上吧！

玩攀全攻略

從攀登基礎技術到進階完攀策略，最新野外攀岩全指南

易思婷（小Po）／著

con tents 目次

緒論
Introduction

　　人類的攀爬活動可追溯到遠古時代，當人類為了生存以外的目的開始攀爬時，這項活動就逐漸演化成專門的學問。時至今日，攀登領域覆蓋的範圍廣闊，進入這個殿堂的途徑也相當多元。早期的攀登活動，一般是挑戰環境中的美麗山岳。當從事這個活動的人數愈多，集體累積的智慧就愈多，人類開始尋求更大的挑戰，不但旅行到更偏遠的山區，也開始思考該如何就近從事專門化訓練。

　　在高山環境裡頭，攀爬的媒介無非冰、雪、岩。想要專門針對岩石環境訓練的攀登者，開始尋找附近的陡峭岩壁，如此一來，就不必總得千里迢迢的背負重裝前往山區。慢慢的，許多攀爬岩壁的人們從中得出樂趣，變成專攻岩石這一塊。不管什麼課題，愈深入研究，就愈能找出更多變化，各種變化繼續精益求精，成為獨當一面的學問。好像武俠小說中總說所有武功源出少林，但開枝散葉，各家門派終能在江湖占一席之地。

運攀、傳攀、抱石

　　原本攀岩領域的名詞不多，就是「攀岩」。傳統上，攀岩者使用可回收的裝備來保護路線，但在攀岩歷史的某個時間點上，攀岩者在岩壁上以錨栓（bolts）建立路線，攀岩者不再需要一邊攀爬，一邊置放保護裝備，能投入更多心力去加強攀爬動作，這

▲ 攀登者挑戰環境中的美麗山岳

樣的攀爬方式被稱為「運動攀登，運攀」（sport climbing）。為了區隔，以往的攀岩型態就被稱為「傳統攀登，傳攀」（traditional climbing）。而在攀爬動作的淬煉上，倒也不一定需要爬高，光是在一塊大石上攀爬，就足夠有把人難倒的動作，攀爬者會使用緩衝墊來防範從大石上掉落的風險，這類的攀爬方式稱為「抱石」（bouldering）。抱石更進一步抽掉了攀爬路線所需要的繩索、吊帶等裝備，被熱愛者稱為最純粹的攀岩模式。

▲ 運動攀登讓攀岩者能投入更多心力加強攀爬動作

傳統攀登可說是系統與攀爬並重的攀爬方式，進行傳統攀登者要攜帶可移除的保護裝備，在岩壁上尋找可供置入裝備的岩隙岩洞，再配合繩索等器材來架設系統，以因應攀岩者萬一從岩壁脫落的風險。傳統攀登者可放眼岩壁，只要有把握拿捏攀爬與保護的分寸，就能挑戰自己可接受的風險範圍內的路線。路線也許是 10 公尺、100 公尺，或是 1000 公尺，甚至更長，都有可能。

▲ 傳統攀登者置放可回收的保護點

▶ 抱石者使用緩衝墊來防範從大石掉落的風險

本書範圍

　　本書名為《上吧！玩攀全攻略》，主要在講授攀岩領域中包括運動及傳統攀登下會使用到的系統。這些技術能協助攀岩者往上攀登與往下撤退，是風險管理的工具。攀岩者個人攀爬能力的培養與訓練，比如說：不同手腳點的運用、三度空間內有效移動肢體，轉移並支持身體重心的方式等等，則不在本書的範圍之內。

　　本書分為五大部分，第一部分為基礎知識篇，包括裝備、繩結、保護點以及固定點。第二部分專注在單繩距環境的攀登與管理，討論頂繩攀登、先鋒攀登以及下撤方式。第三部分到第五部分則跨入多繩距攀登的範疇，而單繩距攀登與多繩距攀登的區別，則是在於是否架設中繼確保站。

　　多繩距路線短則從兩段開始，長則可達數十段。路線愈長，攀爬的時間愈長，可能的變化就愈多，行經的地形也許更加多樣。若在路線上發生意外狀況，處理起來也是更為複雜的。在第三部分的多繩距環境介紹中，本書會先從兩人繩隊的規

▲ 多繩距攀登需要架設中繼確保站

模來闡述攀登多繩距路線的流程與轉換，再進階到三人繩隊攀爬多繩距路線的行進方式，最後，則是討論接近下撤的輕技術路段，以及在山區各種地形的行進與保護方式，冰雪環境則不在本書討論的範圍之內。

第四部分將講述垂直環境的自我救援。攀登是有風險的活動，即使在各個決定點都做出最好的決策，仍有可能運氣不佳，在錯誤的時機處在了錯誤的地方，因而無法完全規避風險。攀登者需要秉持的心態是「抱著最好的希望、做好最壞的打算」，讓自己熟習在意外狀況下可幫助脫困的技術，小則自助、大事化小小事化無；大則增加救難隊成功救援、助己脫困的機率。

第五部分將講述大牆攀登。定義上而言，所謂的大牆攀登路線，指的是攀登時間長到需要過夜的多繩距路線。由於路線更長，又增添了在岩壁上生活的元素，大大提升了攀登的複雜度。由於篇幅所限，本書只以兩人繩隊為例，闡述大牆攀登的基本技術及常見的策略討論，但已提供足夠的工具，讓有志者攀登多數的大牆路線。

▲ 三人繩隊

▲ 練習自我救援

▲ 利用攀登技術悠遊山區間的各種地形

成為全方位的攀岩者

想要成為全方位的攀岩者，亦即不管身處什麼樣的岩石環境，都能悠遊其中，進得去出得來，上得去下得來，便需要致力於培養優良的攀爬能力、豐富的技術知識，以及強健的心理素質。心理素質方面，包括要對一己有客觀的認識，同時，也要能夠對外界環境進行審慎觀察與評估，才能綜合內外，做出最佳的判斷。

本書著重在技術層面的討論，但技術是死的，應用是活的。內文在解釋技術本身的同時，亦提供應用的時機，以及判斷的原則。技術和攀岩裝備是因應環境變化與攀岩者的需求而產生的，攀岩者在學習技術的同時，需要同時提升本身經驗的深度與廣度，包括瞭解不同的攀登環境、岩質種類、路線長度等，才能真正地將技術理論印證到實際攀登上，在遭遇不同攀岩狀況時，從各種可能的解決方案中，找到最適宜的解法。不但達成個人攀登的目的，也同時做到良好的風險管理。

Basic Knowledge

PART I

基礎知識篇

Chapter 2

裝備
Gear

「工欲善其事，必先利其器」，攀岩也不例外。攀岩裝備五花八門，而裝備科技日新月異，戶外廠商互爭雄長，讓人一踩進裝備店就目眩神迷，不知如何選購。這一章討論個人裝備，包括岩鞋、吊帶、頭盔；除此之外，還有架設攀岩系統的軟硬體，包括主繩、扁帶、繩環、輔繩、鉤環等，提供讀者採買、使用、保養和汰換的建議。至於攀岩硬器材中的岩楔（protection gear）與確保器（belay devices），則會在第四章與第六章搭配其操作方式一併介紹。

除了岩鞋、膠布、粉袋、除楔器（nut tool）外，任何直接或間接地防範攀岩風險、可作為攀岩系統組成分子的裝備，都受到 UIAA（Union Internationale des Associations d'Alpinisme）的監督。UIAA 以外，監督歐盟商品的 CE 認證（European Community）也把攀岩產品納入管轄，雖然 CE 認證有參考 UIAA 認證的規格，但兩者間的規範小有差異，攀岩裝備廠商基本上會同時獲取 UIAA 和 CE 的認證。北美雖然沒有類似的規範，但美國和加拿大的攀

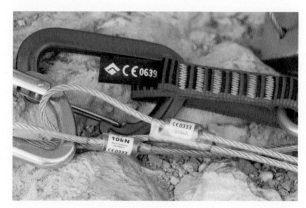

▲ 攀岩裝備上的 CE 認證字樣

岩裝備廠商依舊會取得 UIAA 和 CE 的認證，以取信消費者。購買攀岩裝備的時候，請務必尋找有 UIAA 和 CE 認證的產品。

2.1 個人裝備 personal gear

　　屬於個人裝備的攀岩器材包括岩鞋、吊帶，和頭盔。這些裝備之所以很個人，是因為採買這些裝備的時候一定要試穿，看看合不合身、舒不舒服。如果不合身、不合腳，不管那樣產品如何眾口交譽、讓大家一致推崇，也不是適合你的產品。

2.1.1 攀岩鞋 climbing shoes

　　就像廚師需要好刀，攀岩者也需要好鞋。找到投緣的鞋，攀岩時的確有如神助。市面上的岩鞋種類繁多，並針對不同的攀岩種類與岩壁型態強化，累積到一定經驗的攀岩者，很快就會根據經驗與攀爬需求，購買不同鞋款，以因應不同的路線長度、攀爬類型、岩壁型態等。

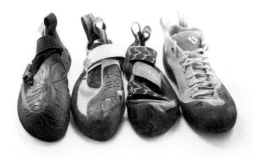

▲ 各種攀岩鞋

購買岩鞋的建議

如何選擇適當的岩鞋？試穿岩鞋時該尋找什麼樣的感覺？以下是一些建議：

別買太小的鞋

你是否曾聽說過以下說法：「穿岩鞋時，腳趾應該非常非常蜷曲，就能站在很小的岩點上。」的確，許多攀岩者能把腳塞進很小的鞋，彎曲的腳趾頭的確也是較強的姿勢。但腳趾過分彎曲會產生極大的痛楚，當然也就會非常不舒服。或許你終究會習慣，可是當這雙岩鞋是你的第一雙岩鞋時，這種痛楚會讓你連站都不想站，更別說站在很小的岩點上了，更糟的是，還可能害你喪失對攀岩的興趣。

此外，近年來這種說法也逐漸受到攀岩界的挑戰，許多人認為，若一開始攀岩就依賴硬鞋或小鞋的結構優勢，那麼雙腳就無法得到訓練的機會、成長為強勁的雙足，變得總是要依賴岩鞋。而長年穿小鞋可能永久改變腳趾結構，讓它們無法再攤平。攀岩除了岩面攀登（face climbing），還有裂隙攀登（crack climbing），初學裂隙攀登的攀岩者，我會建議一定要買腳趾能在鞋內攤平的岩鞋，就算比一般常穿著的岩鞋稍大一兩碼也可以，要不然腳塞裂隙的時候，不但無法塞深，也會非常痛。

要用這雙岩鞋爬什麼？

這雙岩鞋是準備在人工岩場、單繩距環境，還是多繩距環境上使用？攀爬的形式是需要掛腳鉤足、踩小點的精準度，或是寬裂隙全方位保護？

市面上岩鞋的著鞋方式，分成鞋帶、魔鬼氈（velcro）、套鞋（slipper）等方式，鞋帶的調整空間較大，但穿脫也更花時間。若是在岩館或單繩距攀爬，穿著岩鞋的時

間短暫，經常要穿穿脫脫，所以我個人比較不喜歡繫鞋帶，也比較傾向使用剛穿上腳時覺得稍微有些太緊的鞋款，因為上牆之後，那份感覺會消失。如果是爬一天的多繩距攀登，我則會選擇大半碼的鞋，或是可以使用鞋帶來調節的岩鞋，在精準度以及舒適度間取得平衡。

如果想要紅點（red point）某條路線（註），也許可根據路線型態，選擇根據該型態強化的鞋款。也就是說，隨著岩齡的增長，大部分攀岩者都至少會有兩三雙鞋，因為沒有一雙鞋可以全方位全效能地因應各種地形。而且，有幾雙鞋輪流替換，岩鞋的平均壽命也會高些。不過第一雙鞋還是要針對最常用到的地形，之後再根據不同需求來採購。

註 紅點為攀岩術語，指的是攀岩者經過反覆地觀察與試攀，終於能夠一口氣以先鋒方式完攀路線，而完攀的定義為：攀岩者從頭到尾沒有坐在繩上休息，也沒有墜落。若首度嘗試即完攀，則稱為 Onsight 路線。

什麼是合腳的感覺呢？

攀岩非常注重動作的精準，穿岩鞋要追求的感覺應該是一種無間隙的包裹感，好像富有彈性的韻律衣，緊緊地貼著皮膚，才有辦法感受雙腳與岩壁接觸的感覺。鞋子裡頭不應該有空隙，雙腳不會前後滑動，或者左右移動。岩鞋要可以包裹得很緊，卻不會感覺痛楚。岩鞋穿久之後，會稍微延展，試穿時，可別把攀岩鞋的魔鬼氈拉太緊，或者把鞋帶綁太緊，才可以為未來預留調整的空間。

每個人腳掌的寬窄、厚薄都不一樣，最好多試幾個品牌，並且在同一個品牌內試

穿不同的款式。可試穿相鄰的兩三個不同尺碼，也不要拘泥於男鞋還是女鞋。此外，在不同廠商或同間廠商之間不同鞋款的同樣號碼，大小都可能相差很多，所以把尺碼當作參考即可。很多人穿攀岩鞋不喜歡穿襪子，我個人也偏愛不穿襪子的緊密感，不過穿襪子比較容易保持岩鞋的氣味清新。穿襪與否，端看個人喜好，不過襪子不宜太厚，否則容易妨礙雙腳體會踩點的感覺。

　　裝備店通常會有一堵小岩牆，試穿岩鞋時，別忘了在不同的岩點上站站、踩踩，看看岩鞋是否會鬆動，或者給腳趾頭壓迫感。另外，人工岩場通常有岩鞋可以出租，在下決心買一雙岩鞋之前，不妨先租用不同的岩鞋，試試感覺。

鞋子延展

　　在過去，岩鞋和登山鞋一樣，都有很長的一段馴鞋期（break-in time），現在岩鞋的馴鞋期已經大大縮短，許多款岩鞋更是在試穿的時候就相當合腳。不過岩鞋穿久了，還是會延展，而且不同岩鞋的延展度非常不一樣。一般來說，使用天然皮革的延展性較高，人造纖維的延展度較低；設計成高表現、較硬實、利於踩小點的岩鞋延展性較低，所謂的套鞋式以及較軟的岩鞋延展性較高等等。在購買岩鞋之前，可以和店員、岩友討論，或者在網路上打聽一下該款岩鞋的延展情況。不過如果這是你的第一雙鞋，我還是建議買一雙一穿就很合腳的鞋，頂多在岩鞋延展後穿雙薄襪子即可。

岩鞋的保養和清潔

　　岩鞋接觸岩壁的材質為黏性橡膠（sticky rubber），質地較軟，在和岩壁接觸的過程中，自然會慢慢地磨損，不過良好的保養可以增加岩鞋壽命。

精準的腳法會延長岩鞋的壽命

腳法是攀岩的基礎，精準的腳法會增長岩鞋的壽命，降低鞋底與岩面不必要的摩擦，減少過分磨損的機會。

岩鞋是用來攀岩，不是用來走路

岩鞋是用來攀岩，不是用來走路的。尤其在天然岩場，地面上有許多砂礫和小石頭，踩來踩去很容易消耗鞋底橡膠。強烈建議在攀爬路線間的空檔，脫掉岩鞋，換上另一雙鞋，除了增加岩鞋壽命，也能讓雙腳歇息、伸展。

攀登一天下來的基本保養

攀岩一天下來，收納岩鞋之前，哪些保養步驟不可少？首先，拿塊濕布把鞋底的灰塵擦掉；若有小沙粒嵌在鞋底的橡膠上，拿把金屬刷，一邊往鞋底淋上水，一邊輕輕地刷掉沙粒，再用乾布把鞋底擦乾。之後避免陽光直接曝曬，讓岩鞋自然風乾後，即可收起岩鞋。岩鞋經久沒穿，鞋底橡膠也會氧化，變得比較不「黏」，此時也可以按照上述方式，輕輕刷掉表層薄薄的一層橡膠，讓岩鞋起死回生。

清洗岩鞋

岩鞋穿久了之後，還是會髒、產生異味。可以拿一盆略溫的水，加入一點中性肥皂，輕柔地手洗岩鞋，再用清水洗過。用乾布盡量吸乾多餘的水分之後，讓岩鞋自然風乾。

修補岩鞋

岩鞋穿久之後，鞋底鞋緣的橡膠會慢慢變薄，表面也會粗糙且凹凸不平，到了一定時候，就該請鞋匠修補。修補岩鞋的價錢，一般來說大約是新鞋的四分之一到二分之一，而且修補岩鞋可以讓你不用再經歷新鞋的馴鞋期。不過如果拖了太久才修鞋，就很可能連鞋匠都無力回天，或者是修補起來必須冒上改變鞋型的風險。

一般而言，鞋子最容易磨損的地方是腳前掌的前方，尤其是腳趾頭尖的那一圈。攀登完，清潔岩鞋的時候，最好順便好好檢視這些部位，看看那裡的橡膠是不是薄到吹彈可破。不要等到小洞出現才去補，因為小洞通常出現在鞋尖，也是鞋上部和鞋底連接的那一圈邊緣（rand）上，所以如果出現小洞，除了要補腳底，連接的那一圈也必須要重做，價格當然也就比較高昂，修補時，破壞鞋型的可能性也比較大。如果真不小心，讓鞋尖出現小洞了，這時候就該停止使用這雙岩鞋，要不然鞋匠如果補不起來，你還是只能再買雙新鞋。

一雙鞋能夠修補幾次？這很難說。三四次通常應該沒問題。不過鞋子穿久之後會變軟，會漸漸失去踩小點的強度。很多攀岩者會同時擁有新鞋和舊鞋，搭配不同的攀爬需求。

2.1.2 吊帶 climbing harness

吊帶是人身與攀岩系統連接的樞紐。攀登過程中，當攀岩者墜落、爬完路線下降回地面，以及掛在繩上休息時，吊帶讓攀岩者能夠舒服地以坐姿懸掛。挑選吊帶的時候，一定要以合身、舒適，同時不會讓攀登者頭重腳輕，產生往前栽或往後倒的情況為挑選原則。

▲ 正確穿著吊帶是進入攀岩系統的第一步

攀岩者使用的吊帶大部分都是所謂的坐式吊帶（sit harness），不過，尚在發育或重心較高的小小孩、孕婦、超過標準體重過多的攀登者，抑或背負重裝的攀登者，可能會因身體張力不足，無法在懸掛

▲ 吊帶是人身與攀岩系統連接的樞紐

時自然保持坐姿，此時就應該使用胸式吊帶（chest harness）搭配坐式吊帶，或是使用全身吊帶（full body harness），提高懸掛點，以保障安全。

坐式吊帶的基本結構

坐式吊帶的主要組成零件有腰帶（waist belt）、腿環（leg loops）、吊帶前方有連接這兩部分（又稱結繩處，tie-in points）的確保環（belay loop）、腰帶上有裝備環（gear loop）。腰帶正後方通常有拖曳環（haul loop），從背後腰帶連接兩腿環的

可調節鬆緊帶，有的上面附有快速開關的扣環，便於攀登者在懸掛時拉下褲子解放，對女性尤其重要。

穿著吊帶的方式

❶ 穿著吊帶時，找一個可以輕鬆站立的地方，認清吊帶前後方，並確定腿環沒有上下顛倒或者交叉。

❷ 如果腿環可以調節，把腿環調到可以拉上大腿中段以上的大小。兩腳踏入腿環後，將腰帶拉到腰際。

❸ 綁好腰帶。一般來說腰帶的扣環有兩種，一種是像大部分的皮帶扣環，但是為了避免腰帶在攀登的時候鬆脫，使用這類扣環時，必

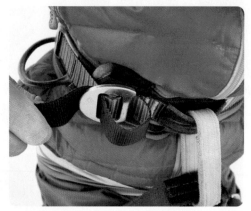

▲ 此類的吊帶扣環必須把末端往回翻折，再穿過扣環一次

須把末端往回翻折、再穿過扣環一次（double back）（見上圖）。現在生產吊帶的許多廠商都採用自鎖式扣環（self-locking），即可省略上述步驟。如果扣好時，剩下的尾巴太短（不到扣環的兩倍長度），就應該購買再大上一號的尺寸。綁好的腰帶應該大約要在肚臍眼的高度，用力拉扯吊帶時也不會掉下。另一個測試腰環的簡單辦法是，手掌攤平時能插入，握拳則不行。

❹ 把腿環調節到適宜的大小。

選擇吊帶

購買吊帶的時候，以安全、舒適為主。腰帶和腿環之外，另一個和安全性相關的關鍵是腰帶和腿環間的距離（rise）。許多吊帶都能調整這段長度。販賣裝備的店家

應該有讓你能穿著吊帶懸掛測試的地方。放輕鬆,看看是不是可以自然地維持坐姿。如果容易往後仰,表示這段距離太短;如果往前傾,則表示這段距離太長。當前傾後仰的情況發生時,就要調節腰帶和腿環間的距離,若不能調節這段距離,就換別家廠牌的吊帶試試看。找到可以好好坐著的吊帶之後,坐個三到五分鐘,如果沒有不舒服的感覺,就是找到適合的吊帶了!此外,腰帶承受絕大部分後仰的力量,如果有需要,可以選擇較厚、較寬的腰帶來提高對後背部的支撐力。

　　吊帶的其他條件較為次要,端看攀岩者的需求而定。比如說強調表現的吊帶極輕,也許還會減少裝備環數量,或在腿環處使用鬆緊帶而非較重的扣環來調節大小等,這類吊帶適合運動攀登者的紅點攀登。技術攀山者(mountaineers or alpine climbers)若是在攀登過程中只有少數路段需要吊帶,或是大部分路徑都是冰川行走,少見墜落的情況,也會選用極輕量的吊帶,以減少背負重量。當然,輕量化的吊帶會犧牲舒適度。另一個極端是大牆攀登者,他們掛在吊帶上的時間長、攜帶的裝備多,就會需要更多的裝備環,並把腰帶做寬,腰腿環都添加增加舒適感的墊付材料。裝備環方面,較硬的材質便於攀岩者快捷地掛上鉤環等裝備,但對於需要以臀部側推岩壁的攀岩地形,就比較容易造成妨礙。

吊帶的檢查、維護與汰換

　　購買任何裝備,使用前請閱讀廠商說明書,才可以更瞭解該項產品的強項、正確使用該裝備的方式、使用的注意事項、維護以及保養的要點等。特別要注意的是,出廠的產品即使不使用,還是會在環境中漸漸衰變,雖然金屬部位的壽命較長,不過,吊帶的存放保鮮期(shelf life)要看的是使用面料的保鮮期,一般為七到十年。而吊帶真正的使用期限要視使用頻率、使用方式、使用環境而定,在經常使用的情況下,才用一兩年,吊帶就退休了,也不是罕見的事情。以下提供檢視吊帶的原則,以作為汰換吊帶的參考。基本上,吊帶和安全息息相關,如果心中有疑慮,寧願汰舊換新。

❶ 吊帶在正常使用的情況下，會因為和岩面的摩擦造成面料起毛粗糙，磨損變薄，或因為陽光的照射而漸漸褪色。如果磨損情況輕微，可以繼續使用，但要記得經常檢查，折損到一定程度則需汰舊換新。

❷ 面料如果因為鹽水、灰塵、鎂粉造成髒污，回家可立即使用溫水洗滌，風乾後就無大礙。

❸ 如果面料受到尖利的平面切割形成缺口、與繩索摩擦或是被他種熱源影響而融化，或因接觸化學物質而毀壞，則需淘汰吊帶。

❹ 承重處的縫線若損壞，必須立即淘汰，包括繫繩處以及確保環。

❺ 金屬扣環若接觸到鹽水，在貯放前必須用清水洗滌並徹底風乾，若產生鏽蝕，則需要淘汰吊帶。

2.1.3 頭盔 helmet

不是所有的安全帽都可以當作攀岩的頭盔，攀岩用的頭盔必須符合 UIAA 的規範並取得 CE 認證。攀岩用頭盔的主要功能有二：一是抵擋異物的穿透，尤其是在天然岩場或高山環境，常有落石；上方的攀岩者也可能鬆動石塊，或失手讓裝備墜落；垂降後，抽繩也有可能拉動鬆石。二是吸收撞擊時的衝擊。

選擇頭盔

每個人的頭型都不一樣，購買頭盔的時候一定要試戴。一般來說，頭盔上可以調節的地方有兩處：一是頭盔內部，可以順應個人的頭圍調節大小；二是繞過下巴的扣帶。戴頭盔的時候，先把頭圍大小調好，要能把頭盔平平地戴上，且遮住額頭。在扣上帶子之前，前後左右搖晃一番，此時頭盔必須能夠安穩地端放在頭上。接著扣上帶子，調節鬆緊，讓一隻手指頭可以壓著帶子，在下巴下方滑動。同時注意是否有不舒服的情況產生。

頭盔的外部結構一般有兩種，一種是塑膠硬頂，另外一種則是像自行車頭盔常用的聚碳酸酯（polycarbonate）做成。前者比較耐操，也比較便宜；後者比較輕，在攀岩當中容易忘了有它的存在。

▲ 頭盔需平穩戴上，遮住額頭

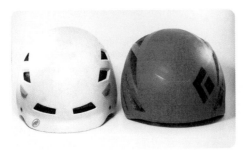

▲ 白色頭盔使用耐操的塑膠硬頂。紅色頭盔為輕量頭盔

▲ 頭盔中吸收衝擊的泡棉

吸收衝擊的則是泡棉（foam）部分，這些泡棉會藉由形變或者龜裂來吸收衝擊。

另外，後腦比前腦脆弱很多，選擇頭盔的時候，最好也要注意它對後腦勺的保護是否足夠。

照顧頭盔

打包頭盔進大背包的時候，要注意擺放的位置，不要硬擠硬塞。若坐在大背包上休息，要注意不要坐到頭盔。坐長途巴士或搭乘飛機時，要把頭盔放在手提行李中，

因為扔擲托運行李的力道會毀壞頭盔。去天然岩場攀岩，若在沒有落石危險的地方休息，摘下頭盔後，不要把頭盔倒過來放，因為野外不一定都是平坦的地形，頭盔的圓頂朝下，容易受到牽動而滾落山坡。

汰換頭盔

頭盔也有保鮮期，請參考廠商說明書，一般是十年，但真正期限視使用狀況而定。如果看到頭盔上有裂隙或變形，泡棉龜裂損壞，就該汰換頭盔，許多輕量頭盔在遭受衝擊後也需淘汰。

2.2 攀岩繩索 ropes

拿起現代的攀岩繩索，從橫切面來看，中央為繩索的主力部分，是由尼龍（nylon）特織而成的強壯核心（core），外圍則包裹著耐刮耐磨、能夠保護核心的外衣（sheath）。攀登繩索常應用在先鋒攀登（leading）、頂繩攀登（top-roping）、垂降、架設固定點、拖吊、架設固定繩等。各種應用對系統造成的衝擊並不一樣，必須視攀岩用途，選用不同型態的繩索。

動力繩 VS 靜力繩
Dynamic ropes VS Static ropes

根據延展性，攀岩繩索有所謂的動力繩與靜力繩。一般而言動力繩在承受先鋒墜落時，會延展 26 ～ 36%，靜態承受人身重量時，則大約延展 7 ～ 11%。過去一般會把非動力繩皆統稱為靜力繩，但在靜力繩的範疇底下，現代的繩索科技也做出了具有不同延展性的靜力繩。為了討論方便，下文把幾乎沒什麼延展性的靜力繩稱為「無延

展靜力繩」或僅稱「靜力繩」，會稍微延展的靜力繩稱為「輕延展靜力繩」（low-stretch static rope）。

　　無延展靜力繩很難彎折，也不好打結，最常用來拖吊或垂降使用。但因其沒有動態延展性，任何需要確保的場合都不該使用。輕延展靜力繩不像前者硬梆梆的，無論在順繩、理繩、收繩、打結方面都較好上手，可用於頂繩攀登、垂降、架設固定繩或固定點（anchor）等，但不能用在先鋒攀登上。先鋒攀登一定要使用動力繩，絕無例外，因為先鋒墜落的衝擊大，攀岩者墜落的時候就是靠動力繩的延展吸收大部分墜落的衝擊力道，以減少攀岩者、確保者，以及路線上的保護點所要承受的衝擊。

　　近年來，在繩索科技上最大的進展有兩個方向，第一是整合繩索的核心與外衣，讓它們彼此緊密附著，不會因為長期使用但兩者的延展性不同而造成外衣拖垂的現象；第二則是繩索耐磨度，除了在外衣的織法上更為緊密以防塵耐磨外，廠商也積極研究繩索對切割的抵抗力，繩索非常強壯，沿著繩索走向拉斷的情況極為罕見，相較起來，繩索對橫向切割的抵抗力就相當低落，尤其是在繩索受力的時候。Edelrid 最早推出整合強壯面料 Aramid 的繩索，以提升切割抵抗力，但長期表現還有待觀察。

2.2.1 購買繩索的考量

　　購買靜力繩的選項較少，由於拖吊使用的繩索經常摩擦岩面，以我個人來說，可能考慮選擇直徑較粗、也因此更耐用的靜力繩。購買用來架設頂繩固定點的輕延展靜力繩時，可以根據經常架設的岩場狀況，請店家剪成適當的長度，一般而言，常用的長度為 10 ～ 30 公尺不等。

　　動力繩的選項較多，以下根據繩索廠商提供給消費者的選項，來談談購買動力繩的考量：

單繩、雙繩、雙子繩 single、double、twin

購買繩索時，繩索末端會標明這條繩索的類型，是可以單獨使用的單繩（以數字1標記）；還是需要兩條一起使用、但扣進不同保護點的雙繩，或稱半繩（以1/2標記）；又或是兩條一起使用、但需要同時扣進同個保護點的雙子繩（以8標記）。關於單繩、雙繩、雙子繩個別需要受到什麼樣的規範和測試，有興趣的讀者可以參考 UIAA 的網站。

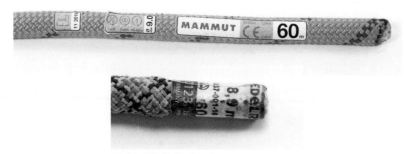

▲ 這兩條繩都是同時認證為單繩、雙繩、雙子繩的動力繩。上方繩索直徑 9 公釐，
　 長度 60 公尺。下方繩索直徑 8.9 公釐，長度 60 公尺。

本書的攀岩系統實作都以單繩操作為主。雙繩系統的優勢在於路線曲折時，能夠藉著恰當分配扣進兩繩的保護點位置以減少繩索移動的窒礙，而在垂降路線需要結繩垂降時，又已經有兩條繩可使用，不像使用單繩系統，需要另帶一條附繩（tagline）。但單繩搭配輕量附繩也有其優勢，我們在後文會再做討論。雙子繩在攀岩的應用較少，本書便在此點到為止。

繩索直徑

現今市面上單繩的繩索直徑從 8.xmm 到 11mm 不等，繩索是愈做愈細。較粗的繩子較耐磨，但也較重，如果到岩場需要負重的距離不遠，且經常從事的攀岩型態為

頂繩攀登，同一天下來要重複攀登多次，就不妨買條粗一點的繩子。細的繩子受到衝擊時的延展較多，給系統其他元件的衝擊也較少，但也代表墜落的距離會長些。

　　此外，繩索不怕順著繩索走向的受力，但若受力時橫向遇著尖利面，極容易受切割而損壞。這是繩索最脆弱的一環，在攀爬或是架設系統時都要小心注意，當然了，直徑較細的繩索對切割的抵抗力也較差。而繩索愈細，通過確保器時產生的摩擦力就愈小，如果攀登者和確保者的重量相差極大，垂放攀岩者或是自我垂降時，會感覺摩擦力不夠，必須採取措施克服。比如說，換用恰當的確保器、掛確保器時多加一個鉤環以改變接觸面積與角度，或添加第二確保者（back-up belayer）等。

　　一般的用途而言，包括單繩距的先鋒與頂繩攀登、垂降，我個人建議購買直徑 9.4mm 到 10.2 mm 之間的繩索。若負重是考量，比如技術性攀山（alpine climbing）、三人繩隊攀爬多繩距路線，先鋒常需要帶兩條繩攀登，紅點接近極限的運動路線等，則可考慮細一點的單繩。

繩索長度

　　早期常以 50 公尺作為標準的主繩長度來開發路線，但隨著主繩單位重量的減輕，今日所謂的標準主繩長度也變成 60 公尺或是 70 公尺。有的岩場還出現需要 80 公尺主繩才能垂降回地面的路線。一般而言，發展較早的攀岩地區，60 公尺的主繩還是沒有問題的，其他的地區，則建議參考該地的攀岩指南來選購繩索長度。

繩索中點標示

　　現在很少看到繩索沒有中點標示，單色單花樣的繩索，會在中點做出粗黑段落（見下頁圖），也有許多繩索會改變花樣或者顏色，讓攀登者更容易找到繩索的中心點，在設定垂降時，節省不少時間。粗黑段落可能會因為使用久了磨損消耗，或是因

為繩索蒙塵骯髒而難以快速辨明，需
要洗滌繩索，再用專門的墨水加強。如
果發生需要裁剪某端繩索的情況，比如
說，垂降時繩尾被絆住必須割繩，或者
出現爆芯（core shock）的情況，就建
議在繩索另一段也裁剪一樣長的段落，
讓中點標示依舊維持中點標示。

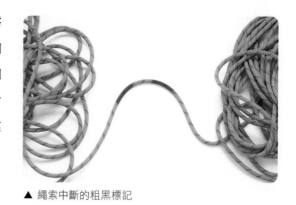

▲ 繩索中斷的粗黑標記

防水處理

繩索的防水處理讓繩索不易吸水，因為吸水後的繩索會變重，安全性也打折。防
水處理對冰雪攀很重要，一般攀岩情況倒不一定需要。

繩索的使用、保養與汰換

繩索出廠時，先看一下說明書，確認它是以工廠式收繩（factory-coiled）還是攀
岩式收繩（climber-coiled）來賣給消費者的。其實兩者都是用機器收的繩，但是後者
模仿攀岩者收繩的方式，因此買來拆開之後就可以放在地布上直接順繩直接使用。如
果是以工廠式收繩的方式賣給消費者，拆開包裝後，千萬不要一股腦兒放在地上，而
該將繩子提在手上，一圈一圈耐心地以機器綑繩倒過來的方向拆開到地布上，等所有
的繩子都放到地上了，再從繩尾開始順繩，這樣反覆順幾次，確定沒有小捲曲後，就
可以以下節的方式收好繩索，之後拿到攀岩場地使用。

順繩 rope staking or rope flaking

順繩很簡單，但不要輕忽這項攀岩基本功，在攀登的情況下，繩索必須流暢地收

放，收放間不能遇到糾結，也必須確保繩索中沒有意外的繩結，造成屆時過不了確保器或是保護點，而得耗費極大功夫來處理的尷尬情況。所以開始攀登、架設系統前，必須確定繩索是順好的。

順繩的方式非常簡單，打開收繩時所打的結，把繩索放在乾淨的地面，或是平鋪在地表的地布或繩袋上（見右圖）。一手抓著繩索的一端，另一手並排地握住繩索，前手先拉出一段，順繩結束後才容易找到繩尾，然後持續往外拉，讓繩索自動掉在地面上，另一隻手讓繩從握著的手滑

▲ 順繩時，將繩索平鋪在繩袋上

過，一直到整條繩都過完為止，並且也把最後那一段拉出繩堆外一些，好找出這一頭的繩尾。途中如果遇到打結的情況，則把結解開，重新順繩。如果繩子捲成一圈一圈的，像個彈簧的樣子，可以反覆多順幾次。最後，順好的繩會有一個壓著繩堆的上端，以及被繩堆壓著的下端。

保養繩索

繩索是攀岩者的生命線，一定要好好愛護。架設攀岩系統時，要避免繩索承力於尖利平面的可能，如果無法避免，則可使用護繩套（rope protector）或是墊物隔絕接觸面，來保護繩索。

攀登系統中，繩索和其他攀岩裝備的摩擦是不可避免的，所以平常就要檢查其他裝備是否因為使用的損耗而產生了可能割繩的切面，如果有，則馬上淘汰。此外，確保繩子在系統間能順暢移動，減少不必要的摩擦。要避免踩踏繩索，因為鞋底會收集

到灰塵和砂礫，倘若漫不經心地反覆踩在繩索上，會減少繩索壽命。使用繩子時，將其置放在地布上，避免直接在地面收集塵粒，也可延長繩索的壽命。使用繩袋收繩，同樣可讓繩子多一層保障。

繩索不適合長久曝曬在日光下，收藏時要注意放置於陰涼通風處。另外，別讓繩子接觸化學物質，酸液更是有害，用車子載運繩子時，請特別注意繩子置放的空間是否有殘留的化學物質。車停在停車處，不要一股腦地直接把繩子丟在柏油路面上，因為不知道該處是否有前人車輛滴下的化學物質。

清洗繩索，可以準備一大盆溫清水，讓繩子在水中過幾次，或者購買專為清洗繩索設計的洗潔液，最後再鬆鬆地掛在陰涼通風的地方，慢慢等它乾，再妥善收藏。

制動衝擊力頗大的先鋒墜落之後，應該讓繩索休息一會兒，使之恢復原先的動態延展能力，再繼續攀登。若在繩索的同一端重複先鋒墜落，待回到地面後，可重新順繩，使用另一端先鋒。

汰換繩索

繩索就算並不使用，平時僅有收藏，一般也只有十年的保鮮期。不頻繁使用的情況下，大概就是五到七年的壽命。但繩索真正的壽命是根據使用情況、頻率的不同而定。購買繩索時建議為繩索建檔，記錄購買的時間、每次使用的狀況、先鋒墜落的場合和狀況、結束攀登收繩的時候也可趁機好好檢視繩索，會對繩索的壽命更有概念。

以下兩個檢視繩索的原則，可幫助決定是否該汰換繩索：

❶ **繩子的外衣是否磨薄，磨破了？**如果可以看到中間的核心，就必須處理該段

繩段，如果該繩段接近兩端，就把該端裁掉，可以請裝備店用專門的剪繩機，當場熱融收束繩尾；若自己剪斷，則可用火烤收尾，要不然繩尾會散掉。若繩尾中點標示已不再正確，可以參考上文「繩索中點標示」的建議來處理，最後記錄繩索現在的長度。若是磨損的段落離繩尾極遠，也許可裁成兩段，完好的繩段可能還夠長，能在人工岩場使用，或者用作架設前進岩場顛簸路面的固定繩等。

▲ 把繩索拱起來檢視

❷ **繩索是否失去原來的彈性？**放慢順繩的步驟，用手指仔細感覺繩索的每一個部分，是否有和其他部分不一致的區段，也許是軟軟的、扁扁的，或者是呈現硬塊。如果發現不一樣，可試著將該部分的繩索拱起來看看，若繩索無法自然地呈現弧形，代表缺乏彈性，那麼就是該換新繩了。

2.2.2 收繩方式

常見的兩種收繩方式為蝴蝶式收繩（butterfly coil）和圈式收繩（mountaineering coil）。前者常用來收束攀登的繩索，或較長的做固定點的繩索，後者則用來收束較短的繩索（20 公尺以下），或用在行經輕技術路段，從繩尾端收掉部分的繩索以方便保護該段地形的時候（常稱為奇異收繩〔kiwi coil〕，詳見第十二章）。

根據收繩方式的不同，順繩方式也會不同。拆開蝴蝶式收繩，可以直接把繩索全放在地面，拉起一端，以上文「順繩」一節介紹的方式順繩；若是圈式收繩，則需要提著整捆繩，再一圈一圈地倒著順序來放繩，若把繩圈一口氣放在地上，會造成糾結

的慘況。

蝴蝶式收繩

蝴蝶式收繩是最常用的收繩方式，根據最後結繩的方式，可以做成背包式結繩（backpack coil）或攀山式結繩（alpine coil）。我慣用右手，如果你慣用左手，可以將下述步驟的左右手倒過來。

攀山式結繩

❶ 左手抓住繩堆位於上方的繩尾，右手並排在左手旁握住繩索。

❷ 左手維持不動，右手拉開一段手臂張開長度的繩索，將該段繩從頭上方往後甩，掛在脖子上。

❸ 左右手維持抓繩，左手空出手指、從右手上方抓住主繩，拉開一段手臂張開長度的繩索，將該繩段甩到脖子上。

❹ 左右手繼續維持抓繩，右手空出手指、從左手上方抓住主繩，拉開一段手臂張開長度的繩索，將該繩段甩到脖子上。

❺ 重複 ❸ 、❹ 的步驟多次，直到約剩下一個手臂長的繩段。在上述過程中，若左右手累積抓的繩子太多了，可以放開，將已收好的繩堆壓實，再開始重複上述步驟。

❻ 將掛在脖子的繩堆中心處轉移到左手掌上。

❼ 找到另一端的繩尾，在左手提繩處做出個小繩耳。

❽ 以步驟 ❺ 剩下的繩段，從繩堆中央往繩耳的方向一圈一圈繞緊整個繩堆。

❾ 將繩尾穿過繩耳。

❿ 拉緊繩耳的繩尾將穿過的繩尾壓實。

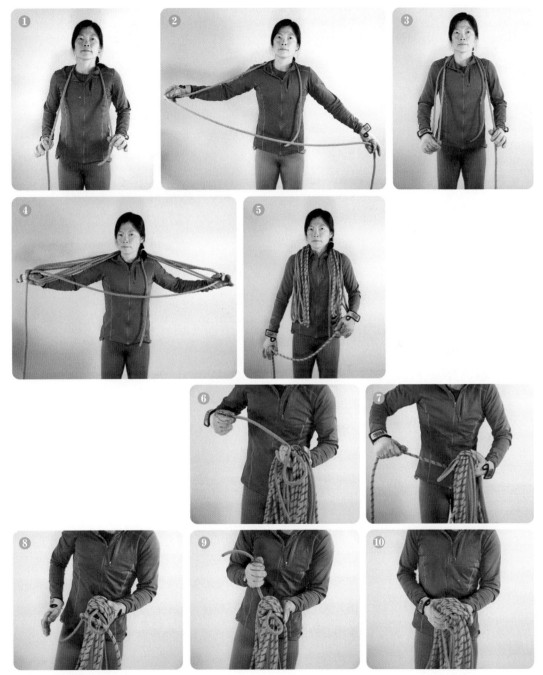

▲ 攀山式結繩步驟 ① ~ ⑩

以攀山式結繩收束的繩索，可以直接放進背包中，或者橫放在背包的上頭（見右圖），許多攀登背包會在上方設計束帶，這時再把束帶扣上拉緊即可。背包式結繩法則需要在開始的時候多留些繩索，最後的結尾方式也不同。見以下步驟：

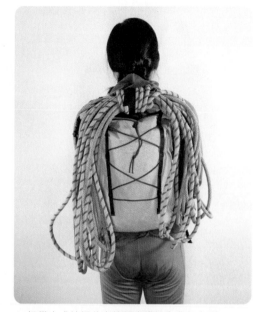

▲ 把攀山式結繩收束的繩索橫放在背包上頭

背包式結繩

① 左手握住繩堆位於上方的繩尾，右手並排在左手旁握住繩索，左手拉出約兩到三個手臂長的繩索，鬆開左手、回到與右手並排的狀態。

② 依照「攀山式結繩」的收繩方式，在脖子上做出繩堆，直到剩下和步驟 ① 下的長度相等的繩段。

③ 將繩堆中心點從脖子轉移到左手上，將步驟 ① 與步驟 ② 留下的繩段併在一起在提著的繩端靠近上方約莫三分之一處，一圈一圈平行地把繩索紮緊。

④ 在兩繩段上做出繩耳，從繩堆上頭的洞穿過去，再將兩繩尾同時穿過繩耳小洞，拉緊。

⑤ 將收好的繩放在背後，兩繩尾末端從脖子兩旁在身前垂下，把繩索兩端往後在繩堆上交叉後，轉回腰際前方，綁個平結（square knot）。由於看起來像是把繩索當成背包背著一般，故稱為背包式收繩。

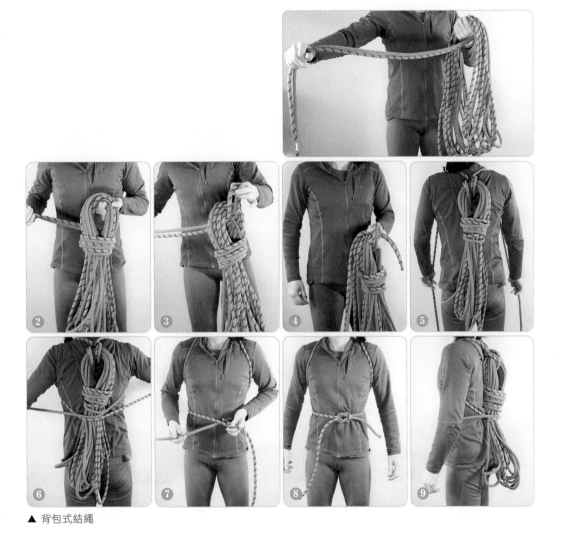

▲ 背包式結繩

　　上文描述的方式皆使用單股（single strand）收繩，如果在步驟 ❶ 同時抓起兩處繩尾，好似將繩索對折似地當作一條繩索來收繩，就稱為雙股（double strand）收繩。單股收繩花的時間稍長，但下次用繩時，若小心拆開，並輕柔而有條理地放在地上，便很有機會不用再順繩即可開始使用。雙股收繩較為迅速，但下次用繩時，一定要照上文「順繩」方式先順過一次，再開始使用。

圈式收繩

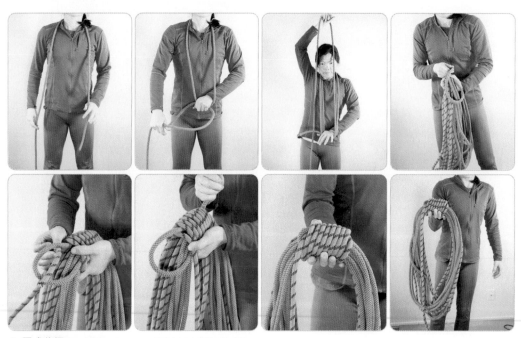

▲ 圈式收繩

① 將左手掌心朝下抓住繩索的一端，並將左手維持在肚臍眼的高度。

② 右手拿著繩索順著同一個方向，利用脖子和左手持續繞圈，直到繩子即將用完。

③ 從左手原本抓住的那一端，往內對折成小繩耳。

④ 右手的那一端繩子開始往步驟 ③ 的對折處方向繞著繩堆平行束繩，最後將末端穿過繩耳小洞。

⑤ 把左手原本抓住的那一端拉牢，即完成圈式收繩。

2.3 攀岩軟器材

　　我一般將攀岩系統的組成元件中可以彎曲打結的稱為軟器材，相對的，無法用人力造成形變的稱為硬器材。前者包括前一節介紹的攀岩繩索，還有扁帶（webbing）、繩環（sling）、輔繩（accessory cord）、固定點用輔繩（cordelette）等；後者包括鉤環、確保器、錨栓（bolts）、耳片（hangers）、岩釘（pitons）、岩楔的主要組成分子等。硬器材部分，本章只描述鉤環，其他硬器材會在後文詳述。

2.3.1 扁帶與繩環

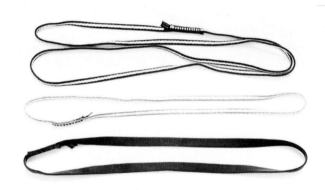

▲ 不同的繩環

　　現代攀岩發展之初，尼龍扁帶非常流行，常見多為一英吋寬、特殊織法強化的扁平帶子，攀岩者請裝備店裁剪成需要的長度，再用水結（water knot）連接兩端。但自從發展出把特定長度的扁帶強化縫合兩端後的繩環後，由於繩環比用繩結連接的扁帶強壯，且使用方便，前者便逐漸退居幕後了。

▲ 攀岩者整理各色的攀岩裝備

　　十餘年前，許多機構還會使用 10 ～ 20 公尺長的扁帶來架設頂繩固定點，主要是因為價格較為實惠，用量大時減少不少成本。但很快的，扁帶被相等長度的輕延展靜力繩取代，即使後者也許價格稍微高些、重量沉些，但應用較廣，也更加耐用。另外一個扁帶可能的應用，也許是方便綁樹、綁岩柱，或者是穿過錨栓上的耳片來做垂降固定點等，但我個人喜歡用固定點用輔繩來完成這些目的，因為後者在攀岩場合中有更多的應用。

　　繩環是將特定長度的扁帶強化縫合兩端的產物，最常用到的尺寸是環長 60 公分的單肩繩環（single runner/sling），長度剛好能斜掛在肩上攜帶，故稱為單肩。此外還有 120 公分、180 公分、240 公分長度的雙肩、三肩和四肩繩環。

尼龍 VS 大力馬

在扁帶和繩環製作的材料上，有尼龍以及高強度聚乙烯纖維（Ultra high molecular weight polyethylenes），後者在市面上常見的品名有 Spectra、Dyneema、Dynex 等，攀岩圈子一般常以大力馬（Dyneema）作為通稱。尼龍的扁帶和繩環會有各種顏色，但大力馬經不起染色，所以只能是白色，若是見到參雜他色的繩環，那是尼龍和大力馬混織的產品。

尼龍較為便宜，具延展性，熔點較高，對於繩結比較友善，但潮濕時的承力度下降極多。大力馬則是價格相對高昂，但它輕盈體積小又非常強壯，不怕水，對紫外線的抵抗力也較高，較耐磨，不過延展性極低，熔點也低，而且滑溜。因為大力馬滑溜和熔點低的特性，需要打摩擦力套結（friction hitches，見第三章繩結）時，尼龍是較恰當的選擇，尼龍與尼龍扁帶可以用水結連接，但大力馬不能，這也就是為什麼市面上的大力馬扁帶都做成繩環販售的原因，大力馬繩環若打上單結或八字結，受力之後會很難拆開。

扁帶繩環的保養與退休

和主繩一樣，扁帶繩環有保鮮期，並會根據使用狀況而縮減壽命。扁帶繩環必須置放於陰涼乾燥通風的地方，避免陽光直接照射，以及與任何化學物品的接觸。髒污時需要清洗，如果磨損嚴重、因熱源而造成熔化，或是褪色嚴重，都需要立即淘汰。現今各家廠商的繩環在接口處的標籤上除了標明 CE 認證、強度外，也標上了出廠年分，方便攀岩者追蹤繩環的壽命。

輔繩與固定點用輔繩

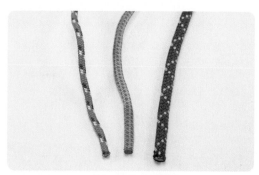

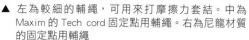

▲ 左為較細的輔繩，可用來打摩擦力套結。中為 Maxim 的 Tech cord 固定點用輔繩。右為尼龍材質 的固定點用輔繩

▲ Maxim 的 Tech cord 固定點用輔繩

　　輔繩（accessory cord）的組成架構如同攀岩繩索，有核心、有外衣，最常用到輔繩的情況，是垂降與救援時使用的摩擦力套結，以及架設固定點。如果應用輔繩的地方，是所謂的「重要連接」（critical link），比如說固定點，則需要使用夠強壯的輔繩，這也就是「固定點用輔繩」（cordelette）這個名稱的由來。若是傳統的純尼龍材質，固定點用輔繩的直徑則需要至少 7 公釐，適用長度約 6 到 8 公尺，可以用雙漁人結連接兩端繩尾做成繩圈來應用。如果使用輔繩處是主系統的備份，例如垂降時使用的摩擦力套結，則可使用較細的輔繩（直徑 5 或 6 公釐）。

　　現在市面上也出現非純尼龍的固定點用輔繩，比如說使用大力馬為核心、尼龍為外衣，直徑 5.5 公釐 Bluewater 出品的 Titan cord；使用比大力馬強度更大、熔點極高的 Technora 為核心的 Tech cord；還有 Sterling 的 Powercord（直徑 5.9 公釐），以及 Maxim 的 Tech cord（直徑 5 公釐）。和傳統的尼龍材質比較之下，這類產品最大的好處就是輕，收起來體積小，適合多繩距和攀山時對攜帶裝備的重量和體積斤斤計較的時候。但目前的研究發現，Technora 在反覆折疊彎曲（比如說打繩結）的情況下，耗損率遠比尼龍來得高，所以需要提高汰舊換新的頻率。此外，大力馬較為滑溜，一

般會建議使用三漁人結來做成繩圈，請詳
閱廠商說明書。

　　輔繩的檢視、保養和存放與扁帶繩環
相同，最好記錄使用情形和購買時間，作
為汰舊換新的參考。

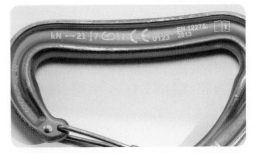

▲ 鉤環的脊柱上除了標注 CE 認證外，還會有三個
　數字，分別是鉤環在三種使用情況下的最大承力

避免軟器材的互相摩擦

　　攀岩者可以使用繩結來延長軟器材的長度，比如說，用水結連接兩條尼龍扁帶的
尾端，雙漁人結連接尼龍輔繩的兩端，拴牛結連接兩條繩環等；但務必要避免軟器材
之間的快速摩擦，比如說，不要將主繩直接穿過繩環來架設頂繩固定點，因為軟器材
和軟器材的摩擦會生熱，造成熔斷，導致生命危機。

2.4 攀岩硬器材之鉤環

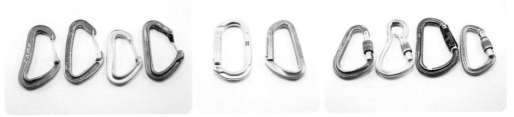

▲ 金屬線閘門（wire gate）無鎖鉤環　　▲ 實柱閘門（solid gate）　▲ 有鎖鉤環
　　　　　　　　　　　　　　　　　　　　無鎖鉤環

　　鉤環是金屬做成的環狀物，在攀岩系統的角色為連接，比如說，連接攀岩軟器材，
連接錨栓和軟器材，掛繩等。常見的形狀有對稱的橢圓形（oval）、不對稱的有具稜角

狀似英文字母 D 的 D 形鉤環、圓滑無稜角的梨形鉤環等。鉤環一端是可以開閉的閘門（gate），相對於閘門的另一端，則稱為鉤環的脊柱（spine）。對稱的橢圓鉤環容易旋轉，常用來攜帶一串固定岩楔（見第四章保護點）。D 型鉤環承力時，因其形狀，承力方向自然偏近脊柱，常用來扣確保器，但因為不對稱，就不像其他種形狀的鉤環那麼適合掛繩。梨形鉤環應用層面很廣，尤其直立的下端圓滑且面積大，是使用義大利半扣和雙套結的不二選擇。

　　根據閘門能鎖上與否，鉤環又分成有鎖鉤環和無鎖鉤環，如果連接處的鉤環處是「重要連接」，也就是說，如果該連接處失效，有可能產生重大意外，就要使用有鎖鉤環。他處則可以使用無鎖鉤環，常見使用有鎖鉤環的地方包括人身掛入固定點處、連接確保器處、懸掛攀岩主繩處等。使用有鎖鉤環時，建議養成按壓閘門的習慣以確認是否有確實上鎖。市面上的有鎖鉤環也有許多種類，最常見的是螺旋式上鎖閘門（screw gate），廠商也發展出許多需要兩個動作或三個動作才能開關的有鎖鉤環，需要的動作愈多，就愈多一層保障，但操作也跟著變得繁複耗時。若沒有足夠的有鎖鉤環，兩個無鎖鉤環相對相反地使用，也相當於一個有鎖鉤環。

　　鉤環的脊柱上除了標注 CE 認證外，還會有三個數字，分別是鉤環在三種使用情況下的最大承力，關閉且沿脊柱方向的受力是鉤環最強的方向，橫向受力或是閘門在開啟的狀況下受力，都會讓最大承力只剩下三分之一左右。所以我們要盡可能照鉤環設計的方式讓它承力，避免橫向受力、三向受力，或者是讓閘門有意外開啟的機會。

　　長久使用之下，鉤環會因為繩索反覆摩擦表面而出現明顯的小凹槽，廠商一般會建議當凹槽深度達一公釐時就汰舊換新。如果鉤環因為墜落或是敲擊等震盪，導致閘門偏離原先位置，也應該退休。若是閘門上鎖機制滯澀，洗滌陰乾上油之後，應就能恢復正常運作。

2.5 其他裝備

　　除了以上介紹的裝備，在接下來的章節，我還會根據不同的攀岩狀況介紹新的裝備。而在攀岩的個人裝備上，碳酸鎂粉和裝粉的粉袋，可以讓攀岩者的手掌在過程中保持乾燥。纏手指和包手掌的膠布或裂隙手套，可以適度保護手指的關節，以及避免在裂隙攀岩的時候使皮膚受創。

　　最後要提醒讀者，攀岩和安全性相關的裝備，請務必尋找 UIAA 和 CE 的認證。購買時請閱讀廠商的說明書，看看是不是有特別的注意事項。與此同時，在檢視使用過的裝備時，如果有疑慮，就汰換該裝備，因為再貴的裝備也沒有生命值錢。

▲ 攀登者在遠征前詳細檢查裝備

Chapter 3

繩結
Knot

攀岩中使用繩結的機會很多，連接主繩與攀岩者、架設固定點、救援等都需要繩結。究竟該在哪種場合使用哪個繩結？有時不是只有單一選擇，但有時特定繩結會更適用。本章介紹繩結基本詞彙、打法、適用的場合與注意事項。關於各種繩結更詳細的應用方式，會在後文配合攀岩系統的操作一併解說。

3.1 繩結基本概念

在介紹繩結的打法之前，讓我們先認識繩結的字彙和觀念。

3.1.1 繩結種類

依據讓繩結成型的組成成分，繩結可分成三大類：

獨立繩結 Knots

利用繩或是扁帶本身就可以獨立成型的繩結。

套結 Hitches

必須綁在另一個物件上才可以成型的繩結，稱為套結。套結打好後，如果把它所附著的物件抽掉，套結也就不再存在。

接繩結 Bends

任何把兩條繩或兩條扁帶尾端連結在一起的結，就稱為接繩結。

3.1.2 繩結字彙

繩圈 Loop

把繩索從中間往上抓起，扭轉 180 度，讓繩索交叉，該圓圈就是繩圈。

▲ 繩圈

繩耳 Bight

把繩索從中間往上抓起，但不扭轉，繩索不交叉，凸出的部分就是繩耳。

▲ 繩耳

繩頭 End

繩子的末端。

活動端或工作端
Running End 或 Working End

用來打結的那一端，也就是正在活動的那一端。

靜止端 Standing End

另一端不活動的繩索，以和工作端有所區別。

繩尾 Tail

綁好獨立繩結或接繩結之後，繩結外會多出一段繩子，稱為繩尾。大部分的情況下，繩尾需要有繩結的兩倍長度，以保安全。有的繩結則需要更長的繩尾（此類繩結在文中會做特別提醒）。

後備結 Back-up Knot

繩結打好之後，在該繩結上打上另外一個結，以防止前結滑脫，這個後加的結即為後備結。文中若有提到後備結之處，該後備結都是必要的。

3.2 各類繩結

以下根據使用時機來介紹攀岩的常用繩結及繩結的打法。一個繩結有多種打法，基於篇幅限制，書中不會窮舉繩結的所有打法。在同樣的攀岩情況下，比如說把兩條攀岩繩索結在一起，可能有多種繩結可以運用，會依當時的攀岩狀況而定，如果不確定哪一個繩結對當下狀況是最佳的繩結，那就打記得最牢、絕對會打得正確的那個繩結。

3.2.1 連接吊帶和繩索的八字結

　　這大概是攀岩者最常打的繩結了。攀岩者穿好吊帶之後，這個繩結會連接攀岩者與主繩，是將攀岩者連接到攀岩安全系統的第一步。連接吊帶和繩子的繩結不只一種，但是八字結是其中最主流的繩結，因為它好打、肉眼容易辨識繩結是否正確，因此本書也只介紹這個繩結。

　　從攀岩繩要連接到吊帶的那一端拉出夠長的繩索，在該點上打上一個八字結。八字結的打法如下：把繩索交叉，做出一個繩圈，然後工作端再與靜止端交叉一次，此時繩索會出現一個阿拉伯數字 8 的形狀，然後把工作端從第一個繩圈穿出，即完成八字結。而所謂拉出「夠長」的繩索，大約需要 70 ～ 80 公分，目的在於打完繩結後有足夠長度的繩尾，許多人會使用手臂長度來估量這段長度。

▲八字結打法

　　將繩子的工作端穿過吊帶的兩繫繩處（tie-in points，分別在腰帶和腿環上。在腰帶正面可以看到強化的小環，兩腿環間也有連接兩腿環的強化小環，繩索必須穿過這兩個小環，也就是吊帶上的確保環所連接的那兩個小環）❶。將繩上的八字結盡量拉近吊帶。工作端往靜止端反折，從接近吊帶的靜止端，開始順著繩上的八字結的走向走，直到工作端又打了一個八字結，然後和靜止端平行為止 ❷，接著把結拉緊，最後剩下的繩尾應該有繩結的兩倍長 ❸。太短的話，繩尾可能會滑出，太長則有礙攀登。

攀登界講求要「整理」（dress）這個八字結，也就是完成的八字結中，每一段上的兩條繩都是平行而沒有交叉的，這樣的好處在於，就算他人遠遠地看，也可以知道這個結是否打得正確。整理好的八字結，在反覆受力之後，也遠比沒整理好的八字結更好解開。

3.2.2 繩的八字結家族 figure 8 family on cord

繩耳八字結 Figure 8 on a bight

拉出一段繩耳，以整個繩耳尖端做為工作端，剩下的繩耳為靜止端，打一個八字結。常見的應用為連接輔繩與鉤環，固定主繩等。

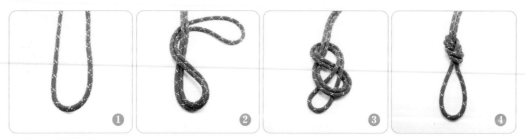

▲ 繩耳八字結打法

八字接繩結 figure 8 bend 或 Flemish bend

若要以八字結連接兩條繩，則需要在一條繩末端約兩倍繩結的長度上打上一個八字結，然後另一條繩順著前繩的八字結走，直到它的工作端與前繩的靜止端平行為止，接著拉緊繩結，最後，繩結兩端的繩尾都至少需要有繩結的兩倍長度。常見的應用為連結兩條輔繩來延長使用長度，連結兩條主繩來架設超過單繩一半長度的頂繩路線。

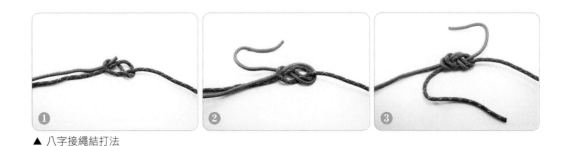

▲ 八字接繩結打法

兔耳朵 Double loop figure 8，bunny ears

　　雙繩圈八字結的打法和繩耳八字結幾乎雷同，但在收尾做出變化。拉出很長的一段繩耳，照上述繩耳八字結的打法來打，但在最後一個步驟時，另做一個雙股繩耳穿過八字的末端繩圈，再將工作端剩下的單股繩耳，套過雙股繩耳往靜止端方向拉，這時可以個別調整雙繩耳的長度，再繼續拉緊。因為形狀像兔子耳朵，因此俗稱為兔耳朵。

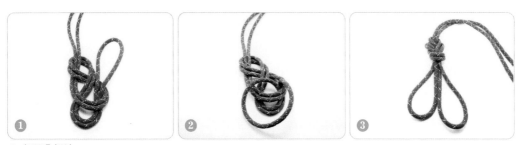

▲ 兔耳朵打法

　　這個繩結常用來分扣保護點，以製造架設固定點時分力的效果。仔細看這個繩結，兩個繩圈並非獨立，也就是說當一個繩圈被割斷，另外一個繩圈也不能成形。換句話說，它沒有有餘性，所以並不建議拿這個繩結來掛頂繩攀登的主繩。掛主繩可採用雙繩耳八字結（見下節）或雙繩耳單結（見 51 頁）。

雙繩耳八字結 double figure 8 on a bight

　　抓出一段繩耳作為工作端，往靜止端對折，這時末端出現雙股繩耳，以雙股繩耳為新工作端打一個八字結，此時繩尾也是一段繩耳，它必須是繩結的兩倍長，可將它繞過整個結，再上鉤環掛主繩。如此一來，就能完全避免讓這個繩尾脫出的風險。另外一個防止脫出的方式是讓鉤環也扣入該繩耳。常見的應用為架設頂繩攀登懸掛主繩。

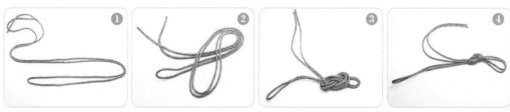

▲ 雙繩耳八字結打法

3.2.3 扁帶的單結家族
overhand knot family on webbing

　　製作扁帶的材料有尼龍與大力馬，大力馬的摩擦係數較小，繩結容易滑脫，在攀岩應用上，建議使用繩環。如果因為某種原因，需要將割斷的大力馬繩環，以繩結接回，建議使用三漁人結。雖然繩環的使用已讓現今的攀岩者較少使用尼龍扁帶，但並不代表扁帶已經絕跡。這裡介紹的繩結便適用尼龍扁帶。

　　扁帶與扁帶連接、扁帶與鉤環連接，常運用單結。前者使用單結接繩結（便是前面所稱的水結 water knot）（見圖 ❶❷❸），後者使用繩耳單結（見圖 ❹）。

打單結的方式如下：做出一個繩圈，然後把工作端從該繩圈穿出，即成為一個單結。使用扁帶打單結的時候，需要注意繩結的平整，不要讓繩結凸出立起。以單結連接兩條扁帶時，先在一條扁帶的末端預留繩結兩倍長的繩尾處打上一個單結，然後拿起另外一條扁帶，以其工作端順著前條扁帶的單結走，同時要注意繩結的平整，直到此工作端與前繩的靜止端平行為止，拉緊繩結。最後，打好的繩結兩端繩尾都必須至少是繩結的兩倍長度。

▲ 攀岩者學習在鉤環上打雙套結

3.2.4 繩的單結家族 Overhand family on cord

單結在繩上也有許多應用，繩結有單結本身（見圖 ❶）、繩耳單結（見圖 ❷）、雙繩耳單結（見圖 ❸ 與圖 ❹）等。使用（雙）繩耳單結的場合多在繩耳位於繩中的情況，比如說，要在繩中繫入另一位攀岩者，通過低技術性的路段，可使用繩耳單結；雙繩耳單結和雙繩耳八字結一樣，常用來掛頂繩架設的主繩。若需要在接近繩頭處打繩結扣入鉤環，較常使用繩耳八字結。

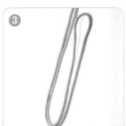
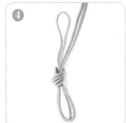

3.2.5 雙漁人結和三漁人結
Double Fisherman Bend & Triple Fisherman Bend

　　當需要將一條輔繩的兩端連接起來、變成一個圓圈的時候，除了上文提及的八字接繩結，另一個常用的繩結為雙漁人結，或是三漁人結。

　　對於慣用右手的人，雙漁人結的打法如下（慣用左手的人，則可以左右顛倒為之）：把輔繩的兩端平行交疊，一端的繩索繩頭朝右，另一端的繩索繩頭朝左，讓朝右的那一端為雙繩平行的下方繩，然後以這一端為工作端，往上與另一端的繩索交叉後，再從其下方順時鐘繞回並與靜止端交叉，再從另一端的繩索和靜止端後繞回。此時，你可以看到一個數字 8 的形狀，接著將工作端從 8 字的中間，也就是 8 字交叉的下方，將工作端往右上拉出。接著把剛形成的繩圈翻轉 180 度，用另一端的繩頭當作工作端，重複上述的步驟。之後，拉扯繩圈的兩側，將打好的兩個繩結拉緊，即為雙漁人結。完成的雙漁人結一面為四條平行線，另一面則為兩個交叉，兩側繩尾需為繩結的兩倍長度。

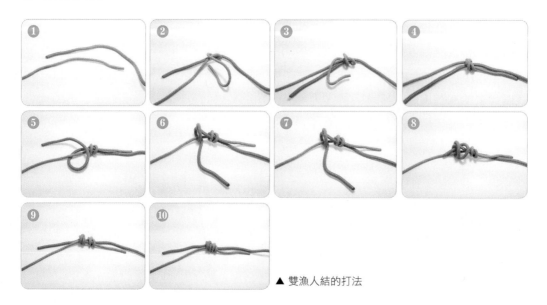

▲ 雙漁人結的打法

　　若以上述的步驟進行，但在形成 8 字後又再多繞一圈，之後才往右上拉出，最後形成的結則為三漁人結。

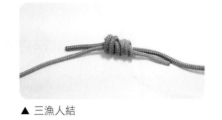

▲ 三漁人結

3.2.6 雙套結 Clove Hitch

　　雙套結是一個非常容易打，且相當容易調整的套結，在受力的狀況下不會滑脫。因為它是套結，必須搭配他物才能成結，最常打在鉤環之上，常用在固定點設置，以及連接攀登者到固定點時使用。

　　雙套結打法一（臨空雙套）：假設右手持工作端，提起工作端，逆時針旋轉，將工作端置放在靜止端後做一個繩圈，左手抓住該繩圈交叉處，右手再持工作端，逆時針旋轉，再將工作端置於靜止端之後，形成另外一個繩圈，把後一個繩圈疊在前一個繩圈之上，用鉤環穿過兩個繩圈，拉緊之後即為雙套結。

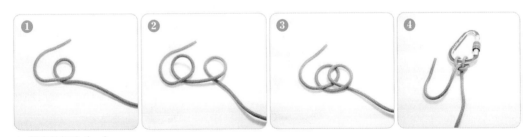

▲ 雙套結打法（一）

　　雙套結打法二（鉤環上雙套）：雙套結經常用在攀岩者扣入固定點的情況上，將梨形鉤環掛上固定點，鉤環面積較大的那一頭在下方，鉤環閘門面對攀岩者，右手掌向上捧起主繩，逆時針旋轉做出繩圈掛進鉤環。接著重複上述動作再做一個繩圈，掛進鉤環，即成雙套結。

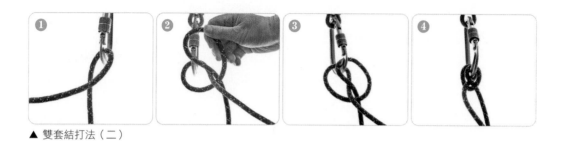

▲ 雙套結打法（二）

3.2.7 撐人結＋雙單結
bowline with double overhand backup

　　利用自然環境的樹木、岩石等，或是人造的建築如電塔等固定物來架設固定點時，若是這些固定物的周長不長，可以考慮使用做成繩圈的固定點輔繩，繞過固定物之後，打個繩耳上的單結或八字結，再扣鉤環。若要綁周長頗長的固定物，我們常應用輕延展靜力繩來架設固定點，此時，撐人結就會非常好用。

　　撐人結打法（一）：將工作端繞過要綁的固定物之後，工作端與靜止端平行，在靜止端做個工作端在上且朝內的繩圈，工作端從下往上穿過繩圈，從靜止端下方繞過，再從上往下穿過繩圈，即完成撐人結。

▲ 撐人結打法（一）

若是兩條主繩直徑相差太大（比如說 7 公釐和 11 公釐），單平結就不會是最佳選擇，這時，可考慮使用雙漁人結。

3.2.10 摩擦套結（亦稱摩擦力套結）Friction Hitches

這一節要介紹幾種摩擦套結，包括普魯士套結（prusik）、自動保險套結（auto block），以及 K 式套結（Klemheist）。把這幾個套結綁在主繩上，在不受力的情況下可以自由滑動；在受力的情況下則會停止。摩擦力的大小，與套結用繩與主繩的直徑差、套結材料、摩擦面積有關，打好套結時，建議先猛力拉扯套結，測試它是否有效。套結常應用在垂降時作為備份確保器的「第三隻手」、爬固定繩，以及許多救援情境下需要轉換承力的狀況中。本章只介紹繩結的打法，詳細的運用會在後面的章節講述。

普魯士套結 Prusik hitch

打普魯士套結需要使用已成繩圈的攀岩軟器材，在此，假設我們使用以雙漁人結連接兩端的輔繩。首先，把繩圈的一端繩耳靠在攀岩繩的後方抓著作為靜止端，接著，再將工作端的繩耳以順時鐘方向繞過主繩、從靜止端繩耳間穿出，重複上述步驟，並且要注意後來在主繩上形成的兩個圈必須在前次環繞所形成的兩個圈之間，亦即圈與圈之間沒有交叉，拉緊之後，即完成普魯士套結。主繩上應見到四個平行的小繩圈，和四個繩圈上的橫線。四個繩圈是最基本的普魯士套結，而繩圈愈多，摩擦力愈大，可以再環繞一次，形成六個繩圈。普魯士可雙向受力，但受力時難以重置，重置時若有困難，可以扳鬆橫跨繩圈的那段繩，就會比較容易重置。

▲ 四圈的普魯士套結

▲ 六圈的普魯士套結

自動保險套結 Autoblock Hitch

　　打自動保險套結需要使用已成繩圈的攀岩軟器材，在此，假設我們使用以雙漁人結連接兩端的輔繩。把繩圈的一端繩耳靠在攀岩繩的後方抓著作為靜止端，將工作端的繩耳以順時鐘方向繞著攀岩繩纏繞，後來形成的繩圈平行置放在前面形成的繩圈之下，等纏繞得差不多後，再用鉤環穿過兩端繩耳、連接到受力來源，這個套結即為自動保險套結。纏繞的繩圈愈多，摩擦力也愈大。自動保險套結亦可雙向受力，但受力時較易重置，所以是垂降用作後備的首選。

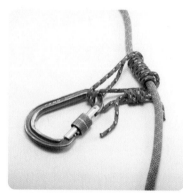

▲ 自動保險套結

K 式套結 Klemheist

　　上述兩種套結都比較適用於圓的軟器材，K 式套結則可打在圓的或扁的軟器材上，所以如果手邊打套結的材料只有繩環，那麼，K 式套結會是較佳的選擇。記得選用尼龍材質的繩環，摩擦力較好，也對熱度有更高的抵抗力。K 式套結的打法和自動保險套結類似，繞著主繩平行纏繞到足夠圈數後，再根據預期受力方向，將受力方向那頭的繩穿過另一端的繩耳，再往受力方向拉緊，即成 K 式套結。K 式套結也可雙向受力，但另一方向的受力較不理想，所以攀岩界多視 K 式套結為單向受力套結。在救援情況下，需要使用很長的輔繩來打套結時，常選用 K 式套結，因為打起來比普魯士套結來得快。

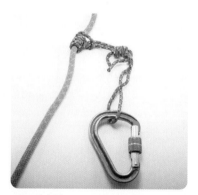

▲ K 式套結

3.2.11 義大利半扣與 MMO
Munter Hitch & MMO

在鉤環上打義大利半扣套結可以用來確保以及垂放攀岩者，也可以用來垂降。忘記帶確保器，或是確保器在攀登途中遺失的時候，可使用這個套結取代確保器。不過使用義大利半扣套結確保時，受力的義大利半扣套結會讓繩子容易扭成一圈一圈的，使用時要記得保持繩結兩方的繩索平行，如此一來，可以降低繩子扭轉的機率。如果繩子真的扭得太嚴重，就需要重新順繩。使用義大利半扣時，最好使用面積大的梨形鉤環。

打法一（臨空義大利半扣）：假設右手持工作端，提起工作端，以逆時針旋轉，將工作端置放在靜止端後做一個繩圈；左手抓住該繩圈交叉處，右手再持工作端，以逆時針旋轉，再將工作端置於靜止端後，形成另外一個繩圈。將後一個繩圈像闔一本書一樣的方式蓋在前一個繩圈上，再用鉤環穿過兩個繩圈，即為義大利半扣套結。

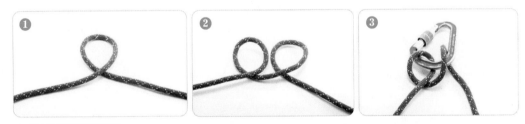

▲ 義大利半扣套結打法一

打法二（鉤環上義大利半扣）：若鉤環懸空掛在固定點上，鉤環面積較大的那一頭在下方，鉤環閘門面對攀岩者。左手拇指朝下抓右繩，或是右手拇指朝下抓左繩，使用自然的旋轉方向，先是做成一個繩圈，然後繼續旋轉，將該繩圈掛進鉤環裡，即成義大利半扣。

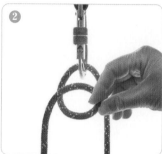
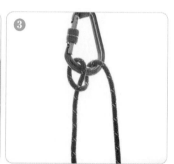

▲ 義大利半扣套結打法二

　　若鉤環掛在吊帶的確保環上，鉤環面積較大的那一頭在離身體較遠那一方，鉤環閘門朝上。若右手持右側繩索，左手掌心朝上抓住右手與鉤環間的繩，順勢扭轉做出一個繩圈，接著，繼續將該繩圈掛進鉤環，即為義大利半扣套結。如果要打另一方向，則將左右手調換過來。這種打法俗稱「窗戶義大利半扣」（Window Munter），因為活動的那一隻手彷彿伸進另一隻手臂和身體形成的「窗戶」。

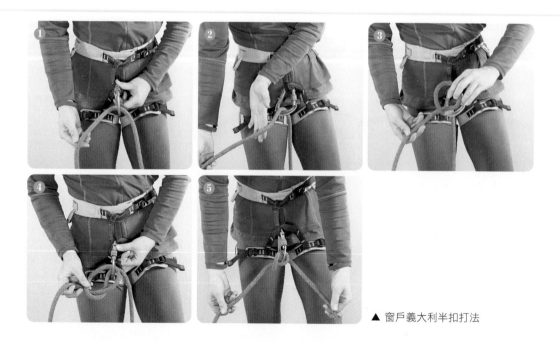

▲ 窗戶義大利半扣打法

　　使用義大利半扣的時機，總是在確保時，所以會使用有鎖鉤環，記得要檢查鉤環是否上鎖。

　　MMO（Munter Mule Overhand）：使用義大利半扣時，若我們需要讓雙手空出來，常使用騾結（Munter）加單結（Overhand），通常簡稱為 MMO。這組繩結在救援情況是標準配備。在救援一章會有詳細解說。

3.2.12 繩尾結 stopper knot

　　垂降的時候，在兩端繩頭綁上繩尾結，可以防止不小心垂降過頭、繩頭從確保器脫出而導致墜落。在攀登時，一端繩索繫在攀岩者的吊帶上，另一端的繩頭處綁上繩尾結，同樣可以避免確保者垂放攀岩者時沒注意到繩子不夠長，讓繩頭從確保器脫出，導致攀岩者墜落的意外。

　　可以當作繩尾結的繩結很多，最常用的還是半雙漁人結，也稱雙單結（half of double fisherman knot or double overhand knot），打法如下：右手持工作端，往上蓋過靜止端，成一繩圈，再從靜止端下方過，成另一繩圈，工作端從後一個繩圈開始穿過兩個繩圈，拉緊之後，即為半雙漁人結。

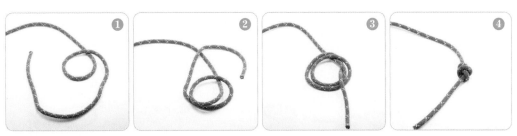

▲ 半雙漁人結（雙單結）打法

3.2.13 平結 Square knot

　　前一章講到主繩時，我曾提到蝴蝶式收繩後的繩索能像背包般背在身上，而若要將「繩索背包」固定在腰際，可以使用平結。平結的綁法如下：先以右繩在上綁一個單結，接著再以左繩在上綁一個單結，即完成平結。也可以先以左繩在上打一個單結，接著再以右繩在上打一個單結，同樣也是平結。

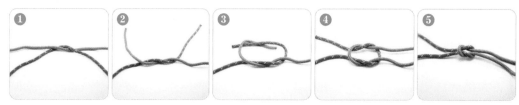

▲ 平結打法

3.2.14 其他繩結

　　這一節講述攀岩情況較少使用到的繩結，但若遇到恰當場合，會是不錯的工具。

蝴蝶結 Butterfly knot

　　當主繩出現爆芯情形，但受限於當下環境，無法當場更換繩索，便經常使用蝴蝶結來隔絕該繩段，因為蝴蝶結對於主繩力量的減損最少。蝴蝶結打法：抓住爆芯處，扭轉兩次形成八字，將八字尾端的那個繩圈往下折，繞過主繩後，再從之前八字的另一個繩圈穿過，旋即拉緊，即為蝴蝶結。

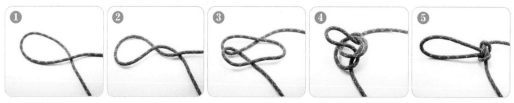

▲ 蝴蝶結打法

康州套結 Connecticut Hitch

　　這個結的使用場合常是在先鋒到了頂，該處寬闊平坦，也許只有一棵大樹可以架設固定點來確保跟攀者的時候。若要直接使用攀岩主繩來架固定點，可以使用康州套結，有點像拴牛結的變化。打法如下：在自己（攀登者）的繫繩處，從主繩拉出適當距離的繩耳，繞過樹幹，抓住另一側的兩股繩、穿過繩耳，然後拿一個有鎖鉤環扣住該繩耳的兩股繩，鎖上鉤環，即完成康州套結（警告：有鎖鉤環若扣錯，扣到穿出繩耳的兩股繩，則不會成結）。

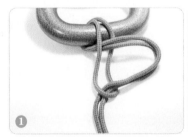 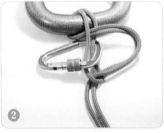

▲ 康州套結打法

Chapter 4

保護點
Protection

　　保護點為架構攀岩系統的基本元件，位於安全系統中的前線位置。攀岩系統承受衝擊時，比如承受攀岩者的懸掛或是制動攀岩者的墜落，良好的保護點會堅守崗位，保障攀岩者與岩壁的連結。保護點可分為天然保護點（Natural Protection，簡稱 Natural Pro）、固定保護點（Fixed Pro），以及岩楔保護點（Gear Pro）。本章將討論如何判斷保護點的品質，如何運用攀岩軟器材搭配天然物作為保護點，如何使用岩楔在岩壁上架設保護點等。這是每個攀岩者都必須掌握的重要基礎技能。

4.1 天然保護點 Natural Pro

　　仔細觀察攀岩環境，無論是岩面上，路線旁，岩隙中，都有許多可供運用的天然資源和地形。其中包括有生命的樹木，無生命的大石；大石與大石，或大石與地面紮實連接處（「紮實」的定義，指的是可供攀岩軟器材環繞而不脫出）；造型特殊的岩石，或地處特殊的岩石。在運用上述這些天然保護點時，常需要使用繩環、輔繩，或是攀岩繩。

　　有些天然保護點能夠像套花圈一樣將繩環或繩圈套上，或使用活結（slip hitch）減低受繩索牽動影響的機率，然後再掛鉤環。若無法直接套，則需要搭配繩結來綁天

然物，比如說使用拴牛結，或是提籃結（basket hitch，將繩環或繩圈一端繩耳繞過天
然物後，拉直兩端繩耳，再將鉤環掛入兩繩耳），也可使用繩耳單結或繩耳八字結、
撐人結等。使用拴牛結時，須注意讓掛鉤環的繩耳端指向受力方向，且受力時不會
拉扯到另一端的繩耳，造成槓桿效應。使用固定點輔繩做的繩圈綁保護點時，常會使
用的是繩耳單結或繩耳八字結，這種方式也增加材料的有餘性，即使繩圈有一股被割
斷，也不會讓整個保護點失效。若是天然物很巨大，則常見到攀岩繩與撐人結的應用。

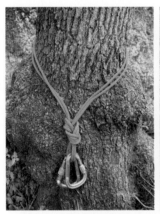

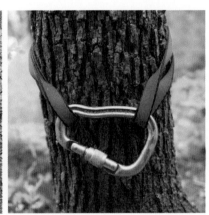

▲ 使用固定點輔繩並搭配繩結　▲ 使用提籃結架設天然保護點　▲ 使用提籃結時若繩環太短，容易造成不
　來架設天然保護點　　　　　　　　　　　　　　　　　　　　理想的鉤環受力

▲ 利用繩子與樹木間的摩擦力　▲ 使用拴牛結時，注意讓掛鉤環的繩耳端指向受力方向，且受力時不會拉扯
　架設保護點　　　　　　　　　　到另一端的繩耳，造成槓桿效應

4.1.1 樹木

樹，是常見且優良的天然保護點，除了架設快速以外，好的樹木夠強壯，也可承受多方向的受力。判斷樹木是否良好的原則，最重要的在於樹木是否生氣蓬勃且扎根深厚，樹幹有足夠的粗細（經驗法則：直徑至少 25 公分）。若是一棵可靠的大樹，甚至可以使用單棵架設固定點。判斷樹木的可靠程度需要經驗，如果心中有疑慮，就需另選保護點。

綁樹做保護點的時候，環繞樹幹的攀岩軟器材愈接近地面愈好，可減低槓桿效應。另外，從自然保育的眼光（參考戶外無痕山林原則）來看，也要避免經常使用同一棵樹來架設固定點，這樣才能給樹木喘息的機會。有些攀岩場甚至藉由在岩壁上打上錨栓固定點，來代替過去總在使用的樹木，以作為保育。

4.1.2 岩石

使用岩石本身或岩石與岩石的連接處來架設天然保護點，需要考慮的首要條件是岩石本身的品質。岩石是否真的堅硬實在？還是岩質其實鬆軟破碎？岩石的形狀不一，套綁岩石時，挑選的位置不該讓攀岩軟器材容易滑出。岩石的表面通常粗糙，特別要注意與軟器材接觸的地方是否銳利，會不會在受力下切割軟器材。如果真的無法避免尖利的接觸面，可以使用繩袋、地布、泡棉墊等手邊現有的材料，或是專門保護繩子的裝備（如護繩套）來隔離軟器材與岩石表面的直接接觸。

獨立的大石

挑選大石為保護點時，石頭體積愈大愈好，理想狀況是張開雙手無法環抱，以腳用力踹也無法移動分毫。亦須查看大石坐落在什麼之上，最好是與地面緊緊相連。

如果不是，則該審視底下是否有鬆動的小石塊，因為這會讓大石容易滾動。大石與地面接觸的面積有多大？如果有疑慮，可以利用槓桿原理來試著扳動或推動大石，須記得，測試的人要站在岩石可能滾往方向的另一側。大石坐落的地面是上坡還是下坡？能抵制受力，還是會順著受力滾下斜坡？這些都是考量要點。

大石與大石的連接處

評量連接處時，先依照上節原則確認連接的兩個大石的品質，包括大小、岩質、大石位置，和它們坐落的環境等。要確定該連接處是真的緊密相連，而不是細碎小石塊填充其中的結果，必要時，可清除該處的灰塵和小碎石以便確認。

▲ 使用大石與大石的連接處作為天然保護點，以上兩張都是良好範例

岩柱、凸岩

從地面或者岩面凸出來的大石，常見的形狀包括三角錐形、號角型、女王頭型（horns or chicken heads）等。判斷時，除了岩質本身，還要確認它與地面或岩面的連接是否堅固。這類保護點最棒的外型就是凸出的長度夠長，或者形狀從外稍微往內

縮，如此一來，綁套在大石上的軟器材比較穩固。綁套的時候，要盡量深入到那塊岩石與平面接觸的地方；如果岩面太光滑，又或者是凸出的方向不恰當，就要注意使用的攀岩軟器材是否會因為受力而脫出。

▲ 綁套大石時要注意攀岩軟器材是否容易因為受力而脫出，左圖是不太好的設置，右圖較佳

其他

攀登過程中有很多絕佳的手點，像是往內縮、像是個掛勾的盤子點、像是門把的點，或是兩個岩面之間連著像是柵欄般的岩柱子。岩隙之中，偶爾會看到卡在其中的石頭，不上不下的，也可以當作天然保護點來使用。不過在完全相信卡石足夠牢固之前，也要看看是否需要微調石塊，找尋最穩固的卡點後，再綁上軟器材。

▲ 卡在岩隙中的石頭可用來當天然保護點

4.2 固定保護點 Fixed Pro

　　固定保護點指的是岩壁上有一些非天然、但卻因為某種因素而固定在岩壁上的東西，可能是卡在岩隙岩洞中取不出來的岩楔，也可能是前人敲進去後卻取不出來的岩釘（piton），或者是錨栓（bolts）。岩楔的使用請看下一節「岩楔保護點」，使用岩釘或架設錨栓的方式則不在本書範圍中。

　　基本上，除了錨栓本來就是設計來留在岩壁上的以外，其他留在岩壁上的固定保護點原因都不明。要判斷錨栓是否可用，可以從它是否堅固、有無鏽蝕，耳片有無鬆動來著眼。沒有特殊警訊的錨栓基本上是可靠的。但錨栓留在岩石內的部分，靠肉眼很難判斷品質。建議到新的天然岩場之前，先蒐集當地資料，研讀該岩場的指南，和當地岩友組織交流，以瞭解該處錨栓的現況。例如，是否有團體定期檢查更新？是否因為歷史因素，導致還有極早期的錨栓仍留在岩壁上？如果有，該如何辨識？如果岩場離海邊很近，更要謹慎小心，因為海風的鹽分會加速鏽蝕速度。除了瞭解當地使用的錨栓材料和更新情況，若是經常去的岩場，也可考慮貢獻勞力或金錢給更新錨栓的組織，一起維護攀岩安全。

　　至於其他的固定保護點，我基本上採取不信任的態度，寧願使用自己的裝備。除非真的真的很確定該保護點的品質，要不然它們只是不定時的炸彈罷了。

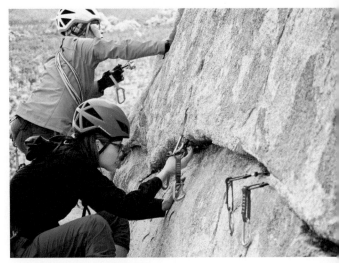

▲ 練習置放良好的岩楔保護點

4.3 岩楔保護點 Gear Pro

岩楔保護點是攀岩者使用岩楔，放在岩隙、岩洞等恰當的天然特徵處做成的保護點，在先鋒過程中建構起攀岩者的安全防線，組合數個保護點即可架設固定點（固定點架設詳見第五章）。在討論如何建立岩楔保護點之前，必須對岩楔有基本的瞭解，包括它的設計與制動原理、操作與評估方式、保養與退休的原則等。岩楔與攀登安全息息相關，必須尋找符合 UIAA 規範，取得 CE 認證的裝備購買。

CE 認證模擬攀登的情況，規範攀岩產品必須能夠承受的力。每項與安全相關的攀岩器材，皆需得註明該器材在正確使用下能夠承受的最大外力，標示單位為千牛頓（kilonewton，kN）。一牛頓的定義是讓質量一公斤的物體加速度為一公尺每秒平方所需要的力（註）。

註

牛頓聽起來可能很抽象，根據早期從美國空軍傘兵隊蒐集的資料研究，認為人體最多能承受 12 千牛頓，所以規範攀岩動力繩單繩的方式，即要求在懸掛 80 公斤重物、墜落係數為 1.77（非常嚴重的墜落）的條件下，主繩最終傳遞給重物的衝擊不能超過 12 千牛頓。這個數字會標在主繩的使用手冊裡，稱為衝擊力（Impact Force）。規範裡使用的測試是很嚴峻的情況，大部分攀岩的墜落都不會那麼慘烈，而且測試時，使用的是沒有彈性的重物，完全沒有真實情況之下的許多其他緩衝條件。根據 Petzl 和 DMM 的資料，大部分的墜落，最上方的保護點的受力約在 4～7 千牛頓之間，而攀登者受到的衝擊則是前者的百分之五十強，實際受到的衝擊則視現場條件而定。

活動岩楔 VS 固定岩楔 Active Pro versus Passive Pro

根據岩楔是否有可以移動的組成成分，來改變適用的大小範圍，岩楔基本上分為兩大類：（1）活動岩楔（Active Pro）；（2）固定岩楔（Passive Pro）。

▲ 攀岩者置放 cam

活動岩楔以 SLCD（Spring-loaded Camming Device）為大宗，簡稱為 cam。市面上的固定岩楔，多是以鋼索（少數使用扁帶繩環）連結造型從一端開始往另一端變窄的金屬物件。由於固定岩楔的形狀是固定的，所以必須找形狀符合的岩隙來擺放。固定岩楔最初的靈感是卡在岩隙的石頭（見前述天然保護點一節），卡在裂隙裡的石頭叫做 chockstones，所以固定岩楔出現時常被稱為 climbing chockstones，或簡稱 chocks。最早的固定岩楔是攀岩者拿螺帽（machine nuts）改出來的，漸漸的，nut 變成固定岩楔的總稱。本書也會用 nut 來稱呼固定岩楔。

Cam 的作用原理

瞭解 cam 的作用原理，才能幫助我們正確使用這項裝備，以保障個人的安全。

簡單來說，cam 的制動原理是摩擦力，置放時，彈簧推向兩側的力道（下文簡稱側推力）讓 cam 與岩壁接觸面產生足夠的摩擦力，使得 cam 能停留在置放位置。cam 受力時，它的設計會將沿著手柄的受力，轉成向兩側推的力道，大大地增加摩擦力，讓 cam 能固守崗位制動墜落。

　　置放 cam 的時候，不該讓 cam 與岩壁的接觸點太接近岩隙開口，因為 cam 產生作用需要一些反應時間，在此其間，可能會往受力方向移動。若接觸點太接近岩隙開口，cam 可能會掉出去。至於要放多深，理想狀況是在能清除 cam 的情況下，放得愈深愈好。但有時若放得太深，會不容易看清楚 cam 的置放情況，反而不理想。基本上，當岩質較軟時，就需要較深的深度（比如說美國猶他州常見的沉積砂岩），岩質較堅實時，可以放淺一點（比如說優勝美地的花崗岩）。

摩擦力

　　目前市面上各廠家用來製作凸輪的材料的摩擦係數都差不多，對於使用者而言，摩擦力還是取決於凸輪接觸的岩面。軟、氣孔多、結晶多的岩石類型（例如砂岩或花崗岩），比起組織緊密表面光滑的岩石類型（像是石英岩）摩擦力來得好；但是較軟的岩石，表面也較容易被破壞。岩面上如果灰塵多、潮濕，或是結冰，放置在這類環境下的 cam 會非常不可靠。如果環境這麼惡劣，放 nut 會比放 cam 好得多。

側推力

　　側推力的大小由凸輪和岩面接觸的角度來決定，這是 cam 設計的一環，使用者無法改變。使用者要注意的還是置放 cam 的地方的岩質是否堅固，能否抵受強大的側向壓力。岩石抵受不住側推力的時候，有兩種可能情況會發生：（1）表面碎掉了；（2）cam 接觸的岩石或岩片若原本並非緊連著岩壁而是鬆動的，就有可能會整個被拉下來。所以，置放的時候必須注意置放的岩面是否有容易剝落的東西，像是凸出的結晶，或是小岩角；受力的岩石是否為獨立的岩石（意指和地面或岩面沒有連結），或是薄而空洞的岩片等。

結論：放置 cam 的時候，要放在岩質優良的地方，包括 cam 的兩側。同時，要注意岩面的乾燥和清潔。必須把 cam 置放在適當的深度，且不會造成不易取出的狀況。

購買 Cam & Cam 的種類

目前每家製作 cam 的大廠商，型錄上都有幾組名稱不同的 cam，一般會以其對應的地形和大小來分組。這裡粗略分成：（1）設計給一般大小或更大的平行裂隙的 cam；（2）設計給小裂隙的 cam；（3）設計給特殊目的 cam，比如說，兩對凸輪大小相差一個尺碼的 offset cam，是設計給逐漸變寬或逐漸變窄、像是喇叭口的裂隙（flares）、像豆莢般的岩洞（pods），或是因為早期的岩釘使用而造成的小洞（pin scars）；又比如說 fat cam，則是針對岩質偏軟的沉積砂岩而把凸輪做寬，以增加接觸面積。

絕大部分的時間，攀登者都是在使用第一類的 cam。慢慢地，才會有買第二和第三類的 cam 的需求。好消息則是，目前各家品牌製作的第一類的 cam 在品質上差異相當小，稱手程度和順眼程度反而變成選擇的重點。而各家品牌在標註大小的色彩上也趨於一致化，所以混合品牌使用比過去容易得多。

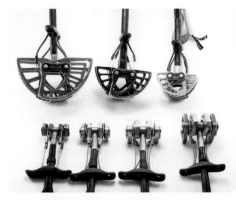

▲ 不同大小用來置放於平行裂隙的 cam

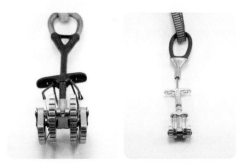

▲ 一般大小的 cam　　▲ 適用於小裂隙的 cam

▲ 兩對凸輪大小相差一個尺碼的 offset cam

　　至於第二類和第三類的 cam，則大大取決於使用的地形和岩石種類，購買時需要針對需求多做一些研究。此外，廠商賣的成套小 cam 可能會跨越到人工攀登（aid climbing）的領域。一般定義傳統攀登的岩楔必須能夠承受先鋒墜落的衝擊，歸類到人工攀登的岩楔則代表了這個岩楔能夠承受體重，但是先鋒墜落時就很可能會被拉出。廠商多用 5kN 的承受力來劃下這條分界線。選購時，可以根據自己的需要來判斷是否要整套購買。

　　一般而言，如果某地的攀登路線需要一些比較特別的 cam，在攀岩指南都可以找到相關資訊。以下討論 cam 的置放原則時，只針對第一類的 cam 做說明。

Cam 的壽命與檢視原則

　　Cam 是有壽命的，至於其壽命多長，需要看使用的情況和頻率而定。一般來說，cam 的主要組成部分為「金屬組成的機械裝置＋後端的繩環」，兩者的損耗程度未必一致，所以 cam 會出現在不同時段更換繩環和更換機械零件的情況。而近年來，有許多新推出的輕量 cam 保存期限也比傳統的 cam 來得短，所以請務必閱讀廠商說明書。如果 cam 經常暴露在容易鏽蝕的環境（如海邊）、使用的環境常見扁帶和岩壁的反覆摩擦，或是承受墜落係數很大的先鋒墜落等，cam 的壽命很有可能會縮短。所以要知道 cam 的真正壽命為何，還是要學習怎麼檢視你手上的 cam。

1. Cam 的繩環

　　如果繩環有缺口、撕裂、受熱熔化、褪色的狀況，就是該換的時候了。如果看起來好好的，但是超過保鮮期限，也還是該換，這是因為繩環的材料會隨著時間而逐漸減低強度的緣故。廠商一般都會建議，若 cam 承受了嚴重的先鋒墜落之後，也該換繩環。如果不是很確定該不該換繩環，可以寄回原廠鑑識。

更換繩環時，請寄回原廠更換，或是寄給可靠的工作室代勞。因為各家廠牌在連接繩環與 cam 的時候，會根據整體設計做最佳化，有些細節不是終端使用者能夠掌握的。

2. Cam 的機械裝置

僅次於繩環的磨損頻率，cam 第二常見的磨損部位是拉桿，以及與前端凸輪連接的鋼索。如果只是在制動墜落後稍微彎曲，可以把它們拉直，然後測試看看凸輪是否仍然運轉順暢、收縮張開的角度是否依然對稱。如果變形、斷裂、磨損的情況很嚴重，就需要考慮送回原廠修理或淘汰。

檢視凸輪上的齒，便會發現這些凹凸不平的凸輪齒會隨著使用時間慢慢磨損，如果磨損的程度相當不均勻，或者某個區塊完全被磨平了，就是該淘汰的時候。

如果 cam 有哪個部位（尤其是零件連接處）有嚴重的鏽蝕，也不應該使用。

最後，要檢視 cam 的運作，運作起來應該要和買來的時候沒有差異。如果發現凸輪卡卡的，放鬆拉桿開關時，凸輪沒有馬上彈回原處，而你又已經排除零件損壞的原因，這就表示你的 cam 缺乏清洗和潤滑。保養 cam 的方式請見下一節。

Cam 的保養清潔和潤滑

貯放 cam 的時候要注意乾燥與通風，避免接觸化學物質。為了保持操作順暢，偶爾的潤滑是必要的，坊間對於使用何種潤滑劑有各家說法與偏好，有的廠商也會製作專門的潤滑劑。但是基本上，用來潤滑腳踏車鍊或縫紉機等類似裝置的潤滑劑都是

可以的。需要注意的一點是，潤滑劑只對乾淨的 cam 有效果，如果上了潤滑劑之後，cam 還是運轉得並不流暢，就表示該好好地清潔它一番了。

平常使用過 cam 之後，就應該稍做清潔，比如說把 cam 上的沙塵吹掉、撢掉、用水沖洗掉。要前往海邊等鹽分很重的環境攀登前，可以先上一層潤滑劑來保護凸輪的表面，使用後，則用清水好好沖洗，用大毛巾吸乾水分後，徹底陰乾，才能貯存，不然很容易造成 cam 的鏽蝕。

如果想要更徹底地清潔 cam，可以燒一鍋水，將水溫維持在近乎沸騰的狀態，把 cam 的前端凸輪部分浸入，反覆運作拉桿開關，並且用硬毛刷或舊牙刷清除沙塵以及過去遺留下來的潤滑劑。根據 cam 的髒污程度，上述動作可能需要反覆數次。清洗乾淨後，就吸乾水分、陰乾，上完潤滑劑之後再貯存。

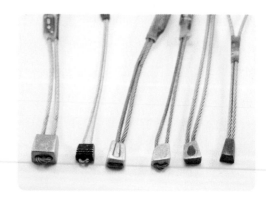

▲ 不同造型的 nuts

4.3.2 Nut

Nut 是固定岩楔的總稱，不過一般人提到 nut，浮出來的畫面通常是個逐漸變窄的六面體，鋼索穿過其中的兩面，卡在岩隙時，接觸岩壁的兩面通常是剩下的四面之中面積較大的那一對（雖然也能是面積較小的那一對，但頻率較低）。另外一種常看到的固定岩楔，則是八面體，除了坐放在收縮的岩隙上之外，它與岩壁的接觸方式有三對平面，常被稱為 Hex。

Nut 的保護原理

Nut 的形狀是不能改變的（所以才叫做「固
定」岩楔），各家的 nut 都是頭很大，然後往鋼索
的方向慢慢瘦下去。Nut 要搭配變窄的岩隙來使
用，比如說上寬下窄，沒受力的時候能好好坐在那
裡，當往下受力的時候 nut 過不去瓶頸，就可以制
動墜落。

▲ 置放良好的 nut

也許你會問，這樣的話，nut 只要做得比瓶頸
大就可以，為什麼要做成這種形狀？這是因為如果
nut 和地形愈貼合，與岩壁的接觸面積愈大，穩定
性愈高，不但比較不容易受到上攀時繩索的牽動而
位移，甚至掉出，在制動墜落的時候，也可以分散
衝擊，增加制動力。

最早的設計是從頭往下直直地平削下來，但
是真實世界裡的岩壁其實粗糙，也常見內含有結晶
體、凹凸不平的情況，於是就出現了有弧度的 nut
的設計，以增加它與不平滑岩面的咬合度，提高穩
定性。

▲ 這個 nut 太接近岩隙開口，品質堪憂

另外一種常見的設計是針對逐漸變寬或逐漸變窄的裂隙（flares），或是因為早
期的岩釘使用而造成的小坑洞（pin scars）地形。這些 nut 從頭往鋼索方向變窄的程
度比一般的 nut 來得誇張，從上往鋼纜方向俯視時，可看到兩側的寬度不對稱，因此
稱為 offset nut。

攜帶 nut 的方式通常為整套的 nut 都放在一個鉤環上，要在岩隙置放 nut 時，就一整串拿起來，若第一次選擇的 nut 大小不對，要換成相鄰的大小也很快。建議使用橢圓鉤環（ovals），因為其圓滑對稱不會造成 nut 滑動的滯礙。

Hex

Hex 的體積比一般的 nut 大很多，適用範圍從 1 公分到 10 公分不等，除了兩三個比較小號的 hex 可能是實心的，其他尺寸則幾乎都是空心的設計，因此可以看到兩側的空心面和六面的金屬面，故稱為 hex。連接 hex 的材料有鋼索或是繩環。

Hex 有兩種放法，第一種就是依照固定岩楔的原理，抵著岩隙的瓶頸而放，與岩面的接觸面積愈大愈穩固，承受力也更好。另外一種放法則是扭矩式放法，放置的時候讓鋼索或繩環與預期受力的方向成一角度，假設這時 hex 接觸岩隙兩端的距離為 A，然後拉住鋼索（或繩環）往受力方向一扯，造成轉動，假設這時 hex 接觸岩隙兩端的距離為 B，由於 hex 的設計，會讓 B 稍大於 A，hex 可以就此效應卡在岩隙中，即完成置放。現今市面上的 hex 也增加了弧度設計，讓 hex 更容易與岩面貼合。

▲ Hex　　　　　　　　▲ 使用扭矩式放法來置放 hex　▲ 這兩張圖則是依照固定岩楔的原理來置放 hex 的範例

Hex 的扭矩式放法讓 hex 能保護平行裂隙，而這是一般固定岩楔很難辦到的事情，不過在 cam 發明之後，由於 cam 的置放速度快、又容易單手置放，這個功能很快就被取代了。

Nut 的壽命與檢視原則

Nut 的構造非常簡單，所以也很容易檢視。基本上，最容易出狀況的就是鋼索，如果發現斷裂或分岔，就應該淘汰。此外，鏽蝕的 nut 也應該退休。

4.3.3 其他岩楔

cam 和 nut 的組合，其實就足夠走遍天下。不過在 cam 和 nut 這兩個家族之外，仍然有其他種類的岩楔，在某些特殊的地形中，它們的功能性會凌駕於 cam 和 nut 之上。本節介紹兩個還算活躍的其他種類岩楔：Tricam 和 Big Bro。

Tricam

Camp 的 tricam 是個非常有趣的裝置。前端的金屬部分，一邊是弧狀，另一邊則有一個凸出的尖銳點，從上端往扁帶的方向逐漸變窄。Tricam 上的扁帶和金屬頭連結的方式，讓金屬頭可以因為拉扯扁帶而轉動。

▲ tricam

Tricam 有兩種置放方式：可以像固定岩楔般找到瓶頸來置放，也可以是活動式地置放。活動式地置放 tricam 時，把扁帶翻上來到弧狀的那一面，把尖端抵住岩隙的一面，最好找到凹洞或是有凸起物、可以阻礙尖嘴移動的地方，然後弧狀面抵住岩隙的另一面，最後再一扯扁帶，即完成置放。這讓 tricam 也有了 cam 的功能，但是在一般的平行裂隙，cam 還是比較占優勢；Tricam 占優勢的地形是非常淺的裂隙、水平裂隙，以及岩洞（pockets）。因為 cam 通常需要較大的置放位置，也很難置放在岩洞中，而 cam 的手柄雖然有彈性，但還是不如扁帶柔軟，置放在水平裂隙時比較容易受損。

▲ tricam 能置放在小岩洞　▲ 使用活動式置放法來架設 tricam　▲ 找到 tricam 不能通過
中，是它的優勢　　　　　　　　　　　　　　　　　　　　的瓶頸來置放它

　　根據 tricam 的優勢來看，小的 tricam 比大的 tricam 更有用，最常使用的是粉紅色、紅色，和咖啡色那三款，可參考官網圖片（https://www.camp-usa.com/outdoor/product/rock-protection/tricam/）。不過，我個人覺得 tricam 架設之後不是很容易取出，常常需要用到雙手。

Big Bro

　　Trango 的 Big Bro 是為了保護寬裂隙而設計的，當裂隙愈變愈寬，除了需要特殊的攀爬技巧外，有時還會發現難以保護。Big Bro 目前有四個大小，最大的可以保護到 40 公分的裂隙。Big Bro 基本上是可以伸縮的管子，最佳置放點為平行的裂隙。外管外側需要先穿輔繩、再以繩結結一繩圈，置放時，將內管的那一端抵著岩壁，按下開關讓管子展開，微調後再將開關旋緊即可。在繩圈掛一個鉤環，即可掛繩。

　　小號的 Big Bro 和 cam 的保護範圍有重疊，常有人爭論要使用 cam 還是 Big Bro。兩者的優劣如下：cam 比較重，比較容易受繩的牽動而移出原本置放的位置；Big Bro 一旦置放好了，就難以再移動，不像 cam 可以一邊爬一邊往上推。因此，很

多人攀爬寬裂隙的策略是：帶一個或兩個 cam，一邊爬一邊往上推，如此一來，先鋒的過程就好像爬迷你頂繩，心中比較踏實。接下來，再每隔一段適當距離放置一個 Big Bro，以防止萬一墜落。

Nut tool

最後要介紹的不是用來保護攀登的岩楔，而是幫助取出岩楔的工具，尤其是固定岩楔，所以叫做 nut tool，也叫 nut key，中文稱為除楔器。它基本上是扁平的金屬長柄，尾端翹起成鉤狀，可以根據個人偏好採購。

▲ 結合小刀的除楔器

▲ 小刀展開後的外觀

有時候先鋒置放的 nut 貼合得相當好，先鋒者又扯過 nut、讓它深卡在岩隙中，抑或是 nut 承受了墜落的衝擊，導致陷入岩隙的瓶頸處更深，光用手不是很容易清除等等，此時就需要使用除楔器。常見的作法是以除楔器從受力的反方向敲擊該岩楔，可以用較大較沉的鉤環來當槌子，增加敲擊力，或者在恰當的部位使用槓桿效應來把 nut 撬鬆等。

▲ 一般除楔器

有時候 cam 進入裂隙太深，手指搆不到，也可以用除楔器從裡頭鉤，一隻手指從外面推拉桿開關來取出 cam。

除楔器也常用來清除岩洞岩隙中過多的灰塵和青苔，因為置放岩楔時需要乾淨的接觸面。

4.3.4 置放岩楔

對於攀岩者而言，瞭解岩楔的基本原理、懂得置放安全的岩楔，並且判斷他人置放岩楔的好壞，是非常基礎但重要的技巧。本節會討論置放岩楔保護點的原則，但是真正的融會貫通需要多加練習，並且在練習時得到合格教練的指導。練習置放岩楔並不需要攀爬，可以在無需離地的高度下找到恰當的地形來置放。

攀岩者會攜帶不同大小、不同類型的岩楔，以因應變化的岩隙型態和大小。不過在討論如何評估置放完畢的岩楔的優劣前，讓我們先討論最重要的前提：岩質。

岩質 Rock Quality

岩質對攀岩者太重要了。

「沒有岩，就沒有攀岩。」這聽起來好像廢話，但是太多攀岩者都忽略了評估攀爬時我們所依賴的媒介的品質，增加了自身的風險，小則拉下鬆石、嚇自己一跳，大則喪失性命。置放岩楔時，當然也要注意岩質。岩楔是靠施力於置放處的岩壁來制動的，這個力道可不小，如果岩質不好，岩楔保護點自然也不好，亦即「皮之不存，毛將焉附」的道理。

當岩質不好，墜落的力道很容易就把岩楔拉鬆、拉掉。此外，若原先與岩楔接觸的石塊本就鬆動，或是岩片的品質不好，可能會被墜落的衝擊撐開而鬆脫墜落，墜落者與落石一同往下墜，除了給自己增加不確定的危險外，也可能傷害到下面的確保者，到頭來害人害己。不過有時岩質的好壞與否並不是一眼就可以看出來的，這時，摸摸敲敲可以幫助判斷。

關於岩質，有幾個需要問的問題：

① 岩楔接觸到的岩面是屬於整塊大岩壁的，還是獨立的一塊岩石？若有一邊是獨立的岩石，岩石的規模多大？這塊岩石是和地面牢牢連接的，還是很容易移動的？

② 接觸的岩面是否骯髒、潮濕、沙塵眾多？可不可以先用手指或除楔器清理？

③ 接觸的平面有容易破碎的結晶體嗎？

④ 接觸的岩面敲擊起來是否有空洞的聲音？

如果對岩質有疑慮，就找別的地方置放岩楔，不要心存僥倖。

置放與評估岩楔的原則

若對準備置放岩楔處的岩質沒有疑慮了，初學時，可以使用英文頭字語 S.T.A.R.S（星星）來幫助記憶岩楔置放的原則，當經驗豐富了之後，這些概念都會內化。

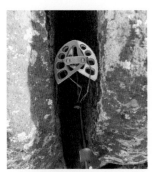

▲ cam 的壓縮程度不夠，無法產生足夠的側推力道

S — Size of piece，大小

大小，簡單來說，就是看岩隙的大小，挑選適當大小的岩楔來置放。岩楔上都會標註最大的可承受力，基本上，愈大的岩楔數值愈高，同時也會與岩壁有較大的接觸面積，所以在有多處選擇、可允許的情況下，挑選較大的岩楔來使用是很合理的。

不過，並非大就是好，講究的還是適當大小。那麼，

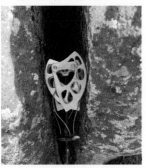

▲ cam 的壓縮程度非常大，有可能較難清除

怎樣才適當呢？一般而言，cam 必須要置放在壓縮程度 50 至 90％之間，太開的 cam 會被墜落的力道拉脫，因為無法產生足夠的側推力道；太緊的 cam 則很難清除，所以至少留個 10％，別把拉桿拉實，之後才能清除。一個適合放 nut 的收縮 V 型岩隙，兩個相鄰大小的 nut 好像都還可以，但是小的那一個和岩壁更貼合，卡得更穩固，反而會更恰當。

不過當 cam 愈來愈小，操作拉桿時究竟怎樣才有到達 50％的程度，實在很難感覺得出來。若使用比較小的 cam，建議保守一點，放緊一些，只要留有餘地，能夠清除就好。達到有效壓縮程度的 cam，能承受的最大力量都是一樣的，不過比較緊的 cam 比較不會自走（cam walking）。cam 是機械裝置，如果在置放後，主軸受到搖晃的力道牽動，就很有可能會自走。

cam 的自走與防範

一般來說，放置的岩隙如果愈不平行，cam 愈容易自走。cam 會走的方向只有一個，就是往前，也就是朝著凸輪的方向而去。若主繩在地形有重大轉折後，推動到 cam，cam 也會走，比如在天花板下方的裂隙放個 cam，如果沒有注意做好處理，翻過天花板後，主繩受到重力牽引而壓在 cam 上，cam 就會朝深處走去。或者 cam 一下受力、一下不受力，也容易自走，比如說架設頂繩固定點使用的 cam。走到深處的 cam，可能會因為手指搆不到拉桿開關而無法回收，也可能走到不好的位置，讓凸輪打開了，失去了制動能力。

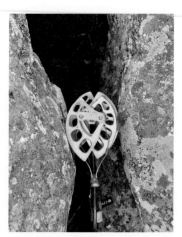

▲ 在這樣的地形，cam 的置放品質很容易受自走影響

要避免 cam 自走，就要從找到恰當位置開始。比如說，找前方關閉或有微地形

來阻礙走向的裂隙，若是岩隙不太平行，便找出較平行的最佳位置來置放 cam，避免 cam 前方有急遽變大的裂隙；此外，先鋒時，可以使用繩環來延長該保護點，增加 cam 主軸到主繩間的軟器材，讓軟器材吸收主繩牽動的力道；或是選擇能放緊一點的 cam 等。大部分的 cam 有兩對凸輪，有些設置給較小位置置放的 cam 只有三個凸輪，就會比較容易自走。相較於大部分的圓弧造型，Totem 廠牌的 cam 的凸輪近似梯型，自走機率較低。

T — Type of crack，岩隙型態

岩隙是平行的還是 V 型的？除了特殊設計的 cam（見前面「購買 Cam & Cam 的種類」一節），絕大部分且常用的 cam 都是對稱的，適合平行裂隙。而置放時觀察 cam 的兩對凸輪，它們的收縮程度也要相當，才能產生最高效的側推力，不然至少兩對都要在有效範圍內。nut 上寬下窄，需要靠地形卡住，則要找收縮的 V 型岩隙。在這裡，所謂的 V 型裂隙，就是一眼看上去即可看到明顯的收縮，有明顯的瓶頸，而最穩固的置放位置就是剛好坐在那瓶頸之上，與岩壁緊密貼合。除此之外，其他的裂隙都歸於平行裂隙，適合放 cam。

▲ 攀岩者在平行裂隙中置放 cam

▲ 圖中裂隙微微向下收縮，上半段的收縮幅度不大，近似平行裂隙，該放 cam，但下半段可能可以找到 nut 的置放處

▲ 裂隙有較明顯的收縮，可在瓶頸處上方置放 nut

A — Angle of piece，受力方向

Cam 的手柄和 nut 的鋼索必須對齊預期的受力方向。cam 在受力時，如果主軸和受力方向沒有對齊，cam 就會旋轉到對齊的方向。這時，有可能移動到不理想的置放位置，而讓制動能力打了折扣。對於 nut 來說，它只有單方向性（亦即 nut 的有效受力方向是往裂隙瓶頸的方向），如果鋼纜沒有對齊預期受力，nut 會被拉鬆，那就白放了。

瞭解保護點的預期受力方向是很重要的，一般在先鋒的時候，絕大部分岩楔的受力方向是往下和往外。先鋒墜落的時候，重力會讓攀岩者停在最後置放的保護點的鉛直線下，因為在大部分的攀爬路線中，岩壁是垂直或比垂直稍緩的角度，最後的那段路會被岩壁擋住，所以保護點的受力是向下且向外。自然，當地形轉折，比如爬仰角或橫渡，預期的受力方向也就不同。如果岩楔是固定點的組成成分，受力方向則是朝向主點。

R — Removability，岩楔的可移除性

岩楔是設計來重複使用的，置放時需要考慮能不能取出。Nut 沒有特別的守則，好好放的話，取出時只要照放置的反方向施力，即可清除。有時候放置的位置特別巧妙，或是承受過墜落的力道，nut 會比較難取出，這時就需要靠除楔器的幫助。

放 cam 的時候，原則就是至少留有 10％的餘地，免得取出的時候拉桿開關沒有繼續壓縮的餘地而動彈不得。

放置 cam 在岩隙的深淺程度也是學問，放得太深，清除者可能搆不著拉桿的開關。最理想的置放位置，在廠商說明手冊上常會見到：「在不阻礙取出的情況下，放愈深愈好。」實作上，很自然的，凸輪接觸岩壁的地方不要剛好就在岩隙的開口，因

為這樣一來，在突然承受到墜落力道時，很容易扯掉；如果是用在花崗岩、玄武岩這樣的岩石上，不需要放太深就很夠用了。但是如果該地的岩石特別軟，像是美國科羅拉多高原的紅色沉積砂岩，或是雲南老君山的砂岩，則需要再放深一點，因為墜落的一開始會把 cam 往外拉一小段距離。此外，亦須考慮 cam 自走的可能，以及攀爬地形轉變時，主繩會不會在之後壓在 cam 上，造成移除的困難。

S — Surface area，接觸面積

這裡的接觸面積，主要還是就 nut 而言。同一個 cam，它與岩壁的接觸面積不會因為壓縮程度的不同而改變，想要有較大的接觸面積，就要置放較大的 cam。nut 的制動原理是靠瓶頸，只要無法被拉過瓶頸，就是有效的置放位置。但是如果 nut 在主繩移動時受到牽動，就有可能被移出原始置放位置。在置放上，克服的方式是增加它與岩壁的接觸面積，亦即增加摩擦力，如此一來，比較不容易受牽動的力量而拉脫掉出，受力時所受的衝擊也容易分散。

▲沒有足夠接觸面積的 nut

放 nut 的時候，除了不同的大小，也可試試不同的置放方式，因為有時不是大小的問題，很可能轉個 180 度後就完全貼合。另外，雖然一般 nut 的置放方式都是以面積較大的那兩面來接觸岩面，但不要忘記，另外兩面接觸岩面也是可允許的置放方式，而且，有時那才是最貼合的方式。

▲ 置放在水平裂隙中的 cam，如果能夠的話，盡量放深一點，讓手柄盡量沒入，藉此減低折損

　　將 cam 放置在水平裂隙時，如果翻轉 180 度後的其他的置放條件都是相等的，那麼，應該讓外側的兩個凸輪（也就是 cam 較寬的那一側）接觸下方岩面，藉此最大化 cam 的穩固性。雖然如今 cam 的手柄都是可以彎曲的，但水平置放的 cam 受到先鋒墜落的力量時，對 cam 壽命的折損還是挺大的，如果能夠的話，盡量放深一點，讓手柄盡量沒入，藉此減低折損。不過此時需要注意掛繩的鉤環是否會卡到岩隙開口，造成鉤環閘門打開，或是鉤環受到不理想的受力。

4.3.5 結語

　　很多人偏好在放好岩楔之後用手拉扯看看，在放置 nut 的時候，這樣做可以藉力讓 nut 更加完美地卡進該卡的位置。但是放 cam 的時候，倒是不需要這樣拉扯。記住，用手拉扯和墜落的力道天差地遠，絕對不能當作評估岩楔置放品質的方式。

清除岩楔

　　在一開始學習置放岩楔的階段，我們常取出自己放的岩楔。但實際攀登上，大部分時候，是在取出他人置放的岩楔。在動手之前，最好先用眼睛觀察岩楔是怎麼放進去的，再以倒帶的步驟取出，才不會愈取愈卡。

　　取出 nut 的時候，有時候沿著反方向一拉，就出來了，但如果一時出不來，不要驚慌，它若進得去，也一定出得來。這時不要硬扯，以免造成裝備的損害，或是

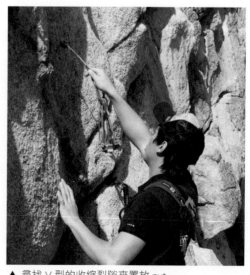

▲ 尋找 V 型的收縮裂隙來置放 nut

把 nut 陷進不可挽救的狀態。拿出除楔器，仔細推敲周圍情勢，看看在 nut 周圍的岩隙朝哪個方向變大，再將 nut 往那個方向推動。很多時候，卡緊的 nut 可以先求鬆動，再求取出，只要鬆動了，nut 取出的成功率就很大。一般來說，極難取出的 nut 都是有受力過的，保有耐心平靜地慢慢來，成功率非常高，如果真的取不出來，就只好安慰自己 nut 是比較便宜的岩楔了。

比較難取出的 cam，一般是放得太深，或是發生自走情況，然後有的凸輪打開了，最糟的就是像雨傘開花一樣。太深的 cam 可以靠除楔器來勾，藉由手指去推拉桿的開關來取出。如果手指推不到開關的拉柄，可以試試用除楔器，把繩環繞過開關的後頭，然後一手拉繩環，一手用除楔器推拉桿的前頭。開花的凸輪則要更有耐心，用除楔器先嘗試一個一個地把凸輪喬正，這樣才有可能正常取出。

過分壓縮的 cam 是最令人沮喪的了，對此要有心理準備。可以試著壓縮開關，輕輕搖動，數次之後 cam 會有可能打開些，就有希望取出。

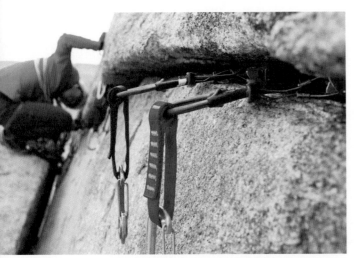
▲ 學習置放岩楔時，可以在不離地面的狀況下尋找岩隙來練習，並請教練或經驗豐富的朋友評估

保護點在攀岩系統中的應用

本章闡明保護點的辨識和架設，練習時，也許會感覺比較抽象。基本上，保護點參與攀岩系統的面向有二：一、先鋒攀登時，在恰當地方架設保護點，然後將主繩掛入。二、使用一到數個保護點建立固定點。接下來，各有專章討論固定點和先鋒攀登，讀者對於保護點的應用就會更加清晰了。

Chapter 5

固定點
Anchor

　　固定點由一到多個保護點組合而成，以攀岩軟器材結合保護點，最後產生主點（master point），提供攀登者繫入、懸掛主繩，或是確保攀登者等用途，為攀登系統中的重要組成分子。

　　以功能性來區分，固定點分成頂繩固定點（Top-rope anchors）、垂降固定點（Rappel anchors），以及多繩距固定點（Multi-pitch anchors）。架設固定點的時候，必須瞭解架設的理由、該固定點在系統中扮演的角色，以及它與系統中的其他組成分子如何互動。本章講述架設固定點的依循原則，介紹不同連接保護點的方式來架設固定點，並提供不同情況下架設固定點的例子與討論。

　　架設固定點時，必須有效率地架設出毫無疑問的強壯固定點，該固定點能承受的衝擊，必須大幅超越它可能面對的最壞情形，並且要考慮操作上是否合宜便利，減少被外界因子影響的可能。的確，在某些攀登情況中，攀岩者可能得在有限的時間、使用有限的器材、面對未必理想的岩質等條件下架設固定點。若能理解固定點需要面臨的挑戰、運作原理，以及和系統中其他成員呼應的方式，就能夠預防並解決這些難題。不過在大部分的攀岩情況中，如果對架設或使用的固定點有所質疑時，就是該考慮撤退或停止攀登的時候。

5.1 固定點的功能性

　　本節簡述在不同的攀岩系統中固定點扮演的角色，後文將有專章詳細討論各種攀岩系統。基本上，若固定點會受到動態的衝擊，需抵抗的受力就愈大。

　　頂繩攀登固定點需要因應的衝擊為頂繩攀登者墜落的力，以及確保者制動施予的力，因為系統中吸收衝擊的有效繩長極大，而在正確確保下，繩子沒有過分的鬆弛，墜落對固定點造成的衝擊遠比先鋒墜落為低。不過頂繩固定點使用的時間長，大部分的固定點在架設完成後到結束攀登前，不會有人再度察看或監管，因此在架設上會採取較保守的心態。此外，由於攀登者是輪流攀爬頂繩路線，固定點並非持續受力，而是有受力—鬆弛—受力—鬆弛的循環，所以要注意形成固定點的保護點置放條件會不會因此而受影響。

　　垂降固定點在功能上必須承受垂降者給予的衝擊，正確的垂降應致力於過程的平順，減少彈跳等動態因子，如此一來，垂降固定點需要承受的衝擊還比頂繩固定點來得低。架設垂降固定點時，位置是很重要的考量，必須讓主繩回收順利。不過在大部分的情況下，攀岩者通常是利用已有的垂降固定點，這時需檢視該固定點組成分子的可靠度：錨栓和垂降環（鍊）是否鏽蝕？扁帶、繩環、輔繩是否因為日曬或是風吹雨淋而老舊褪色損壞？如果有疑慮，就使用自己的鉤環或扁帶來做備份，或是取代有疑慮的組成分子。如果遇到計畫外的撤退，需要自行架設垂降固定點，因為垂降固定點無法回收，

▲ 受環境影響、品質堪憂的錨栓。攀岩者在使用岩壁上的固定保護點時，一定要再三檢視，若有疑慮，使用自己的裝備。

必須考慮如何在有限裝備的條件之下，架設足夠且穩當的垂降固定點來脫離困境。

多繩距確保固定點的功能性較為複雜，而攀登者已經在先鋒過程中用掉部分的保護裝備，會面臨到可使用的裝備選項較少的問題。第三部分的章節會詳述多繩距攀登系統。簡單來說，多繩距攀登路線因為長度或地形的關係，需要分成兩段或兩段以上來攀登：先鋒離開地面後，在路線中的恰當地方架設固定點，然後確保跟攀者到達該固定點。跟攀者在跟攀的途中，會陸續清除先鋒者於路線上所置放的保護點，跟攀者抵達固定點後，繩隊即在固定點處集合，待主繩與裝備重新整理妥當後，其中一人即可繼續先鋒下一段繩距，直到需要架設下一個固定點或登頂為止。

因此，多繩距固定點除了供繩隊懸掛，也要經歷確保跟攀者以及確保先鋒者的過程。它的功能性如下：（1）必須能夠承受跟攀者墜落的力道；（2）系統在承受衝擊的時候，固定點必須幫助確保者保持相對穩定的位置，讓確保者不會因為無預期的位移而失去控制，甚至鬆掉制動手；（3）必須能夠承受最壞的先鋒墜落的情況，也就是在先鋒剛離開確保站，卻還沒有置放任何保護點之前的墜落。

若先鋒者墜落，所給予的衝擊可能造成確保者的位移，進而拉扯到固定點，給予固定點有別於確保跟攀者的受力。墜落的衝擊若很大，也有可能導致確保者無法維持對制動手的控制。要維持多繩距確保固定點的功能性，不是光靠固定點本身，還牽涉到地形、路線情況，以及固定點架設的地點。固定點雖然是攀登安全系統的重要成分，但它依舊只是安全系統的組成分子之一，必須綜觀系統中其他的組成元件來分析。若某個固定點不能滿足上述的三個功能性時，也會有先架設一個固定點來確保跟攀者、再新架另一個固定點來確保先鋒者的情形。

本章會專注探討架設固定點本身的議題，在後面的章節，我們會更深入討論在不同的攀岩系統中對固定點架設的其他考量，以便對固定點有全盤的瞭解。

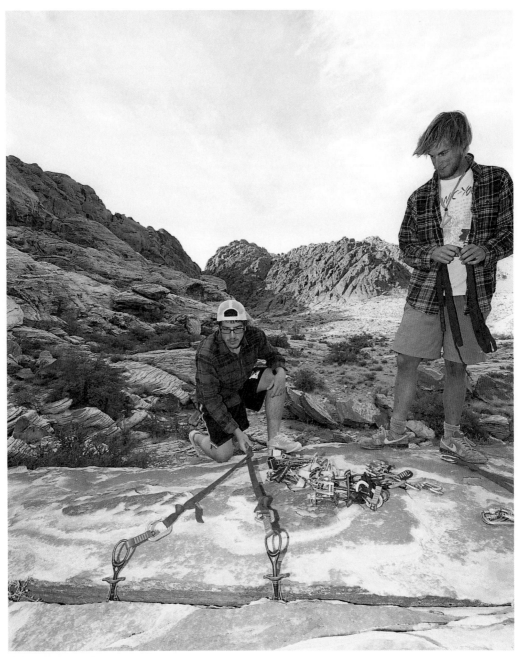

▲ 攀岩者以岩楔架設固定點

5.2 固定點的架設原則

這一節的原則檢視固定點本身的組成元件以及連接方式。

A・SENDER 原則

「A・SENDER」原則的中文翻譯是完攀者，倒過來看，RE、D、NE、S、A 分別指的是有餘性（REdundancy）、分力（Distribution）、無延展（No Extension）、簡單且堅固（Simple & Solid），以及夾角角度（Angle）等五個評估固定點使用的原則。不過這是原則，不是規則，比如說，強壯穩固的固定點未必有有餘性，而分力則要仰賴固定點的受力方向單純，當固定點的受力方向會變化，常會允許延展以覆蓋較廣的受力範圍。

不過，知道這些原則，好處在於可以系統化地評估固定點，也容易理解在某些特定情況下做了哪些妥協，又應該如何因應。以下簡單描述五個原則，在看過一些固定點的例子後，也會深入討論各原則間如何因地制宜。

RE = REdundancy；有餘性

在設置固定點時，如果某一組成元件失效了，不會導致整個固定點的失效。

D = Distribution；分力

固定點的受力能夠分散到組成的保護點上。連接數個保護點成固定點時，應致力於讓每條保護點到主點的連接線（以下簡稱連接線）的張力相當，以便讓分力的程度最佳化。

NE = No Extension；無延展

　　當固定點的某一元件失效了，不會導致某條連接線延展，產生由鬆弛突然繃緊的情況來衝擊主點，這種現象稱為「突擊」（Shock Loading）。

　　近年來一些研究指出，若是能吸收動態衝擊的主繩「有」在攀岩系統中，突擊現象造成的衝擊許多便由主繩吸收，會大大降低攀岩系統中其他元件需要因應的衝擊；但若主繩「不」在系統中，比如說，攀登者以他類攀岩軟器材直接繫入固定點，就務必要避免突擊的發生。但是就算主繩在系統中，避免過度延展依舊是值得考量的原則，因為連接線突然延長，繫入固定點的確保者亦產生位移，若這份「驚喜」超過確保者的因應能力，失去了原先穩定位置的確保者，就可能失去對制動手的控制。

S = Simple & Solid；簡單且堅固

　　固定點應該簡單，一眼望去即知是否架設良好。組成固定點的每一個保護點，品質都必須是良好的（關於保護點的討論，詳見第四章），千萬不要以為連接了很多不怎麼樣的保護點，合起來就會是很好的固定點。

　　固定點的品質取決於組成保護點的品質，而非保護點的數量。真實情況中，固定點所受的衝擊很難完美地分配到各個保護點上，瞬間受力時，更有保護點受力的時間差。

　　真實情況比較像是組成固定點的保護點互為備份，建議使用能承力 8kn 以上的岩楔來當保護點。如果固定點只是許多不怎麼樣的保護點的集合，很容易發生拉鍊效應（zipper effect），亦即一個保護點接著一個保護點失效的連鎖效應。

A = Angle；夾角角度

連接保護點到主點的連接線，最外側的兩條線形成的夾角角度在理想狀況下要少於 60 度，不超過 90 度。

假設使用兩個保護點構成固定點，根據物理力學，如果兩個保護點到主點的連接線重疊，則兩個保護點只需要各自承擔主點受力的一半；在兩條連接線成 120 度時，則兩個保護點各自需承擔的力量皆等於主點的受力，角度再大的話，各保護點上所要承受的力，就超過主點受力了。

5.3 連接保護點成固定點

以下介紹數種連接一到四個保護點來架設固定點的方式。用單一保護點架設固定點，並不如想像中的罕見，但因為缺乏有餘性，對於該保護點的品質，就一定要有絕對的信心。連接兩個保護點的固定點大多是連接固定的錨栓，或是兩個品質良好的天然保護點（如兩棵樹，或一棵樹加上一顆大石）。好的錨栓能多方向承力，並且強壯，不過錨栓內部的品質畢竟難以判斷，因此最好連接兩個錨栓來做成固定點，增加有餘性。若要自放岩楔架設固定點，建議連接三個良好的、個別最高承力都至少有 8kn 的岩楔，當然，連接兩個極好的岩械保護點，比如兩個個別最高承力都至少有 10kn 的良好岩楔，也不是不行，但如果對岩楔置放還不是非常有把握，我還是建議使用至少三個岩楔保護點來架構固定點。

5.3.1 單點固定點

只用一個保護點來做固定點？這不是明顯違背了「有餘性」嗎？藉此機會，我想

討論一下有餘性。攀岩是注重有餘性的活動，基本上，使用攀岩系統來保護攀登，就是有餘性的實作，因為保護攀爬者的第一線，是攀岩者本身的攀爬能力，系統則是第二線。

不過有餘性在攀岩系統中並非處處存在，比如說，攀登者只會穿一件吊帶；吊帶上只有一個確保環；攀岩繩隊只使用一條主繩等。身為攀岩者，不需要迷信有餘性，但是當意識到有餘性不存在時，就必須要確定沒有備份的元件是不會出問題的。同時，增加有餘性，並不代表就增加了系統強度，比如說，我們經常以打繩結的方式來增加軟器材的有餘性，而任何繩結都會減損軟器材的強度，所以，只要確認軟器材打好繩結後的強度仍超過需求，那麼，就能在有餘性與強度上得到良好的平衡。

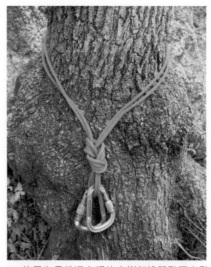
▲ 使用生長狀況良好的大樹架設單點固定點

使用單個保護點，最常見的應用是使用大樹、與地面連接的凸出石柱、大石、從岩壁或地面凸出的號角形狀的巨大岩角（a rock horn），以及岩石與岩石的連接處（rock pinch）等。因為它是唯一的保護點，攀登者必須要確定這個保護點的品質極為良好。如果有疑慮，就使用其他保護點，或連接多個保護點。

讓我們以樹做例子，來看看如何架設單點固定點。

❶ 使用繩圈（環）繞過樹，並用鉤環扣住繩圈末端的兩繩耳為主點（Basket hitch）

這種方式簡稱為提籃套結，名稱由來為鉤環過繩耳時，狀似串起籃子的兩個手

把。使用提籃套結時，使用的繩環必須夠長，如果太短，則兩端繩耳形成的角度會過大（見固定點原則「夾角角度」），還容易造成鉤環三方受力（three-way loading），（註）而鉤環的設計要求受力的方向和鉤環的脊柱方向一致（也就是順著鉤環的較長端），這樣才是最安全的受力。這個方式的優點是快捷，且沒有繩結減低軟器材強度；缺點是缺乏材料的有餘性，亦即如果繩圈割斷，固定點即失效。

註 若繩環長度不夠長，擔心提籃結產生三方受力，可將繩環的兩繩耳交叉打個活結，讓兩繩耳的夾角變小，再以鉤環穿過兩繩耳。

▲ 提籃結的繩環在鉤環上滑動造成三方受力的不理想狀況　　▲ 使用活結克服

❷ 使用拴牛結綁樹作為主點

使用拴牛結（girth hitch）綁樹，較常見於先鋒攀登時，使用天然保護點當作保護點，或者連接的保護點只是固定點的成員之一時。拴牛結比較不建議使用在單點固定點上，因為需要對固定點受力方向有精準的預測，要不然受力時造成的槓桿效應會給繩環帶來不必要的力道，除此之外，這方式也缺乏材料的有餘性。

❸ 使用繩圈（環）繞過樹，並打上單結或是八字結作為主點

　　這個方式需要有足夠長度的繩環，才不會造成過大的角度。不過相對於以上兩種方式，這種方式增加了材料有餘性，也就是說，如果繩環的某一處被割斷了，或是繩圈的接繩結被拉鬆了，該固定點不會因此而失效。當然，因為需要打繩結的關係，它的強度比前者稍弱一點，但是整體來說還是相當堅固的固定點。尤其當需要綁的天然保護點是岩石時，由於岩石的接觸面通常粗糙，容易對材料造成損傷，就非常值得增加有餘性。

5.3.2 雙點固定點

　　使用兩個保護點來架設固定點，常見於連接兩個錨栓。運動攀登路線的確保站，幾乎都有兩個、甚至三個錨栓，就連傳統攀登的多繩距路段也常見這樣的情況。若錨栓的情況良好，使用兩個錨栓就可以建立相當堅固的固定點，且錨栓可多方向受力，組成的固定點也有這樣的特質。

　　以下是一些連接兩個保護點的方式：

1. 古典連接法：使用繩圈（環）加單結或八字結

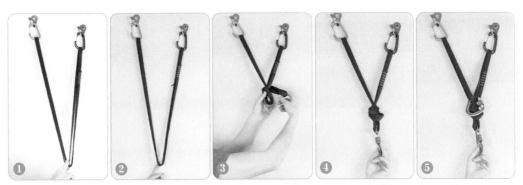

▲ 使用繩環以古典連接法架設兩點固定點，❺ 下方的鉤環掛在主點上，上方的鉤環掛在第二主點上。

將兩個無鎖鉤環分別掛在兩個保護點上，將繩圈（環）套入鉤環，從兩個保護點之間往預期的受力方向拉直，最後在繩圈（環）打上單結或八字結。該繩結形成的兩個繩圈即為主點，符合 A・SENDER 原則。該繩結上方兩臂的繩圈一起組成了固定點術語中的「第二主點」（Shelf），和主點一樣符合 A・SENDER 的原則。常見攀登者繫入主點，然後以第二主點確保跟攀者的情況。聰明地運用主點和第二主點，可以增加系統清晰度。

這種連接方式有極長的歷史，所以稱為古典連接法。它最大的挑戰在於依賴單純的固定點受力方向，若固定點的受力方向偏離原先的預期方向，只會有單點受力，另一條連接線則會鬆弛，就無法達到分力的目標了。那麼，若受力的保護點失效，另一方鬆弛的連接線會突然繃緊，則出現固定點原則提到的延展情況。但許多攀岩情況的固定點受力方向單純，考量到這種連接法的直觀與簡易，依舊是好用的。

如果使用固定點輔繩連接，有時會出現材料太長的情況，可以用以下方式縮短繩圈：（a）將繩圈對折，將對折的繩圈當成新繩圈使用；（b）在繩圈的恰當處打上單結，做出兩個繩圈，將兩個繩圈中大小較適當的那一個當作新繩圈來使用；（c）使用原繩圈，但是在打結的時候，將尾端折起來一起打

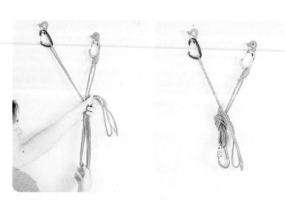

▲ 當材料太長時，這是一種縮短繩圈的方式（亦即文中的方法 c）

一個大結。這時需要注意該繩結繩尾的長度，至少必須是繩結的兩倍以上。若還是擔心繩尾，可以把該繩尾的繩圈先套過主點的繩圈之後，攀登者再繫入固定點，如此即可為繩尾滑脫多加一層障礙（參見第三章的雙繩耳單結＆雙繩耳八字結）。

如果使用繩環，60 公分的繩環會太短，也許是材料不夠打繩結，也許是打上了繩結後產生夾角過大的問題，需要使用更長的繩環。材料上，尼龍會較占優勢，主要是大力馬材質的繩結在受力後會很難解開。如果繩環的長度不夠，或是只有大力馬繩環，可以使用底下要介紹的方法 2，以「拴牛結連接法」來架設固定點。

2. 拴牛結連接法

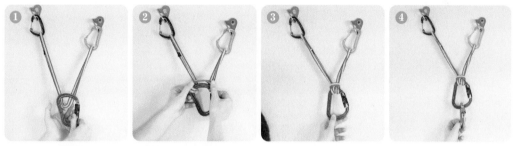

▲ 使用 60 公分繩環以拴牛結連接法架設兩點固定點

固定點輔繩或繩環都可以使用這種方式。不過在連接不甚遠的錨栓時，60 公分的繩環長度非常理想。將繩圈（環）掛進兩個保護點的無鎖鉤環上，從兩個保護點之間往預期的受力方向拉直，再以拴牛結套上有鎖鉤環。此時，這個鎖上的有鎖鉤環就是主點。

這種方式的優勢為簡單快速，而且固定點使用結束後，繩結很容易解開。缺點是需要多使用一個有鎖鉤環，也沒有第二主點。建議使用需要兩到三道手續才能打開的有鎖鉤環作為此法的主點，並且使用體積較大的梨形鉤環。此外，和古典連接法一樣，此法也仰賴固定點的受力方向單純，來達到分力性（註）。

註

在過往紀錄上，拴牛結連接法首見於義大利的 Dolomites 山區。原因在於，當地的保護點架設方式往往是使用有限的材料，把好幾個品質難以評估的保護點連接起來。而近幾年來，由於大力馬繩環受到廣泛使用，此法也開始在北美地區流行起來。

由於拴牛結是套結，所以不乏有人質疑此法，不確定它是否符合 A‧SENDER 原則中的有餘性：如果組成固定點的一處連接線失效，當固定點承力時，那處連接線是否就會滑出拴牛結，導致整個固定點失效？

針對這份疑慮所做的測試資料頗為有限，不過根據最新（2021 年 9 月）發表的實驗數據來看，的確發現在固定點承力超過某個臨界值時，失效的連接線會滑動。若滑出拴牛結，固定點會失效；若沒滑出拴牛結，那麼，拴牛結就會再收緊。從這份實驗中還發現，拴牛結的鬆緊程度會影響滑動的距離，所以建議攀岩者在使用此法架設固定點時，至少先用手的力量拉緊繩結，但更好的作法是，攀岩者將自己繫入時，藉由體重將繩結收緊，如此一來，便能把滑動的程度最小化（小於 5 公分）。

在此，根據現有的資料，我們可以討論此法適用與不適用的場合。連接線之所以失效，可能有以下幾種成因：（1）連接線一端的保護點從岩壁上脫出；（2）鉤環開啟，連接線從保護點處脫落；（3）上方有落石割斷了連接線。

在（1）的情況下，就算失效的連接線一路滑到拴牛結，還連在末端的裝備仍會卡在結上，固定點也就不會失效。在（2）的情況下，比較需要擔心的是連接兩個保護點的固定點，使用拴牛結連接法連接三個或以上的保護點時，一條連接線失效，難以導致固定點失效。而在（3）的情況下，倘若落石能夠割斷一條連接線，且割斷的地方還相當接近拴牛結、導致固定點失效，那麼，其實顯示攀登環境有更嚴重的問題。

若要討論最保守的應用法，可以考慮只在多繩距環境下使用拴牛結架設固定點，因為在多繩距環境下，最少也總有一個繩隊成員就在固定點旁。除此之外，也可在連接三個或以上的保護點時才使用此法，連接兩個保護點時，則採用古典連接法或四繩法。

3. 滑動 X（Sliding X）

　　若固定點受力方向可能會改變，早期常見的是以滑動 X 快速連接兩錨栓的作法，現在大多被四繩法（見下節）取代。操作方式是：將 60 公分繩環套入掛在兩錨栓的鉤環上，將鉤環之間的上方繩環段拉下扭轉打一個叉，看起來像英文字母的 X，主點需同時穿過上方繩環扭轉後形成的繩圈和下方的繩環段落。

▲ 滑動 X，圖中鉤環掛入主點

　　若用鉤環拉住主點，保持施力狀態往左或往右平移，會看到主點兩旁的連接線還是屬於繃緊的狀態。滑動 X 有別於 1 & 2 的連接方式中，若主點受力方向改變，則會有一條連接線變成鬆弛而不受力的狀態。我們把這稱為滑動 X 的「動態分力」特性，這讓它在固定點受力的方向常有更動時，更占優勢。滑動 X 的缺點如下：第一、如果其中的一個保護點失效，另一道連接線會延展，主點位置改變，給予確保者不必要的「驚喜」；第二、沒有有餘性，如果繩環被割斷，固定點就不再存在。

　　研究揭露，滑動 X 的動態分力特性並沒有想像中的理想，在受到衝擊的瞬間，結構中的摩擦力無法讓滑動 X 迅速達到分力的效果。這也是為何後期發展出四繩法的緣故。不過，如果保護點品質良好，也沒有繩環損傷的顧慮，滑動 X 架設起來極為快捷，也很堅固。

▲ 加上限制結的滑動 X，主點為圖片中手指勾住的地方

　　如果想要滑動 X 的動態分力特性，又擔心延展和缺乏有餘性，使用限制結是個很好的妥協方式。操作方式如下：使用 120 公分的繩環，依照上述作法做出滑動 X，然後在兩臂各打上一個單結。這兩個單結讓滑動 X 的動態分力範圍縮小，但是這個犧牲能限制延展的範圍，所以稱為限制結。換句話說，有限制結的滑動 X，在動態分

力的範圍和延展上取得了妥協。而打上限制結的滑動 X，也增加了有餘性，不管該繩環在哪一處失效了，固定點都不會因此跟著失效，只會有些許的延展。自然了，要為滑動 X 加上限制結，就會增加架設時間。

4. 四繩法（Quad）

連接兩點的四繩法可以預打，操作方式如下：使用固定點輔繩繩圈，或是 180 公分以上的繩環，對折後，在兩端恰當的地方打上單結，此時兩端都有兩個繩圈，分別以無鎖鉤環同時套過尾端的兩個繩圈後，掛上保護點。下方在兩側的單結之間會有四股繩，這也是四繩法的名稱由來。主點可為同掛兩股繩，或是同掛三股繩。如果主點使用兩股繩，另外兩股繩可作為第二主點，需要時，可增加系統清晰度。

四繩法與有限制結的滑動 X 頗為類似，藉用繩結取得了有餘性，也藉由允許小範圍的可能延展來換取動態分力的優勢。但在系統的摩擦力上，四繩法比扭轉軟器材的滑動 X 來得低，動態分力的效果也較佳。因為連接兩點的四繩法可以預打，使得四繩法特別適合全都是錨栓確保站的多繩距路線。

此法使用的材料很多，早期多數人往往以固定點輔繩做成的繩圈來結四繩法，但固定點輔繩體積大，如今愈來愈多人改用輕量的 180 公分或 240 公分的大力馬繩環做成較小型的四繩。因為大力馬繩結難以解開，就乾脆不解開。不使用在固定點時，也可以用來作為攀登者繫入主點的連接線，或是用在垂降時延長確保器、先鋒時延長保護點等等用途。但還是建議使用一段時間後，盡可能解開繩結，讓軟器材得到休養的機會。

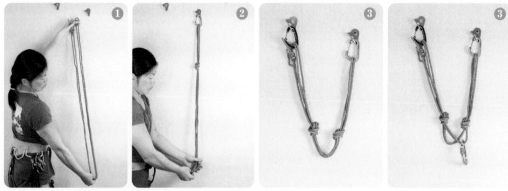

▲ 使用固定點輔繩以四繩法架設兩點固定點

5.3.3 三點固定點

▲ 三點固定點

連接三點成固定點，最常見的是使用三個岩楔保護
點來架設固定點。因為要連接的保護點數量較多，為了
維持合理的夾角角度，經常使用較長的繩圈或繩環。架
設時需致力於確保每個保護點的品質，也要保持各連接
線的張力相當，避免連接線的長短有極端差異的情況。

1. 古典連接法

將繩圈（環）套過掛在三個保護點上的鉤環，在兩個相鄰保護點的中間，把繩圈
上端往預期受力的方向拉，這時會看到兩個 V 字型，然後和繩圈下端一起往受力方
向拉直，打上單結或八字結，即完成符合 A・SENDER 固定點的架設。這個固定點
有主點和第二主點可供運用，主點即為最下方的繩結，而同時套過繩結上三連接線的
繩圈即為第二主點。

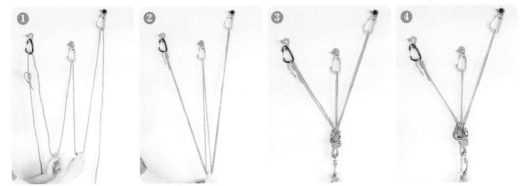

▲ 使用固定點輔繩以古典連接法架設三點固定點，圖中下方鉤環掛入主點，上方鉤環掛入第二主點

　　當保護點的距離較遠，有時會出現繩圈不夠長的情況。常見的解法為：（a）假設保護點從左到右為第一、第二、第三保護點，且第一和第二保護點較為接近，先使用雙套結將繩掛上第一保護點，拉出超過第一和第二保護點直線距離的繩段，打上雙套結、掛入第二保護點（所以兩個雙套結之間的繩段並不受力，是鬆弛的），最後將繩掛入第三保護點，從第二與第三保護點之間往受力方向拉直，與第一保護點的連接線一起打上單結或八字結。（b）把繩圈解開，兩端分別打上繩耳八字結，並分別掛上最外側的兩個保護點，再將中間繩段掛上第三個保護點，最後，從兩個相鄰的保護點之間往受力方向拉直，打上單結或八字結。以上兩種作法只有主點，沒有第二主點。

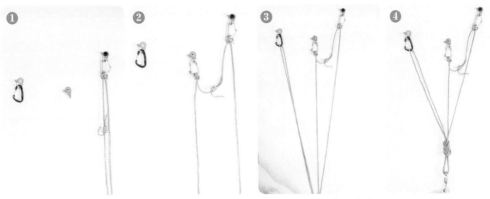

▲ 使用雙套結來克服繩圈不夠長的問題，此三點固定點只有主點，沒有第二主點

2. 拴牛結連接法

　　將繩環掛進三個保護點，從兩兩保護點之間往預期的受力方向拉直，再以拴牛結套上有鎖鉤環。此時，這個有鎖鉤環就是固定點主點。

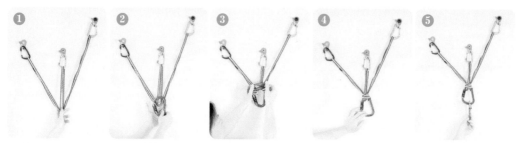

▲ 使用 120 公分繩環以拴牛結連結法架設三點固定點

3. 四繩法

　　有動態分力的要求時，可使用四繩法。將繩圈對折，將一端的兩個繩耳分別掛上相鄰的兩個保護點，往受力方向估計的恰當距離打上單結，另一端也在恰當位置打上單結，然後將兩個繩耳一起掛上第三保護點。概念類似於將保護點分為兩組，再打兩點四繩法的固定點。理想上，只有一個成員的第三保護點應該是三個保護點中最好的那一個，這樣兩組才比較平均。下方的四股繩，兩股同用或三股同用，即是主點。

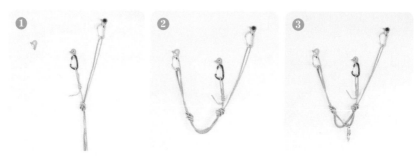

▲ 使用四繩法架設三點固定點

4. 先連接兩保護點成保護組，
再連接保護組和第三保護點

比如說，使用古典法連接第一和第二
保護點，再以古典法連接保護組和第三保護
點。或是使用拴牛結連接第一和第二保護
點，再以四繩法連接保護組和第三保護點。
因為保護組實際上為兩個保護點，建議使用
有鎖鉤環來建立與第三保護點的連接。

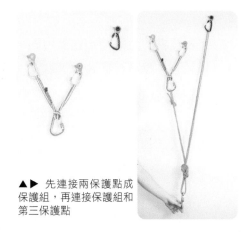

▲▶ 先連接兩保護點成
保護組，再連接保護組和
第三保護點

5.3.4 四點固定點

若需要連接四點成固定點，依舊可以使用上節的古典法、拴牛結法、四繩法，或
是兩兩分組，又或是三一分組後，再以雙點固定點的方式連接。

5.3.5 使用主繩架設固定點

主繩是攀岩系統中最強壯的軟器材，若說主繩是攀岩者的生命線，應無疑義，所
謂有繩就有希望（When there is rope, there is hope）。最常見到主繩在固定點上的應
用，還是多繩距攀登。

使用主繩架設固定點的缺點是，可能沒有專門的主點，系統清晰度稍微打了折
扣。若在多繩距攀登時繩隊成員必須連續先鋒，因為該在上方端的繩現在在固定點
上，需要額外花功夫脫出。但在繩隊輪流先鋒的情況下，使用主繩架設固定點的方式
快速、強壯、使用資源最少，非常推薦。

單點固定點可以參考第三章的康州套結。

架設雙點固定點時，以使用兩
個錨栓為例，攀登者從吊帶繫繩處
出發，根據自己在確保站的最佳懸
掛位置，在恰當距離打上雙套結。
先用有鎖鉤環扣上第一個錨栓，繼
續拉繩、再用雙套結掛上第二個錨
栓，兩錨栓的主繩段落沒有鬆弛，
等於兩錨栓互為備份的概念。接著
將確保器掛上第一個有鎖鉤環，確
保跟攀者。跟攀者抵達確保站時，
也可用同樣的方式繫入兩錨栓（見圖 ❶ 與圖 ❷）。

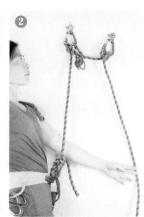
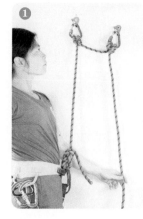

或者在繫入第一個錨栓後，拉出足夠長度的主繩，以
雙套結掛上第二個錨栓，再將兩錨栓間的主繩往預期受力
方向拉直，打上繩耳八字結或單結，作為主點。如果個人
偏好繫入主點，則要在拉繩繫入第一個錨栓時，預留足夠
的主繩長度，做好主點後，從吊帶的八字結開始拉出適當
長度的主繩段，以雙套結繫入主點（見圖 ❸）。

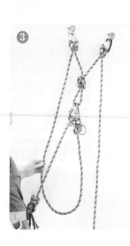

架設三點固定點時，攀登者從吊帶繫繩處出發，根據自己最好的懸掛位置，在恰
當距離打上雙套結、扣上第一保護點，再將主繩扣入第二和第三保護點，從兩兩保護
點之間朝受力方向拉直，打結成主點。如果個人偏好繫入主點，則要在拉繩繫入第一
個錨栓時，預留足夠的主繩長度，做好主點後，從吊帶的八字結開始拉出適當長度的
主繩段，以雙套結繫入主點。

5.4 結語

攀登界對固定點的看法其實一直都在演進，新材料的發現與流行、新的拉力測試等，都會促進新的討論和進一步的實驗。比如說，四繩是滑動 X 的演進，而拴牛結連接法也隨著大力馬繩環的高占有率而受到歡迎。架設固定點沒有「我只要這麼做就對了」的「公式」，因為攀岩沒有規則，只有幫助管理風險的原則。只要瞭解攀登系統，知道架構固定點的方式，再以 A‧SENDER 原則為輔助，就可以根據當下情況、考慮功能性，做出恰當的固定點。攀登者的第一道安全防線，是在攀登者的頭腦裡面！

1. 攀登者對各種系統的瞭解相當重要

本章集中討論架設固定點本身的作法，但是對於固定點與不同攀岩系統的互動還沒有太多著墨。要真正瞭解固定點，不能忽視固定點在系統中所扮演的角色。在接下來的篇章，便會把固定點放進攀登系統來檢視。除了討論架設固定點的恰當位置，也會討論架設能夠多方向受力的固定點之必要性和實作性。

2. 保護點的好壞相當重要，選擇的多樣化能增加有餘性

最後，再次提醒，固定點是保護點的組合，注重各保護點的強度和品質是架設固定點最基本的第一步。另外，在保護點的選擇上，若其他條件相當，也就是說，如果改變其他條件不影響保護點的品質，選擇的多樣化能增加有餘性，比如說將保護點置放在不同的岩隙裡，混合活動岩楔和固定岩楔等。

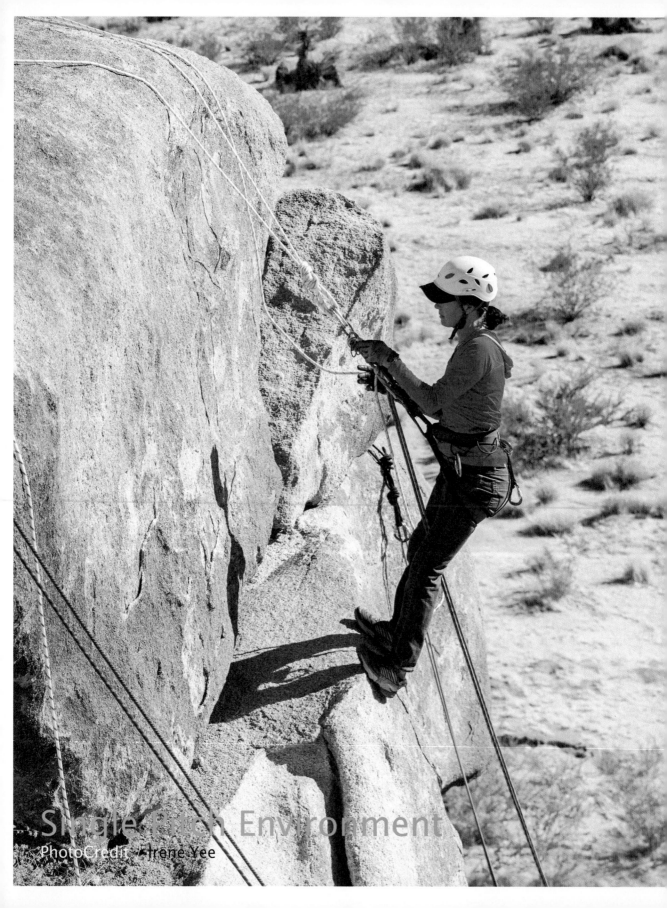

PART II

單繩距環境的
攀登與管理

Chapter 6

頂繩攀登與頂繩確保
Top rope climbing and belay

　　頂繩攀登是許多人進入攀岩殿堂的第一道門，在架設與操作正確的前提下，頂繩攀登的風險極小，墜落距離短且感覺緩和，很適合初學者以及想熟練路線攀爬動作的進階攀岩者。

▲ 頂繩攀登時，主繩已經懸掛在位於攀爬者上方的固定點

　　頂繩攀登（Top rope climbing）名稱的由來，是因為主繩已經懸掛在位於攀爬者上方的固定點，而固定點即為攀爬路線的終點。根據確保者位置，頂繩攀登又分為確保者位於地面的「下方確保」頂繩攀登，以及確保者位於固定點的「上方確保」頂繩攀登。下方確保頂繩攀登是大多數人較為熟悉的形式，懸掛在固定點的主繩兩端垂放到地面，攀登者繫入一端的繩尾，確保者將另一端的繩子放進確保器後，掛進吊帶上的確保環，隨著攀登者上攀的進度收緊鬆弛的繩子，若攀登者脫離岩面則制動墜勢。上方確保時，確保者繫入固定點，使用固定點來懸掛確保器以確保攀登者。

　　本章以架設妥善的頂繩系統為例，來講解頂繩攀登的操作，包括如何確保頂繩攀登者、攀登者與確保者間的溝通方式，以及頂繩攀登的風險管理。第八章則會講述如何架設頂繩攀登系統，並討論頂繩攀登可能出現的狀況與協助方式。

▲ 「上方確保」頂繩攀登

▲ 「下方確保」頂繩攀登

6.1 確保器與確保原則

　　使用繩子保護攀爬過程時，除了攀登者以外，一定還會有確保者，確保者要在攀登者脫離岩壁往下墜落的時候，制動墜勢，這是相當重要的任務。攀登活動初起時，確保者藉著人身或是地形創造出繩子上的彎折，來達到制動目的。上述方式在優勝美地難度定級（註）的三、四級地形上依舊是快捷有效的方式（詳見第十二章），但在第五級的地形則不敷使用。需求刺激發明，專為確保而設計出來的工具於焉誕生，好讓確保者能以四兩制動千斤。時至今日，確保器的市場如百家爭鳴，最基本的使用原理都是一樣的，依舊是藉著繩子的彎折造成摩擦力，但在基本之上，廠商還根據不同的攀岩狀況，添加許多強大便利又能防錯的功能。儘管工具讓確保變得簡單，但可不要因此而掉以輕心，因為這是一項不能犯錯的任務，如果確保不當，不但攀登者會受到嚴重傷害，確保者本人也不能倖免。提供正確且優良的確保，是身為攀登者最大的驕傲。

註

優勝美地定級系統（Yosemite Decimal System）是美國為登山活動發展出來的難度定級方式。第一級是平坦的步道或是人行道，第二級是較為顛簸的健行步道與山徑，第三級是可能需要用單手協助平衡的地形，第四級則可能需要用雙手協助平衡，第五級則是技術性攀岩。第五級中又還加以細分，從 5.0 到 5.9，繼續進入 5.10 後，每個數字再細分為 a、b、c、d，例如 5.10d 後會變成 5.11a。目前最難的路線發展到 5.15d。

確保器

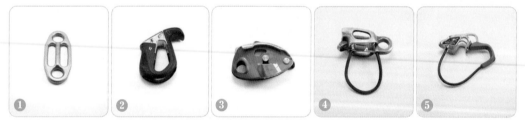

▲ 不同的確保器，依序分別為 ❶ Camp Ovo、❷ Black Diamond ATC Pilot、❸ Petzl GriGri、❹ Black Diamond ATC Guide、❺ Edelrid Micro Jul

概括來說，市面上的確保器可分為三大類：基本的管狀確保器（tube-style belay device）、助煞式確保器（assisted belay device，ABD），還有盤狀確保器（Plate device）。

管狀確保器的代表裝備為 Black Diamond 的 ATC（air traffic control），但幾乎各大廠商都至少有一款管狀確保器。當制動端和攀爬端繩索平行時，是摩擦力最小的時候；當確保者的制動手把繩索往遠離平行的方向帶開，就會慢慢增加摩擦力。

助煞式確保器可能使用機械裝置，或是藉著角度的改變，在突然受到墜落的衝擊時，讓確保器鎖死。最流行的機械助煞式確保器為 Petzl 的 GriGri（圖 ❸），此外，市面上還有 Beal 的 Birdle、Trango 的 Vergo 等。非機械式確保器有 Black Diamond 的 ATC Pilot（圖 ❷）、Mammut 的 Smart、Edelrid 的 Mega Jul 等。

盤狀確保器，如 Kong 的 GiGi 以及 Camp 的 Ovo（圖 ❶），造型簡單，是設計用來上方確保的確保器。懸掛在固定點的盤狀確保器在承受攀登者的施力時，會改變角度，達到制動的效果。目前許多廠牌在管狀確保器上加上掛耳，懸掛在固定點時，也可擁有上述角度改變、達成制動的效果，形狀上雖然已不是盤狀，但以功能性分類來看，這類產品也歸為盤狀確保器，如 Black Diamond 的 ATC Guide（圖 ❹）、Petzl 的 Reverso、DMM 的 Pivot 等。有人稱這類確保器為自鎖式確保器，但自鎖這兩個字從來沒出現在任何這類產品的說明書上，因為在某些狀況，「自鎖」的功能會失效。之後在討論多繩距攀登的章節時，會更詳細討論這類確保器的使用細節。由於盤狀確保器比較不容易垂放攀登者，適用於持續往上的多繩距環境，若在單繩距環境，有需要反覆確保上攀、垂放攀登者的上方確保路線，助煞式確保器會是較好用的工具。

雖然各確保器的使用方式頗為類似，但還是有許多細節上的不同，要使用新的確保器時，請務必詳讀使用說明書，並且先在地面模擬操作，確定能夠正確熟練地使用後，再應用到垂直環境。繩子的直徑愈來愈細，而技術性攀登講究輕量化，也常見細繩的使用，確保器適用的繩索直徑範圍不一樣，使用前務必要確認。

確保器屬於重要連接，必須搭配有鎖鉤環，許多廠商出產專門的確保器鉤環來避免鉤環的橫向受力、局限垂放攀登者時主繩的位置等，可以依個人需求考慮是否購買。

確保器的檢視與退休

　　確保器也有使用期限,平時要保持確保器的清潔,使用完畢後,用小刷子清除沙塵,若有機械裝置,要定期檢查是否運作良好。確保器不使用時,應貯放在乾燥陰涼的地方。與繩子的接觸面,長久使用下來會磨損,若超過廠商建議的磨損程度,就應該汰舊換新。情況嚴重時,用手指輕觸表面會感覺尖利,很有可能損害繩子,應該立即淘汰。若發現確保器任何部位產生裂痕,或是不慎讓確保器從高處墜落,也該讓確保器退休。

基本確保原則

　　根據確保器、攀岩系統以及地形的不同,確保的操作也會稍有不同,但萬變不離其宗,只要掌握以下的基本原則,成為優秀的確保者並非難事。

❶ 制動手不離開制動繩端。

❷ 制動手應該選擇最符合人體工學的握繩方式,這樣才能保障操作的流暢,受到衝擊時不容易失去對繩子的掌握。

❸ 確保者的位置要恰當,站姿要穩定且能長久維持,才不會因為墜落的衝擊而失去控制。

6.2 下方確保頂繩攀登

　　下方確保頂繩攀登時,攀登者從地面出發,確保者在地面確保,待攀登者因為自我意願或是抵達掛繩的固定點而結束攀登後,確保者再將攀登者垂放回地面。

環境風險

　　檢視此系統的風險因子時，在環境風險上必須注意落物風險，亦即天然因素如融冰、融雪、地震、風化等，或是人為因素，如攀登者手腳的接觸導致鬆石下落，又或是攀登者失手讓裝備掉落等。要預防這一類風險，可評估岩場的環境和氣候，攀爬時若發現岩質可疑的徵兆，就避開該處岩點，或是先輕敲，測試無虞之後再使用。攀登者與確保者，以及可能在落物落程的旁觀者，都需要配戴頭盔。攀登者若啟動落物，必須大叫「落石！」（Rock!）下方聽到「落石」者，若時間足夠，可以避開墜落軌跡，但若時間緊迫或行動範圍受限，則緊抱岩壁，同時切勿抬頭，讓頭盔的正上方承受可能的衝擊。

技術操作

　　在技術風險上，必須正確操作攀登系統。攀爬前，先確定固定點兩側的主繩沒有纏繞，攀登者以八字結繫入主繩一端，再將另一端的繩尾打上繩尾結以關閉系統（close the system）（註），確保者持另一端的繩往下拉，直到沒有鬆弛，再裝置確保器。

▲ 攀爬前，先確定固定點兩側的主繩沒有纏繞

註

攀岩術語說的「關閉系統」意指主繩的兩端不是打開的，可避免器材滑出、造成攀登者從系統滑出的意外。常見的關閉系統方式為繫入繩端、使用繩尾結，或繩尾打結掛上固定點等。

▲ 打上繩尾結關閉系統

使用 ATC 等管狀確保器時，確保者從該端繩子上做出繩耳，連接到攀登者那端的繩耳在上，制動端在下，塞進 ATC 的洞中，此時繩耳會與 ATC 的鋼纜平行，用有鎖鉤環扣過繩耳以及鋼纜一起扣上吊帶確保環，鎖上鉤環。如果使用助煞式確保器，請參考說明書以及確保器上的圖示，一般會以攀登者代表攀爬端，手代

▲ 使用 ATC 確保攀登者　　　▲ 使用 GriGri 確保攀登者

表制動端。以流行的 GriGri 為例，照著圖示把繩索置入 GriGri 中，關上 GriGri，用有鎖鉤環扣過 GriGri 上的圓洞，再扣進吊帶確保環，鎖上鉤環。

　　最終的結果一樣是連到攀登者的那端在上，制動端在下。GriGri 的設計預設確保者慣用右手，此時垂放的扳手會在左側。

離地前的檢查

　　攀登者離地前，攀登者和確保者必須自我檢查，以及互相檢查。檢查事項如下：

① 吊帶、頭盔是否穿戴正確；

② 攀登者的繩結連結吊帶的方式是否正確，繩結是否打好；

③ 連接確保器和吊帶確保環的鉤環是否鎖上，鉤環是否以正確方向受力；

④ 兩端繩索是否有不必要的交叉，可否自由滑動；

⑤ 攀登者和確保者對彼此之間的溝通信號是否有共識（見下文「溝通信號」）；

⑥ 系統是否關閉。

P.B.U.S. 確保手法

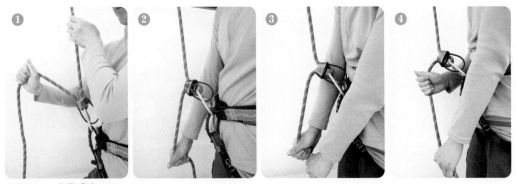

▲ P.B.U.S. 確保手法

　　檢查確認後，攀登者即可上攀，確保者開始確保。P.B.U.S.（Pull. Brake. Under. Slide）是最基本的確保手法，不管是使用 ATC 還是 GriGri，都是一樣的。

　　使用 ATC 時，以慣用的那隻手做為制動手（brake hand），另外一隻手則為輔助手（guide hand）。使用 GriGri 時，則是以右手作為制動手，左手作為輔助手。制動手放在確保器下端的繩索上，離確保器大約 10 公分，避免手指在確保過程中意外被確保器夾住。輔助手則可以輕輕握著上端的繩索，之後幫助繩索的運行，同時「感覺」繩索是否過度鬆弛。雙手以拇指朝上的方式握繩，較符合人體工學。須注意，當開始確保之後，到解除確保之前，**制動手絕對不能離開繩索**。而使用 P.B.U.S. 確保方式，制動手不會有機會離開繩索。

P. 拉繩 Pull.

　　攀登者上攀時，繩索會產生鬆弛，確保者必須隨著攀登者的移動收緊繩子，稱為收繩。從完全制動的角度開始，慢慢將制動端的繩索拉近輔助手那一端的繩索，繩索開始能夠在確保器內滑動，即可開始收繩；當兩繩平行的時候，繩子最容易在確保器

內滑動，但這個角度也是摩擦力最小的時候，不宜維持這個角度太久。拉繩動作為制動手往上拉，輔助手往下拉，一旦動作完成，即緊接制動的動作。收繩寧願頻繁而小段小段地收，也不要一大長段地收繩，如此一來，操作上會順暢許多。

B. 制動 Brake.

制動動作緊接在拉繩之後，將制動手往下拉，回到制動模式。

U. 下置 Under.

接著把輔助手放到制動手的下方。

S. 上滑 Slide.

輔助手抓著繩子，讓制動手順著繩索上滑到原本距離確保器大約 10 公分的地方。輔助手此時可以回到原先輕輕抓著上端繩索的狀態。

P.B.U.S. 確保在練習數次後，就很容易內化成習慣的模式。待操作熟練，在完成制動的動作後，也可藉由繩子的重量，制動手略微放鬆，順著手中的繩索，往上滑到起始位置。

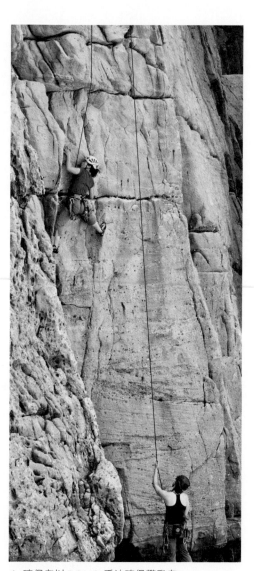

▲ 確保者以 P.B.U.S. 手法確保攀登者

攀登過程

收繩

頂繩攀登時，確保者大部分的時間都在收繩，攀登者初離地面時，建議收得緊一些，尤其在起始路段困難的情況下。因為繩子承力後會延展，雖然已離地面，但如果攀岩者墜落，還是有可能碰地。等到攀登者繼續上攀，就只要讓繩子時時處在拉直的情況，但不要過分拉緊。也就是說，繩子不可能鬆弛到在攀登者前可以產生繩耳；也不至於過分緊繃，讓攀登者的活動受限。

給繩

有的時候，攀登者需要下攀或橫移，會要求確保者放鬆繩子以利活動，確保者可以配合攀登者的動作給繩。給繩時，輔助手往上拉，制動手放鬆制動的角度，跟著繩索往確保器靠近，給繩一段後，制動手回到制動位置，往下滑到離確保器大約 10 公分的初始位置。

制動墜落

如果攀登者攀登途中從岩壁上脫落，由於確保者在確保過程中，制動手應該常在制動位置，這時只需往下拉緊即可。

坐繩休息

如果攀登者在攀登途中需要坐在繩上休息，或者是抵達掛繩的固定點、需要坐繩準備下降的時候，確保者可以再用力收繩以把繩索拉緊，之後制動手往下拉緊，停在

制動位置，此時輔助手可以握在制動手下方，幫忙控制制動的力道。

垂放

　　將攀登者下放回地面時，首先要求攀登者往後坐、離開岩壁，雙腳打開與肩同寬，腳尖往前輕觸岩壁，與上半身約成90度，膝蓋微微彎曲。使用 ATC 時，確保者的雙手（也就是輔助手移到制動手之下）先是在確保器下方握緊繩索，然後逐漸放鬆握力，藉由攀登者的重量來起始垂放。待攀登者的下降速度適宜後，確保者即不再放鬆握力。使用 GriGri 時，制動手就垂放放置，左手逐漸抬起扳手，制動手放鬆握力，藉由攀登者的重量來起始垂放，下降速度適宜後，即維持扳手角度。下降速度需緩而平順，制動手仍然全程在繩上，以備隨時停止繩索的移動。

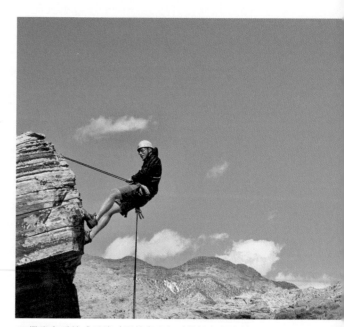

▲ 攀登者垂放或垂降（見第九章）時維持良好姿勢

溝通信號

　　攀登者和確保者可能因為距離或颱風等天然因素，攀登過程中無法順暢地以平時對話的方式溝通，因此攀岩族群發展出約定俗成的簡單信號，以便溝通。不過，信號在不同國家與不同群族之間會有些微差異，離地前，請務必確認攀登者和確保者對使用的信號有共識。使用信號時，建議放慢語速，一個字一個字清晰地發音。以下提供常見信號為參考。

動作	攀登者說：	確保者說：
攀登者準備起攀，確保者回應準備工作完成	準備起攀（On Belay?）	確保完成（Belay On）
攀登者開始攀登，確保者同意	開始攀登（Climbing）	攀登（請攀登）（Climb On）
攀登者覺得繩索太鬆弛要求收繩	收繩（Up Rope）	
攀登者需要確保者給繩	給繩（Slack）	
攀登者覺得也許會墜落，提醒確保者注意，確保者回應	注意我（Watch Me）	注意中（Watching）
攀登者墜落了，提醒確保者注意	墜落！（Falling）	
攀登者要坐繩休息，或者到頂要求拉緊繩索，確保者回應	拉緊（Take or Tension）	拉緊了（Got You）
攀登者要求確保者垂放，確保者回應	放我下來（Lower me）	下放中（Lowering）
攀登者結束攀登，不再需要確保，確保者回應	解除確保（Off Belay）	確保解除（Belay Off）

確保者的位置和姿勢

在上文「基本確保原則」中，我們提到確保者的位置要恰當，站姿要穩定且能長久維持，才不會因為墜落的衝擊而失去控制。在多數的下方確保頂繩攀登環境中，確保者都是站在平坦的地面。比較常見的考量是確保者在攀登者墜落時會受到什麼樣的衝擊。當攀登者墜落，制動時系統會繃緊，確保者會受到往距離確保者最近的保護點的直線受力，在頂繩攀登環境下，就代表確保者會受到往固定點的直線受力。以垂直岩壁為例，確保者一般站在離岩壁開外兩三步的距離，此時會受到往岩壁方向以及往

上拉的力道，確保者離岩壁愈遠，水平拉往岩壁的力道會愈顯著。

　　在無落物風險，且岩壁環境許可的條件之下，確保者不應該離岩壁太遠，如此一來，確保者需因應的力道主要為往上的力道，情況會比較單純。可以站在離岩壁大約兩步之遙的距離，保持膝蓋的柔軟，那麼，在攀登者墜落時，頂多往前踏一步就能緩衝往前衝的勢頭。如果確保者距離岩壁太遠，就會同時需要因應往前衝及往上的力道，極可能因為突然的衝擊導致撞上岩壁而受傷，甚至鬆開了原本不該離開繩子的制動手。

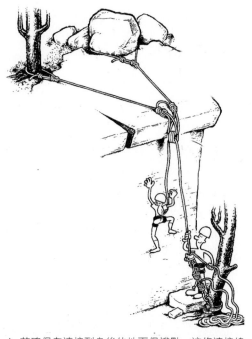

▲ 若確保者連接到身後的地面保護點，這條連接線應該要是直線而沒有鬆弛的。確保時，確保者、上方固定點以及地面保護點應該連成一線（繪圖者：Mike Clelland）

　　如果確保者和攀登者的體重相差太多，可以使用地面保護點（ground anchor）來協助確保者。此地面保護點必須在確保者的身後下方，只要是單點天然保護點或岩楔保護點就足夠，可讓確保者以八字結繫入繩尾，然後用雙套結繫入地面保護點，這條連接線應該要是直線而沒有鬆弛的。確保時，確保者、上方固定點以及地面保護點應該連成一線，制動墜落時，確保者才不會受到側拉力道的影響。

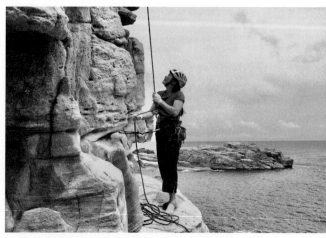

▲ 確保者所處的地方腹地狹小，所以在確保者前上方的岩壁架設保護點，讓確保者繫入

在少數的情況下，天然岩場的地面不甚平坦，或者位於懸崖邊、腹地狹小，確保者也許會因為專心確保而使得腳下失去平衡，那麼，可以在確保者前上方的岩壁架設保護點，讓確保者繫入。

6.3 上方確保頂繩攀登

有時候，路線的底端無法依靠非技術性方式抵達，比如河上或海邊懸崖；或是有教學等其他考量，必須使用上方確保的方式從事頂繩攀登，亦即在路線終點架設固定點，確保者將攀登者垂放至路線起點，再確保攀登者攀回固定點。

環境風險

上方確保頂繩攀登最大的環境風險是懸崖管理，必須避免在無系統保護的情況下過於接近崖邊。建議凡是在一個人身的距離內，便考慮增加防護措施。當攀登者在下方攀登時，確保者也該注意不要踢落鬆石，或掉落裝備。

技術操作

上方確保頂繩攀登最好的方式是使用固定點垂放並確保攀登者。固定點的位置會距離崖邊一段距離，最好的架設是讓固定點不低於確保者的胸腔位置，以便確保者是以符合人體工學的站姿確保，進而得以保持確保的流暢性。攀登者墜落時，固定點承力，確保者不用擔心因應衝擊而失去對確保的控制，此外，確保者獨立於頂繩系統之外，緊急情況發生時，不需要先脫出系統就可以處理。以下將介紹兩種確保工具：（1）助煞式確保器，以 GriGri 為例；（2）義大利半扣繩結。

GriGri

　　確保者繫入繩索一端，使用雙套結繫入固定點。在腳邊平地從繫入端處開始順繩，順繩結束後，將另一端繩尾遞給或丟擲給離崖尚遠的攀登者。接著，攀登者以八字結繫入主繩。確保者照 GriGri 的圖示把繩子置入 GriGri 中，關上 GriGri，用有鎖鉤環扣過 GriGri 上的圓洞，扣進主點，鎖上鉤環。攀登者與確保者自我檢查並互相檢查，交換信號後，確保者將攀登者確保至固定點。

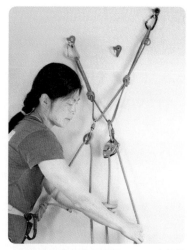

▲ 在上方的確保者使用 GriGri 確保攀登者

　　攀登者做好身體往後傾的垂放準備，此時固定點和 GriGri 應受力。確保者在主點上放進另一個與掛 GriGri 鉤環等大或是略小的鉤環，將制動端的繩扣過鉤環後往回拉，目的為改變繩子的走向以增加轉折，藉此來產生制動效果。此時，啟動 GriGri 的扳手，開始垂放攀登者。待聽到攀登者抵達路線起點、準備開始攀登的信號時，將制動端的繩索從前述鉤環中取出，開始確保攀爬。待攀登者抵達固定點，繼續確保攀登者到離崖邊足夠的安全距離後，即可解除確保。

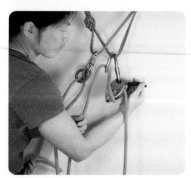

▲ 在固定點上使用 GriGri 垂放時，需要用鉤環改變制動端的行進方向

　　在固定點上使用 GriGri 時，應注意要讓 GriGri 懸空，扳手才不會因為卡到岩縫或推到岩壁而意外啟動或不容易操作。垂放時，務必要用鉤環改變制動端的行進方向，因為那才是按照 GriGri 設計的垂放繩向，這點極為重要。GriGri 是助煞式確保器，制動手在過程中不能離開制動端，如果制動手要暫離制動端，要先在靠近 GriGri 處的制

動端繩上打上繩耳單結或是八字結。

義大利半扣 Munter Hitch

確保者繫入繩索一端，使用雙套結繫入固定點。在腳邊平地從繫入端處開始順繩。順繩結束後，將另一端繩尾遞給或丟擲給離崖尚遠的攀登者。攀登者以八字結繫入主繩。確保者將有鎖的梨狀鉤環放上固定點，在梨狀鉤環上打上義大利半扣繩結，鎖上鉤環。攀登者與確保者自我檢查並互相檢查，交換信號後，確保者將攀登者確保至固定點。義大利半扣用繩結確保，在兩繩平行的時候，摩擦力最大。使用義大利半扣繩結確保時，輔助手與制動手拉繩將繩中的鬆弛吃掉，輔助手抓住制動手下端的繩子，制動手順勢往繩結方向滑動回初始位置。

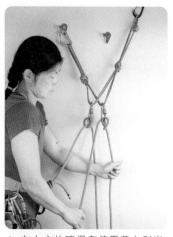

▲ 在上方的確保者使用義大利半扣確保攀登者

確保者垂放攀登者前，建議加上備份系統，一般使用保險套結。拿出小繩圈在制動手下方打上保險套結，先猛拉一下，以測試該套結的有效性，再以有鎖鉤環掛進吊帶確保環。接著，讓攀登者就垂放位置，配合攀登者的重量，逐漸放鬆制動手的握力來起始垂放，控制握力來維持垂放速度的平穩。過程中，在保險套結上方的制動手會逐漸將其往下推。待聽到攀登者抵達路線起點、準備開始攀登的信號時，便可除下保險套結，開始確保攀爬。等到攀登者抵達固定點，

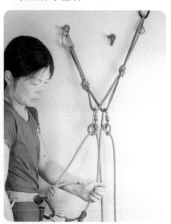

▲ 使用保險套結作為義大利半扣垂放攀登者的備份系統

繼續確保攀登者到離崖邊足夠的安全距離後，即可解除確保。

　　義大利半扣在承力方向改變的時候，繩結會翻轉，如果要減輕繩結翻轉所帶給攀登者的「驚喜」，確保者可在繩結即將翻轉前，制動手與輔助手同時施力於兩側的主繩上，來放慢翻轉的速度。使用 GriGri 時，因為它是助煞式確保器，已內建備份機制，垂放時便不需要使用保險套結。

確保者的位置

　　為了保持攀登過程中溝通的順暢，建議確保者選擇能見到攀登者的位置確保。如果無法全程見到攀登者，也要盡量找接近崖邊並容易站立的位置。若操作系統時，確保者使用雙套結繫入固定點，即可依據理想的確保位置調節雙套結，得到與主點連接的恰當距離。使用 GriGri 垂放時，需要操作 GriGri 的扳手，如果此時固定點超過伸手可及的距離時，需要先延長固定點、再設置 GriGri。延長固定點的方式非常多，比如說，使用 120 公分的尼龍繩環，先對折、再將尾端的兩繩耳掛入固定點上的有鎖鉤環後，把另一端拉直，接著打上單結，使其成為延長後的主點，再以有鎖鉤環掛上 GriGri。

▲ 上方的確保者延長自己與固定點的距離以便與攀登者溝通，若確保者使用 GriGri 確保，必須將 GriGri 也延長到伸手可及的位置

　　除了上述方式所說的，直接以主繩的另一端使用雙套結、延長確保者與固定點的距離外，如果確保者有經常在崖邊與固定點之間行走來去的需求，也可以另外做出一條主點繫繩。主點繫繩使用攀岩繩索，常在使用輕延展靜力繩架設固定點時一併架設（見第八章），長度為從主點到最遠的站立位置再加上餘留一公尺左右，靠近崖邊的繩尾那端打上繩尾結以關閉系統，另一端則打上繩耳八字結，再用有鎖鉤環掛上固定點。

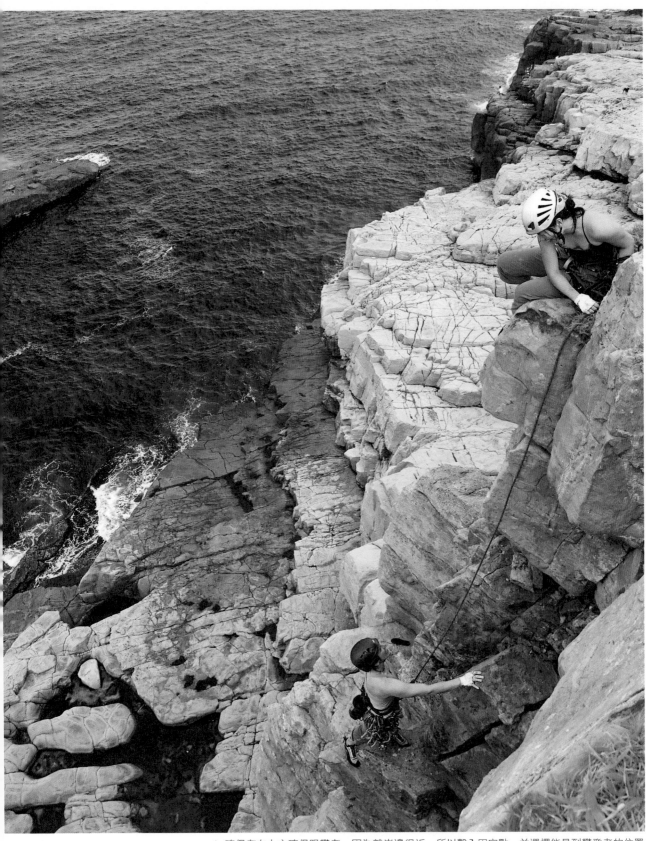

▲ 確保者在上方確保跟攀者，因為離崖邊很近，所以繫入固定點，並選擇能見到攀登者的位置

確保者可以將 GriGri 裝設到主點繫繩後掛進吊帶確保環，以 GriGri 自我確保崖邊與固定點間的移動，當決定好與固定點的位置時，再於 GriGri 下方打上繩耳單結或八字結，即可操作主繩，專心確保攀登者。此時若沒有另一個 GriGri，可以使用義大利半扣保護攀登者的頂繩攀登。義大利半扣確保可以在遠端操作，就算固定點不在伸手所及的位置，也不需要延長固定點。使用另外的主點繫繩時，由於攀登主繩的另一端並沒有繫在確保者身上，必須在該端繩尾打上繩尾結或在繩尾打上繩耳八字結，再以有鎖鉤環掛進固定點，來關閉系統。

▲ 上方確保者使用義大利半扣垂放跟攀者，此時，以另一條主點繫繩搭配 GriGri 保障自己人身安全的確保者，將攀登者所在的主繩另一端打上繩結再掛進固定點來關閉系統

不管使用主繩與雙套結，還是 GriGri 與主點繫繩來建立與固定點的連接，確保者與主點連接的繩段都必須保持張力，不能有鬆弛，因為如果確保者意外絆到腳下的東西，突然拉緊的這段鬆弛有可能造成確保者的「意外驚喜」而喪失對制動手的控制。

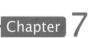

Chapter 7

先鋒攀登與先鋒確保
Lead climbing and belay

先鋒攀登為一種攀爬形式，在單繩距環境裡，先鋒攀登者（Lead climber，簡稱先鋒）繫入主繩一端，從地面出發，沿途將繩扣進路線上的保護點，然後在路線終點架設固定點。此法有別於上一章的頂繩攀登，頂繩攀登時，主繩在攀登者上方；先鋒攀登時，主繩在攀登者下方。如果路線上的保護點都是固定錨栓，稱為運動攀登；如果先鋒需要自行架設保護點，且攀爬結束後保護點器材可以回收，就稱為傳統攀登。

本章會先以運動先鋒為例，講解基本的先鋒注意事項，再進入保護和攀爬並重的傳統先鋒，帶出整套的先鋒理論。運動攀登使用的錨栓強壯、能多方向承力，且路

▲ 運動先鋒

▲ 傳統先鋒

線建立者會注意錨栓位置，以便主繩能夠順暢運行，運動先鋒除了不用自放保護點之外，更少了許多操作上的顧慮，在學習先鋒上，是不錯的入門選擇。但這並不代表需要先學運動先鋒，才能開始學習傳統先鋒，要知道，早在「運動攀登」這個名詞出現之前，就有攀登這項活動了。

先鋒墜落比起頂繩攀登墜落更為複雜，給予系統的衝擊更大，確保先鋒者是很細膩的任務，因此會以專節詳述先鋒確保。

7.1 運動先鋒

運動攀登路線上的保護點都已經用錨栓打好，錨栓的距離配置均勻，不會讓攀登者墜落的距離過長。天然岩場用錨栓架設的路線，以及人工岩場可供先鋒的路線，都屬於運動攀登路線。

運動攀登裝備

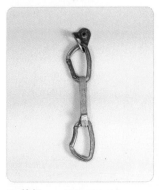
▲ 快扣

快扣 Quickdraws

運動攀登者會使用快扣作為主繩和錨栓間的媒介。快扣是兩個無鎖鉤環的組合，並用縫線加強的繩環加以連接。中間那段繩環俗稱「狗骨頭」（dog bone），上端的鉤環是用來扣進路線上鎖在錨栓上的耳片（以下皆以錨栓簡稱錨栓與耳片的組合），下端的鉤環則供掛繩之用。

目前各家攀登廠商製作出來的快扣大同小異，選購時，基本上就看個人的稱手程度。一般而言，廠商會以橡皮圈來固定下方的鉤環，使其無法轉動，一方面比較好掛繩，另一方面則避免主繩的移動，造成鉤環轉變方向，導致它從沿脊柱的最佳化直向受力變成承受力較差的橫向受力。有人偏好硬實的狗骨頭，較容易將快扣掛進耳片；有人偏好輕量的快扣；有人則希望快扣稍重一些，才更容易掛繩。

快扣上兩個鉤環開口的方向是一樣的，這是由於如果快扣掛在耳片上的方向正確（所謂正確的快扣方向，詳見下文「將快扣扣進錨栓」一節），在繩子拉扯快扣的時候，快扣會往繩子進行的方向行去，如果上方的鉤環和下方的鉤環面對同一方向，上方鉤環的開口端比較不會靠近錨栓，墜落的時候就不會在弱點受力。

檢視快扣的原則，就和第二章中檢視繩環與鉤環的方式相同。鉤環的壽命較繩環為長，廠商也販售可供替換的狗骨頭。快扣上方掛錨栓的鉤環反覆承受墜落衝擊時，可能會造成尖利的小缺口，所以不建議和其他無鎖鉤環混著用，以免不小心拿來掛繩而造成繩子的損傷。

掛繩棍 Clip stick

掛繩棍是可以調整長度的棍棒，一端設有彈簧夾，可讓快扣上方的鉤環保持開啟。先鋒時，主繩要進到第一個保護點後，確保者的確保器才開始發揮功效。有時第一個錨栓離地面太遠，攀登者從地面到第一個錨栓無甚把握，有滿大的墜落可能，此時不妨使用掛繩棍來掛第一個、甚至第二個快扣，藉此來增加安全度。

▲ 使用掛繩棍掛第一個快扣

　　使用掛繩棍的方式如下：注意快扣必須面對的方向，並將主繩以正確的方式掛入快扣下方的鉤環上（見下節）。用彈簧夾固定住快扣上方的鉤環、使其維持開啟的模式，再延長棍棒到適當長度，將快扣上方的鉤環扣入錨栓後，用力往下拉，將彈簧夾拉離快扣。完成後，先鋒者和確保者互相確認做好起攀準備，先鋒者即可開始攀爬。

將快扣扣進錨栓

　　攀登當下，將快扣掛進錨栓時，要注意快扣下方鉤環面對的方向，鉤環的閘門不能面對墜落的方向。也就是說，如果接下來的路線往右（右上）攀登，鉤環的閘門需要面對左方；如果接下來的路線往左（左上）攀登，鉤環的閘門需要面對右方。如此一來，才可以防止墜落時主繩施力在鉤環的閘門上，導致閘門開啟，使主繩從快扣中掉出。如果接下來的攀登方向是直線往上，則不需要擔憂鉤環面對的方向，向左向右都可以。

▲根據路線行進的方向來決定快扣閘門面對的方向

掛繩於快扣上

　　先鋒者必須以正確的方式將主繩掛在快扣上，以保障人身的安全和攀登的順暢。第一、必須正扣，不能反扣（back clip）；第二、抓繩的地方要正確，避免交叉掛繩（z-clip）。

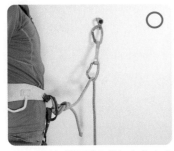 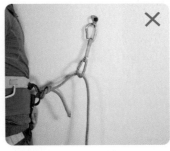

▲ 正確地把掛繩掛在快扣上的方式　▲ 錯誤的方式 ❶：反扣　▲ 錯誤的方式 ❷：交叉掛繩

避免反扣

當繩子正扣在快扣上時，與先鋒者連接的那一端在外，與確保者連接的那一端在內，也就是與確保者連接的那一端在岩壁與快扣之間。反扣的情形則相反，反扣的危險在於當先鋒者墜落的時候，主繩有可能施力在鉤環的閘門上，導致閘門開啟，使主繩從快扣中掉出。這可能讓攀登者墜落更長的距離，甚至可能墜落到地面。

避免交叉掛繩

有時候，當兩個錨栓的距離相當近，又或者先鋒者攀爬天花板地形、視線受到障蔽的時候，先鋒者很有可能從上一個快扣的下方處抓繩來掛眼前的快扣，這樣就會造成交叉掛繩的情況，因而無法再往上爬。建議先鋒者從主繩與吊帶連接的八字結開始往外滑來抓繩，以避免交叉掛繩的情況出現。

如何掛繩

基本上，掛繩的動作愈流暢愈好，可以在實際先鋒之前先在地面練習掛繩。掛繩的方式不只一種，每個人皆可找到適合個人的掛繩方式，基本原則為穩定鉤環，順暢

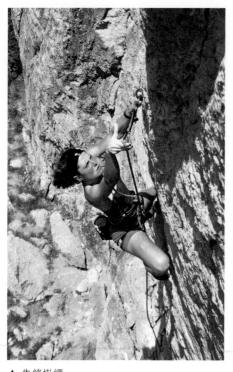

▲ 先鋒掛繩

快速地掛繩，不要讓手指被鉤環的開關夾到。常見的掛繩方式有兩種：（1）手指提繩法；（2）虎口提繩法，許多攀岩者也會混合使用。

掛繩的可能情況有四種：（1）右手掛繩，鉤環開口朝左；（2）右手掛繩，鉤環開口朝右；（3）左手掛繩，鉤環開口朝左；（4）左手掛繩，鉤環開口朝右。

手指提繩法在第（1）和第（4）的情況時，可以用中指輕拉鉤環下端，減少鉤環的晃動，然後用拇指將繩子送進鉤環。而在第（2）和第（3）的情況時，則可以用食指提繩，大拇指在鉤環的脊處抵著，在繩子順著重力往下滑時，食指順勢將主繩送進鉤環中。

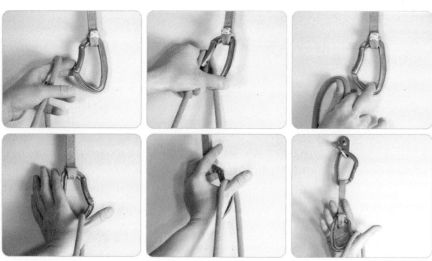

▲ 各種掛繩方式

虎口提繩法則是使用虎口，在接近八字結處的主繩處，從下方抬起繩，如果鉤環的開口朝右，虎口就朝右，如果鉤環開口朝左，虎口就朝左。在第（1）和第（4）的情況時，掌心要面對快扣，從快扣「前方」使用食、中指夾住狗骨頭以穩定快扣，拇指順勢進繩；在第（2）和第（3）的情況時，則是以掌心面對快扣，從快扣「後方」使用食、中指夾住狗骨頭以穩定快扣，拇指順勢進繩。

先鋒過程的注意事項

開始攀爬前需順繩

準備攀登之前，要確定主繩沒有損傷且能流利收放，主繩中沒有莫名的結，也沒有捲成一氣，因此可先使用第二章描述的方式順繩。先鋒者以八字結繫入順繩後位於繩堆上方的繩端，確保者可以繫入繩堆下方的繩端，或者在繩堆下方的繩端打上繩尾結，以關閉系統。

攀爬過程中，先鋒須注意主繩和身體的相對位置

主繩必須在身體的前方，也就是在岩壁和身體之間。要不然墜落的時候，繩索可能和身體摩擦，導致皮膚灼傷，或者腳絆到主繩，造成頭下腳上的墜落姿勢，非常危險。（先鋒時戴頭盔是個好主意！）

如果攀登路線直直往上的時候，主繩應該垂直地垂掛在兩腿之間。

▲ 先鋒須注意主繩和身體的相對位置

如果先鋒者往右（右上）方攀登，主繩從吊帶的八字結出發，會垂掛在左大腿之上，連到前一個保護點。如果先鋒者往左（左上）方攀登，主繩則是從吊帶的八字結出發，會垂掛在右大腿之上，連到前一個保護點。

確保者的任務

先鋒者攀登時，確保者必須依照下文「先鋒確保」的原則正確確保。簡言之，確保者必須流暢適當地給繩收繩，避免先鋒者墜落地面，或是在墜落途中碰撞到平台或凸出物。若先鋒者的墜落沒有以上的碰撞風險，則以動態確保減少先鋒者墜落所受的衝擊。確保者在先鋒者犯下有礙安全的錯誤時，應給予提醒，如掛繩進快扣時反扣或交叉掛繩，或掛快扣到錨栓時鉤環面對的方向不對，又或是繩索在先鋒者的身後、會讓先鋒者墜落時被繩翻轉等情況。

掛繩時的考量

掛繩時，因為一手會離開岩壁，先鋒者在能掛繩的範圍內，會選擇較穩定的位置，也許是腳點方便站立，也許是非掛繩手抓的岩點極好。一般的掛繩範圍，低的話會在先鋒者的腰際附近，最高則是在先鋒者手臂打直時可以觸及的地方。若拉了繩準備掛繩，卻在繩進快扣前那刻墜落，前者讓先鋒者墜落的距離最短，而後者讓先鋒者墜落的距離最長。先鋒者的墜落距離是以下的總和：（1）先鋒者繫繩處到前一個保護點距離的兩倍，（2）繩索受力延展的長度，（3）確保者多給予的繩長，以及（4）確保者被拉往系統的位移。

運動攀登風險最大的時候通常是初離地面的時段，因為墜落時有可能撞到地面。一般而言，先鋒者在掛前三個快扣內都有可能墜落地面，先鋒剛離地面時，確保者給繩要保守，保持繩子微微鬆弛、不妨礙攀登者的行進即可。先鋒掛繩時，除非對拉繩

高掛時的位置穩定度有自信，不然剛離地不久，為了減少落地可能，應選擇在腰際處低掛，而非拉繩高掛。此外，低掛也是比較省力的方式。

墜落時的考量

先鋒者必須對墜落有充分的瞭解，包括墜落軌跡會不會撞擊到地面或凸出物，以及墜落造成的衝擊程度。下面的「認識墜落」一節會更詳細討論墜落這個課題。一般而言，運動攀登的路線多為接近垂直到外傾的角度，如果路線中間沒有凸出物（如鐘乳石柱），剛離地面是風險最大的時候，因為有撞地的可能，而且系統中能吸收衝擊的繩長較短，墜落的衝擊也較大。

▲ 攀爬鐘乳石運動路線的先鋒者

但當確保者夠可靠，也爬到一定高度、不會墜落地面時，先鋒者不妨挑戰自己，努力嘗試沒有百分之百把握的動作，拚一下，墜落時大喊「墜落！」（Falling!）提醒確保者，深呼吸讓身體放鬆，雙眼從兩腿之間往下看，雙臂和雙腿微微彎曲、膝蓋放軟，在身體盪向岩壁的時候，以雙腿來接觸岩壁，吸收衝擊。

理想狀況下，先鋒者應該像貓一樣地墜落，可以在室內岩場或室外保護良好的運動路線上練習墜落，讓身體和心理熟悉這種感覺，當墜落真正發生時，就可以比較從容地應對。練習墜落時，找一條垂直或外傾的路線、一位可靠的確保者，並且等到爬到至少離地大約 10 公尺以上的距離之後再展開練習。開始時，可以在吊帶與快扣等高的位置墜落，習慣之後再逐漸加長距離。

7.2 傳統先鋒

傳統先鋒和運動先鋒最大的不同就是需要自放保護點，因此對墜落的計算更要非常清楚。運動攀登使用的保護點的位置是固定的，先鋒者對於可能的墜落只能決定接不接受。傳統攀登者則需要使用保護點來改變墜落軌跡，或是減低墜落衝擊，若行進的路段無法置放保護點時，就要評估自己的攀爬能力，判斷是否能接受可能的墜落風險。上一節所描述的先鋒注意事項，在傳統先鋒也是一樣的，而這一節將討論的理論和應用，同樣也適用於運動先鋒。

認識墜落

身為攀岩者，對於自然界該擁有的瞭解，一是岩質，二是重力。岩質的重要已經在第三章詳述，而瞭解重力則能幫助攀岩者解析墜落。攀岩者除了往上爬之外，也要瞭解萬一從岩壁上脫落的可能後果，才能架構出有效的防範系統。以下從兩方向切入來瞭解墜落：（1）墜落的軌跡，（2）墜落對系統造成的衝擊。

墜落的軌跡

要瞭解墜落的軌跡，就要先設想墜落的過程，如果攀登者在先鋒的過程中墜落了，先鋒者先是自由落體沿重力線往下墜落，直到系統感受衝擊、開始制動，最後，先鋒者會停在最末一個置放的保護點下方的鉛直線上。當然，這是假設中間都沒有障礙物，同時該保護點品質良好、沒被拉出的情況。也就是說，如果先鋒者墜落，依照理論而言，最後會往最末一個保護點下方的鉛直線盪去，但若攀爬有橫向位移，則會添加鐘擺般的擺動。

▲ 傳統先鋒者必須對墜落的各面向有更深層的了解

　　墜落的距離是以下距離的加總：（1）先鋒者與墜落前最後置放的保護點距離的兩倍，（2）主繩受力延展的長度，（3）確保者因為制動所產生的位移，以及（4）確保者多給出的主繩長度。

　　墜落怕的不是往下掉，而是碰撞。若能瞭解墜落的軌跡，就可以評估如果此時墜落了，會不會有墜地或撞到凸出物的可能。墜落的距離也不宜太長，因為愈長的墜落愈有碰撞的可能。先鋒者可以利用保護點的置放來縮短墜落的距離，或是改變墜落的軌跡。比如說，剛離地，或者剛離開平台或巨大凸出物之後，就要盡快置放保護點。又比如說，從一個右向大內角地形（right-facing corner）往右橫切的話，在橫切路段置放恰當保護，就可以預防墜落時因為鐘擺效應而撞上內角的牆面。

　　如果無法改變預期軌跡，先鋒者就必須衡量自己的攀爬能力，確認自己是不是可以爬過該路段，願不願意承擔可能墜落的風險。不要只是仰賴確保者，雖然確保者可

以利用收繩、給繩以及位移來因應不好的墜落軌跡，但是很多時候，確保者能做的非常有限。

墜落對系統造成的衝擊

系統包括：（1）保護點、（2）固定點、（3）確保者，以及（4）主繩。墜落產生的能量，大部分會被主繩所吸收，系統內的其他部分也會依照當時狀況，不均等地承擔部分墜落的能量。這也就是為什麼攀登中與安全系統有關的裝備，都會標註「最大承受力」的緣故。如果墜落造成的衝擊超過它們所能夠承受的力道，它們就可能失效，攀登者的安全也將因此受到威脅。為了保障攀登者的安全，我們需要：（1）架構良好的系統，（2）減低墜落對系統造成的衝擊。因此，瞭解墜落的破壞性是很重要的一件事。

墜落產生的能量和「墜落者的重量」以及「制動開始前，墜落者當時速度的平方」成正比，也就是墜落的距離愈長，速度愈快，產生的能量愈大。但是愈長的墜落，並不代表愈嚴重的破壞力，還要看當時有多少主繩在系統中吸收能量而定。評估墜落的嚴重性，可以從**墜落係數**來著手。

墜落係數 = 墜落的距離 / 可吸收墜落能量的主繩長度（又稱有效繩長）

墜落距離如上節描述，有效繩長則是從確保器出去到先鋒者的主繩長度。

以下述情況為例：

❶ 如果先鋒爬了 5 公尺，還沒有放第一個保護就墜落了，他的墜落距離為 10 公尺，那麼，墜落係數為 2。墜落係數 2 是墜落中最壞的情況。除了給予系統

極大的衝擊，確保者也很有可能無法有效因應，而喪失對制動手的控制。

我們應盡力避免墜落係數為 2 的墜落，這只會發生在從固定點出發卻還沒有放置第一個保護點就墜落的時候，所以要儘快放第一個保護點（註）。

註 ▶ 單繩距攀登時，若尚未放第一個保護點就墜落，先鋒者會墜地，不會出現墜落係數 2 的情況。墜落係數 2 可能出現在多繩距攀登中，確保者懸空掛在固定點確保的時候，攀登者會墜落到確保者下方。

❷ 如果先鋒爬了 5 公尺，放了第一個保護點，又爬了 5 公尺墜落，他的墜落距離是 10 公尺，有效繩長為 10 公尺，墜落係數為 1。若先鋒者爬 5 公尺放了第一個保護點，又爬 5 公尺放了第二個保護點，又爬了 5 公尺墜落，他的墜落距離為 10 公尺，有效繩長為 15 公尺，墜落係數為 2/3；如果從第二個保護點又爬了 10 公尺墜落，則墜落係數為 1。

保護點和保護點之間的距離不要太遠，且每相隔差不多的距離就放置保護點，這樣的話，墜落係數會愈來愈小。如果相隔太遠再放保護點，係數就會變大。而剛離開固定點的時候，因為主繩出去的距離還不多，保護需要放得密集一些，才能夠儘快減少墜落係數。

結論

以墜落係數來看保護點置放：需要及早放第一個保護點，剛離開固定點時，保護放得密集一點；攀得愈遠，在墜落沒有和平台或凸出物碰撞的可能下，保護間的距離就可以拉長一點。

此外，雖然系統中的各組成分子所受到的衝擊很難量化，但基本上，最後放置的那一個保護點因為同時承受墜落者和確保者的力，在滑輪效應（pulley effect）之下，所受到的衝擊是所有保護點中最大的。所以如果因配合當下現實狀況而妥協，先放了一個不是很好的保護點，接下來就一定要儘快放一個讓自己安心的保護點。

以上對墜落係數的討論都是假設系統間完全沒有摩擦力，所有從確保器出去的主繩可以在系統間自由延展，吸收墜落的能量。但在真實情況下，當然是有摩擦力的。攀登的距離愈長，主繩要通過更多保護點和地形，系統間一定會有摩擦力。我們最擔心的狀況是，主繩在某一個環節走得比較不順、容易卡住，墜落的時候，就會只有該環節上端的主繩能夠吸收衝擊，也就是有效繩長因為摩擦力太大而減少，如此一來，就會讓墜落係數變大。下面要討論的，就是在實作上如何讓主繩行走順暢，藉此減少系統中的摩擦力。

保護點的第一受力和第二受力

先鋒在置放保護點時，主要的計算通常只考慮保護點的第一受力，意指萬一就墜落在這個保護點上，該保護點會受多大的力、又會受什麼方向的力，以前述考量來選擇並置放保護點。但當墜落發生在之後的保護點上，那個保護點可能會有第二受力，制動時系統繃緊，那個保護點會受到上一個與下一個保護點的拉扯。試想像，上下保護點間有一條直線，那個保護點的第二受力就是朝向那條直線。如果原本置放保護點時沒有預期到第二受力，就可能造成保護點因第二受力脫出或是移出理想的置放位置。這個情況在系統

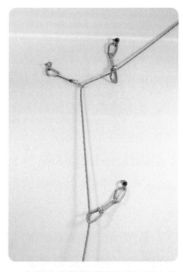

▲ 中間的保護點受到的第二受力指向前後保護點連起來的直線方向

中的第一個保護點又更加明顯,系統中第一個保護點的上一個保護點是確保者,除非岩壁外傾,要不然確保者都無法站在第一個保護點的鉛直線下,那麼制動時,第一個保護點就會多少受到往上拉的力道。

重要的第一個保護點

第一個保護極為重要,如前面的「認識墜落」一節所述,放了第一個保護點之後,單繩距環境下,就表示採取了防範墜地的措施;多繩距情況下,就避免了最壞的係數 2 的墜落,固定點也就不是繩隊和岩壁唯一的連結之處了。不過,當然還是必須趕緊放上第二、第三個保護點,儘快減小墜落係數。問題是,如果很難找到第一個保護點呢?攀登界在這個課題上有許多討論,在此暫且先打住,因為這個課題必須把確保者和固定點包含起來看,在討論多繩距攀登時會闡述「如何預防或因應係數 2 的墜落」。在此階段,只要先記得「**及早放第一個保護,剛離地的時候,保護放得密集一點**」。

除了避免最壞的墜落係數之外,**第一個保護點最好還要有多方向性**。為什麼?什麼叫做多方向性?這就回到了上節討論的第二受力。

先鋒置放了第二個保護點後,當先鋒者墜落時,根據確保者的位置,絕大多數情況下,第一個保護會或多或少受到向上拉扯的力道。如果當初放置第一個保護點時,只顧著保護先鋒者墜落的第一受力(多為向下且向外),第一個保護點就會因第二受力而被拉掉,那麼,離確保者較近的那幾個保護點就可能因為連鎖效應而一個一個脫出,形成「拉鍊效應」(zipper effect)。這當然不是件好事,所以第一個保護點必須承受多方

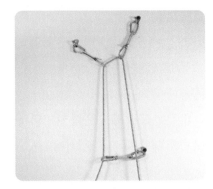

▲ 最下方的第一個保護點,因為確保者的位置在左方,當系統因為墜落繃緊時,會不僅僅只受到往下的力

向的施力。可以多方向受力的保護點有：（1）cam，因為 cam 在受力的時候會轉動，讓手柄和受力的方向一致（前提是，假設這個力道沒有讓 cam 自走，並因此離開了理想的置放位置）；（2）放在水平裂隙的 nut（除了置放方向的反方向外，可以承受其他方向的力，包括向上與向下）；（3）錨栓；（4）樹木；（5）兩個以相對方向放在垂直裂隙的 nuts，並用繩環將兩者繃緊連接等。

其他保護點

除了第一個保護點外，置放其他保護點當然也要照顧到第二受力。若要估算第二受力，就必須預期下一個保護點的位置，再將下一個保護點與前一個保護點連成一直線，如果其他保護點能在這條直線上，就不用擔心第二受力。所以先鋒需要考慮第二受力的線索，就是當保護點無法連成一直線時。比如說，能放保護點的天然岩隙就是左一個右一個，或者地形有明顯轉折的時候，例如上攀變橫渡、俯角變仰角，或反之等等情況。上節討論的第一個保護點，就有點類似地形轉折。

克服第二受力的方式，除了使用多方向性的保護點外，另一個常見的作法是使用軟器材延長保護點位置。使用岩楔保護點時，因為 nut 上的鋼索硬梆梆的，很容易受主繩移動所牽動，加上 nut 的單方向性，所以不該只在鋼索上掛了鉤環就掛繩，還必須掛上較柔軟的快扣或使用攀山扣（alpine draws，註 1）後再掛繩。此時，如果對第二受力有疑慮，可以將攀山扣打開，使用整個繩環的距離來延長。cam 除了可以像上述 nut 一樣使用快扣或攀山扣之外，因為 cam 本身的手柄後頭就有繩環，而這個繩環就是設計來掛繩的裝置，如果沒有第二受力的疑慮時（比如說保護點維持一直線），便可以直接掛一個無鎖鉤環在 cam 本身的繩環上，然後掛繩（註 2）。

最後，也可尋找恰當的地形特徵，讓地形來抵抗第二受力的方向，例如岩壁形成的夾角等。

製作攀山扣的方式，是拿一條 60 公分的繩環，將兩個無鎖鉤環扣上繩環，再以兩手各拿一個鉤環將繩環稍微拉直後，將一個鉤環從另外一個鉤環中間穿過去，然後該鉤環繼續同時勾住繩環形成的繩耳後再拉直。這時，總長度（也就是兩鉤環的距離）大概是繩環的三分之一，和一般快扣一般長度，適合掛在吊帶的裝備環上。如果要延長成整個繩環，則先用一個鉤環扣上保護點，然後取下另一個鉤環、勾住繩環的任一處並拉直即可。此外也可使用提籃法，做成繩環一半的距離來延長。

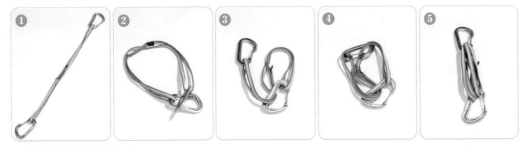

▲ 製作攀山扣的步驟 ❶-❺

下述情況偶爾會發生，保護點的位置不管怎麼調整，掛保護點的鉤環都會被岩壁卡到，導致制動墜落時鉤環有打開的可能。此時，不妨考慮使用有鎖鉤環。但如果鉤環還有橫向或三方受力，或者受力方式不理想的可能性，可考慮直接使用繩環來延長 nut 和 cam。常用的繩結為提籃套結，因為該套結對稱且經測試的最大承受力比拴牛結來得更好。使用繩環套繩環來延長時，建議選用材質一樣（例如尼龍接尼龍，大力馬接大力馬）、尺寸相近的為佳。

保持主繩的流暢

先鋒的過程中，需要確定主繩行走的順暢度。

若是主繩的順暢度不夠，先鋒者就必須努力和系統間的摩擦力抗衡，在攀爬與置放保護點之外，可能還需要拉扯繩子，若摩擦力過大，也許就無法繼續前行。此外，主繩要能順暢行走，才能保證出來的主繩都成為有效繩長，可以吸收墜落的能量。能流暢行走的主繩，也代表降低第二受力對保護點的影響。

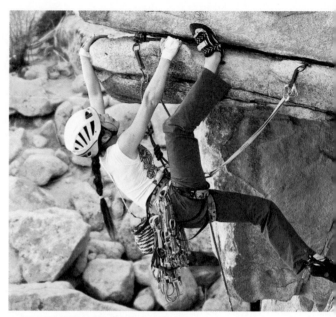

▲ 延長保護點以保持主繩行走流暢

天然的路線是沿著岩面的裂隙和顯著的特徵走，路線可能左拐右彎，不一定完全筆直；能放保護點的地方，也可能左一個右一個，不一定連成一直線。當地形突然內傾或外傾，也會阻礙主繩行走的順暢度。這和保護點第二受力的成因是一樣的，所以我們需要善用繩環來延長保護點，這個繩環的長度讓主繩不用緊靠著保護點，活動的空間有伸縮的彈性。如果主繩的走勢可能會因為重力而陷入狹窄的裂隙並卡住，或者壓推到之前的保護點（這種情況常見於外傾變俯角時），也可以在地形轉折處放個保護點來阻擋。

使用繩環來延長保護點的另一個用途是，保護點也比較不會受主繩移動的影響而離開原本的置放位置。如果擔心 cam 有自走情況，或 nut 有被拉鬆的危險，又或是顧慮到保護點第二受力的問題，就需要充分延長保護點。當然，延長保護點也表示墜落的距離會拉長，需要特別注意墜落的軌跡是否有危險性。

　　如果路線左拐右彎的程度實在太大、光靠延長保護點也很難減低主繩和地形的摩擦力時，就可能是考慮分段的時候了。而分段，就進入了多繩距攀登的範疇，本書第十章後的章節會詳細討論。

管理跟攀者的墜落軌跡

　　先鋒抵達路線終點後，也許會架設頂繩固定點，垂放回地面後，其他人就可以從事下方確保的頂繩攀登。在第八章，我們會詳述各種架設頂繩攀登的注意事項。先鋒也可以停留在固定點確保跟攀者，跟攀者攀爬時會沿路清除保護點到抵達固定點為止，若是單繩距路線，兩人下撤。若是多繩距路線，繩隊中一人會開始下段的先鋒攀登。

　　先鋒和跟攀者的墜落軌跡不一定一樣，由於先鋒是置放保護點的人，管理跟攀者的墜落也是先鋒的責任。在「認識墜落」一節曾談到，先鋒墜落最後會停在最末一個保護點的鉛直線下，相對的，跟攀者的墜落則會停在下一個要清除之保護點的鉛直線下。在攀爬地形變化明顯時，跟攀者墜落的軌跡會和先鋒不一樣，比如橫渡路段或是從垂直變成仰角地形時，跟攀者與先鋒者墜落時擺盪的方向會不同。又比如從走圓稜線上兩側有山溝的內傾岩板，變成走岩面，跟攀者可能因為下一個保護點的位置而滾進山溝。若先鋒者沒有處理好跟攀者的墜落，便可能有以下情況發生：（1）跟攀者的墜落有碰撞風險；（2）跟攀者墜落後無法

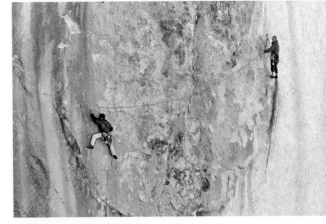

▲ 跟攀者的墜落軌跡與先鋒者不一樣

回到原路線上；（3）造成跟攀者的心理壓力。

　　舉例來說，假使路線上攀右向內角一段路程後，開始橫渡，抵達左向內角後繼續上攀。先鋒者開始橫渡時，為了避免撞上右向內角，所以保護點就放得早，也放得密集，待危機解除，就放得比較分散。這時跟攀者就可能在清除橫渡路段最後一個保護點後，有撞上左向內角的危機。

　　又假設攀爬仰角路線，先鋒在攀爬難關前，先放了保護點來保護難關路段，當之後路線變得簡單，先鋒於是爬了好長一段才放下一個保護點。而跟攀者必須先清除難關前的保護點，才開始攀爬難關路段，如果墜落，他便會因為下一個保護點很遠而盪向虛空，雖然沒有碰撞的危機，但有可能因為搆不著岩壁而無法回到路線上。

　　大部分時候，下列方式皆可減低跟攀者的風險：當意識到跟攀者的墜落軌跡和先鋒者不一樣時，先鋒者通常都可藉著較頻繁地置放保護點，來縮小擺盪的幅度；或是記得在通過難關路段後，趕緊為跟攀者置放保護點。

　　有時，先鋒者也能藉著減少保護點或拉長保護點距離，讓跟攀者即使墜落，風險也不那麼高。但若以這樣的作法進行，先鋒者自然也就必須冒上較大的墜落風險，必須判斷清楚再進行。舉例來說，假設路線先是往右上橫切最後轉往左上，那麼，先鋒可能藉著後清裝備，或是先不放保護點，最後才在兩橫切線的中間線上放保護點，讓跟攀者的擺盪角度變得較為緩和。再舉一例，假設是水平橫渡然後變成直上，為了管理主繩的行走順暢度，先鋒者不會在轉折點上放保護點，且會以延長保護點的方式，將轉折區的主繩變成弧形，而非直角。先鋒轉上直上路段後，愈晚放保護點，跟攀者擺盪的角度也愈小。

先鋒攜帶裝備以及先鋒策略

對墜落有充分的體認後，先鋒也需要慢慢累積經驗，以培養對身上裝備消耗的清晰度（gear inventory），以及對路線與路線進行的判斷能力（terrain assessment），才能更有效地把裝備用在刀口上。先鋒攜帶裝備的藝術就是帶到剛好，沒有多餘重量影響攀爬能力，但也足以適宜地保護路線，拿捏出一條心理負擔不至於太大的界線。

該帶什麼裝備？

一般而言，如果只是爬單繩距的傳攀路線，且路線本身大致都可看得到，便可考驗自己的觀察能力，帶上自己認為會需要的裝備，再多帶一些岩楔以供架設固定點。如果是爬多繩距路線，可參考路線指南；大致上，各地攀岩區的路線指南會標上「標準配備」（standard rack）等字樣，然後根據不同路線增添一些特殊大小或特殊功能的岩楔。

▲ 一般的標準配備

比如說，攀爬多繩距路線的繩隊「標準配備」通常會包含以下裝備：一套到一套半的 nuts、一到兩套 cams（範圍從 2cm 到 8cm）、十到十二組攀山扣、一到兩條 120 公分的繩環、兩套架設固定點用的軟器材、兩套盤狀確保器（一套為一個確保器搭配兩個有鎖鉤環）、每人再一個有鎖鉤環（用來繫入固定點）（註）。

> **註**　一般來說，一個 cam 配一個無鎖鉤環，一套 nuts 也會有一個無鎖鉤環。

如何攜帶裝備？

攜帶裝備的方式有兩種，一是直接扣在吊帶的裝備環上，二是使用裝備繩環（gear sling）。裝備繩環可以是一條單肩繩環，不過當裝備多了，裝備就很容易擠在一起；各家廠商也都有出產不同的裝備繩環，這些裝備繩環或有使用海綿墊來增加背在肩上的舒適度，或有在一條裝備繩環上也配上多個裝備環，讓攀登者的裝備整理起來更加容易。

▲ 善用吊帶裝備環與裝備繩環來攜帶裝備

一般而言，一個 cam 會配一個無鎖鉤環才掛在裝備環上，一套 nuts 則是一起放在大的橢圓型無鎖鉤環上，然後掛在裝備環上頭。在排列方面，較小較輕的岩楔放在前頭，較大較重的則放在後頭；若是比較常用或馬上就要用到的岩楔，也有人會把它們挪到前頭，比較少用或比較晚才用到的裝備如確保器、輔繩等，就放在後頭。

使用裝備繩環與否端看個人偏好，在多繩距攀登中途需要快速地整理交換裝備時，使用裝備繩環便是個好主意；此外，在攀爬的地形需要手腳以外的身體部位來參與時，為了避免身體和岩壁的接觸阻擋了拿取裝備的路，使用裝備繩環也是必須的，而會造成這類情形的地形可能包括煙囪、寬裂隙、內角等等。

先鋒策略

先鋒需要知道自己帶了哪些裝備、還剩下什麼裝備，把關鍵的岩楔省下來保護難關路段；另外也需要注意，不要等到裝備都用完了，才想起應該架設固定點。

如果真遇到裝備短少的情形，可以考慮下攀，或者請確保者將自己垂放到之前的路段（此時只有最上端的支點受力，所以受力前一定要確定該保護點的品質，如果有疑慮，就多放一個，建立迷你固定點），回收一些保護裝備。又或者，可使用一個岩楔保護某個動作，攀過那段路段、抵達較有把握的路段之後，如果覺得接下來還需要那個岩楔，在還沒走遠前，可考慮回收（back cleaning）該岩楔。

有時，若遇到很長一段寬度均勻的裂隙，但偏偏就只有一兩個符合類似大小的cam，則可以考慮一邊攀爬、一邊推（pushing）一個已經掛繩的cam。或者先放一個cam，爬了一小段之後，在還可以觸碰那個cam的情況下，再放置另一個cam，然後把之前的那個cam回收，並重複這個過程（leap frogging）。不過，以上兩種作法都容易讓攀登者疲累。另外，值得注意的是，這也會造成保護點之間的距離相當遙遠的情形。

觀察路線的時候，找出能夠舒服站立的地方，也是攀岩術語說的休息點（rest stance），這些地點是讓你能夠從容置放保護點的地方，也是審視下一段該怎麼爬、要使用哪些器材的機會。當然，隨著路線難度的增加，這樣的地方會愈來愈少，而這也就是考驗你的慧眼能不能夠找到相對不累的地方來置放岩楔的時候了。

7.3 確保先鋒者

確保先鋒者比起確保頂繩攀登者的學問更大，除了必須緊跟攀登者的動作以便給繩收繩之外，由於先鋒者墜落的距離和幅度較大、給系統的衝擊更強，確保者對於衝擊的因應和制動的考量也更多。

起攀前的準備和確保者的位置

　　起攀前，先鋒攀登者和確保者同樣都必須如上一章所描述的那般自我檢查，並且互相檢查。

　　在先鋒者將繩索掛到第一個保護點之前，繩索和確保器無法發揮保護作用，因此，在先鋒離地前，確保者應該給予足夠的繩索，千萬不要小氣，以便讓先鋒者能無窒礙地爬到第一個保護點並掛繩。在先鋒掛繩之前，確保者要踩弓箭步，手指靠攏然後將雙手平舉在雙肩前，同時手肘彎曲，隨時注意攀登者的動向，保持在攀登者身後不遠的距離。如果攀登者墜落，確保者可藉著輕推攀登者的雙肩來確保攀登者是以雙腳著地，而非後腦著地。待攀登者將繩掛上第一個保護點後，制動手以及輔助手就確保位置，自此之後，制動手絕不可離開繩索，直到攀登結束、攀登者要求解除確保為止。

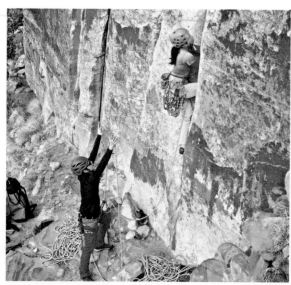

▲ 先鋒置放第一個保護點前，確保者可採取抱石式確保來保護先鋒者的墜落

▲ 先鋒將繩掛上第一個保護點後，確保者的制動手與輔助手就確保位置，自此之後制動手絕不離開繩索，直到攀登結束、攀登者要求解除確保為止

當先鋒者墜落時，確保者會因此被拉往第一個保護點方向，在無落物的疑慮下，確保者應盡量站在第一個保護點的下方。確保者制動墜落時，被墜落的力道拉扯是很常見的事，正確的站立位置會讓這股拉扯的力道主要為往上的力，處理起來較為單純。如果離岩壁太遠，則會多了往岩壁拉的力道，不但有可能撞上岩壁、使自己受傷，也可能因為位移太多而增加先鋒的墜落距離，或失去對制動手的控制、使先鋒者受傷。

▲ 在無落物的疑慮下，確保者應盡量站在第一個保護點的下方，本圖中的確保者離岩壁太過遙遠

所以如果岩壁垂直或內傾不大，確保者應在距離岩壁約兩步之遙的位置以弓箭步站立，且雙膝微彎，以準備因應墜落時的衝擊。如果岩壁的仰角很大，則站在第一個保護點正下方，如此一來，制動的時候，確保者只會受到往上的拉力。

需要針對上述原則稍做調整的情況也是有的，比如說，在先鋒者剛起攀時，先預測先鋒者墜落的軌跡，如果發現確保者理想的站立位置在這條墜落軌跡中，則先往外或往側邊站開，待先鋒者爬高一些之後，再回到理想站立位置。

如果岩壁的環境不穩，常有落石，確保者需要離岩壁遠一些；如果確保者和先鋒者的體重相差懸殊，又或者如果岩壁上有類似小屋簷的地形特徵，先鋒墜落、確保者被往上拉時會撞上屋簷，碰上以上情況，則可以使用地面保護點（ground anchor）來克服。建立地面保護點時，需要考慮到確保者要克服的力道是來自哪個方向，理想的地面保護點位置是能讓第一個保護點、確保者，以及地面保護點連成一直線的地方。如果受資源所限，無法形成完美直線，確保者就會被拉向第一個保護點與地面保護點形成的直線方向，屆時，確保者需要能夠用身體吸收這股位移的力量，同時依舊保持

對制動手的控制。不過要記住，確保者離岩壁愈遠，第二受力對第一個保護點的影響就愈顯著。

　　如果理想的站立位置地面不平，比如說是由大石堆疊而成，或是地面碎石很多、很滑、讓確保者難以維持平衡等，因應的方式是在確保者前上方的岩壁放置一個良好的保護點，使用主繩將確保者繫入，就可以幫助確保者維持穩定的站姿。

給繩、收繩

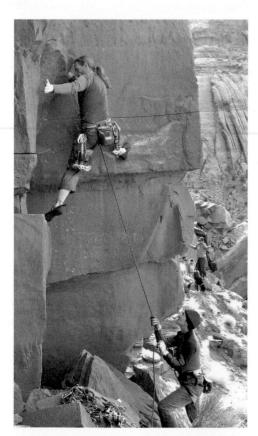

▲ 有墜地或撞物的可能時，繩上的鬆弛要盡量少

　　在確保頂繩攀登者的時候，絕大部分的時間在收繩，給繩的情況較少。確保先鋒者時，給繩收繩則是項藝術：給繩不夠、繩子抓得太緊，會影響攀登者的動作，甚至很有可能把攀登者扯離岩壁；繩子給得太多，則會讓攀登者墜落不必要的長距離，甚至墜落到地面。給繩時，制動手往上提、放鬆主繩與確保器的角度，當主繩可以在確保器內滑動，輔助手便往上拉，制動手順勢跟進，即完成給繩的步驟。

　　先鋒者剛離開地面時，在未放置第一個保護前，要先給予足夠的繩索，讓他能自由移動，待掛上第一個保護點之後，再立即收繩到主繩有點鬆弛、但不至於在確保器之前形成繩耳的狀態，之後再跟隨攀登者的移動給予繩索。給繩必須給得恰

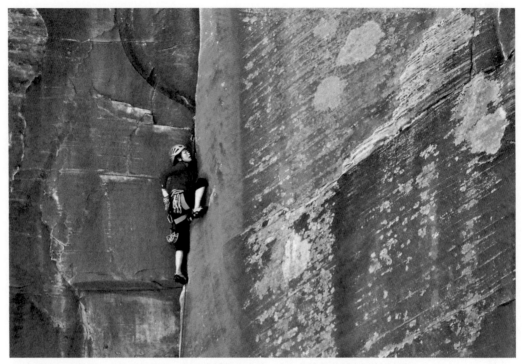

▲ 先鋒內角地形時，由於可能使用一側的身體抵住岩壁，在如何攜帶裝備上要多些計較

當，絕不能限制先鋒者的行動。有墜地或撞物的可能時，繩上的鬆弛要盡量少；當先鋒者愈攀愈高，沒有撞物風險時，則可多些鬆弛，但最多就是確保器前的繩耳呈現淺淺微笑的弧度。

通常當先鋒者掛繩時，會瞬間需要較多的繩索。確保者要預期這個動作，給予適當長度的繩索，待先鋒者掛好繩後，若有多餘的鬆弛，再以收繩動作收回。由於確保者的位置必須接近第一個保護點的正下方，長期抬頭觀察先鋒者的動作，可能造成頸部的運動傷害，建議使用確保眼鏡。累積了更多確保經驗後，就不一定需要時時盯著先鋒者，可以藉著感受先鋒者的動作以及主繩的鬆緊度來給繩收繩。當地形障蔽視線，也可要求先鋒者掛繩前大喊：「掛繩！」（Clipping!）作為較大量給繩的提示。

制動墜落

制動墜落要將制動手往下拉緊，和頂繩確保並無差異。但先鋒者墜落時造成的衝擊，還有墜落的距離，都遠比頂繩攀登者來得大，必須小心應對。在「認識墜落」一節，我曾說明該如何計算先鋒者墜落的軌跡和距離。確保者的首要之務，是確保先鋒者不會落地，不會撞上東西。

當沒有碰撞疑慮時，在系統繃緊的那一剎那，如果確保者的身體可以順勢移動，等於在主繩之上再加入另外的動態元素，也會大大減少系統各元件需要吸收的衝擊。這種確保方式稱為「動態確保」。先鋒者因而不需要硬接墜落的衝擊，能夠像根羽毛般輕輕飄下，也比較能輕鬆因應回盪到最後一個保護點的鉛直線下可能得碰撞的岩壁。

動態確保

所謂動態，意指確保者順勢移動。

如果確保者比攀登者輕，或是重量差不多，在制動墜落的那一刻，確保者會很自然地被拉離地面，即同時給予攀登者動態確保。在此，動態確保的原則，就是不要抵抗那份拉力。

如果確保者比攀登者輕太多，因而很有可能被上拉到第一個保護點，使得確保器卡上了該保護點、有失效疑慮，或者這段距離讓攀登者有落地的危險時，可以考慮使用地面保護點，或是讓確保者穿上重訓背心或腰環（weight vest or weight belt）來增加重量，減少被拉動的位移。

如果確保者比攀登者來得重，可以下述方式來進行動態確保：站立點在岩壁前兩

三步的時候，當感到末個保護點抓住落勢的那一剎那，往岩壁方向順勢走兩步。站立點在首個保護點正下方時，屈膝準備，當感覺到那一剎那時，順勢站起，甚至順勢讓身子往上輕彈。基本上，確保者只要能夠順勢移動，就可以給予攀登者動態確保，而先鋒者會感謝你。

▲ 確保者使用 GriGri 確保先鋒者

使用 GriGri 確保

GriGri 相當好用且流行，和所有其他確保器一樣，制動過程中，制動手絕不可離開繩索；GriGri 的使用方式和管狀確保器（如 ATC）有細微的差異。

❶ GriGri 是設計給慣用右手者的裝置，右手一定為制動手，左手為輔助手，慣用左手者需要多練習幾次來習慣。

❷ 先鋒攀爬時，以及緩慢給繩時，GriGri 和 ATC 沒有太大差異，如果需要快速大量地給繩，比如說先鋒者掛繩時，可以以下述方式給繩：維持右手下三指握繩，右手順著主繩滑向 GriGri 的方向，食指順勢提頂 GriGri 右側像耳朵般的溝槽，拇指壓住 GriGri 的上方，輔助手往上用力拉繩。先鋒者掛繩後，右手順繩下滑，回到整隻手握繩的姿勢，並收掉主繩上多餘的鬆弛。

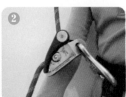
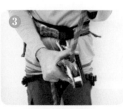
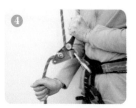

▲ 使用 Gri Gri 確保：❶ 為架設 GriGri，❷ 為制動，❸ 為給繩，❹ 為垂放攀登者

Chapter 8

架設頂繩攀登系統
Set up top rope

　　架設頂繩攀登系統的途徑有二：（1）先鋒攀登到路線終點，架設頂繩固定點。（2）步行到路線上方，架設頂繩固定點。

　　頂繩攀登系統又分為下方確保攀登，以及上方確保攀登。不管架設哪種系統，都要注意以下的原則：

　　（1）確定路線細節，以便決定理想的固定點位置。架設下方確保頂繩攀登系統時，固定點在岩壁那一面，掛在固定點上的主繩必須能自由滑動。架設上方確保頂繩攀登系統時，固定點則在路線上方的平台，須設法讓固定點位置高過確保者的胸膛，好讓確保者有足夠的空間做好繩索管理，且能以最符合人體工學的姿勢確保。（2）須確認路線的走向是否會讓攀登者在墜落時產生過多的擺盪，如果是，必須在恰當位置放置保護點，藉此來改變墜落軌跡。該如何判斷頂繩攀登者的墜落軌跡，可參考第七章「管理跟攀者的墜落軌跡」一節的討論。（3）架設固定點時，需要保護架設者的人身安全。

　　一般而言，下方確保頂繩固定點所使用的時間長，且大部分在架設完成到結束攀登前，不會有人再度察看或監管，因此在架設上會採取較保守的心態，比如說，架設固定點時使用三到四個良好的岩楔保護點，或是兩個錨栓、兩個極好的天然保護點，

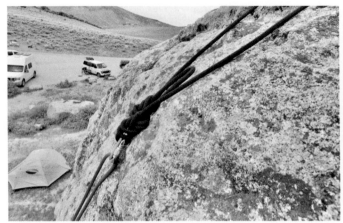

▲ 架設下方確保頂繩攀登系統，固定點在岩壁那一面，掛在固定點上的主繩必須能自由滑動

或是一個絕對不可能失效的天然保護點；在固定點上懸掛兩個閘門方向相反的有鎖鉤環來掛主繩。此外，攀登者輪流攀爬頂繩路線，固定點並非持續受力，而是時而受力、時而鬆弛的循環，所以要注意固定點中的保護點置放條件會不會因此而受到影響。

最後討論頂繩攀登可能會出現的狀況，以及協助方式。

8.1 先鋒攀登設置頂繩系統

以先鋒攀登的方式架設頂繩系統，優勢在於攀登者已經走過路線一遍，非常清楚路線的位置與走向。若是架設下方確保系統，先鋒抵達路線終點時，便在該處架設固定點，掛上兩個閘門相對的有鎖鉤環，將主繩掛上、鎖上鉤環，再請確保者將自己垂放回地面。若路線無擺盪疑慮，可趁垂放時清除先前放在路線上的保護點；若有擺盪疑慮，則留下關鍵位置的保護點，或重新另外置放恰當的保護點，將主繩扣入。先鋒者抵達地面後，即可解除確保。若路線上有留下改變墜落軌跡的保護點，頂繩攀登者

必須攀爬主繩扣進該（些）保護點的那一端，攀爬到保護點時，將主繩從保護點上的鉤環取出，在垂放回地面的過程中，再把主繩扣回去。

　　若架設的是上方確保系統，則要翻上路線上方的平台，找尋恰當位置架設固定點，在主繩上打上雙套結、繫入固定點後，解除確保。先鋒必須在先鋒過程中就預期跟攀者的墜落軌跡，並加以保護。

　　保護架設者的人身安全，在先鋒時請參考第七章的原則，並且在完成架設之前，絕對不解除確保，一如先前所明確指出的，解除確保的時機應為攀登者要求解除時。

8.2 步行架設頂繩固定點的考量

　　能以步行方式抵達路線頂端、架設頂繩，可能是從路線底部順著岩壁的側面或後方走上去，或是直接抵達路線頂點。除非路線起點無法站立、只能選擇架設上方確保頂繩系統之外，其他時候都可以按照攀登者的需求，架設下方或上方確保系統。下方確保不用擔心從崖邊墜落的風險，若路線底部腹地大，不攀爬時，可以在遠離岩壁、無須擔心墜落物風險之處休息；上方確保適合綜合練習頂繩與垂降，或是路線超過主繩一半長度的情況。

▲ 步行到頂端架設頂繩攀登系統時，若這段路途有多人需要反覆走動，且路徑不甚平緩，便可考慮架設固定繩，為架設者的人身安全再多加一道防線

若要決定理想的固定點位置，要瞭解路線走向

在上方平台，可能看不到岩壁上路線的位置，所以從地面出發時就必須對路線的位置有所瞭解。可以請留在地面的夥伴作為導引人，幫助架設者決定正確的主點位置。如果沒有他人幫忙導引，則可在地面留下一些即使在上方平台也能明顯看到的記號（比如說，使用鮮明的衣著或背包、利用環境中的大石與樹木等），幫助定位。在地面時也可先觀察路線走向，決定是否需要添加保護點，改變墜落軌跡。若不是從地面出發，則需要垂降到岩壁那一面來觀察路線。

保護架設者的人身安全

在路線上方，最大的風險就是崖邊，架設者必須對自身與崖邊的距離保持警覺，如果離得太近，就要考慮保護自己；如果路線上方並不平坦，可能會絆到東西而墜落，也要考慮保護自身安全。保護自己有很多種方式，第一是專注於自己的動作上，每一步都走得穩當，沒有絆倒或跌落的可能。但在架設系統時，常常無法只專心在動作上，所以建議當距離崖邊約莫一個人身的距離，或是自覺在崖上走動、有絆著東西而失去平衡的

▲ 在路線上方，最大的風險就是崖邊，架設者必須對自身與崖邊的距離保持警覺（左圖：Photo Credit / Irene Yee）

可能時，便加上第二道防線，比如使用
摩擦套結。舉例來說，以輕延展靜力繩
（以下皆簡稱靜力繩）綁住穩固的大樹，
靠崖邊的那頭繩尾打上繩尾結，關閉系
統。然後使用 120 公分的尼龍繩環打上 K
式套結，再以有鎖鉤環掛上吊帶確保環。
這個方式可以讓你沿著靜力繩所及的範
圍移動，但若不小心失去平衡，繩上的
套結會「拉」你一把。

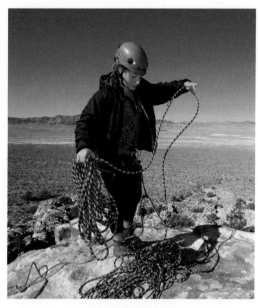

▲ 使用摩擦套結提供第二道防線，保護架設者的人身
安全

不過，套結方式只是第二道防線，
主要防線依舊是架設者的動作，因為套
結方式的強度並不足以成為第一道防線，
如果需要懸掛整個人身的重量時，就必須
要進階到自我確保。也就是說，假設需
要到岩壁那一面觀察路線，或是到岩壁
那一面調整固定點的位置或架設固定點，
就必須要有自我確保系統。舉例而言，
可在後方架設自我保護用的固定點，掛
上靜力繩，靠近崖邊的繩端打上繩尾結，
關閉系統，接著在靜力繩上設置 GriGri，
掛入吊帶確保環。之後使用 GriGri 在崖
上移動，或自我垂放到岩壁那一側。記
住，若制動手需要離開制動端去做別的
事情，務必先在 GriGri 下方的制動端繩
處打上防災結（Catastrophe knot）。

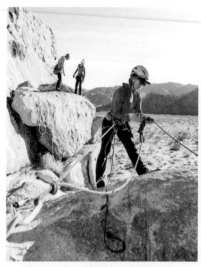

▲ 使用單獨的確保系統保護架設者的人
身安全，當需要空出雙手架設頂繩
時，在 GriGri 下方打上防災結（Photo
Credit / Irene Yee）

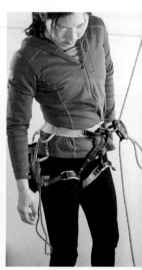

▲ 使用簡單的繩耳
單結當作防災結

注意尖利的接觸面

攀岩軟器材不該接觸到岩面或地面的尖利處，否則軟器材很容易磨損。如果發現接觸面粗糙尖利，則需使用保護器材來隔絕軟器材，比如護繩套、泡棉墊、地布等，若怕保護器材晃出原來的位置，可以將其繫入固定物。

▲ 隔絕繩索與尖利面的接觸

8.3 步行架設頂繩固定點

知道路線位置，且能決定固定點的位置之後，即可架設系統。架設前，先問自己幾個問題：（1）接下來只會用到下方確保系統，還是只會用到上方確保系統，還是兩種都會用到？（2）我需要保護自己嗎？必須架設能承擔體重的自我確保嗎？

以下提供一些架設頂繩路線的例子。架設頂繩系統的方式非常多，只要理解第五章的原則，上節敘述的考量，即可從下述例子舉一反三。

8.3.1 只需下方確保，步行返回路線起攀處

只會用到下方確保，且路線乾淨，攀登者墜落時沒有擺盪風險，往下丟繩時，主繩也沒有卡在岩壁間的疑慮，兩端都會抵達地面。架設結束後，步行回到路線起攀處。

延長固定點法

背對路線，往岩壁後方看，延伸處可能剛好有恰當的地方架設固定點，那麼，可

以先在該處架設固定點，再用靜力繩延伸該固定點到掛主繩處。接著，依序完成下列步驟：

❶ 將靜力繩一端打上繩耳八字結，用有鎖鉤環掛上後方固定點，鎖上鉤環。

❷ 拉著靜力繩往崖邊走去，到達大約一個人身的距離（若需要更接近崖邊，則要考慮是否採取保護自己的措施）；在靜力繩上的恰當位置打上雙繩耳單結（這個雙繩耳單結最後必須能懸空掛在岩壁那端）。

❸ 在雙繩耳單結上掛上閘門相對的兩個有鎖鉤環，抓住主繩的兩端繩尾，使用蝴蝶式收繩法準備好容易提起拋出的繩堆。

❹ 將主繩中點掛進兩鉤環，再鎖上鉤環。大喊「落繩」後，將主繩盡量往外丟出。主繩的重量會把雙繩耳八字結帶到理想位置。

❺ 提起靜力繩還沒繫入的那一端，往後方固定點移動。

❻ 使用雙套結，將該端用有鎖鉤環掛上後方固定點。

❼ 調節雙套結，讓靜力繩兩端的張力相當。如果雙套結的繩尾太短，在緊靠雙套結的地方打上繩尾結作為第二防線。

V 型法

當路線直線後方沒有恰當之處可架設固定點，或是使用「延長固定點法」的狀態下，靜力繩會有滾動疑慮，比如說上方平面到垂直岩壁這段路是圓緩坡，那麼，就可以使用 V 型法架設固定點，增加頂繩系統穩定度。操作方式如下：首先，背對路線，往岩壁後方看，手臂打開約 60 度，在兩手臂的範圍找尋可放保護點的地方。假如在一臂尾端使用兩個岩楔建立迷你固定點，另一臂則綁住大樹。

❶ 用撐人結以靜力繩綁住大樹。使用第五章任何「雙點固定點」的方式，連接兩個保護點成為迷你固定點，掛上有鎖鉤環。

▲ 使用 V 型法架設頂繩系統的典型操作

◀ 在 V 型的一端使用雙套結調節長短，
讓這一端的鬆緊程度與另一端相當

❷ ～ ❹ 同上節「延長固定點法」。

❺ 提起靜力繩還沒繫入的那一端，往
迷你固定點走去。

❻ 使用雙套結，將靜力繩掛上迷你固
定點上的有鎖鉤環。

❼ 如上述「延長固定點法」的 ❼ 。

▲ 在靜力繩一臂上使用摩擦套結保護架設者

　　以上述兩種方式架設固定點時，如果必須要離崖邊更近，比如說，假設距離崖邊
一個人身的距離還不夠讓落繩到達地面；或者，抓不準適當地方打雙繩耳單結；又或
者不想先拋繩，想要先固定靜力繩的兩臂，再到崖邊拉緊靜力繩，一起打雙繩耳八字
結等等情況，那麼，可以在靜力繩一臂上使用摩擦套結方式來保護自己。使用 V 型
法時，要注意該臂繫入處的強度，如果有疑慮，就多加一個保護點。

　　回到路線起點後，再依照第六章所述的原則進行頂繩攀登。

8.3.2 只需下方確保，但需要垂降到岩壁面或垂降回起攀點

假設上方平面到垂直岩壁間有段緩坡，且緩坡太長，失足的話容易滾落岩壁，或是必須垂降路線（註），因為路線破碎、落石多，需要清理；路線不夠垂直，有小平台或是凸出物，從上方丟繩到不了底部；抑或必須要在路線上置放保護點來改變墜落軌跡等，那麼，攀登者便需要增加自我確保繩。這條自我確保繩的末端必須能抵達頂繩固定點的下方，建議約留一公尺的預留長度，然後在繩尾打上繩尾結，以關閉系統。

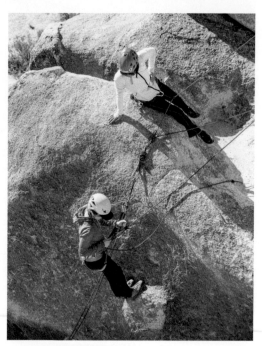

▲ 如果需要懸掛到岩壁那方，如垂降路線，就必須增加自我確保繩，圖中架設者即是從自我確保繩轉換到剛架好的頂繩上垂降（Photo Credit / Irene Yee）

註 在第九章會專章詳述垂降。

後方固定點＋自我確保繩

假設使用「延伸固定點法」架設下方確保系統的話：

❶ 在靜力繩一端打上繩尾結，拉出足夠作為自我確保繩的長度後，再打上繩耳八字結，以有鎖鉤環掛上後方固定點。

❷ 在自我確保繩上裝置 GriGri，用有鎖鉤環掛進吊帶確保環。

❸ 將靜力繩另一端打上繩耳八字結，用有鎖鉤環掛進後方固定點。如果靜力繩

形成的 V 字線太長，可在適當地方打上繩耳八字結再掛進後方固定點，以縮短距離。

❹ 控制 GriGri，帶著呈現 V 字形的靜力繩，抵達頂繩系統的主點處，在 GriGri 下方制動端繩處打上防災結。接著，將靜力繩兩臂拉直，打上雙繩耳八字結。

❺ 在雙繩耳八字結上掛上兩個閘門相對的有鎖鉤環。

❻ 如果接下來要垂降路線，就在主繩兩端繩尾打上繩尾結，關閉系統。接著，以蝴蝶式收繩法準備好主繩繩堆，將主繩中點掛進兩個有鎖鉤環，往下拋繩。

❼ 做好使用主繩垂降路線的準備。

❽ 打開 GriGri 下方的防災結，自我確保往下垂放，直到步驟 ❼ 的垂降系統受力，而 GriGri 不受力為止。

❾ 從靜力繩取下 GriGri，開始垂降。

V 型法＋自我確保繩

我們也可以用 V 的一端來連接自我確保繩，因為這端需承受攀登者的體重，必須強化到可作為垂降固定點的強度規模。此外，要注意自我確保繩的重力線，它與該端到頂繩系統主點的連接線間的角度不宜太大，要不然若從岩壁脫落，擺盪幅度會過大。如果擺盪幅度過大，可以使用 V 型法，先架設後方固定點，再以上節的方式加上自我確保繩。

8.3.3 架設上方確保與綜合上下方確保系統

若要架設上方確保頂繩系統，原則也是類似的。先背對路線，往岩壁後方看，從延長路線這條直線，或是兩臂開展約 60 度的範圍之間，找尋置放保護點的地方。由於會使用固定點懸掛確保器來垂放並確保攀登者，最後的固定點至少需要高過確保者的胸前，才方便操作，但若因地形受限，無法超過確保者胸前的高度，也應使用背包

▲ 在下方確保系統與上方確保系統間快速轉換（Photo Credit / Irene Yee）

或是地面的大石抬高固定點。如此一來，當系統受力時，固定點才不至於被拉到緊貼地面，導致無法順利操作確保器。固定點不要離崖邊太近，確保者才有操作系統的空間。確保者可以繫入主繩，再以雙套結掛入固定點來保護自己。也可以另做自我確保繩，來達到保護自己的目的。

　　如果需要在上方確保與下方確保系統之間切換，不管先使用哪一種系統，比較便利的方式都是先從架設上方確保系統出發，因為上方確保有固定點高度的要求，而且從上方確保改成下方確保系統也很快捷。比方說，先架設好上方確保系統，再把上方確保固定點當成後方固定點，延伸後，即成為下方確保系統。又或者，使用 V 型法架設時，估好足夠的材料，先在尾端打上雙繩耳八字結，作為下方確保系統的主點，再在上方打上另一個繩耳八字結，作為上方確保系統的主點。

8.4 頂繩攀登可能出現的狀況與協助方式

頂繩攀登有時還是會出現一些狀況，比如說攀登者卡住了，或過分緊張、不願意被垂放等。當狀況出現時，先嘗試鼓勵、溝通、口頭指導等解法，若真的不行，再考慮本節所介紹的技術解法。本節的內容屬於進階操作，平心而論，使用的頻率也不高，是類似急救包的概念。然而事情總是有備無患，請務必在地面模擬操作熟練無誤後，再到垂直環境演練（註）。

本節介紹的技術操作都使用了助煞式確保器（以 GriGri 為例），雖然它並非唯一選擇，但強烈推薦處於單繩距環境下時，可考慮將助煞式確保器列為必要裝備。其他會使用到的裝備，也包括在繩上打摩擦套結的小繩圈、120 公分的繩環、有鎖鉤環等。

> **註** 這些協助方式可說是迷你的垂直救援，本章針對單一狀況，也只介紹一種協助方式。在第十三與第十四章會詳述垂直救援的原則，掌握原則之後，就能根據原則做出變化，靈活運用手邊的裝備。

8.4.1 下方確保環境

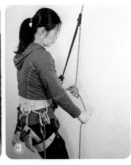

◀ 當攀登者無法解除對系統的施力時，若要換出確保者，必須使用摩擦套結來解除原確保者的受力

換出確保者且攀登者能解除對系統的施力

下方確保時，如果需要換人確保，且攀登者有小平台可以站，或是能抓住岩點而解除對系統的施力時，可以下列步驟操作：

❶ 走近確保者身邊，請確保者維持制動位置。

❷ 在確保者制動手下方約 50 公分處的主繩上，打上繩耳單結或八字結（此繩結是預防過程失誤造成重大意外之用，稱為防災結 Catastrophe Knot，攀岩者也暱稱為 Cat Knot，貓結）。

❸ 在確保者制動手與防災結之間裝設 GriGri，用有鎖鉤環扣進吊帶確保環。

❹ 請攀登者解除對系統的施力，當原確保者感覺到主繩鬆弛後，拆卸確保器。

❺ 將繩收緊，成為新的確保者，此時才可解開防災結。

換出確保者但攀登者無法解除對系統的施力

❶ ～ ❸ 步驟同上。

❹ 拿出打摩擦套結所使用的小繩圈，在確保者上方的主繩上打上普魯士套結或 K 式套結，用手拉一下、測試確實有效後，掛上鉤環。

❺ 拿出 120 公分的繩環，穿過吊帶上的確保環或兩繫繩處，將繩環尾端的兩繩耳以提籃套結掛上步驟 ❹ 的鉤環。

❻ 往下坐，以對系統施力。此時可以看到摩擦套結受力。

❼ 原確保者身上的主繩因此得以鬆弛，可以拆卸確保器。

❽ 將繩收緊，讓 GriGri 受力，成為新的確保者。此時方可拆卸摩擦套結，並解開防災結。

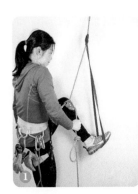 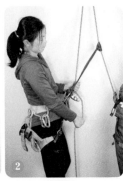 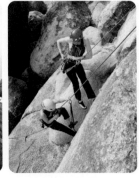 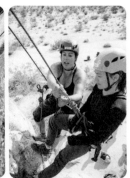

▲ ❶ ～ ❷，協助者爬繩並準備與攀登者平衡垂降的操作（此處協助者直接使用 120 公分繩環打摩擦套結）

▲ 協助者爬繩（Photo Credit / Irene Yee）

▲ 準備平衡垂降前，協助者將摩擦套結轉移到攀登者那端的繩上（Photo Credit / Irene Yee）

爬繩並平衡垂降

遇到攀岩者不願上也不願下，需要到旁陪伴、再一起下降的情況時，如果協助者不是確保者，則先照上一段的步驟換出確保者，再依照下述步驟操作。

❶ 在 GriGri 下方制動端繩上打上防災結。

❷ 用小繩圈在 GriGri 上方的主繩上打個普魯士套結或 K 式套結，用手拉一下、測試確實有效後，掛上鉤環。

❸ 拿出 120 公分繩環，一端掛上步驟 ❷ 的鉤環，另一端繞在左腳上。如果需要縮短繩環長度，可以打結，或在腳上多繞幾圈。

❹ 把摩擦套結沿著繩索往上推。

❺ 左腳踩著繩環站起，同時以右手操作 GriGri，盡量將繩收緊後讓 GriGri 受力。

❻ 重複步驟 ❹ & ❺ 來爬繩，每隔 2 公尺左右就在 GriGri 下方打一個繩耳單結，以預防過程中制動手不小心離繩。

❼ 抵達攀岩者之後，將套結轉移到攀岩者上方的主繩（如果需要雙手操作，放開制動手前，先在 GriGri 下方打上繩耳單結）。

⑧ 將 120 公分繩環以提籃式套結連接吊帶與套結鉤環（參見上節步驟 ⑤ ）。

⑨ 操作 GriGri 扳手，將自己和攀岩者一起垂放回地面。

8.4.2 上方確保環境

在上方確保環境中，常見的狀況是需要助攀岩者一臂之力，尤其如果路線起點的環境無法以非技術性方式抵達或離開，攀岩者只有回到固定點才能脫離系統。

使用力學優勢（Vector Pull）

如果攀岩者只是過不去某個路線難關點，那麼，就只需要一點點額外的幫助。頂繩攀登時，固定點和攀岩者身上的繩子有張力，呈 180 度角，角度極大，而這就給了協助者四兩撥千金的優勢。若協助者抓住主繩，以與主繩垂直的方向拉動，只需要很小的力道就能有效牽動攀岩者。操作時可先與攀岩者溝通，要求攀岩者一受牽動即順勢抓住下一個好手點，很可能就能度過難關。

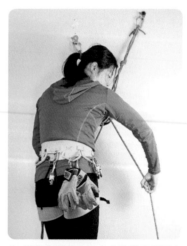

▲ 以與主繩垂直的方向拉動來利用力學優勢

3:1 拖曳

如果攀岩者需要協助的路段較長，並以在固定點上懸掛助煞確保器的方式確保，可以很快地架設 3：1 的拖曳系統來協助攀登者。

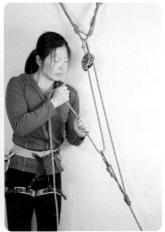

▲ 使用拖曳系統協助攀登者（Photo Credit / Irene Yee）

▲ 架設 3：1 拖曳系統

① 在 GriGri 下方制動端繩上打上防災結。

② 在 GriGri 另一端的主繩，亦即連到攀岩者的那端主繩上，用小繩圈打上普魯士套結或 K 式套結，用手拉一下、測試有效後，掛上鉤環。

③ 將制動端繩掛上步驟 ② 的鉤環，然後把套結盡量往攀登者方向推。

④ 握住制動端繩，解開防災結，盡可能保持制動端繩與攀登端繩平行，將制動端繩往固定點方向拉。

⑤ 待摩擦套結即將抵達 GriGri 時，即放鬆制動繩端，再把套結盡量往下推之後，將制動端繩往固定點方向拉。

⑥ 重複以上過程，直到攀岩者不再需要協助。

⑦ 將制動繩端從摩擦套結上的鉤環取出，拆掉套結，繼續確保。

3:1 協力拖曳

　　如果攀岩者離固定點不算太遠，確定他可以接到丟下去的主繩繩耳，那麼，就可以使用這個方式，讓攀岩者協助拖曳。

▲ 3：1 協力拖曳

① 在 GriGri 下方制動端繩處打上防災結。

② 從制動端繩拉出夠長的繩耳，丟給攀岩者。

③ 請攀岩者使用有鎖鉤環將繩耳掛上吊帶確保環。如果攀岩者沒有鉤環，那麼，可以從繩上滑下一個有鎖鉤環給他，讓鉤環下滑前，請攀岩者將繩耳提高，避免鉤環直接砸到攀岩者身上。

④ 繩耳有兩端，晃動連到 GriGri 的那端主繩，示意攀岩者那就是他該準備拉動的那端（確保者則需準備拉動繩耳的另一端主繩）。

⑤ 解開防災結，提醒攀岩者拉繩時小心鉤環夾手。

⑥ 以口號示意，攀岩者與確保者同時拉繩。

下撤
Getting Down

攀岩者最常被問到的問題之一，恐怕是：「爬到頂後該如何回到地面？」一般而言，常見的方式有：（1）從其他面地形的緩和處步行回地面；（2）請確保者將攀登者垂放回地面；（3）垂降。選項（2）和（3）屬於技術性下撤，如果能夠選擇，非技術性的選項（1）通常較為快捷安全。

在人工岩場攀登路線，因為上方的固定點是岩場的所有物，不需要清除，攀登者到頂後，只需喊聲「拉緊！」（Take!），請確保者拉緊繩子，接著準備好下降姿勢，向確保者說「放我下來！」（Lower me!），即可回到地面。

在天然岩場，如果是步行到路線上方設立固定點，可以請最後一個攀登到頂的攀登者清除裝備，或是在攀登活動結束後，再步行到路線上方清除裝備。不管使用哪一種方式，清除裝備者都要注意自己與崖邊的距離，並依照第八章所描述的內容，來確保己身的安全。

當步行並非選項時，就需要將繩索穿過固定在岩壁上的垂降鍊（環）之後，再請確保者將攀登者垂放回地面，或是讓攀登者自行垂降。讀者也許會問，如果就只是先鋒該條路線一次，這樣下來當然無可厚非，但是在設置頂繩固定點時，為什麼還要用自己的裝備架設固定點，而不直接把主繩穿過垂降鍊（環）？這樣一來，最後一個攀

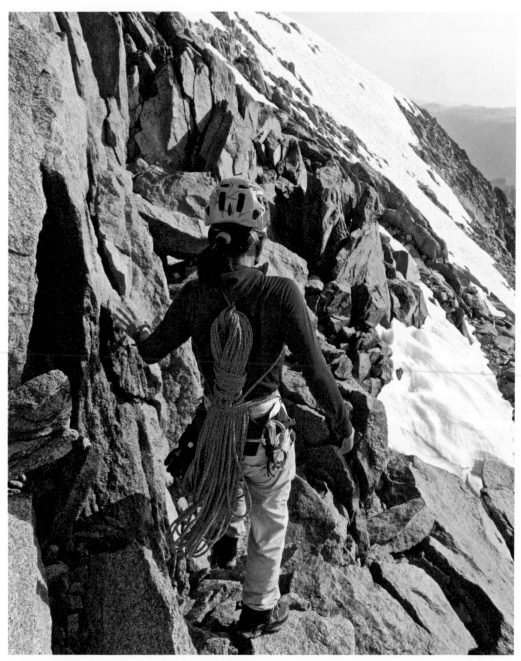

▲ 如果能夠選擇，非技術性的下撤通常較為快捷安全

登的人不就只需要請確保者垂放回地面,再把主繩抽回即可,省了清除個人裝備的過程?

原因在於,攀登頂繩路線的時候,滑動的繩子會逐漸造成裝備磨損,岩壁上的垂降鍊(環)是屬於公共財,最初是開發路線的人設置的,之後通常由當地的熱心人士或公益團體維護。若每人都直接使用公共裝備架設頂繩,它們很快就需要汰舊換新。使用自己的裝備架設頂繩,就能延長共享垂降鍊(環)的壽命;同時,自己的裝備比高處的公共裝備容易檢視,汰舊換新也比較容易。所以,設置頂繩攀登時,請使用自己的裝備。只在最後回到地面時,才使用固定垂降鍊(環)。

▲ 設置頂繩攀登時,請使用自己的裝備,只在最後回到地面時,才使用固定垂降鍊

本章介紹從攀登轉成下撤的步驟、風險管理,以及垂降的設置、確保和注意事項。

9.1 系統轉換與自我確保

攀登者必須將自己從上攀系統抽離出來,讓主繩不再需要承力後,才能將設置改變為下撤系統。抽離的方式為攀登者繫入固定點,自我確保。在整個流程中,攀登者會經過兩個系統轉換,首先,先從上攀轉換到固定點,接著再從固定點轉換到下撤。風險管理的原則為先測試新系統,確認新系統無誤後,再解除舊系統。而最理想的測試方式是承重,亦即確認新系統確實有承重、受到張力,而舊系統不再承重,呈現鬆弛狀態,如此一來,就可以放心解除舊系統了。

如果路線上方是架設好的頂繩固定點，自我確保的方式便可直接繫入頂繩固定點。但如果是先鋒轉下撤，那麼，就要視垂降的設置方式來決定繫入的地方。假如是單個垂降環同時連到兩個錨栓的設置，那麼，可以繫入那個垂降環；但假如是兩個分別連到錨栓的垂降鍊（環），那就要同時進兩點，考量到第五章 A．SENDER 原則中的「有餘性」，畢竟固定保護點的品質很難以肉眼判斷。

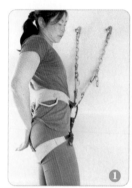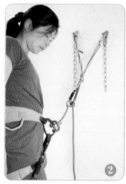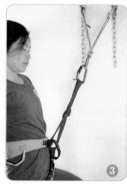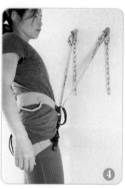

▲ 四張圖示範各種繫入固定點的方式，依序為 ❶ 使用兩個快扣、❷ 使用 Petzl Connect、❸ 使用 120 公分繩環搭配繩結、❹ 使用兩條 60 公分繩環

繫入固定點的方式很多，稍微列舉如下：（1）可以使用繩環，先用拴牛結穿過吊帶上的兩個繫繩點，再用有鎖鉤環掛上固定點；（2）或是使用兩個繫入吊帶的繩環分掛兩點；（3）又或是使用兩個快扣鉤環，開口相對扣進吊帶確保環後，分掛兩點；（4）再不然，也可以使用第五章描述的專用四繩法繩環等等。各廠商也專門為了這個目的發展出許多產品，如 Metolius 的 PAS、Sterling 的 Chain Reactor、Petzl 的 Connect 等。使用以上產品與固定點連接時，記得務必讓連接的器材持續承重，不應該有鬆弛，才不會一個失去平衡，墜落其上。若墜落係數太大，器材就有可能失效，衝擊到固定點，並對攀登者的身體造成傷害。Petzl Connect 雖說是使用主繩材料，能吸收小墜落的衝擊（註1），但 Petzl 的使用介紹也有提醒不要讓墜落係數大於 1。也就是說，繫入的攀登者不該超過固定點的高度。但最好的使用方式，依舊是持續承重，

因為除了考量到材料不容易吸收墜落的衝擊外，若繫入的確保者突然失去平衡，也可能失去對制動手的控制（註 2）。

註 1 在連接線的材料選擇上，尼龍材質的輔繩或繩環比大力馬的延展性好一些，但它們的設計依舊不同於主繩，並沒有考慮到吸收墜落的衝擊。不過，就如文中所說的，不管連接線的材料為何，最好的使用方式都是持續承重。

註 2 使用軟器材連接到固定點時，軟器材與吊帶的連接究竟要連到兩繫繩處，還是連到確保環呢？使用廠商特別設計來繫入固定點的產品時，請依照產品說明書的方式使用。使用繩環時，連進兩繫繩點的滑動確實比較輕微，但確保環相當強壯，若是在短時間內使用，並讓連接線保持靜態承力，安全上也無虞。簡而言之，連進兩繫繩處或確保環，都是可以的。不過切記，不要讓連接線常駐於吊帶上，因為這會讓它總是在同一點受力或摩擦，而繫在確保環的連接線會讓確保環無法自由旋轉，而老在同一點磨損。所以，為了延長裝備的壽命，結束攀登後，就應該解開，並依照第二章的說明檢視並維護。

9.2 攀登轉下撤，路線上方有垂降鍊（環），由確保者放回地面

① 攀登到路線上方，繫入固定點。

② 要求確保者給繩，往上拉出足夠的繩索之後，在繩索上打個繩結，用鉤環扣在吊帶的裝備環上或垂降鍊上，避免在進行到步驟 ❸ 的時候不小心手滑而失手掉了繩子。

❸ 解開綁在吊帶上的八字結，使用該繩頭穿過兩條垂降鍊最下方的兩個環之後（註），再重新以八字結將自己繫入該端主繩。解開步驟 ❷ 的繩結，放下繩子。

❹ 請確保者收緊繩子，確定步驟 ❸ 建立的新系統正確受力之後，解開步驟 ❶ 與固定點的連接。

❺ 清除自己的裝備。

❻ 請確保者將自己垂放至地面。

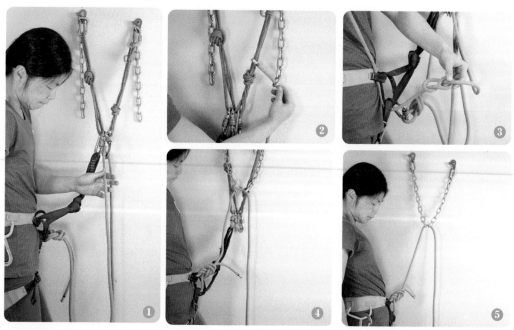

▲ 攀登轉下撤。若垂降鍊（環）的空間有限，攀登者需要將八字結解開，將繩頭穿過垂降鍊後，再重新繫回吊帶

註　攀登者回到地面之後，需要抽繩取回主繩，使用垂降鍊最下方的兩個環，可以讓抽繩過程順暢，但是如果那兩個環有嚴重磨損，為了安全起見，也可以使用垂降鍊中間的環。

上述的步驟適用於各種大小的垂降環，有時若垂降環比較大，也可以使用下述步驟下撤。

① 攀登到路線上方，繫入固定點。

② 要求確保者給繩，從主繩拉出繩耳，將繩耳穿過兩條垂降鍊最下面的兩個環之後，使用該繩耳打上繩耳八字結。接著，使用有鎖鉤環將該繩結扣入吊帶確保環，鎖上鉤環。

③ 解開攀登時繫入主繩的八字結。將繩頭從垂降環中拉出。

之後的步驟 ④ ～ ⑥ 同上節所述。

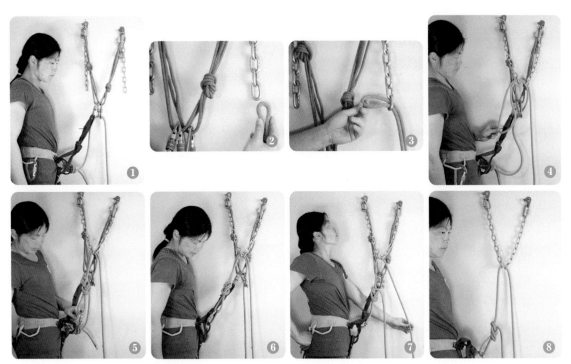

▲ 攀登轉下撤。若垂降鍊（環）的空間足夠，攀登者可從繩上抓起繩耳穿過垂降鍊，打上繩耳八字結，再用有鎖鉤環繫入吊帶確保環

9.2 先鋒轉下撤，清除路線上的裝備

先鋒轉下撤時，下撤過程中必須清除路線上的保護點裝備，如果是仰角路線，可以使用快扣連接吊帶確保環及主繩，避免因盪出岩壁太遠而搆不著裝備。清除保護點裝備時，要抓住岩點穩住身子，再將保護點裝備從岩壁上移除。在清除最後一個保護點裝備前，先移除自己與主繩的連結，要不然確保者很容易因為攀登者盪出的力道，被拖往外邊，失去平衡，或掉進較不利的地形。

撤除最後一個保護點前，攀登者會盪出，要注意擺盪的軌跡是否會碰撞到樹木大石等物體。如果會，先看看在哪個高度盪出的軌跡是安全的，留下位於那處高度的保護點，並且將連到己端的主繩扣進該保護點，接著，先清除下方的保護點，再往上爬，清除方才留下的最後一個保護點。

9.3 攀登轉下撤，攀登者自行垂降

攀登轉垂降的步驟如下：

① 攀登到路線上方，繫入固定點。
② 請確保者解除確保，設置垂降系統（見下節「垂降」）。
③ 確定垂降系統正確受力後，解除步驟 ① 的舊系統。
④ 垂降回地面。

「由確保者垂放攀登者」和「攀登者自行垂降」兩者間的最大不同，就是後者會要求確保者解除確保。過去有些意外之所以發生，就是因為確保者以為攀登者要自行

垂降，攀登者卻設定系統要確保者垂放，導致
墜落地面致死或受傷。在這裡要提醒大家，第
一、確保者一定要百分之百確定攀登者真的有
要求解除確保，才可以解除確保。第二、在地
面上溝通，總比一個在地面、一個在路線頂上
來得容易，所以攀登者在起攀前可以先和確保
者達成共識，說清楚要垂放還是要垂降。

　　早年攀岩界的共識為盡量垂降而不垂放，
理由就和使用自己的裝備架設頂繩一樣，是為
了減少固定垂降裝備的磨損。但近年來，這個
共識正在翻轉，理由是固定垂降裝備材質比往日
更耐用，而且請確保者垂放，確保者從攀岩者
離地後到回到地面的這段期間都不會解除確保，
不會產生溝通上的誤解，也可避免意外的發生。

▲ 使用岩壁上已有的垂降裝備前，必須先
檢視其可靠程度，如有疑慮，就使用自
己的裝備，取代有疑慮的器材

　　但有時若垂降環看起來磨損嚴重，又或者該路線的垂降環是鋁製的（鋁環質輕，
不如鋼製的垂降環來得持久耐用），抑或可供垂降的裝備是扁帶或輔繩、而非金屬，
那麼，就必須捨棄請確保者垂放回地面的方式，改為使用垂降。因為請確保者垂放的
話，在垂放的過程中，繩子會持續地摩擦那些裝備，增加磨損的機會，而軟器材間的
互相摩擦很快就會讓它們彼此損壞，更是大忌。

　　當然，遇到有疑慮的垂降設備時，攀登者應該使用自己的鉤環來當作垂降環，以
自己的軟器材取代有疑慮的軟器材，並且告知岩場維護者，請他們更新設備。岩場若
有維護者，通常都會設置購買耗材的基金，建議攀岩者可捐款給該基金，一同維護岩
場的安全。

9.4 垂降

　　垂降意指攀登者將繩索掛在垂降固定點上，使用確保器或繩結，並藉由摩擦力來控制速度，從險峻的岩面自我下降。攀登者垂降之後，通常需將繩索拉下以收回繩索，或者準備下一段的垂降。

　　標準的垂降設置如下：將繩索穿過垂降鍊（環），並把繩索兩端拉齊，讓繩索的中間點處於掛在垂降鍊上的受力位置。接著，將垂降鍊兩端的繩索一併抓起，抓出兩個繩耳，一邊一個、穿入 ATC 的洞中；連到垂降鍊的繩索端在上，延伸到地面的繩索端在下，接著用一個有鎖鉤環同時穿過兩個繩耳和 ATC 上的鋼纜，再將有鎖鉤環扣上吊帶確保環，鎖上鉤環。制動手抓住 ATC 下方約 10 公分處的繩索，也就是制動端。然後，準備好下降姿勢，身體往後傾，兩腳打開與肩同寬，並將雙腳抬高、放在身體前方，如果身體往岩壁盪去時，就可以用雙腳輕抵岩壁。當制動手逐漸鬆弛，重力會啟動下降，此時可以改變制動手的鬆緊程度來控制下降的速度。下降的速度力求穩定，速度不需太快，以免失去控制，或因為被繩索高速摩擦而燒灼皮膚。

▲ 設置垂降時，讓繩索的中間點處於掛在垂降鍊上的受力位置

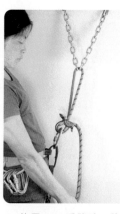

▲ 使用 ATC 垂降時，將垂降鍊兩端的繩索一併抓起，抓出兩個繩耳，一邊一個、穿入 ATC

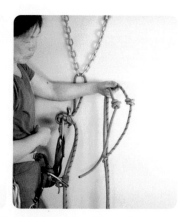

▲ 若使用「第三隻手」備份，會需要延長 ATC，同時，垂降前要記得關閉系統

垂降前，必須確定系統是關閉的，在正確設置好的垂降系統下，確保器＋制動手為防範風險的第一線，強烈建議還要加上第二道防線。

9.4.1 設置垂降的注意事項

找尋中點

垂降時，經常需要尋找繩子的中點。為什麼呢？其實垂降的目的是抵達地面，或者是下降到下一個垂降固定點，只要確定懸掛在垂降固定點兩端的繩索都抵達目的地即可。但是肉眼遠遠地看，可能無法確定是否兩端的繩索都抵達目的地。有時候，繩子可能因為地形而卡在岩壁中段，必須等垂降到該處才能整理繩子，如此一來，也就無法確定繩索兩端是否都抵達目的地。為了保險起見，垂降者會尋找繩子的中點，以便能垂降到最大距離，也就是主繩的一半長度。

很多繩子有中點標記，或者在中點改變顏色或花樣，以便讓攀登者容易找到中點。如果曾將繩子的某一端剪短過，建議在另一端也裁掉一樣長度，那麼，中點標記依然是中點標記。如果繩子沒有中點標記，可以在一端繩頭穿過垂降環之後，同時拿起兩個繩頭，一起順繩，順繩結束的那個點，就是中點。

關閉系統

為什麼需要計較掛在垂降環兩端的繩索是否都抵達地面或下一個垂降點？原因在於，倘若有一端繩索沒有抵達目的地，當那一端繩索從 ATC 中滑出，變成只有另一端的繩索受力時，滑出 ATC 那端的繩索很快就會再從垂降環滑出，然後垂降者就變成自由落體。為了避免這樣的意外發生，首先，要確定繩子夠長，此外，還需要關閉系統，讓主繩繩尾無法從 ATC 滑出。

要關閉系統，最常使用的方式是在兩端繩頭打上繩尾結，若真不小心搞錯繩子和垂降距離，至少繩子不會從 ATC 滑出，還是能夠想辦法脫出困境。

有時候因為地形的關係，拋繩時，繩尾結可能會卡在岩壁上的縫隙中，拉都拉不動，造成無法從容使用繩子的尷尬局面。但設置垂降不一定要拋繩，接下來也會介紹多種作法，讓攀登者還是能夠放心打繩尾結以關閉系統。

不過，須注意的是，到達地面或下一個垂降固定點後，往下拉回繩子前，一定要解開繩尾結，要不然繩尾結很有可能卡在垂降環上，繩子也下不來了。

第二道防線

垂降是攀岩各種狀況中常出現意外的一環，原因有二：一來，下撤時攀登者通常都已疲憊，容易掉以輕心；二來，垂降一啟動，就無法再更動垂降系統。基於以上緣故，垂降萬一出事，常見死傷，後果慘重。

設置垂降系統時，一定要確認一切無誤，吊帶、頭盔等都穿戴正確，也要整理好飄散的長髮或衣帶，不要讓它們在垂降過程中有機會夾進 ATC 裡而中斷垂降。另外，要確定繩長足夠，系統關閉，ATC 設置正確，並強烈建議加上第二道防線（以下會介紹數種方式）。最後，待測試垂降系統有效後，才能解除前一個系統（通常為與固定點的連接）。

使用摩擦套結作為「第三隻手」

在 ATC 下方的制動繩端打上摩擦套結，若制動手意外離開制動繩端，受力的摩擦套結就好比多出來的「第三隻手」，可以制動墜勢。最常用來作為「第三隻手」的

摩擦套結為保險套結，因為它打起來速度快，相較其他套結，受力時也容易重置。正確使用這「第三隻手」的方式為：第一，打好結時，用力拉扯一下，測試有效性；第二，務必要確定「第三隻手」在垂降途中能與 ATC 保持距離，若 ATC 緊壓在套結上方，就會持續將它往下推，讓它無法制動，第二道防線也就不存在了。

　　創造這段距離的方式，就是延長 ATC。延長 ATC 的方式很多，比如說，使用拴牛結將 60 公分的繩環一端綁在吊帶的兩繫繩處，繩環的另一端掛 ATC。又或者，使用提籃法將 120 公分的繩環套過吊帶的兩繫繩處或確保環，中間打個單結以增加有餘性，尾端的兩個繩耳掛 ATC。若要使用單一繩環來繫入固定點並延長 ATC，可用 120 公分的繩環，使用提籃法套過吊帶確保環，並分出兩端長短打上單結，長的一端可用來繫入固定點，短的一端則用來延長 ATC。再或者，使用 120 公分的繩環，打上拴牛結進吊帶後，在尾端掛上鉤環，扣進吊帶確保環，再從中間往前拉直繩環，並在拉直的尾端打上繩耳單結，那麼，繩環尾端可供繫入固定點，中央的繩耳單結則可用來延長 ATC。

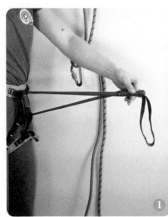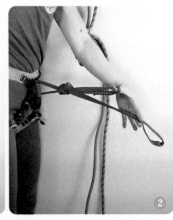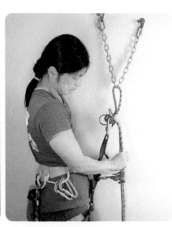

▲ 使用 120 公分的繩環，用提籃法套過吊帶確保環，並分出兩端長短打上單結，長的一端可用來繫入固定點，短的一端用來延長 ATC，如圖 ❶ ～ ❷

▲ 延長 ATC 後，加上「第三隻手」作為垂降的第二防線

若使用 PAS 或是 Chain Reactor 等產品，則可用一到兩個繩環延長 ATC，選擇適當的繩環繫入固定點。Petzl 的 Dual Connect 便是設計為一端延長 ATC，另一端繫入主點，但若只有 Petzl Connect，可以在中央使用雙套結再加個有鎖鉤環，來延長 ATC。

延長 ATC 之後，使用小繩圈或專門產品（如 Sterling 的 Hollowblock）在 ATC 下方的主繩打上保險套結，用有鎖鉤環穿過繩圈的兩繩耳，再掛進吊帶確保環，即完成第二道防線的設置。

許多人選擇不延長 ATC，而是將掛保險套結的有鎖鉤環掛在吊帶的腿環上，藉此創造兩者間的距離。這樣的方式也是可行的，但要注意腿環上的扣環是否有可能受到影響而拉開。此外，在少見的情況下，若垂降者因為某種原因失去意識，大腿持續受力，血液循環會受到影響；若情況更糟，垂降者翻轉成頭下腳上的情況時，ATC 便有機會卡上保險套結，破壞第二防線。

救火員確保 firefighter belay

救火員確保也是相當有效的第二道防線，此時，確保者的手成為「第三隻手」，當垂降者失去控制時，確保者可以馬上制動。確保者必須隨時留心垂降者的狀態，垂降者和確保者的良好溝通也是相當重要的。

救火員確保的方式如下：在垂降的路線下方，確保者要選擇沒有落石危險的地方站立，鬆鬆地握著兩股繩索。如果察覺垂降者失去控

▲ 救火員確保

制、速度加快，或是垂降者大叫「墜落」時，確保者就要隨即拉緊繩索，即可制動垂降者。確保者需要等待垂降者確認取回主控權之後，才可以回到原本的準備位置。

確保者和垂降者的溝通信號如下：

動作	垂降者說：	確保者說：
垂降者準備開始垂降	準備垂降（On Rappel）	確保完成（On Belay）
垂降者脫離固定點，施力於垂降系統	開始垂降（Rappelling）	
垂降者到達地面，或是扣進下一個垂降固定點	解除確保（Off Belay）	確保解除（Belay Off）
垂降者將繩索從 ATC 中移除	解除垂降（Off Rappel）	
攀登者覺得也許會墜落，提醒確保者注意，確保者回應	注意我（Watch Me）	注意中（Watching）

垂降過程

垂降者的身體姿勢和攀登結束後請確保者垂放的姿勢相同，雙腳打開與肩同寬，雙腳大約與臀部同高，雙膝微微彎曲，盪向岩壁時，雙腳和岩壁接觸以吸收衝擊。

垂降的速度力求一致平順，避免因蹦跳而讓垂降固定點增加不必要的衝擊。垂降在速度方面講求的是有效率而非過分求快，要避免裝備因快速摩擦產生高熱，或垂降者因高速而失去控制。

▲ 垂降時，雙腳打開與肩同寬，雙腳大約與臀部同高，速度力求一致平順

取回繩子

垂降最麻煩的情況就是結束後無法取回繩子。若垂降固定點的設置緊鄰陡峭的岩壁，而垂降路徑是光滑乾淨的岩壁，抑或外傾岩壁，那落繩卡住的機會就不大；但若地形平緩，凸出物多，風勢頗大，卡繩的機率就會升高。所以：

❶ 垂降時，要確定繩索躺在外凸或平整的岩面，不要讓繩索陷入岩隙。

❷ 如果有數人利用同一個垂降系統垂降，首位抵達地面的人可以先試著拉繩，看繩子能不能自由滑動。如果不能，還在上方的人尚有機會解決問題。

❸ 如果接繩垂降，在垂降前就要記得該拉哪一條繩（註1）。

❹ 拉繩前，要確定繩索的兩端沒有纏繞，繩尾結都已解開。

❺ 觀察地勢及可能卡繩的地方，當感覺繩頭即將從垂降環掉出時，可用力拉扯，改變落繩的軌跡，不要讓它經過或掉落到可能會纏繞的地方；但如果岩壁內傾，猛拉依舊會掉往岩壁，那麼，就讓繩子慢慢下滑會比較恰當，也因如此，在繩頭即將掉出之前，動作就要放慢。

如果結束垂降時，發現無法拉繩，可先試著晃動繩子，或者兩端交互拉動幾次後，再拉拉看。如果嘗試多次都無法拉動，就需要以爬固定繩的方式（見第十四章）上去處理卡繩的裝況。如果落繩後，落繩那端出現卡繩，不要硬扯，先觀察卡繩的原因，很有可能在卡繩端加些鬆弛，改變角度，晃繩、抖繩或是甩繩，就可解開。若無法解開卡繩的困境，千萬不要爬繩，因為現在主繩已不再是「固定」的狀態。若地形允許，可以使用另一端繩頭先鋒到足以解決卡繩的位置，再倒轉先鋒，或是架設固定點掛繩後，讓確保者垂放。若地形困難，或無法解決卡繩的問題，就會需要裁繩（註2）。

註 1　當垂降距離超過主繩繩長的一半時，經常需要接上另一條繩垂降。關於接繩垂降所使用的繩結，請參考第三章。除非垂降環極大，接繩結應該會卡在垂降環裡，所以拉繩時必須拉對繩子。

註 2　雖然裁繩發生的頻率不高，但並非是零，攀爬多繩距路線時，可將攀岩小刀加入標準配備。

拋繩 vs 不拋繩

　　設置垂降時若選擇拋繩，是希望兩股繩能順暢、無糾纏地直直抵達目的地。如果岩壁垂直或近乎垂直，看得到垂降路徑，便可以從繩尾或繩中開始，以蝴蝶式收繩的方式做出整齊繩堆。建議一端各收成一個繩堆，等繩堆收好了，就一手抓住垂降環下兩側的繩索，避免中點因為拋繩而移動，接著大喊「落繩」，把繩子往外拋出。

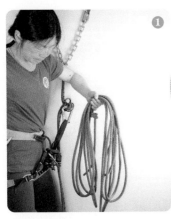
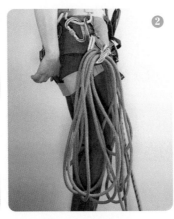

▲ 做出繩兜掛在吊帶上，之後一邊垂降，一邊放繩，如圖 ❶ ～ ❸

▲ 下撤不僅只有技術性選項，從山壁另一頭的緩和處步行下撤也是良好方式

　　若垂降路線起始處緩和，但路線漸陡，且知道無卡繩疑慮，可選擇「深水炸彈拋繩法」：從中點處開始，將兩側的繩在腳下順成兩個繩堆，將到繩尾約一兩公尺處，開始以蝴蝶式收繩法做出展開約 20 公分的小繩堆，再以最後的繩段纏繞小繩堆數次，做成「深水炸彈」。拋繩時，一手抓住垂降環下兩側的繩索，另一手猛力往下往外投擲「深水炸彈」，讓動能和重力帶繩往下。

　　當垂降路徑陡峭，且有些外傾，可直接將一端的繩頭穿過垂降鍊，打好繩尾結，再一直往下拉，讓重力帶繩子往下，直到拉到繩子的中點為止。

　　但若有以下種種狀況，則不該拋繩。比方說，如果地形內傾，有平台阻擋去路，或有障礙物可能纏繞繩子；如果風勢太大，拋繩的話，繩子也容易纏繞；又或是下方

有攀爬者。此時，可以分別從繩尾開始，以蝴蝶式收繩法做出兩個繩堆，不一定要一路順到繩子中點，大約順到一半或三分之二長度後，便可以使用繩環從中央兜住繩堆。要注意，讓繩堆出繩的方向朝前，再用鉤環一邊一個地將兜好的繩堆掛在吊帶裝備環上，將剩下的繩直接往下順，讓重力將繩往下帶，垂降時一邊降，一邊從繩兜放繩。

另一種作法則是垂放首位下降者，那麼，該名下降者就會帶下一半的繩，第二位再垂降，此時就只需要用繩兜法處理一邊的繩。

9.4.2 更多下撤情況的應用

使用其他確保器

如果沒有像 ATC 一般可以同時進兩股繩的裝置，或是不小心把 ATC 弄掉了，可以考慮下述方式。

使用義大利半扣套結垂降

抓起垂降鍊兩端的繩索，一起打一個義大利半扣套結，將此套結放進有鎖鉤環，接著扣進吊帶確保環，鎖上鉤環。使用義大利半扣套結垂降時，最好選擇空間大，且接觸面圓滑無稜角的梨形有鎖鉤環，垂降起來會比較順暢。

使用義大利半扣套結垂降時，要確定制動端的繩索遠離鉤環的閘門，才不會在過程中把鉤環給轉開。使用義大利半扣套結垂降時，還是可以使用救火員確保或「第三隻手」來確保垂降，但是因為義大利半扣套結的角度關係，垂降途中，繩索容易轉成一圈一圈的，使用「第三隻手」時，要稍微花點心思來保持垂降的流暢度，垂降結束後也經常會需要再度順繩。

使用 GriGri 垂降

如果手邊只有能進單股繩的 GriGri，可以將一端繩尾穿過垂降環後，再將該端繩尾以八字結繫入吊帶兩繫繩處，接著將 GriGri 架設到另一端繩上，用有鎖鉤環掛進吊帶確保環，此端繩尾再打上繩尾結以關閉系統。確認系統設置無誤後，則可解開與固定點的連結，操作 GriGri 扳手，開始下降。嚴格來說，這種方式是自我垂放，而非垂降，至於單繩垂降的操作，可參考下節。

單繩垂降

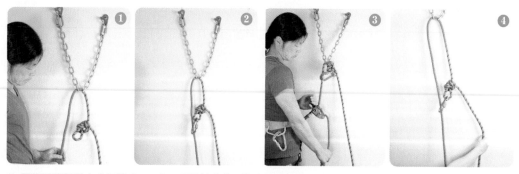

▲ 單繩垂降架設方式步驟 ❶ ～ ❹，垂降結束後，拉有繩結的那一端來取回繩索

假設主繩上某處受到損傷，若按照標準設置來垂降，該處損傷可能成為不定時炸彈、令人擔憂。自然，我們可以使用繩結隔離該處損傷，只是垂降時當 ATC 抵達該點，還是得設法讓 ATC 越過該繩結（見第十四章），而這會讓操作時間和複雜度大大增加。此時，可以照下述方式設置垂降。

以隔離結來把主繩分成兩部分，將較長的那端繩頭穿進垂降環，打上繩尾結，拉到中點；在損傷的那端主繩接近垂降環的繩段上打上繩耳單結，用有鎖鉤環將該單結

及沒損傷的那端主繩扣在一起，鎖上鉤環。如此一來，沒損傷的那端主繩即成為固定繩。在沒損傷的那端主繩架設垂降，可以使用 ATC 與摩擦套結或 GriGri。垂降抵達目的地後，解開繩尾結，拉有損傷的那端繩來取回繩索。

提前部署垂降 Pre-rigged Rappel

簡單來說，提前部署垂降就是在繩隊所有成員開始垂降之前，就把每個人的垂降裝置架設完成。這種作法原本只是嚮導的標準流程，因為嚮導責任所限，不能讓客戶在無人看顧的情況下自行準備垂降，因此在離開固定點之前，會先確定客戶的設置正確。但其實這樣的作法在一般的攀登情形下也有優勢，尤其是需要連續垂降數段的時候。

操作方式是：主繩上嚮導的 ATC 和「第三隻手」在最下方，緊接其上是第一個客戶的 ATC，然後是第二個客戶的 ATC。因為下方垂降者讓主繩受力時，上方垂降者的 ATC 會被鎖住，且會因為受重力牽動，和主繩一起被帶往鉛直線，過程中，也會感受到下方垂降者的動作。建議客戶依舊以延長 ATC 的方式設置垂降，才有調整站姿的空間餘裕，同時在嚮導啟動垂降前，眾人先往鉛直線緊靠，把受到拉扯的影響減到最小。嚮導首先垂降，抵達地面時，再給予客戶救火員確保。若是連續垂降，嚮導抵達下一個固定點時，須將兩繩一起打個繩結繫入固定點以關閉系統，再給予客戶救火員確保（連續垂降已進入多繩距攀登範圍，請參見第十章最末的「下撤」一節）。

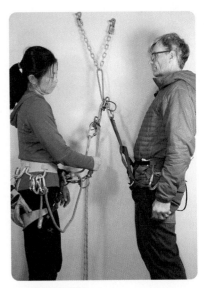

▲ 提前部署垂降

因為上方的 ATC 已將主繩鎖住，也就是說，提前部署垂降讓兩邊繩端各是一條固定繩，因此只要一端的繩尾結有打上，系統就關閉了。若需要連續垂降，這種設置的優勢在於從第二段開始，只要將首先穿過垂降環的那端繩頭打上繩尾結，另一端從上方固定點落繩後，就不需要再拉上來打繩尾結了。另外，還有一個好處，就是繩隊之間的成員可以互相檢查彼此的設置。

使用主繩繫入固定點

隨著 PAS 等裝置的流行，使用主繩繫入固定點似乎逐漸被遺忘了。當然，PAS 等工具方便好用，且許多場合的確無法使用主繩繫入固定點，但如果能夠用上，以主繩繫入固定點有很大的優勢。主繩強壯，能動態吸收墜落的衝擊，與固定點的距離容易調整，而且能調整的幅度大。

從下一章開始，本書會進入多繩距環境，強烈推薦在連續往上攀的時候，在主繩上打上雙套結，再以有鎖鉤環繫入固定點。而當繩隊中有一人以雙套結掛進固定點後，第二人除了用繫入自己吊帶的繩端打雙套結掛固定點，另外一個繫入的方式，則是使用前一人雙套結另一端的繩端。靈活運用的話，在多繩距環境各種系統的轉換過程中，也許可以少做幾個步驟，增加攀爬時間。此外，流暢的轉換會增加移動的效率，減少暴露在環境因子的時間。

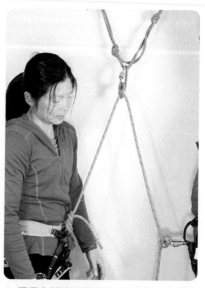

▲ 跟攀者抵達確保站後，運用前一人雙套結的另一端主繩來繫入固定點，可以減少轉換系統要操作的步驟

由於本章講述下撤，就以兩人繩隊的上攀轉下撤來舉個例子。

當先鋒者抵達固定點，打上雙套結、用主繩進入固定點後，接著就是確保跟攀者。當跟攀者抵達固定點後，在先鋒者雙套結另一端繩上的適當距離打上雙套結，用有鎖鉤環掛進吊帶確保環。跟攀者解開繫繩處的八字結，將該端繩尾穿過垂降環，打上繩尾結（註），拉到中點（由於跟攀者繩在上方，這段過程應該相當順暢）。先鋒者延長 ATC 做垂降準備，並加上「第三隻手」；跟攀者延長 ATC，架設垂降在先鋒者的 ATC 之上（完成提前部署垂降設置）。最後，跟攀者和先鋒者分別解開雙套結，先鋒者開始垂降，全程不需解開繫繩的八字結。先鋒者抵達目的地之後，跟攀者便開始垂降，先鋒者救火員確保跟攀者。

註　由於先鋒者全程沒有解開繫繩的八字結，同時架設的垂降系統為提前部署垂降，因此系統已經關閉，這個繩尾結可打可不打。

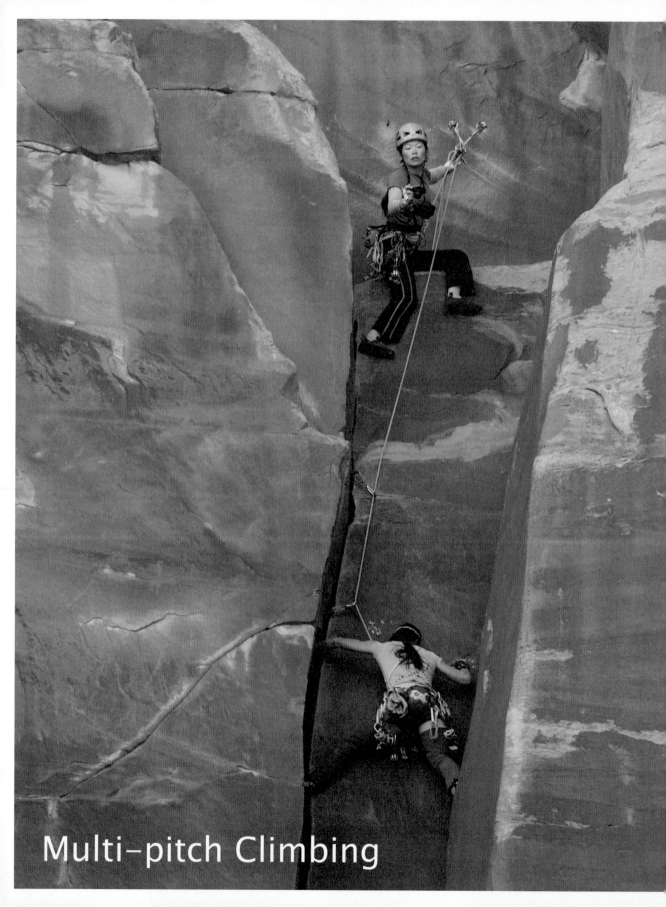

Multi-pitch Climbing

PART **III**

多繩距攀登

Chapter 10

多繩距攀登（一）
Multi-pitch I

多繩距攀登（Multi-pitch climbing）的定義為從路線起點到終點之間，會架設一個以上的固定點為中繼確保站（intermediate belay stations），亦即把路線分成數段來攀爬。在攀岩術語裡，多繩距路線的每一個段落稱為一個「繩段」，或是「繩距」（pitch）。

分段攀爬最常見的理由是路線長度超過主繩長度，但實際操作上還有許多其他原因。比如說，選擇空間較大、容易站立的地點當作中繼站；若地形變化、路線曲折程度，以及保護點配置會造成主繩行走的窒礙，也可用分段來化解。除此之外，若某路段特別需要繩隊成員能夠便利溝通以確保行進效率，也許也會縮短繩距距離。先鋒者因為疲累、受傷、裝備不足等原因無法繼續上攀，也可以就近架設固定點，與繩伴交接。

本章以「兩人繩隊」的編制來描述多繩距攀登流程、繩隊成員的任務與溝通，並進一步深入討論確保在多繩距中有哪些應用方式。第十一章則會討論「三人繩隊」的操作、多繩距環境常見的轉換、多繩距攀登的事前準備、增進多繩距攀登效率的原則等。

本章假設前往路線的起攀處，也就是在攀登術語中稱為「接近」（approach）的

過程是相當簡單而無技術性的，下撤也是直觀的連續垂降，或是非技術步行。換句話說，本章的重點，是要討論**從路線起攀處到最後回到地面的過程，路線的全程都是優勝美地難度五級以上**。實際狀況上，尤其在山野裡的技術性攀岩路線，接近和下撤過程中往往常見三、四，或簡單五級的難度，在第十二章，我會再討論如何有效率地保護這些路段。

10.1 多繩距攀登的流程

以兩人繩隊為例，一人為先鋒者（leader），另一人為跟攀者（follower 或 second）。兩者角色可在中繼確保站切換。多繩距攀登的標準流程如下：

① 在起攀處的地面順好繩，順好的主繩堆會有上方繩頭和下方繩頭。先鋒者繫入上方繩頭，跟攀者繫入下方繩頭，關閉系統。

② 先鋒者攀登，跟攀者確保。先鋒者爬完該繩段後，架設固定點。

③ 先鋒者繫入固定點，要求跟攀者解除確保。

④ 跟攀者解除先鋒者的確保。

⑤ 先鋒者開始拉繩，直到與跟攀者之間的主繩沒有鬆弛為止。

⑥ 先鋒者開始架設確保跟攀者的系統，並告知跟攀者確保完成。

⑦ 若跟攀者尚在地面，即可開始攀登；若跟攀者位於中繼確保站，則需解除與固定點的連結，並清除固定點，才可開始攀登。在攀登過程中，跟攀者要一路回收先鋒者在路線上置放的保護點。

⑧ 跟攀者抵達中繼確保站，繫入固定點。

⑨ 兩人在固定點處重整裝備，並決定下一段該誰先鋒。

⑩ 重複步驟 ② ～ ⑨。

跟攀者清除保護點 clean a pitch

這項任務的最基本要求，就是清除所有先鋒置放的保護點，過程中不讓任何裝備掉落（如果不幸失手，一定要大喊「落石！」〔Rock!〕）。更進階的清除者，在過程中還可以整理清下來的裝備，以增加在固定點時的交接效率。

若要減低裝備掉落的機率，清除時可先將保護點從岩壁上移除，建立裝備與自己的連結後，再移除保護點與主繩的連結，那麼，即使不幸在前兩個步驟失手，裝備也會沿著主繩滑落到繫繩的八字結前方。以下根據保護點延長的數種情形介紹清除裝備的保守作法，這套方式適用於對清除裝備的過程不熟練的初學者。隨著經驗的增加，對於裝備的掌控度自然也增加，屆時便可再自我調整。

❶ 當保護點只用一個無鎖鉤環連到主繩（比如說 cam），從岩壁移除保護後，先將該鉤環扣進吊帶的裝備環或肩上裝備繩環的裝備環，再將該鉤環從主繩上解開。

❷ 當保護點用快扣或攀山扣延長，從岩壁移除保護點後，將快扣連接到保護點端的鉤環扣到裝備環上，再將連接到主繩端的鉤環解開。如此一來，該裝備吊在裝備環上的長度就不會過長，影響攀登（見下圖 ❶ ～ ❹）。

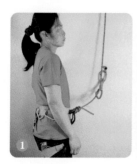
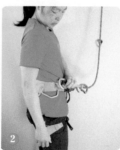
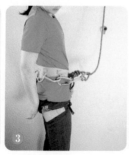
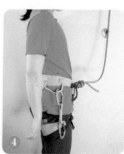

❸ 當保護點用單肩繩環或雙肩繩環延長，從岩壁移除保護點後，將繩環斜掛在肩上（若是雙肩繩環則先對折），再解開連接到主繩的鉤環。可以把掛在繩環上的保護點裝備扣到裝備環上後，再從繩環上移除（見下圖 ❺ ～ ❼）。

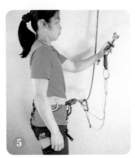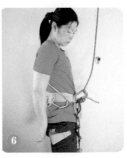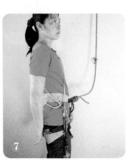

繩隊溝通 communication

多繩距的溝通信號和單繩距的攀登信號是一樣的，但它多了一種情況，在上述10.1節流程的步驟 ❺ 中，當先鋒者拉繩抵達跟攀者時，跟攀者需給先鋒者一個信號：「那是我！」（That's Me!），如此好讓先鋒者可以進行下一個動作：做好確保跟攀者的準備。

有時候，因為地形、風勢、距離等因素的影響，繩隊成員會很難聽到對方說什麼，或發生只有一方可以聽到另一方的聲音、但反過來卻什麼都聽不到的情況。有些繩隊會攜帶對講機或類似的溝通裝置，而我一般則採用「放慢口語信號」搭配「無聲溝通」（註）。不管採用哪一種溝通方式，繩隊在開始攀登前都需要對溝通方式達成共識。

1. 放慢口語溝通的速度，一個字一個字地大聲喊清晰

不要只說「解除確保」，而是要放慢速度大聲喊出「解～除～確～保～」。如果攀登的地方人數滿多，保險起見，可以在信號後面再加上人名，以免和其他繩隊搞混。比如說：「解～除～確～保～小～明～！」

> **註**
>
> 在多繩距路線擔任嚮導時，我會告訴跟攀者：「若聽不到我的信號，當繩子拉緊之後，給我 30 秒，確保一定完成，可以開始攀登。」而我抵達固定點時，會先繫入固定點，處理好自己的飲水穿衣戴手套等私人準備後，先把確保器掛上固定點待命，才會要求跟攀者解除確保。因為我希望一解除確保我就可以馬上拉繩，並確保跟攀者，這一連串動作是連續的，中間沒有讓人思緒漫遊的空白，而這樣的速度也可以避免讓跟攀者焦慮。一般完成確保跟攀者的設計，用不到 30 秒，所以這已給我相當足夠的緩衝。

2. 無聲溝通方式

其實，攀登的過程中，不同的情況會有不同的節奏。且多繩距攀登的流程很制式化，很適合採用無聲溝通法。

在此，便讓我們依照多繩距攀登的流程來體會一下：

在確保先鋒者的時候，繩索隨著攀登者攀爬的速度而上升，偶有停頓，則表示先鋒者正在置放保護點。若是停頓較久，可能是因為先鋒者需要多一些時間考慮怎麼度過難關。若是停頓得再更久一些，表示先鋒者正在架設固定點。你也許會問：後兩種停頓好像都滿久的，該怎麼分別呢？判斷的重點在於：前者停頓後，先鋒者會再開始攀登，後者停頓後，先鋒者會開始拉繩——而拉繩是一串連續的動作，其速度遠比攀登來得快。當然，如果無法確定是否可以解除先鋒者的確保，就不要將確保器從主繩上移除，讓先鋒者在被確保的情況拉繩抵達跟攀者為止。

等繩子都拉完後，主繩又會安靜一陣子，因為方才的先鋒者開始準備確保跟攀者了。如果跟攀者無法確定確保是否完成，就等一等，等到主繩被持續地往上拉扯個至少兩次，那麼，就表示上方的確保者開始確保了。這時候，跟攀者便可以清除固定點，開始攀登。記住，攀爬的速度不要超過確保的速度。也就是說，不要讓主繩有機會產生鬆弛。

繩索管理 Rope Management

攀爬多繩距路線，離開地面後，難得會遇到寬敞的平台，能利用的空間變得有限，加上繩隊中先鋒者與跟攀者的順序時有變動，讓繩索管理更加顯得重要，管理得當，才能流暢轉換。不少多繩距攀登者都有和糾結的繩索奮鬥的經驗，如果是在先鋒者攀登途中才發現需要重新整理主繩，在確保者的制動手不能離開主繩的情況下，更增加理繩的難度，為安全性添加變數。

做好繩索管理，從架設固定點開始。固定點不要架設得太低，建議主點位置最低也不要低於攀登者的胸膛，但架得再高些也不用擔心，反而會有更多空間可供運用。

如果固定點處有一方平坦之地，先鋒者確保跟攀者時，可以像在地面順繩一般，整齊地將收過確保器的主繩堆在之前收的主繩上，並且不時地將膨起來的繩堆壓平。等到跟攀者到達固定點，若是跟攀者要先鋒下一個繩段，此時他已經在繩堆的上方，即可直接使用該繩堆確保。如果之前的先鋒者要繼續先鋒下一個繩段，由於他現在在繩堆的下方，可以將一手伸到繩堆之下，一手按住繩堆上方，像把荷包蛋翻面一樣將整堆主繩翻過來放好，如此即可開始確保。

如果固定點是懸掛式的（hanging belay），亦即繩隊成員必須懸掛於岩壁上，沒有平坦的地方可供理繩，常見的作法是利用先鋒者和固定點的連接線來理繩。在先鋒者

收繩的時候，以類似蝴蝶式收繩的方式，一個繩耳左、一個繩耳右地掛在連接線上。建議繩耳的長度約抵腳踝處，因為繩耳若是太短，堆高後容易散落；繩耳若是太長，若勾到下方岩壁上的凸出物，伸手不及，拉扯間容易讓繩堆散亂。如果跟攀者要先鋒下一個繩段，此時即可開始確保。如果先鋒者要連續先鋒，則可用一手支撐繩堆中心點的下方，另外一隻手壓在繩堆中心點的上方，翻轉掛到跟攀者和固定點的連接線上，即可開始確保。

▲ 使用地面順繩

▲ 像翻荷包蛋一樣將整堆主繩翻過來放好

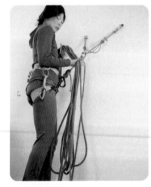

▲ 翻轉在懸掛式固定點上理好的繩

▲ 在懸掛式固定點的理繩方式

　　如果使用上述作法都無法確定繩子是否能夠順暢地抽取，保險的作法是從下一個繩段的跟攀者那端繩頭開始重新順繩。不要賭運氣，在固定點處順繩，遠比在攀登中途才發現需要順繩來得好。

　　在連續先鋒的情況下，並不建議攀登者交換繩頭，也就是兩人都從主繩上解開，交換繩頭之後，再繫入主繩。不建議的理由在於：攀登過程中，攀登者與安全系統連結的更動愈少愈好，這樣可以減低出錯的機率。上述的動作需要攀登者使用主繩以外的材料（如繩環）繫入固定點，也需要再次確認攀登者繫入主繩的繩結是否打得正確，徒然增加許多步驟。

10.2 確保跟攀者

　　在第六章介紹確保器及頂繩確保時，我建議在單繩距環境使用助煞式確保器來做上方確保。而在多繩距環境，則推薦使用盤狀確保器，或者有「嚮導模式」（Guide Mode）的管狀確保器。方便討論起見，下文皆通稱為盤狀確保器。

　　單繩距環境下，攀爬情況為往上與往下的頻繁切換，助煞式確保器在助煞功能之外，也極容易切換成垂放攀登者模式，是相當好用的工具。多繩距環境下，攀爬情況為上上上上上，到頂後，若要垂降，則為下下下下下。在確保跟攀者上，盤狀確保器幾乎都能夠「自鎖」（註），不但能同時確保兩個跟攀者，並且還能進雙繩垂降，重量通常也比助煞式確保器來得輕，是適合多繩距環境的工具。盤狀確保器最大的局限是：在承重的情況下，不容易給繩，也難以切換成垂放模式。在多繩距環境的攀爬情況中，這個局限不是大問題，因為難得出現以上的需求。有些廠商的裝備（如 DMM 的 Pivot）添加容易改變角度的掛耳，讓給繩變得簡單許多。下文也會以 ATC Guide 為例，介紹將掛在固定點的盤狀確保器轉換成垂放模式的方法。

> **註**　見下述盤狀確保器的局限。

　　使用盤狀確保器確保跟攀者，會需要使用兩個有鎖鉤環，一個有鎖鉤環將確保器的掛耳掛上固定點，另一個有鎖鉤環則是扣過穿進確保器進繩處的繩耳，繩耳的方向為攀登端在上，制動端在下。要注意確保器必須懸空，也就是兩個鉤環不會因為地形而卡住。確保時，輔助手拉起攀登者攀爬時造成的主繩鬆弛，制動手順勢往下將鬆弛拉過確保器，然後兩手再順著主繩滑回起始位置，很像在擠牛奶（見下圖 ❶ ～ ❹）。

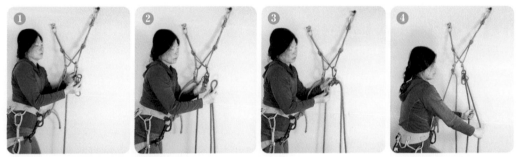

▲ 使用盤狀確保器在固定點上確保跟攀者

10.2.1 盤狀確保器的局限

在同時確保兩個跟攀者時，很難保證沒有出現制動手暫時離開主繩的情況。盤狀確保器在一般的攀岩情況能「自鎖」的這個功能，讓確保者能稍微放鬆，但這並不代表就百分之百安全無虞，因為有些情況會讓盤狀確保器的「自鎖」功能失效。唯有理解並有效管理這些狀況，才能讓盤狀確保器發揮最大效用，並增加確保的信心。

盤狀確保器如 GiGi 的單繩設置

正宗的盤狀確保器，如 Kong 的 GiGi 以及 Camp 的 Ovo，它們最大的優勢是輕，且進繩處的口徑大，若需要長時間、長天數同時確保兩位跟攀者，相較於管狀確保器，它們對手肘與手腕的負擔較小，所以許多嚮導選擇攜帶此類確保器，來避免關節過度使用的職業傷害。不過這類確保器在確保和垂降上並不是最佳工具，因此需要考慮攜帶另一個確保器。也因如此，非以嚮導為職業的攀登者，通常就選擇攜帶有嚮導模式的管狀確保器。

盤狀確保器的形狀與大口徑的進繩口，在只進單繩的時候，若鉤環只扣過穿過確保器的主繩繩耳，主繩有可能會翻轉，導致確保器的自鎖功能失效。為了避免此種情況，當使用 GiGi 或 Ovo 確保單一跟攀者時，應採用以下正確設置：

① 使用有鎖鉤環穿過確保器上方的掛耳後，掛上固定點，鎖上鉤環（如圖 ❶）。

　② 從主繩抓起一繩耳，制動端在下，攀登端在上，穿過確保器的進繩口，使用有鎖鉤環，扣過繩耳後，將繩耳往下拉，鉤環再一起扣過確保器下方的兩股繩後，鎖上鉤環（如圖 ❷）。

③ 將鉤環移動到確保器上，此時，鉤環閘門那一端在確保器的正面，脊柱那端在確保器的另一面，也就是繩索滑動處為脊柱那端。如此一來，就不需擔心閘門開啟（如圖 ❸）。

如果同時確保兩人，進了兩繩耳的確保器，有鎖鉤環只需要扣過兩繩耳，即完成設置。

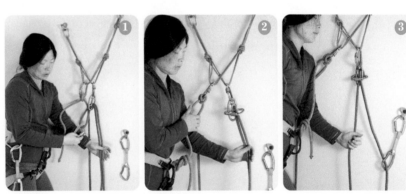

▲ 使用 GiGi 在固定點上確保一位跟攀者的正確設置方式

兩繩間的角度過大

使用盤狀確保器同時確保兩位跟攀者時，如果兩繩平行，「自鎖性」就運作無虞；當兩繩的角度增大，則無法保證自鎖性。因為當兩繩非平行時，若其中一位跟攀者墜落，確保器受到另一位跟攀者的牽制，就無法落入自鎖位置。

　　確保者的風險管理，就是預期並辨別哪些是會讓兩繩角度增大的攀岩情況，並採取預防措施。這樣的情況，通常都發生在兩名跟攀者接近確保站的時候。舉例來說，假設進入確保站的路段技術性極簡單，可採取的攀爬路徑選項也多，於是兩位跟攀者選擇不同的路徑進入中繼確保站，結果造成兩繩間的角度過大。再舉一例，假設抵達中

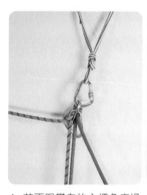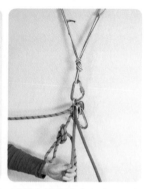

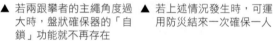

▲ 若兩跟攀者的主繩角度過大時，盤狀確保器的「自鎖」功能就不再存在　▲ 若上述情況發生時，可運用防災結來一次確保一人

繼確保站前是橫移路段，而這段路的中點有一個保護點，首位跟攀者抵達該處保護點並將繩索移出鉤環後，結果卻不小心墜落，如此一來，會擺盪到固定點的正下方；由於第二位跟攀者的主繩還在保護點中，兩繩的角度會變成約 90 度角，確保器的自鎖功能便會失效。

　　當確保者預期到這些情況時，可要求兩位跟攀者暫時停止同時攀爬，並採用個別確保加防災結的方式來克服。以橫移案例為例，可如下列操作：在首位跟攀者把主繩移出保護點前，指示第二位跟攀者暫候，並在第二位跟攀者主繩的制動端離確保器不遠處打上防災結，接著指示並確保首位跟攀者攀爬到固定點。在首位跟攀者主繩上打上防災結後，再解開第二位跟攀者主繩上的防災結，指示並確保第二位跟攀者攀爬到固定點。兩位跟攀者皆繫入固定點後，確保者即可解除確保。

攀爬端主繩扣進比確保器還高的位置

還有一種狀況是，當攀爬端主繩扣進比確保器還高的位置時，會牽制確保器，使它無法在跟攀者墜落時落入自鎖位置。這種情況通常發生在跟攀者抵達固定點、在固定點掛上有鎖鉤環，並想要使用單手直接在鉤環上打好雙套結的時候。因為打雙套結的第一個動作是將主繩掛進鉤環，如果跟攀者在這時失去平衡，由於雙套結尚未完成，主繩受到鉤環牽制，以至於確保器無法落入自鎖角度，跟攀者便會往下墜落。要避免發生這樣的情況，可用雙手先在空中完成雙套結的結形，再一起掛進有鎖鉤環即可（註）。

以上為盤狀確保器「自鎖性」會失效的常見情況，但市面上此類確保器的產品甚多，本書無法涵蓋所有的可能情形。所以，不管使用哪一個確保器，都請詳閱產品說明書，瞭解該確保器的優勢與局限，有效發揮產品效能並兼顧風險管理。

註　雖然這不是標準作法，但在條件允許的情況下，可以利用這個特點來垂放跟攀者。這種垂放方式的摩擦力小，所以要在攀登者體重輕，或是地形亦提供額外摩擦力的條件下，才適合使用。若攀登者並無把握，或攀登者體重較重，主繩繩徑又小，還是建議使用下節的標準模式來垂放。使用此種方式垂放跟攀者的步驟如下所述：先在主繩制動端打上防災結，接著在防災結上的主繩處打上「第三隻手」，並使用有鎖鉤環扣入確保者吊帶的確保環，作為垂放的備份系統。在固定點上掛上鉤環，這個鉤環只要與掛確保器的鉤環同樣大或是較小即可，請攀登者藉著抓岩點或抓固定點的方式解除對固定點的施力，將攀登端的主繩掛進前述的鉤環，解開防災結，即可開始垂放。

10.2.2 將嚮導模式的確保器切換成垂放模式

　　當盤狀確保器處於嚮導模式中，很難在受力的狀況下給繩，更不要說是垂放了。不過統計上來說，極少出現計畫外的垂放，多數都是攀登者需要一些鬆弛，才要求確保者給繩，以便攀爬；或是計畫中的垂放，比如多繩距路線中的某段有兩種爬法，跟攀者希望兩種爬法都試試看，因此在跟攀者抵達固定點後，將他垂放至另一種爬法的起點，再確保他的上攀。以下便使用 ATC Guide 確保器作為範例來說明。

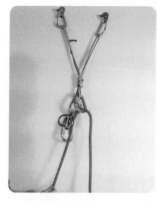

▲ 攀爬端主繩扣進比確保器還高的位置時，會牽制確保器，使它無法在跟攀者墜落時落入自鎖位置

跟攀者需要的並不多

　　假設跟攀者只需要確保者給一點繩索，也就是說，他需要的鬆弛並不多，最理想的狀況就是請跟攀者先抓著岩點或踏穩岩點，放掉對確保器的施力，確保者就可以輕鬆給繩。如果跟攀者無法解除施力，確保者可以反覆上下搖晃確保器上扣繩的鉤環，一點一點地給繩。又或者，使用鉤環或除楔

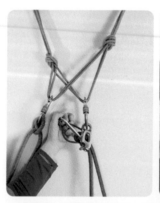

▲ 當跟攀者需要的並不多，可反覆上下搖晃確保器上扣繩的鉤環來給一小段繩

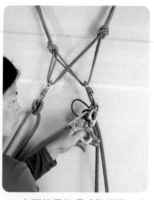

▲ 亦可使用鉤環或除楔器，鉤住確保器下方的「小耳朵」後，掰動鉤環來給一小段繩

器，鉤住確保器下方的「小耳朵」後，掰動鉤環或除楔器，藉由利用槓桿效應稍微改動確保器的角度，以此來給繩。但要記住，制動手不要離開制動端。

完全垂放跟攀者

若是計畫中的垂放，可以請跟攀者先繫入固定點，再做垂放設置。設置如下：取下原本懸掛確保器於固定點上的鉤環，將確保器上扣過繩耳的鉤環打開，掛上固定點後再鎖上（也就是說，該鉤環穿過了主繩繩耳、確保器鋼纜，以及固定點主點）。接著，在主繩制動端上打上「第三隻手」，用有鎖鉤環扣進確保者吊帶的確保環，作為垂放的備份系統。在固定點上掛上與掛確保器鉤環等大或較小的鉤環，再將制動端主繩扣進該鉤環，即可請攀登者解除與固定點的連結，開始垂放（註）。

> **註** 當將確保器懸掛在固定點上垂放攀登者，一定要改變制動端主繩的運行角度，才能安全垂放攀登者，因為那樣的設置才會產生足夠的摩擦力。若使用 GriGri 垂放跟攀者，操作的原則也是一樣，參見第六章「上方確保頂繩攀登」一節。

一般若預期要垂放，也可在架設固定點時就做好準備，選擇同時有主點以及較高的第二主點之方式來架設固定點。步驟如下：首先，將繩耳穿進確保器後，用有鎖鉤環扣過繩耳與鋼纜，掛上較低的主點。然後，使用有鎖鉤環將確保器的掛耳掛在較高的第二主點，即可開始以嚮導模式確保跟攀者。待跟攀者抵達主點，在主繩制動端打上「第三隻手」，用有鎖鉤環扣進確保者吊帶的確保環，作為垂放的備份系統。接著，在主點或第二主點掛上鉤環，將制動端主繩穿過鉤環，請攀登者抓住固定點、穩定身形，再取下第二主點上懸掛確保器的鉤環後，即可開始垂放。

若是**計畫外的垂放**，比如跟攀者爬到中途不想爬，但也沒有辦法解除對確保器的施力時，想要順暢地垂放跟攀者，就必須以身體的力量改變確保器的角度。改變確

保器角度的過程中，確保器與
主繩間的摩擦力會逐漸減小，
直到跟攀者的重量能夠啟動下
降。這個過程的分寸很難拿
捏，弄得不好，會讓跟攀者的
下墜速度突然增快，讓確保者
無力挽救。所以在改變角度之
前，必須先做好防範措施，方
法如下。

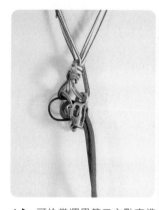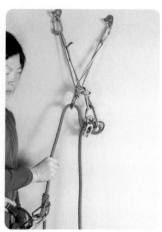

▲▶ 可恰當運用第二主點來準
備預期中的垂放

方法一，使用義大利半扣繩結

① 在制動端的主繩上打上「第三隻手」，使用有鎖鉤環扣到吊帶的腿環。

② 在制動端的主繩上打上義大利半扣繩結，用有鎖鉤環扣到吊帶的確保環。

③ 將雙肩繩環的一端使用拴牛結固定在確保器的「小耳朵」上，將該繩環兩股
一起掛進在確保器上方的鉤環（可能是第二主點，或是固定點中的一個保護
點），然後使用鉤環將繩環的另一端扣進吊帶確保環。

④ 抓著義大利半扣下方的制動端主繩，身體往下拉、改變確保器的角度，接著
垂放跟攀者。

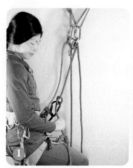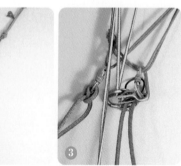

▲ ①～② 為使用義大利半扣繩結垂放　　▲ ③ 為 ② 的拉近圖

方法二，改變主繩運行角度

❶ 在制動端的主繩上打上「第三隻手」，使用有鎖
鉤環扣到吊帶確保環。

❷ 將制動端的主繩扣過掛在確保器上方的鉤環（可
以使用與掛確保器同大或較小的鉤環掛進主點，
或是掛在較高的第二主點的鉤環），以改變主繩
運行的方向。

❸ 同上節。

❹ 抓著制動端主繩，身體往下拉、改變確保器的角
度，接著垂放跟攀者。

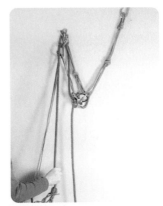

▲ 改變主繩運行角度來垂放跟
攀者

　以上兩種方式都可以有效安全地垂放跟攀者，但方法一的缺點是義大利半扣容易
讓繩子捲成一團。方法二的缺點則是確保器上方的畫面比較雜亂，比較難整理出一個
秩序。真實的攀登情境中，其實難得遇到需要完全垂放跟攀者的情況，但是並不代表
這種情況完全不可能發生。建議在地面上熟練操作，當需要的時候，就不會在岩壁上
手忙腳亂。

10.2.3 自鎖義大利半扣

　如果在攀登的途中，不幸遺落了確保器，那麼，可使用義大利半扣來確保跟攀者，
確保的方式請參考第六章中的介紹。使用義大利半扣來確保「一位」跟攀者時，還算
可以從容操作，但如果需要同時確保「兩位」跟攀者，就會很難掌握了。幸好，只要
稍作變化，就可以設置會自鎖的義大利半扣，此時，可以分別在兩條主繩上打上自鎖
義大利半扣，掛在固定點上，同時確保兩位跟攀者。

自鎖義大利半扣的架設方式如下：將梨形有鎖鉤環掛上固定點，在該梨形鉤環上打上義大利半扣，鎖上鉤環；調整義大利半扣，收掉主繩上的鬆弛，此時的結形應如圖 ❶；再拿出一個有鎖鉤環，同時勾過義大利半扣底部的圓弧與攀爬端的主繩，鎖上鉤環，即完成自鎖義大利半扣的設置，如圖 ❷。

還有另一種架設方式如下：先在梨形有鎖鉤環上打上義大利半扣，同上節所述，接著調整義大利半扣，收掉主繩上的鬆弛，再拿出另一個有鎖鉤環扣過主點，並同時扣過攀爬端主繩，鎖上鉤環，如圖 ❸。

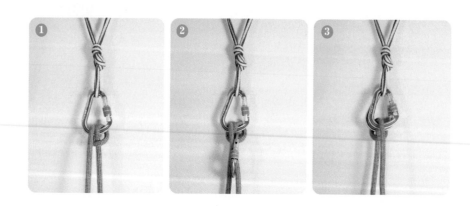

10.3 確保先鋒者

當多繩距攀登繩隊的所有成員抵達中繼確保站後，一名成員便即預備先鋒下一個繩段，而另一名成員則是確保先鋒者。多數情況下，會採取的策略是讓確保者將設置好的確保器扣進吊帶確保環來確保，如果先鋒墜落，會牽動確保者，讓確保者產生位移，而這動態元素會減緩墜落對先鋒者造成的衝擊。

▲ 在多繩距路線上確保跟攀者

　　確保先鋒時，確保者需有良好的站位（belay stance），才不會失去平衡，意外拉扯到先鋒者。此外，當先鋒墜落的力道拉扯到確保者時，有良好站位，確保者才能有效因應位移，不至於猛烈撞擊岩壁而受傷，或失去對制動手的控制。以上原則和第七章討論的先鋒確保並無二致，但第七章只討論到單繩距環境。而在多繩距環境中，許多中繼確保站的空間有限，或是需要懸掛確保，確保者站位的實際操作上會有些許變化。此外，多繩距環境還多了一個考量，就是可能會出現墜落係數為 2 的情況。假使出現這樣的狀況，確保者是否依舊能夠維持確保？下節首先便要討論，在先鋒者能夠從容置放第一個保護點的情況下，確保者有哪些站位考量。接著，再討論如何因應墜落係數 2 的先鋒墜落。

10.3.1 確保者站位

在多繩距環境的中繼確保站確保先鋒時，確保者會繫入固定點，如果確保者與固定點的連接線持續受力，確保者略往後傾，並用雙腳抵在面前的岩壁當作緩衝，即可保持身形穩定，不至於意外拉扯先鋒者。若確保者的身形重量相對於先鋒者而言並不至於過分嬌小，在大多數的攀岩情況下（亦即岩壁近乎垂直或內傾），會因先鋒墜落而被拉往第一個保護點方向的確保者，就可以利用抵住岩壁的雙腳來抵抗往前的力道，只需要專心因應被往上拉的力道。

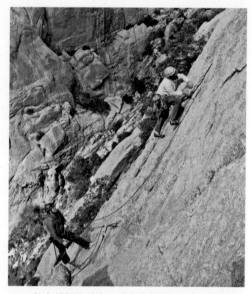

▲ 一般多繩距路線中，確保先鋒者時確保者的站姿

若確保者被往上拉的距離極長，導致確保者位移到固定點上方，且與固定點的連接線繃緊的情況發生，固定點便會受到往上拉扯的力。如果當初架設固定點時只考慮確保跟攀者的往下受力，固定點的設置就可能產生變化。若預期到此種情況，架設固定點時，就必須確定固定點能多方受力。此外，前文也建議架設固定點不宜太低，如果太低，使得確保者與固定點的連接線變短，更容易出現這種情況。

如果確保者身形過分嬌小（比如說是孩童），或岩壁外傾，確保者就會被往外拉。那麼，應該要考慮在岩壁上置放保護點並將確保者繫入，來抵抗這份力道。此時必須得要調整確保者的站位，讓確保者、岩壁上的保護點，以及先鋒置放的第一個保護點形成一直線，要不然當先鋒者墜落時，確保者會被拉往岩壁保護點與先鋒置放的第一個保護點間形成的直線方向，可能會失去平衡或撞擊岩壁，結果也許是受傷，也

許是會失去對制動手的控制。舉例來說，假設岩壁
內傾，理想上，最恰當的岩壁保護點位置為確保者
的身後下方，但在多繩距環境下，確保者身後多半
是什麼都沒有，只能在岩壁上確保者的腳下尋找保
護點，這時，確保者就不該再把身體往後傾、用雙
腳抵住岩壁，而是應該側身緊挨著岩壁，確定自己
與岩壁保護點和第一保護點形成一直線，制動手在
外側、易於控制，然後使用另一側肩膀來作緩衝（如
上圖）。

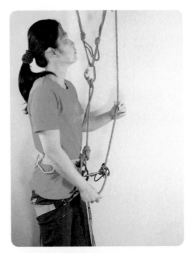

▲ 圖中綠色的繩環連接確保者與確保
者腳下的保護點，此時確保者改變
站位，讓身側緊挨著岩壁

10.3.2 因應墜落係數 2

攀爬多繩距路線時，當繩隊離地、處於任何從中繼確保站出發的繩段時，若先鋒
在置放第一個保護點前墜落，先鋒會墜落到確保者的下方，而此墜落的墜落係數為 2，
為可能出現的最大值。此時我們要考慮以下兩點：（1）固定點是否足夠強壯到能夠
承受係數 2 的墜落？（2）確保者是否能維持有效確保？依照目前的測試顯示，若確
保者使用傳統方式確保先鋒者（亦即將確保器放在吊帶確保環），並且也有依照第五
章的原則架設良好的固定點，那麼，主要需要擔心的不是固定點失效，而是確保者可
能失去對制動手的控制，而無法有效確保。

假設確保者使用常見的管狀確保器（如 ATC）確保先鋒者，當先鋒者沒放好第
一個保護點前就墜落，而先鋒者墜落到確保者制動手的這一側下方，受牽動的確保
者會因為衝擊的力道往下方旋轉，而確保者的手就會位於確保器下方，正是摩擦力最
小的角度，很容易失去控制。制動手失去控制，先鋒有可能墜落整條主繩那麼長的距
離，而墜落途中，撞擊到平台或凸出物的機率將會大增。如果先鋒者墜落到確保者制
動手的另一側下方，確保者的手藉著身體絆繩的幫助，有可能維持能讓確保器制動的

角度，但也很難保證受到劇烈牽動的確保者是否能維持該姿勢。

　　因此在攀岩界有句老生常談：必須盡可能避免墜落係數 2。當然，最理想的情況，就是從剛離開確保站到置放第一個保護點之前，先鋒者都有十足的把握不會墜落，但真實世界往往不是這麼美好，實際上經常不乏剛出站就遇到難關或岩質不穩的情況。本節介紹是針對係數 2 的因應方式，而每個方式都各有其局限，攀岩者必須在不同的狀況下做好最佳的判斷，應用最佳的工具。如果沒有把握繼續攀登，則應該考慮撤退。

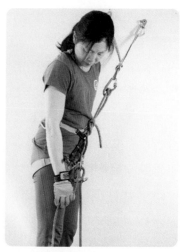

▲ 使用 ATC 確保先鋒者時，很難制動墜落係數 2 的墜落

助煞式確保器＋防災結

　　若使用管狀確保器，當制動手失去控制，就沒有第二道防線。所以，可選擇使用助煞式確保器，並加上防災結作為備份。先估計先鋒者所能置放的第一個可靠保護點的攀爬距離長度，再加上餘留的長度後，在主繩上預先打防災結。也就是說，假設估計要爬 5 公尺才有可能置放第一個可靠的保護點，那麼，就在確保器後大約 5 公尺半左右的地方打上防災結，多預留一點繩長。這是為了確保先鋒在置放該保護點前，確保者都能心無旁鶩地給繩，等到先鋒者將主繩掛進保護點後，可請先鋒者穩定身形，好讓確保者從容解開防災結，繼續確保。

使用固定點或固定點的一部分作為第一個保護點

　　近年來，這種解法似乎變成許多繩隊的「標準解」，尤其在使用雙錨栓固定點的確保站（2-bolt anchor），常看見先鋒者似乎「想都沒想」就在固定點中的一個錨栓上掛上快扣再掛繩。雖然這的確消除了係數 2 的可能，但也可能衍生新的、甚至更嚴重的問題。

　　使用這種解法，必須要考慮第一個保護點與確保者的距離。如果這段距離不夠長，當先鋒者墜落，受牽動的確保者被拉往第一個保護點時，確保器可能會因為撞上該保護點而失效。此外，如果先鋒者遲遲不能放好第二個保護點，還是有可能造成高係數的墜落，那麼，確保者因墜落被拉往第一個保護點的力道會非常猛烈，很有可能因撞上岩壁而受傷，或失去對制動手的控制。

　　那究竟要把係數降到多低，有好站位的確保者才能抵抗墜落的衝擊呢？關於這點，並沒有標準答案，但係數在 1 至 2 之間，就有可能屬於高風險區。如果第一個保護點與確保者的距離為 0.5 公尺，先鋒再爬 0.5 公尺就會達到係數 1；若距離為 1 公尺，先鋒也要爬 1 公尺，才達到係數 1。到放第二個保護點之前，係數會一直增加。

　　因此，這個方式只是讓先鋒者在剛出確保站時多些餘裕，比如剛出站就是難關，接下來可以很有把握地抵達放下一個保護點，或是這樣餘留的長度就足夠讓先鋒者

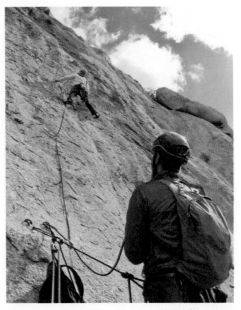

▲ 先鋒使用固定點其中的一個錨栓作為第一個保護點

置放第一個可靠的保護點，這倒不失為不錯的方式。理想上來說，如果要使用固定點作為第一個保護點，就該使用主點；但若主點離確保者太近，可以使用固定點中最高且良好的保護點作為第一個保護點。如果還是擔心與確保者的距離太短，就要考慮延長確保者與主點的距離。

預爬下一個繩段的部分段落

　　使用這個解法需要多一些計畫。假設攀爬時終於遇到站位較好的地點，適合作為確保站，但往上一看，接下來的路段卻非常困難，如果在這裡分段，下一段就要面臨「係數 2」的問題；但如果繼續爬下去再架設固定點，就只剩下很不舒服的懸掛確保站了。

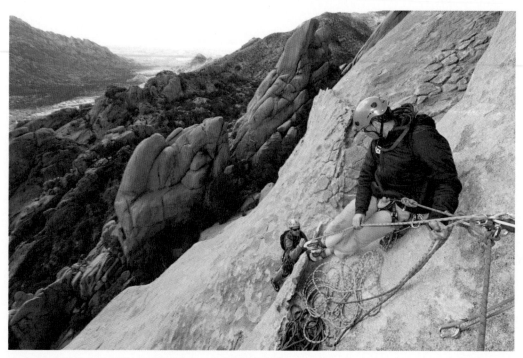

▲ 多繩距路線的中繼確保站多半腹地狹小，有時還需要懸掛

如果主繩還夠長，可以先在這裡把固定點準備好，然後趁墜落係數還小的時候，繼續先鋒，直到通過難關、可以放置下一個保護點為止。接著，將主繩掛上該保護點，請確保者收緊繩之後，垂放回先前架設的固定點處，繫入固定點，解除確保，將跟攀者確保上來。接下來的繩段，因為主繩已經放進第一個保護點了，所以起始的難關路段就只是頂繩攀登，解決了「係數 2」的隱憂。

使用固定點確保先鋒者 Fixed Point Belay，FPB

考量到高係數的墜落可能會造成確保者受傷或是失去對制動手的控制，所以，首先從歐洲開始，出現了「為什麼不考慮使用固定點來確保先鋒者？」的聲音。如果使用固定點來確保先鋒者，確保者退居後方，不會直接受到先鋒者墜落的影響、不用擔心需要抵抗衝擊造成的拉力而受傷，或是失去對確保器控制的風險，也能更專注在確保這件事上面。

認為應該使用確保者的吊帶確保環來確保的最大理由，是藉由「確保者位移」這個動態元素，來減少墜落對系統與先鋒者的衝擊。在單繩距環境中，確保者有地面可以運用，能夠藉著不抵抗墜落的拉力或彈跳起來，讓先鋒者感覺自己只是像羽毛般地飄落，對於需要經常墜落來「�... 路線」的運動攀登者來說，尤其重要。但在多繩距環境中，受到地形限制，動態確保的困難度相形增加。但確保者受到牽動的位移，依舊是動態元素，多少能夠減輕先鋒者會遭受的衝擊。

近年來有許多研究是針對多繩距環境之下，使用確保環確保以及固定點確保的比較。數據顯示，在一般的墜落情況下，固定點和最高保護點所受到的衝擊並沒有因為確保方式的不同而有顯著的差異。而先鋒者所受的衝擊，在使用固定點確保的情況下，的確比較大。若是高係數的墜落，且使用制動時，主繩難以在確保器滑動的確保

裝置（如多數的助煞式確保器），先鋒者與固定點需要承受的衝擊可能會超過臨界值。因此目前的實作建議是，若使用固定點來確保先鋒者，就應該使用義大利半扣或管狀確保器，把高係數墜落為先鋒者與固定點帶來的衝擊降低到可容忍的範圍。

　　如此看來，似乎像是在「先鋒承受較大的衝擊」與「確保者可能失去對制動手的控制」之間作出衡量，在兩害相權中取其輕。繼歐洲之後，如今，使用固定點確保先鋒者這樣的作法也已納入北美嚮導協會的課程裡。各廠商也持續針對此目的測試並改進確保器，這塊內容可能會是將來幾年攀登界在技術版圖上演進最多的部分。

10.3.3 定點確保 Fixed Point Belay

　　使用固定點確保先鋒者，以下簡稱為定點確保。簡單來說，就是在固定點中做出一個定點，可以掛確保器或使用繩結（義大利半扣）來確保先鋒者。定點需要符合的條件如下：（1）掛確保器的繩圈要小，當受到墜落的衝擊時，確保器不會有太大的位移，導致確保不易；（2）必須要夠強固，且能抵抗多方向受力，因為只要先鋒者在放了保護點之後才墜落，這個定點就會承受到往第一個保護點的力道（多為往上）。（3）高度要在確保者的腰與頭之間，胸前為最佳，才容易操作。有鑑於以上的條件，目前在攀岩界最常見到的應用是在雙錨栓確保站，本節也先以雙錨栓確保站為例，來解說定點確保的設置與操作，再談使用岩楔確保站的方式。

確保方式

　　在多繩距路線，類似 Fixe Chain and Ring Anchor（見下頁上圖）的雙錨栓確保站幾乎是完美的確保站，途中的金屬環同時連到兩點，非常強壯，且具多方向性，使用該環來當確保先鋒的定點，確保器的位移也小。定點確保須使用管狀確保器或義大利半扣，不建議使用助煞式確保器。管狀確保器和義大利半扣繩結在制動墜落時，繩索

的滑動（rope slippage）比助煞式確保器來得大，增加了緩衝墜落的動態因子。也因為繩索會滑動，強烈建議戴手套確保（手套幾乎是我的標配，攀爬以外，其他如確保、垂降等需要握繩、理繩的時候，使用手套都可多一分掌握，也可保持雙手的清潔）。

以下步驟，皆假設確保者已繫入固定點。

使用義大利半扣

在定點上掛上有鎖梨形鉤環，打上義大利半扣。強烈建議使用 triple action 的有鎖鉤環，定點確保時，這種鉤環受到墜落衝擊的當下可能翻轉，讓繩子移動時有比較大的可能轉開螺絲鎖（screwd gate locking carabiner）。相對於同樣使用義大利半扣，但確保對象是跟攀者的狀況，鉤環位移極小，使用螺絲鎖較無疑慮。

▲ 使用義大利半扣在定點上確保先鋒者

確保時，在攀爬端讓主繩維持在微笑般弧度的鬆弛，如此有利於給繩動作的順暢度。確保時可保持義大利半扣稍微鬆弛，給繩時，制動手往上餵繩，輔助手往下拉繩。和輔助手直接拉繩相比，這樣會讓主繩的捲曲較少。制動時，制動手往下拉。

使用管狀確保器

使用管狀確保器如 ATC 等定點確保時，在先鋒置放可靠的保護點之前，必須改

變主繩運行的方向（redirect），要不然發生係數 2 的墜落時，確保器中的雙繩會呈現平行，正是摩擦力最低的狀態，確保者將無法制動當下的墜落。這與前文介紹懸掛確保器於固定點上垂放攀登者時，需要改變主繩運行方向的理由是一樣的。實作上，一樣都是改變制動端主繩的方向。

▲ 使用管狀確保器在定點上確保先鋒者，在先鋒置放可靠的保護點之前，必須改變主繩運行的方向

使用管狀確保器的步驟如下：在定點上掛上有鎖鉤環，從主繩抓一繩耳，塞進確保器，將此繩耳連同確保器的鋼纜一起掛進有鎖鉤環，再鎖上有鎖鉤環。在定點上掛上另一個有鎖鉤環（此處使用有鎖鉤環能避免繩子從閘門脫出），將制動端主繩掛入，鎖上鉤環。

確保時，在攀爬端讓主繩維持在微笑般弧度的鬆弛，有利於給繩動作的順暢度。給繩時，輔助手往下拉，制動手順勢而上，再往下滑回到初始位置。制動時，制動手往下拉。當使用鉤環改變主繩方向，給繩時會感覺到較大的摩擦力，需要稍微加點勁拉，待先鋒者置放了可靠的保護點之後，可以將主繩從定點上的鉤環移出，此時確保會變得更加順暢（註：實作時，將改變主繩方向的鉤環掛在懸掛確保器鉤環的前方，操作上會比將其掛在後方稍微順暢）。

使用管狀確保器較有疑慮的狀況如下：當出確保站的路徑為橫移，並會在橫移路段放置保護點時，由於主繩的運行方向為水平，確保者制動時，難以將制動端主繩拉到最佳的制動角度。遇到這種狀況，建議使用義大利半扣確保。

使用軟器材建立定點

如果確保站處錨栓是一邊一個的獨立存在，並沒有金屬環將兩者串連起來，可使用繩圈或繩環來架設定點。架設時，會使用軟器材做出兩個繩圈作為定點來掛確保器，目的是增加軟器材的有餘性。此時，繩圈不宜太大（長度不要超過 5cm），避免確保器受力的位移過大，導致確保不易。以下介紹兩種架設方式：

（一）選擇位置較佳、能讓確保者操作順利的錨栓作為懸掛定點繩圈的地方，因為這個錨栓是前線，在該錨栓上掛上有鎖鉤環。接著拿出至少 120cm 長的繩環，在繩環上打上繩耳撐人結。此時會製造出兩個繩圈，將這兩個繩圈同時掛進有鎖鉤環，再鎖上鉤環，而這個雙繩圈就是掛確保器的定點。在另一個錨栓上掛上鉤環，使用繩環的另一端打上雙套結，掛進鉤環。調整好雙套結，好讓兩個錨栓間的繩環段沒有鬆弛。接著在定點上掛上有鎖鉤環，依上節所示，架設確保（見下圖 ❶ ～ ❸）。

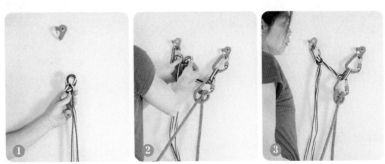

▲ 使用 120cm 繩環搭配撐人結與雙套結架設定點，確保者以雙套結繫入的兩股繩圈即為定點位置

（二）可使用 180cm 以上的繩環，對折後，在一端的雙繩耳打上單結或八字結。這時會出現兩個繩圈（繩圈長度不宜太長），同時將兩個繩圈掛進錨栓上的有鎖鉤環，作為定點。然後，將繩環的另一端用單結來調整長短，再掛上另一個錨栓，此時兩個錨栓之間的繩環段不應該有鬆弛。確保者繫入定點，在定點上掛上有鎖鉤環，依上節

所示，架設確保。

使用繩耳撐人結與雙套結架設定點，有受力後容易拆開的優勢，若使用大力馬材質的軟器材，建議使用（一）的作法。

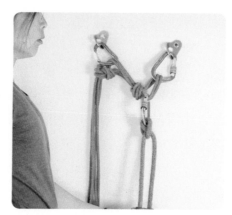

▲ 另一種架設定點的方式

岩楔定點

如果要使用岩楔架設確保站和定點，可以先使用第五章介紹的方式，以三個岩楔架設固定點。主點的繩圈不宜過大，是為定點；再於定點下方放置一到兩個可以抗衡向上拉力的岩楔，連接到定點，須注意這條連接線間必須沒有鬆弛。確保者繫入定點後，在定點上掛上有鎖鉤環，依上節「確保方式」所示，架設確保。但要注意的是，若岩壁的環境無法創造出定點的多方向性，定點確保就不是最好的選項。

混合系統 Hybrid System

如果擔心岩質不穩，或是攀登環境常有落石或落冰，擔心確保者可能因為被砸傷失去意識而失去對定點確保的控制，又或是希望當墜落係數變小之後，先鋒者可以重回傳統確保方式、少受一點墜落造成的衝擊，此時，便可以採用混合系統。

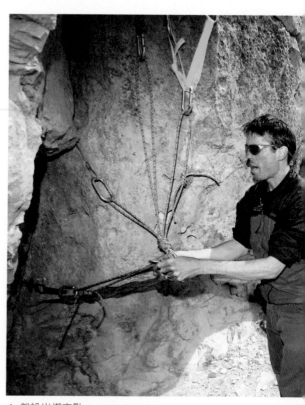

▲ 架設岩楔定點

混合系統的操作方式如下：在一開始的路段使用定點確保，但在先鋒者離開確保站之前，先估計主繩要行走多遠後會切換成傳統確保模式，把估計誤差的餘留長度打進去後，在該長度的主繩處裝置好助煞式確保器，掛進確保者的吊帶確保環，並在該確保器下方打上防災結。準備切換時，請先鋒者穩住身形，拆掉定點上的確保裝置，制動手握住助煞式確保器下方的主繩，收掉多餘的鬆弛，拆掉防災結，開始確保。

10.4 下撤

登頂只是攀登的一部分，平安回家才是完整的旅程。在計畫多繩距攀登的時候，一定要加入下撤需要花費的時間，盡量避免摸黑下撤。

如果走路下山，先把繩索用恰當的收繩法收好，當成背包來背負，或橫放在攀登時背負的背包上。同時，也要整理好其他裝備，可以放入背包的工具就盡量放入背包，無法放入背包而必須掛在裝備環上的，也盡量減少懸掛的長度，如此一來，在下山路段，例如需要穿過茂林時，就不容易勾住。

若需要垂降下撤，第九章已詳述垂降的基本原則和注意事項。不過，連續垂降多段和只垂降一段還是不太一樣。這裡有幾點提醒：

❶ 準備好扣進垂降固定點的方式。

❷ 從舊系統轉到新系統之前，一定要測試新系統沒有問題，才可以解除舊系統。這包括了從固定點轉換成垂降，以及從垂降轉換到下一個固定點。

❸ 強烈建議使用備份系統，如「第三隻手」或「救火員確保」。

❹ 良好的繩索管理在多段垂降過程中更形重要。

此外，若採取救火員確保的方式作為備份系統，為了避免確保者受落石砸傷，或因失去意識而喪失對確保系統的控制，可將確保者制動手下方的雙繩一起打個單結或八字結，用有鎖鉤環繫入固定點來關閉系統。此時，主繩會形成像是英文字母 J 的形狀。如此一來，若確保者和垂降者同時失去對主繩的控制，垂降者最多會滑到固定點的下方一點，而由於繩索呈 J 形，垂降者若失去控制，也不會直接撞上固定點。使用此法的另一個好處是，當兩個固定點並非在同一條鉛直線上，垂降完若不小心鬆手，主繩也不至於盪到無法取回的位置。

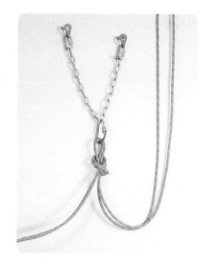

▲ 將雙繩一起打結繫入固定點，主繩
　形成像英文字母 J 的形狀

Chapter 11

多繩距攀登（二）
Multi-pitch II

　　前一章以兩人繩隊為範例，描述了多繩距攀登的流程、繩隊溝通與確保等技巧。本章則以前一章為基礎，繼續深入討論多繩距攀登，涵蓋的課題包括了：（1）三人繩隊；（2）多繩距攀登的轉接（transitions）；（3）提昇效率的原則；（4）攀爬多繩距的事前準備。

11.1 三人繩隊

　　當攀爬多繩距路線的繩隊成員有三人時，會需要兩條主繩，亦即每個攀登者攀爬時，都以獨立的主繩保護。常見的攀爬方式有「輪流行進」（caterpillar）及「同時行進」（parallel）兩種。輪流行進時，同一時段只會有一位成員在攀登，其他兩位成員則是等待或確保。同時行進時，兩位跟攀者會在保持約 3 到 5 公尺距離的條件下，同時攀爬。強烈建議使用**兩條不同顏色**的主繩，這樣一來，在繩索管理與轉接上會方便許多（註）。

註

另外有一種同時行進的方式是三人繩隊使用一條主繩，先鋒與一位跟攀者分別繫入兩繩尾，另一位跟攀者繫入距離繩尾跟攀者約 2～3 公尺的繩中（end roping）。先鋒抵達確保站後，會確保兩位跟攀者的同時行進，但因為在同一條繩上，彼此的配速要互相協調，繩尾跟攀者必須注意與繩中跟攀者之間的主繩沒有鬆弛。這種移動方式比較適合簡單、跟攀者不太可能墜落，但若墜落後果極為不妙的路段。常見的使用時機為：（1）某些多繩距路線在即將登頂的最後繩段地形變緩，路線難度降到 5.4 以下；（2）「接近」與「下撤」路段遇到四級到簡單五級的路段時（第十二章將以專章討論如何保護「有點難又不會太難」的輕難度技術路段）。

　　兩條主繩皆必須具備單繩認證，實作上，有些三人繩隊會選擇攜帶兩條認證為雙繩的主繩，因為重量比攜帶兩條單繩為輕（關於單繩、雙繩認證，可參見第二章）。先鋒者會受兩條主繩保護（亦即雙繩系統的標準用法），但個別跟攀者只受一條認證為雙繩的主繩保護，並不理想。只具雙繩認證的主繩比起具單繩認證的單繩細上許多，受力時，若遇到尖利地形，受到切割的風險較大；此外，若是遇到需要救援的情況，讓僅僅只有具雙繩認證的主繩長時間承重，是非常不理想的。會選擇此種作法的繩隊，通常所持的想法是，就算跟攀者墜落，給予系統的衝擊也還是低的，雙繩認證就已經足夠了，為了輕量化才願意做出這樣的妥協。攀登沒有標準答案，但要確定任何決定都是仔細衡量風險後的判斷。

　　不過現在單繩也愈來愈輕，市面上亦有同時認證為單繩、雙繩甚至雙子繩的主繩，讓攀登者在切換攀登系統上有更大的彈性。本章的系統描述大多都奠基在使用有單繩認證的主繩之上，但章末也會簡單描述雙繩系統的操作方式，以供參考。

輪流行進 Caterpillar Style

　　假設先鋒、第一、第二跟攀者的爬序不變；所有繩段都使用輪流行進方式，流程如下：

① 在地面分別順好兩條主繩。

② 先鋒者與第一跟攀者以八字結分別繫入第一主繩的上下兩端繩頭。

③ 第一跟攀者和第二跟攀者分別繫入第二主繩的上下兩端繩頭。由於第一跟攀者受到第一主繩確保，他可以選擇以八字結或繩耳八字結加上有鎖鉤環來繫入第二主繩，以便與第一主繩區隔。第二跟攀者則需以八字結繫入第二主繩。

④ 第一或第二跟攀者確保先鋒，先鋒抵達固定點後，在第一主繩上打雙套結繫入主點，解除確保。

⑤ 先鋒收拉第一主繩，直到抵達第一跟攀者為止，接著先鋒確保第一跟攀者，等第一跟攀者抵達固定點後，使用第一主繩打雙套結，繫入固定點。

⑥ 先鋒或第一跟攀者拉收第二主繩，直到抵達第二跟攀者後，確保第二跟攀者。第二跟攀者抵達固定點後，使用第二主繩打雙套結，繫入固定點。

⑦ 先鋒整理裝備，分別將兩主繩「翻面」。

⑧ 重複步驟 ④ ～ ⑦，直到攀登結束。

回收保護點方式

　　保護點除了防護墜落外，也有指示路線方向的功能。最單純的作法是全由第二跟攀者回收沿途保護點，第一跟攀者只負責換繩。也就是說，第一跟攀者抵達保護點時，將第一主繩移出保護點，再將第二主繩扣進保護點。第二跟攀者抵達保護點時，則清除該保護點。

如果跟攀者經驗豐富，在辨識路徑上沒有問題、也能辨識關鍵保護點，那麼，當路線直上時，第一跟攀者也可回收沿途的保護點；但如果攀登路線有轉折，則必須留下關鍵保護點來保護第二跟攀者，因此，他該將第一主繩取出，再將第二主繩扣入，待第二跟攀者抵達該處，回收保護點。

繩索管理

輪流行進時，由於兩條主繩一直是分開的，繩索管理較為單純。如果有足夠的平台空間，兩主繩可以分占一隅，再分別以「翻荷包蛋」的方式翻面。如果是懸掛確保站，則可以將兩條主繩分別整理在「先鋒與固定點的連接線」以及「第一跟攀者與固定點的連接線」上，再將兩條主繩翻面到「第二跟攀者與固定點的連接線」與「第一跟攀者與固定點的連接線」上。

同時行進（Parallel Style）

假設先鋒、第一、第二跟攀者的爬序不變；所有繩段都使用同時行進方式，流程如下：

① 在地面分別順好兩條主繩。

② 先鋒繫入兩主繩的上端繩頭（一條主繩為先鋒受確保的主繩，必須以八字結繫入。先鋒不受確保的另一條主繩，等於是拖曳上去，可以使用八字結繫入，或繩耳八字結加上有鎖鉤環扣進吊帶確保環或吊帶的兩繫繩處。兩種方式皆各有偏好者，前者容易在不同繩距的環境下改變確保的主繩；後者則是容易辨識確保的主繩。此外，若繩索出現纏繞情況，需要解開一繩來解決，也比較方便）。

③ 兩位跟攀者分別繫入兩主繩的下方繩頭。

❹ 一位跟攀者確保先鋒，先鋒者
先鋒時，將兩繩同時扣進沿途
置放的保護點（註1）。

❺ 先鋒抵達並架設固定點，使用
確保主繩打雙套結，再用有鎖
鉤環扣進主點；另一條主繩也
掛進雙套結所在的有鎖鉤環，
增加繩索管理的清晰度（如圖
❸）。

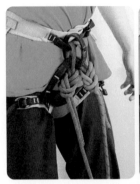

▲ 同時行進時，先鋒可採用上圖的兩種方式繫入雙繩

❻ 先鋒解除確保後，同時拉收兩
條主繩，直到抵達兩位跟攀
者（因為跟攀者位置不同的關
係，抵達兩位跟攀者會有些微
時間差，往往在收緊一主繩
後，要繼續單獨收緊另一主
繩）。

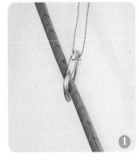
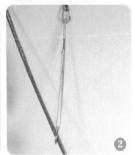

▲ 先鋒者將兩繩同時扣進沿途置放的保護點，❶ 為近
圖，❷ 為遠圖

❼ 先鋒將兩條主繩同時置入掛在固定點上的確保器，
完成確保兩位跟攀者的確保準備。

❽ 第一跟攀者開始攀登，攀爬約3到5公尺時（註2），
第二跟攀者就可以開始接著攀登。先鋒確保時，取
決於跟攀者的移動，有時可以兩條主繩同收，有時
則需要一條接著一條收緊。

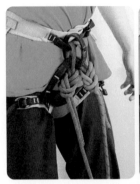

❾ 第一跟攀者、第二跟攀者分別抵達固定點。兩人分別在主繩上打雙套結、扣
進固定點。

❿ 先鋒整理裝備。可請一位跟攀者從兩位跟攀者的雙套結之處開始理繩，理繩
時，將兩條繩視作一條繩來順，直到抵達先鋒。

⑪ 重複步驟 ④ ～ ⑩，直到攀登結束。

> 註1
>
> 雖然兩條主繩同進保護點，但因為兩條主繩都是單繩認證，先鋒確保只需確保一條主繩。**不要同時確保兩條主繩**，那是雙子繩的使用方式。如此才能確保先鋒墜落時，受確保的單繩能順利延展，吸收衝擊。

> 註2
>
> 關於兩位跟攀者的距離多長才是恰當的，原則上，只要確定萬一第一跟攀者墜落、主繩延展後，第一跟攀者不會壓到第二跟攀者，並導致第二跟攀者受傷或從岩壁上脫落即可。第二跟攀者可以衡量路線難度以及兩人行進的速度差，來決定何時起攀，在不受跟攀者墜落影響的條件下，達到最佳的繩隊行進效率。（必要時，第二跟攀者也許需要在路線中段放慢速度或稍作等待。）

回收保護點方式

　　保護點除了防護墜落外，也有指示路線方向的功能。最單純的作法是全由第二跟攀者回收沿途保護點，第一跟攀者只將自己的主繩移出。第一跟攀者抵達保護點時，要確定鉤環閘門朝向自己，如果鉤環受主繩牽動，翻轉成閘門朝向岩壁的情況，必須先將鉤環轉向，再將自己的主繩移出（見下頁圖 ① ～ ③），以免在接下來的路段，主繩被其他保護點壓住（見圖 ④ ～ ⑥）。如果真的很難只移開自己的主繩，可以將兩繩都移出，再將第二跟攀者的主繩扣回保護點。如果發現主繩有交叉的現象，可將交叉往先鋒的方向推，再將主繩移出。第二跟攀者抵達保護點時，則清除該保護點。

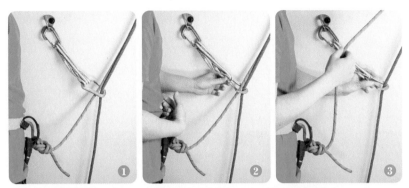

▲ 第一跟攀者抵達保護點時，確定鉤環閘門朝向自己，再將主繩移出

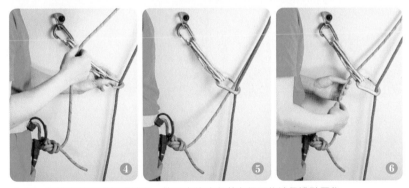

▲ 第一跟攀者若沒將鉤環轉向，接下來的路段其主繩可能被保護點壓住

　　當然，跟「輪流行進」一樣，如果跟攀者經驗豐富，第一跟攀者也可回收部分或全部的保護點，但回收保護點需要時間，可能造成第二跟攀者需要等待才能繼續攀爬的情況，進而影響全隊效率。

繩索管理

　　離開地面之後，在其他的中繼確保站，可將兩條繩視作一條繩來整理（見下頁圖 ❼ ）。若採取同時行進的方式，很難直接將主繩「翻面」，因為開始確保跟攀者之後，兩條主繩的移動速度就不一致了，所以待跟攀者抵達確保站之後，需要從跟攀者那端

重新順繩。但在先鋒抵達固定點，並開始拉繩到抵達跟攀者的這一段落，兩條主繩移動的速率是一樣的，姑且稱此繩堆為乾淨繩堆，開始確保跟攀者後的繩堆為雜亂繩堆。如果有足夠的平台空間，可以把兩個繩堆分開放，或者在兩繩堆的交界處打一個大繩結做記號，之後便只需重新順雜亂繩堆，再翻面乾淨繩堆即可（見圖 ❽、❾）。

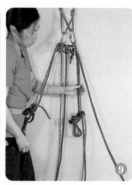

▲ 將兩條繩視作一條繩來做繩索管理　　▲ 使用大繩結來區隔「乾淨繩堆」與「雜亂繩堆」

同時行進時，由於兩條主繩進了同一個保護點的鉤環，有時候會發生繩索交叉的情況，大部分都不太嚴重，會在確保站自行解開，但偶爾會出現纏繞的情況。程度輕微的，只需先鋒解開非繫入主點的主繩，解開纏繞，再重新繫入該主繩；程度嚴重的，可能需要將兩繩分開，重新獨立順繩。

將兩位跟攀者繫入固定點時，也有小訣竅，能讓先鋒的兩主繩平行出站，沒有纏繞。抵達確保站時，先鋒一般的位置是在靠近下個繩段這一側，而兩位跟攀者排排站在另一側。我們把距離先鋒較遠的跟攀者稱為外側，另一個跟攀者稱為內側。第一位跟攀者抵達固定點時，別急著將跟攀者繫入，先在確保器下打個防災結。待第二位跟攀者進站時（亦可打防災結，方便雙手操作），再將兩位跟攀者繫入固定點。訣竅是，將兩個有鎖鉤環掛上固定點，先打外側跟攀者的雙套結，然後確定內側跟攀者的雙套結是在外側跟攀者雙套結形成的 V 字之下（見下頁圖 ❶ ～ ❺）。

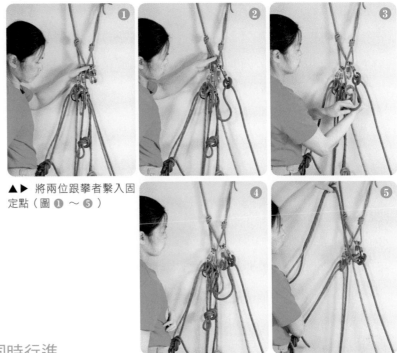

▲▶ 將兩位跟攀者繫入固定點（圖 ❶ ～ ❺）

輪流行進 VS. 同時行進

　　究竟該採取輪流行進還是同時行進，取決於路線長度、路線難度、攀岩者的經驗與能力、地形等等。在一條多繩距路線上，未必能一路輪流行進或同時行進，直到終點，攀登者必須能在兩種方式間從容轉換。本節討論兩種方式的優缺點以幫助攀登者決定使用時機，做判斷時，會考量到風險管理、行進速度、攀登者舒適度等，以上各因子會互相牽涉，但在概念上，風險管理的優先順序為第一。

輪流行進

● 類似將三人繩隊拆成兩個兩人繩隊，對於只有兩人繩隊經驗的攀登者，比較容易適應。

- 攀爬時不像同時行進般，第一跟攀者會受第二跟攀者的主繩影響，這情況在攀爬裂隙時更加明顯，當兩條主繩都在裂隙內，若第二跟攀者墜落，也在裂隙內的第一跟攀者手腳會受到第二主繩的施力。
- 兩條主繩總是分開的，繩索管理上比較直觀。
- 確保者只需專心確保一人，比較不容易疏忽。
- 先鋒者不需要拖繩，攜帶的重量較小，對攀登能力的影響較低。但相對的，第一跟攀者需要拖繩，可能會影響他的攀爬樂趣。
- 單一時間段只有一個人攀爬，整體攀爬時間會拖長。

同時行進

- 最大的優勢就是兩名跟攀者同時移動，節省整體攀爬時間。
- 能同時將跟攀者置於確保之下，在確保站的空間配置上有更多彈性。比如說，確保站的空間極小且要懸掛，若下方不遠處有個較舒服的站點，可請第二跟攀者待在那裡，只讓第一跟攀者抵達確保站。先鋒使用雙套結將兩人繫入固定點，待先鋒抵達下個確保站，設置好兩位跟攀者的確保後，第一跟攀者需同時移除兩位跟攀者繫入確保站的雙套結；若第一跟攀者只移除自己的雙套結，第二跟攀者在抵達自己繫入的雙套結前，會讓主繩產生不必要的鬆弛。
- 第一跟攀者不需要拖繩，也不用將拖曳的繩扣入保護點中。
- 先鋒需要拖繩，多了重量會影響攀爬能力，如果繩距長且難關在後段，或是該繩距的難度本就已逼近先鋒能力的極限，先鋒墜落的機率會大大增加（建議使用輪流行進）。
- 需要同時確保兩位跟攀者，如果跟攀者移動速度快，確保可能跟不上跟攀者的行進速度，若主繩產生過分的鬆弛，跟攀者需要原地等待。

混合系統 Hybrid System

若擔心因為繩段難度變得簡單，確保者確保的速度跟不上攀登者的速度時，也可考慮先由先鋒帶兩條繩抵達確保站之後，再請第一跟攀者與第二跟攀者分別跟攀該繩距。這相當於先鋒時採取同時行進方式，跟攀時採取輪流行進方式。

橫切路段通常給予跟攀者較大的壓力，可以考慮採取輪流攀登，並讓經驗值最淺的攀爬者作為第一跟攀者，且也以八字結繫入第二主繩。在先鋒者確保第一跟攀者的同時，第二跟攀者也確保第一跟攀者，等於第一跟攀者同時擁有頂繩確保暨先鋒確保，能把第一跟攀者萬一墜落的擺盪程度最小化。

轉換系統

假設三人繩隊的攀爬次序不動，轉換系統流程如下：

同時行進轉換成輪流行進

① 抵達確保站後，先鋒使用第一主繩打雙套結，扣進固定點。
② 兩位跟攀者抵達確保站後，繫入固定點。
③ 兩位跟攀者從繫入的雙套結開始，往先鋒方向分開順兩主繩，第一跟攀者順第一主繩，第二跟攀者順第二主繩，兩位跟攀者的速度愈一致，主繩愈容易順。
④ 先鋒將第二主繩的繩頭交給第一跟攀者。

輪流行進轉換成同時行進

❶ 全員抵達確保站並扣入固定點，先鋒和第一跟攀者使用第一主繩打雙套結。第二跟攀者使用第二主繩打雙套結。

❷ 分別將兩繩堆翻面。

❸ 第一跟攀者將第二主繩的繩頭交給先鋒。

11.2 多繩距攀登的轉換與交接

　　初踏進多繩距領域的攀岩者經常會訝異於這種方式所耗費的時間遠超過預期，並因而自問是不是該增加攀爬速度，或是考慮採取同時攀登（simul-climbing）？自然，上述這兩種方式都會降低整體時間，但增進攀爬速度通常不是一蹴可幾，採取同時攀登則會大大增加攀登的風險（註）。

> **註**
>
> 同時攀登意指兩人繩隊中，先鋒與跟攀者同時移動。兩者的速度需要互相配合，讓主繩沒有過分的鬆弛。保護兩人的，就是之間的保護點。當先鋒墜落，跟攀者會被拉往下一個保護點的方向，和傳統確保先鋒制動墜落的感覺類似。當跟攀者墜落，先鋒者亦會受到拉扯，脫離岩壁，由於難以預期，不易因應，受傷的風險因而提高。因此，同時攀登的繩隊通常會讓能力較佳的攀登者作為跟攀者。

　　其實，要增進多繩距攀登的效率，第一個該問的是攀登過程中的轉換是否流暢，是否能減少不必要的時間浪費。多繩距攀登的轉換非常多，就算每個固定點都只多花五分鐘，十段的路線就幾乎要多花一小時。轉換時，繩隊是處於靜止的狀態，如果能

減少轉換耗費的時間，繩隊就能盡快移動。這比增強攀爬能力容易，也不會因此提高風險。有效率的攀登亦會減少繩隊暴露在環境因子的時間，也避免浪費寶貴的日照時間，換句話說，增進轉換效率，也就是在實踐風險管理。

多繩距中的轉換究竟有哪些？需要轉換，就表示攀爬條件需要改變。比如改變行進方向，從上攀轉垂降；改變攀爬方式，從同時行進變成輪流行進；改變地形，從五級攀登變成三四級行進（見第十二章）；換人先鋒等。以下介紹增進轉換效率的原則，並提供一些範例。

1. 增加固定點的工作空間，維持系統的清爽

固定點的主點不宜太低，才會有足夠的工作空間，也利於維持系統的清爽。系統必須讓人一目瞭然，什麼該掛在哪裡、該如何繫入主點，不需要多餘的解釋。一般而言，在維持系統的清爽上，先鋒需要花比較多的心思，包括架設簡單明瞭的固定點、善用固定點的主點和第二主點，或是使用有鎖梨形鉤環增加主點空間以避免壅塞，以及確保跟攀者的同時，也做好繩索管理等。

▲ 固定點的主點若太低，不但不容易確保，也沒有足夠的整理空間

2. 預期接下來的步驟，做好計畫

謀定後動而非見招拆招，能避免需要事後除錯的機率。比如說先鋒架設固定點時，先看一眼下段路線的行進方向，思考下一段的攀爬順序，以此來決定繩隊成員的位置以及整理主繩的地方。開始攀爬下一段時，就不會出現成員必須在空間有限的確保站交換位置，主繩、攀登者與固定點的連接線產生糾纏，而必須重新理繩的情況。

3. 設計交換裝備的方式

在固定點上，下一段的先鋒者必須將尚未用到的裝備與上個繩段跟攀者沿途清除的裝備合併，並加以整理。許多繩隊喜歡各帶一條裝備繩環（gear sling），跟攀者在清除裝備的時候，根據裝備的大小將其扣在裝備繩環上的適當地方，等到了固定點，將裝備繩環交給先鋒者，先鋒者再把這些裝備與自己裝備繩環上的裝備合併，然後將空的裝備繩環交還給對方。

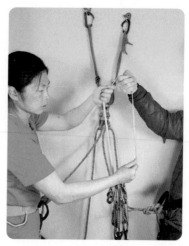

▲ 繩隊必須對交換裝備的方式有共識

不過，有些人不喜歡將所有裝備都放在裝備繩環上，而一些較重、較大的裝備也適合掛在吊帶裝備環上，比較不會妨礙攀登。如果有些要交給下段先鋒的裝備掛在吊帶裝備環上，繩隊中一定要對怎麼交接有個共識，是一個一個拿給先鋒者，還是一把拿給先鋒者？還是說，將它們掛在固定點上？又或者是將它們掛在先鋒者和主點的連接線呢？不管使用哪一種方式，只要繩隊中有共識且一路都使用相同的方式，即可減少不必要的時間浪費，同時也減低掉落裝備的可能。

4. 同一時段中沒有人閒置

同一時段中無人閒置，也就是增加團隊的「多工」、減少不必要的「空白等待」。舉例來說，當下一位先鋒者在整理裝備時，另外一個人可以補充食物飲水。一個攀登者上廁所時，另一個可以研究路線或添加衣物保暖等。

5. 瞭解繫入固定點的工具

在描述下撤的第九章中提到，隨著 PAS 等裝置的流行，大部分攀登者似乎遺忘了其他繫入固定點的方式。善用其他工具，可以減少轉換的步驟。

其他工具包括雙套結的另一端，當雙套結用有鎖鉤環掛上固定點後，兩端的繩索就都是固定的，都可以當作繫入主點的工具。比如說，先鋒抵達固定點後，從繫入主繩的八字結估量適當長度、繫入主點。跟攀者抵達時，若轉換情況需要，可從先鋒雙套結的另一端估量適當的長度，用有鎖鉤環扣入吊帶確保環。

在第九章最末節，曾舉過兩人繩隊運用此工具由上攀轉垂降的例子。這裡再舉一個輪流行進的三人繩隊由上攀轉垂降的例子：

❶ 先鋒抵達固定點，使用第一主繩雙套結進固定點，解除確保。拉第一主繩直到抵達第一跟攀者。確保第一跟攀者（圖 ⓐ）。

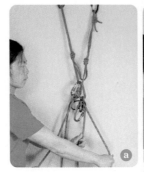
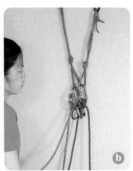

❷ 第一跟攀者抵達固定點，使用第二主繩雙套結進固定點。解除第一跟攀者的確保。拉第二主繩直到抵達第二跟攀者。確保第二跟攀者（圖 ⓑ）。

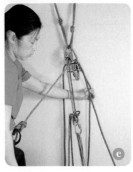

❸ 先鋒確保第二跟攀者的同時，第一跟攀者可延長確保器，在兩條被雙套結固定的主繩上架設垂降（圖 ⓒ）。

❹ 第二跟攀者抵達固定點後，在第一跟攀者下方延長確保器架設垂降，並加上「第三隻手」。接著解除第二跟攀者的確保（圖 ❹ ）。

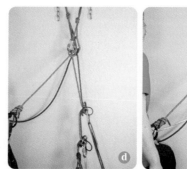
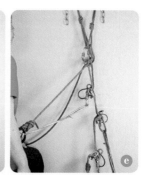

❺ 第一跟攀者解開繫入兩主繩的八字結。

❻ 先鋒在第一跟攀者的上方延長確保器架設垂降（圖 ❺ ）。

❼ 第二跟攀者開始垂降。抵達地面或下一個垂降站。

❽ 第一跟攀者開始垂降，第二跟攀者採取救火員確保的方式確保第一跟攀者。

❾ 在第一跟攀者垂降的同時，先鋒解開繫入主繩的八字結。將一主繩的繩頭穿過垂降環，然後使用單平結連接兩條主繩（圖 ❻ ～ ❽ ）。

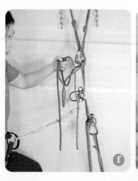
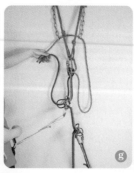
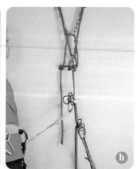

❿ 第一跟攀者抵達地面或下一個垂降站。

⓫ 先鋒解開兩個雙套結，開始垂降，第二跟攀者救火員確保先鋒（圖 ❾ ）。

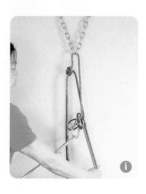

　　因為雙套結基本上固定了主繩，如果綜合上個原則的「多工」概念，就可以讓兩個跟攀者同時垂降。以下用同時行進的三人繩隊為例，來進行多工的上攀轉垂降：

❶ 先鋒抵達固定點，使用兩個
有鎖鉤環，分別將兩主繩使
用雙套結掛上固定點。解除
確保。拉上兩主繩，確保兩
跟攀者（圖 ⓐ、ⓑ）。

❷ 第一跟攀者抵達固定點後，
延長確保器在第一主繩上架
設垂降，並加上「第三隻手」
（圖 ⓒ）。

❸ 第二跟攀者抵達固定點後，
延長確保器在第二主繩上架
設垂降，並加上「第三隻手」
（圖 ⓓ）。

❹ 先鋒解除跟攀者的確保，延
長確保器，在兩條主繩上兩
位跟攀者的上方架設垂降（圖
ⓔ）。

❺ 兩位跟攀者開始垂降，在此
同時，先鋒解開繫入兩主繩
的八字結，將一繩頭穿過垂
降環，然後使用單平結連接
兩條主繩（圖 ⓕ）。

❻ 跟攀者結束垂降後，先鋒解開兩個雙套結開始垂
降，一位跟攀者給予先鋒救火員確保，若無救火員
確保，先鋒需使用「第三隻手」作為垂降的備份系
統（圖 ⓖ）。

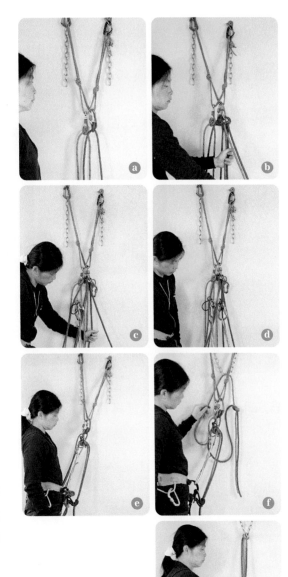

另一個繫入固定點的工具是在盤狀確保器下打上防災結。這裡舉個例子，說明輪流先鋒的兩人繩隊如何應用此工具（圖 ⓗ ～ ⓙ）：

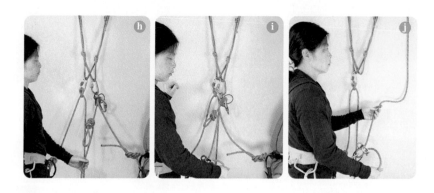

假設首先甲先鋒，乙跟攀，下一段則乙先鋒、甲跟攀。乙抵達固定點後，甲在確保器下打上防災結。然後甲使用乙攜帶的確保器架設乙的先鋒確保，待乙整理好裝備，即可解開防災結，拿走甲在上個繩段確保自己跟攀的確保器，開始先鋒。

6. 明白主繩繩頭的位置與角色

須瞭解主繩的上端和下端在哪兒。還有，以三人繩隊進行時，掌握兩條主繩、四個繩頭中可以浮動的繩頭位置，也會讓轉換事半功倍。繩索管理的「翻面」、輪流行進與同時行進的轉換、上攀轉下撤，都可見到這個原則的應用。

7. 事前的沙盤推演並練習純熟

上岩壁之前，先預想會出現哪些轉換，如果有不熟悉的轉換，就事前先在地面練習純熟。就算無法將所有轉換都以最佳化步驟減到最少，但只要練習純熟，一兩個步驟的時間差也會被壓縮到極小。

11.3 多繩距攀登的事前準備

　　良好的規劃是安全從事多繩距攀登、享受多繩距攀登樂趣的基本。多繩距攀登和單繩距攀登不一樣，繩隊與地面的距離較為遙遠，若有一個環節出錯，想要回到地面不是那麼容易。除此之外，錯誤容易產生加乘效應，讓繩隊花上超出預算的時間。以下是計畫多繩距攀登常需要列入考量的幾個項目：

1. 路線資料

　　詳讀路線資料。關於多繩距路線，指南書一般會有分段概述，如果路線十分經典，往往還會附上路線圖。路線圖以簡單的圖案描述岩壁的重要特徵、路線型態、標出確保與垂降固定點的位置、路線上已有的錨栓數目與大概位置等。更詳細的路線圖還會標出難關所在、需要的裝備、各段的長度等。路線圖上使用的圖案，攀岩界有基本共識，但還是會有小小差異，必須參考指南書上對路線符號的說明。不熟悉閱讀路線圖的，可以多加比對照片與路線圖來增加識讀能力。

　　除了路線難度的定級，指南書也常使用下列兩個級數來告訴攀登者更多關於路線的資訊，也就是「保護級數」以及「時間級數」。

　　保護級數是針對傳統攀登的路線而言，因為傳統攀登的路線要找天然的岩壁特徵來放保護點，有時到處都可放保護點，有時卻很不容易找。保護級數借用了電影分級，分為 G、PG、R 和 X。G 表示隨處都可以放保護點，PG 表示保護點之間的距離可能比 G 稍微遠一些，但是墜落依舊不會太長。R 則表示保護點之間的距離很長，如果在這段路段墜落了，非常有可能會受傷。X 則表示保護點之間的距離長到如果墜落，非常有可能會死亡。有的指南書不會列出 G 和 PG，但是如果有 R 或 X 的路段，絕大

部分的指南書都會標出。

「時間級數」用羅馬數字來標示，是從 I 級往上的開放式集合。這個級數用來標示大多數的攀登者攀爬該條路線所需要的時間。當然，攀登者的能力不一，時間級數其實相當主觀，不過對於大家常攀爬的經典路線，由於取樣眾多，還是很有參考價值。單繩距路線都是 I 級；II 級表示要花個兩、三小時；III 級需要半天；IV 級需要一天中的大部分時光；V 級開始，就表示要過夜了。時間級數一般代表的是從停車處出發到回到停車處，若是技術性登山，則是由營地出發到回到營地。如果是後者，則需要注意自己的營地和指南書指的營地地點是否一樣。

除了路線資料本身，還需要清楚抵達起攀處的方式和所需時間。登頂後該怎麼下來？是健行下來，還是有垂降路線？垂降路線每一段的長度是多少？需不需要兩條繩子？

此外，要注意下撤之後會不會回到原點，這會決定怎麼打包以及要攜帶哪些東西到路線上。如果沒有計畫回到原點，攜帶到路線起攀處的東西都要隨身帶到最後。

最後，一定要規劃撤退計畫。如果在中途，因為某些因素爬不下去了，該怎麼撤退？有時候路線下撤的垂降路線即為攀登路線，那麼，就比較單純，直接垂降即可。如果攀登路線和垂降路線不一樣，但是有重合，也可以考慮爬到重合處垂降。如果沒有這麼幸運，就要準備使用自己的裝備架設垂降固定點，而這些裝備就只好留在岩壁上了。

2. 繩隊的能力

瞭解繩隊成員的攀登能力，可以恰當地選擇適合的多繩距路線，讓繩隊中的每個

人都享受到攀登的挑戰和樂趣。攀登能力可以從先鋒能力、跟攀能力，以及擅長地形等來分析，以分配各段由誰先鋒。

一般而言，如果能力差不多，很多繩隊選擇輪流先鋒（swap leads），因為順序和主繩的上下方繩頭一致、繩索管理非常單純的緣故。但是也有許多繩隊選擇區塊先鋒攀登方式（lead in blocks），意指這一區塊的數個繩段由甲連續先鋒，下一區塊的數個繩段由乙連續先鋒，然後再交換。這種方式的好處是，攀登者會有攀登、確保、攀登、確保的節奏，而不像輪流先鋒的節奏是攀登、確保、確保、攀登，並因而讓暖起來的肌肉涼掉。

可以爬一段 5.10 和需要爬五段 5.10 是差很多的。在選擇多繩距路線時，不妨一次挑戰一個單項，這次挑戰的是路線的難度，下次則挑戰路線的長度，不要同時挑戰難度和長度。

3. 天氣

知道岩壁受陽光照射的時間長短、當地的氣溫、日出和日落的時間，起風的風向和風速，以及會不會有午後雷陣雨等等，都會影響繩隊決定出發的時間、該結束的時間、正確的穿著等。我在攀爬多繩距路線的時候，幾乎都必備一件防風衣，是那種非常輕且不使用時可以整件塞進風衣口袋中的，最後能收納成一個有吊環的小包，掛在吊帶上。

4. 其他裝備

絕對不要忘記補充熱量、電解質以及水分來維持體力，攀岩者風險管理的第一步就是保持良好的身心狀況。千萬不要因為怕上小號（尤其是女性）而忍著不喝水，缺

水的身體會造成暈眩、疲乏的症狀，很容易影響安全。為了以防萬一，繩隊也最好攜帶輕便的急救包，可以做些簡單的護理。

綜合以上，爬多繩距路線除了攀登裝備以外，還需要攜帶額外的衣物、食物、飲水、急救包、防曬油、相機等。所以多繩距攀登的繩隊都會攜帶小背包，如果一個繩隊用一個背包，一般而言，背包由跟攀者背負。不過也有很多繩隊成員各帶各的背包，才可以隨時取用補給。最後提醒一點，如果下撤需要健行下山，或是垂降後還需要走上好長一段路，千萬不要忘記帶適合走路的鞋子上去。

11.4 使用雙繩系統攀 double rope climbing

雙繩系統攀登常見於路線蜿蜒、很難將置放的保護點維持在一直線上的時候。如果路線需要兩條繩結繩垂降，許多繩隊也會選擇使用雙繩系統攀登，省掉拖曳另一條繩的麻煩。以下解說為兩人繩隊的雙繩系統攀登，使用雙繩系統的先鋒模式如下：

先鋒時，如果路線直上，則輪流將雙繩中的一繩扣入保護點中。若路線蜿蜒，或有橫切路段，則會將該範圍的保護點分成兩區域，一區域專扣一繩，讓任何單一主繩都沒有過分的轉折，造成主繩行走的窒礙。

舉例而言，假設雙繩中一條繩為黃色，另外一條為藍色。當路線直上的時候，第一個保護點扣黃繩，第二個扣藍繩，第三個扣黃繩，第四個扣藍繩，以此類推。

如果路線開始蜿蜒，則必須在心中先做好大致的盤算。假設：

❶ 保護點的置放一群會比較偏左，另一群比較偏右。則偏左的全都扣黃繩，偏

右的全都扣藍繩。

❷ 如果有一長段橫切路段，可以把這條橫切路段置放的保護點全都扣進黃繩，
待路線又開始直上之後，連續幾個扣進藍繩，估計黃繩可以行走順暢之後，
再開始輪流扣進黃繩、藍繩。

　　從以上的描述可知路線蜿蜒的時候雙繩系統的優勢何在。若是使用單繩，很可能
即使延長保護點，依舊避免不了主繩行走窒礙的問題，必須將繩段分成兩三段來爬。

11.5 攜帶繩索的策略討論

　　攜帶繩索的策略根據繩隊人數、下撤要求、路線難度、個人偏好等有所不同。若
是兩人繩隊且走路下山，那麼，只帶一條單繩是合理的。許多多繩距攀登常常見到需
要結兩條繩垂降的下撤，因而使得有些繩隊選擇雙繩系統，因為直接就有兩條繩。若
是三人繩隊，自然也有兩條繩。若兩人繩隊使用單繩攀登，可以攜帶一條較細的附繩
（tagline，直徑一般 6 ～ 8mm），若靈活運用附繩，在某些情況也有優勢。且單繩加
上附繩，合起來的重量和雙繩也差不多。以下描述單繩加附繩的操作方式。

　　攜帶附繩的方式，可以是讓跟攀者背負在小包中，或是由先鋒拖曳。若繩段變得
困難，先鋒可以考慮將自己背負的小包或後段才要使用的裝備留在前一個確保站，待
需要使用裝備時再用附繩拖曳上來。抵達下一個固定點時，可以一起將自己與跟攀者
的小包用附繩拖拉上來，讓跟攀者也能輕量攀登。

　　結繩垂降時，建議細繩不要用拋的，尤其在起風時，這是因為細繩自由落體的時
候，很容易纏繞且自行捲成一氣。可以使用第九章曾介紹過的蝴蝶式收繩法，先順好
繩，再用繩環兜起繩子。此外，也可使用開口經過加塑膠片硬化處理的收納包（stuff

sack），將細繩順進包中，就可以一邊垂降、一邊放繩。也因為細繩容易纏繞，架設垂降時，建議在下一個垂降站時是拉細繩回收，讓較粗的單繩作為落繩。不過，當垂降路線不陡的時候，細繩就比較難拉，最好戴上手套，增加操作的舒適度。

　　使用單繩加附繩系統，最大的隱憂是，如果回收主繩時，主繩因為某種原因卡住，附繩就無法用來先鋒。許多人採取使用認證為雙繩或雙子繩的動力繩來取代附繩，但在拖曳上它們就不如附繩好用。戶外廠商也針對此點開發新產品，如 Edelrid 的 Rap Line，延展不會太高，適用於垂降與拖曳，且有動態元素，根據雙子繩認證的規格來看，能承受兩次先鋒墜落。追求輕量化的攀登者從事技術性攀山時，若考慮到地形只偶爾需要保護，且路段不長，可以就帶一條 Rap Line，先鋒時對折起來用。

▲ 三人繩隊的「同時行進」

Chapter 12

接近下撤暨技術攀山的 多樣地形
Alpine terrain

　　前兩章曾提過，在某些多繩距路線的接近或下撤路段，會見到優勝美地難度三、四級或是簡單五級的段落。從事登山活動，會利用技術性的攀岩路徑（alpine rock routes）登頂，此類路徑上也常見大量的三、四級路段，間或夾雜著短暫陡峭的五級路段。這些地形特徵包括了沙石堆坡（scree、talus、boulder fields）、角度內傾的岩板（slab）、石塊堆疊成的破碎岩面（blocky face）或稜線（ridge）等。如何在這類綜合地形間保持行進的效率，並同時為繩隊提供恰當的保護，高度考驗著攀岩人的判斷能力與應用技術，必須靠著反覆練習、累積經驗，以求在繩索管理、地形辨識與保護的選擇上時時精進。

▲ 岩板 ①，岩板 ②

▲ 石堆坡

▲ 破碎岩面

▲ 稜線

　　本章首先討論在多樣地形之間行進的原則，並針對需要具備的技巧做出概論，再以兩人繩隊為例，做進一步的解說。最後會討論三人行進的方式，以及較常見到攀登嚮導所使用的「短繩行進」（short roping）。

12.1 多樣地形行進綜論

繩索管理

　　隨著路徑的難易程度、風險因子、保護模式的改變，繩隊必須調整繫入主繩的成員彼此之間的距離。一般而言，在五級難度路段，或是中間遇到不易找到保護點的長距離岩板，我們會把繩距放長，採取傳統式架站一動（攀登）一靜（確保）的方式攀爬；在較簡單的路段，繩隊則可選擇使用「同時行進暨保護」（running belay）或「短繩距保護」（short pitching）等模式行進。這時則會把繩子縮短，來降低繩隊成員的距離，如此一來，可維持繩隊的溝通良好，也不會有過長的繩子牽動鬆石，砸到遠處的繩隊成員。由於轉換就是繩隊靜止的時候，需要放長或縮短繩索以改變系統時，為求效率，最好把處理繩子的動作練習到變成想都不用想的肌肉記憶，同時就能有餘裕瀏覽下一段的地形，思考接下來的計畫。

地形判讀

　　地形判讀包括尋找行進路徑、理解潛在的墜落軌跡與墜落的後果，以及路徑間的保護機會。以上所有因子都會影響繩隊所將採取的行進與保護方式。光憑文字，只能討論地形辨識的原則，但若要精進判讀的眼光，得佐以大量實戰經驗。往上行進時，視野較廣，地形辨識比下撤容易。若需要下攀，一般會比上攀感覺更加彆扭且困難，同樣的路段，須得採取較上攀保守的保護方式。

　　最佳的行進路線有其條件，包括整段路徑難度在繩隊的攀登能力內，且能做到恰當的保護措施等。墜落軌跡的判斷需要追尋重力線，但也必須考慮地形與中途保護點的影響。比如說，在稜線上行進，墜落軌跡可能有三種，分別是往稜線的兩側落差

▲ 短繩距模式行進時，使用天然物來確保

方向，以及往稜線的下坡方向。此外，中途置放的保護點還可能增加墜落時擺盪的變數。根據墜落的軌跡，可能判斷出墜落的後果是否墜入完全無阻攔的懸崖，還是該方向的墜落馬上就被岩壁或巨石阻隔等。保護機會包括恰當的暫停處，比如空間極大的平台，繩隊可以在此集合再出發，也是短繩距保護的中繼站；又比如天然的保護點，例如樹、大石、岩柱等。同時行進時，可將繩子以對抗墜落方向的方式繞過天然保護點；短繩距模式行進時，也可利用天然物來確保。此外，也要善加利用地形來增加摩擦力，尋找平衡確保（counterbalance）或是穩定站位的機會。天然保護點外，也可尋找岩隙岩縫等置放岩楔的機會。

保護方式

保護方式有如光譜，一端為無保護（註），另一端為傳統的確保站，繫入固定點

後，使用確保器來確保。此事需要耗費的時間是從零到長時間，保護程度則是從無到高。為什麼在三四級為主的地形，卻需要使用不同程度的保護呢？當然，攀登者可以倡議「安全第一」的論調，從頭到尾全都使用最保險的傳統五級地形使用的保護模式，但真要這樣做，有幾個重要的前提：繩隊可以使用的時間是無限的、繩隊成員不會疲勞，且周遭環境的狀況靜止、沒有變動。

註

將「無保護」也列入保護方式一節，也許讓人乍看頗不能理解。但有時無保護行進的確是種種考量下的最佳解法。攀登人常說，繩索是生命線，但不是在所有情況下使用繩索都會比不用繩索來得安全。比方說，在極鬆動的路段行進，繩索的移動很有可能製造許多落石，造成下方成員的危機。自然，當某繩隊成員真的需要保護，那麼，若能在繩子長度內找到恰當站位或保護點可供運用，就可以選擇保護，同時高度防範可能出現的落石軌跡。同時行進時，若繩隊成員之間無法利用地形保護，也找不到任何保護點，且因地形鬆動或其他原因，成員無法制動其他成員的滑動或墜落，此時，一人失足的後果就會造成整個繩隊的覆沒。那麼，在這樣的條件下，實在沒有合理理由使用繩索。若需要無保護行進，攀登者的安全防線就是己身的移動能力，必須對自己的能力有百分之百的把握。如果沒有，撤退無疑會是最佳選擇。

可惜，在多繩距攀登與攀山行程真實情況中，時間是有限的資源，環境因子會在一天不同的時間點有不同的變化。繩隊如果在日落西山之後還沒有到達安全的地方，往往就需要冒更多不必要的風險。繩隊行進的時間過長，隊員也會疲累，極容易影響判斷的精準度。在山野裡，如果必須橫切過可能有落石砸下的路段，也常會選擇清晨時段，在凍住上方落石的冰雪還很結實的時候，快速通過。也就是說，在很多情況下，保障安全的不二方法，是增加繩隊行進的效率。

選擇恰當的保護程度，除了考量效率，也必須理解所要防範的失誤是什麼。是只要防範攀登者失去平衡呢？還是要防範攀登者滾落岩坡？此外，也要考量到失誤所產生的動能會有多大，才會知道防範措施的強度是否足夠。如果失誤的機率不高，但失誤的後果很慘烈，也要考慮加強保護程度。舉例來說，一是假設從地面出發，只有在離地大約不到一個人身高的地方有個較難的第四級動作，二是假設需要透過一樣的動作來度過懸空一百公尺的暴露路段，上述兩種情況所選擇使用的保護程度，就會相當不一樣。同樣的，如果懸空一百公尺的暴露路段旁是條平坦的一公尺寬健行步道，大概很多人都會對使用保護感到不可思議。

保護的光譜，從無保護開始到確保站確保之間，還有（1）徒手確保（hand belay）；（2）人身確保，包括肩部確保（shoulder belay）以及腰部確保（hip belay）；（3）地形確保（terrain belay）；（4）確保者繫入單個或兩個保護點後，在吊帶確保環上使用義大利半扣或確保器確保等。實作上，經常會出現綜合方式，也就是結合地形、站位，以及確保手法的應用，下文會詳細介紹。

12.2 處理繩索的方式

從事多繩距攀登時需要攜帶多長的主繩，還有，是否需要再多帶第二條繩，這些端看攀爬以及垂降的繩距長度而定。一般多繩距攀登攜帶的主繩則是大約從 50 公尺到 70 公尺不等。在某些技術攀山路線，也許只要 40 公尺長的主繩就足夠。但在三四級路段行進時，絕大部分的時間裡，繩隊成員都能獨立行進，只有少數情況需要保護，此時，就連 40 公尺的主繩都嫌太長。繩隊成員間的繩長過長時，容易產生以下風險：（1）繩索被地形牽絆，造成移動困難；（2）繩索牽動路徑上的鬆石，造成落石危機；（3）繩隊成員不易溝通等。因此，必須縮短主繩長度。但兩人間的距離究

竟該多長呢？這沒有標準答案，因為不同的
保護方式需要不同的繩長。經驗上來說，會
將兩人間的距離縮短到 6～9 公尺左右，如
果需要再縮短，就將多餘的繩子收在手上，
再根據情況從手上放繩延長，如果需要更多
的繩長，則需要從已收好的繩中，再多放些
繩子出來。

▲ 行進三四級難度的地形時，經常需要縮短主繩
　長度

奇異收繩法 Kiwi Coil

　　將繩子縮短，最常見的方式為奇異收繩法。假設繩隊兩人都以八字結分別繫入主
繩的兩端，最後由一方以奇異收繩法將繩子收到剩下 6～9 公尺的長度，步驟如下述
（範例適用於慣用右手者，慣用左手者請將左右手互換）：

① 攀登者以八字結繫入主繩一端繩頭。

② 將主繩繞過脖子後拉直。

③ 左手掌心朝下，維持在大約肚臍眼的高度。

④ 右手拿著繩索順著同一方向，以脖子和左手心為支點持續繞圈，直到收完不
　用的繩索。

⑤ 放掉左手，將步驟 ④ 收起的繩圈一起像斜肩包一樣，斜背在一側的肩膀上。

⑥ 從未收的主繩端抓起一繩耳，穿過吊帶的確保環。

⑦ 一隻手從斜背的繩圈下方拉上步驟 ⑥ 的繩耳。

⑧ 繼續將該繩耳繞過連往繩伴的主繩，打一個單結。把該單結靠緊斜背的繩圈
　收緊。

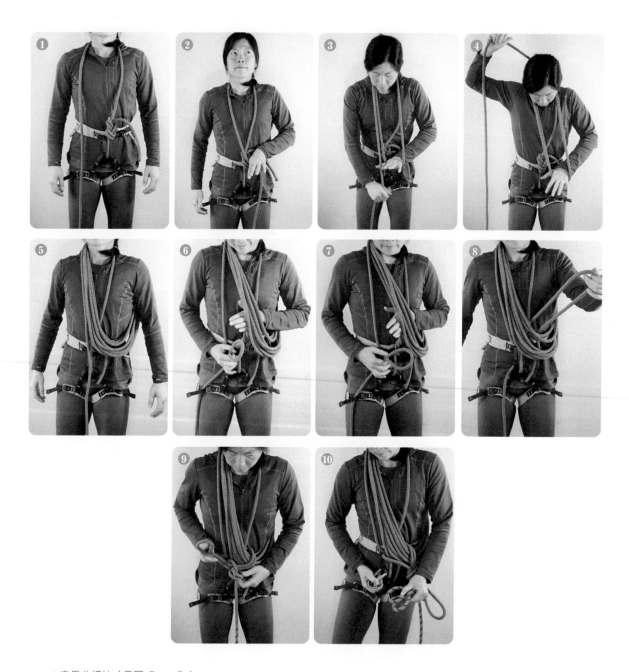

▲奇異收繩法（見圖 ❶ ～ ❿ ）

接下來，就可以使用剩下的主繩行進與確保了。如果背負奇異收繩的攀登者可能因墜落而讓主繩受力，可在步驟 ❽ 結束後，在連往繩伴的主繩端打個雙套結，以有鎖鉤環掛進吊帶確保環，把受力處與繩圈獨立開來（見右圖 ⓐ、ⓑ）。

▲ 以雙套結把受力處與繩圈獨立開來

如果收好繩，發現還需要將繩子收得更短，便在之前的繩圈上再做一次奇異收繩即可，不用將之前的單結拆開。但如果要放繩，則先將步驟 ❻ ～ ❽ 倒過來，再一圈一圈地放繩。如果要放很多圈，建議從斜背的繩圈改成將全部的繩圈掛在脖子上，再微微低頭俯身，一圈一圈地放（見圖 ⓒ）。如果要放得更多，或是要全部放完，可以將全部的繩圈一起拿在一隻手上，再用另一隻手一圈一圈地放（見圖 ⓓ）。

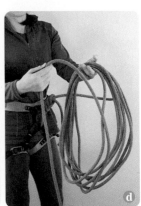

行進時，如果要縮短兩人的距離，可以用圈式收繩方式將多餘的繩收到手上（見第二章，但這裡收在手上的繩圈會較小，如圖 ⓔ），再視情況收放。

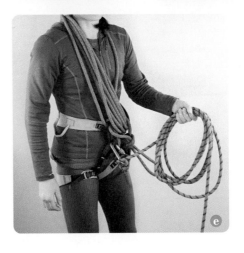

背包收繩＋奇異收繩

　　若繩圈體積太大，斜掛在肩膀上可能會出現繩圈滑落的情況，可以考慮將部分的繩子收進背包中，再以奇異收繩法對付剩下來的繩長。比如說，若使用 60 公尺的主繩，可以將 30 公尺直接順好繩放進背包，或以蝴蝶式收繩法收好、放進背包；接著將從背包口出來的主繩順著肩頭披下，拉直後，以雙套結繫入吊帶確保環，再以奇異收繩法處理接下來要收的主繩段落。

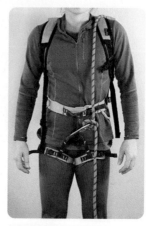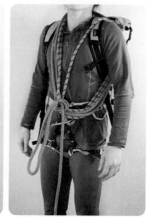

▲ 背包收繩＋奇異收繩

兩人皆收繩

　　也可以兩人皆用奇異收繩法收掉部分繩段，或一方將確定不會使用的繩長放入背包中，一方使用奇異收繩法收繩等。

　　究竟該一人收繩或兩人皆收繩，也都要視情況決定。主要的考量有兩項，一、是否能讓先鋒攀爬五級路段時，避免攜帶繩圈？因為額外的重量若會影響先鋒攀爬能力，就等於增加了風險；二、考慮之後行進會產生的轉換，現在的收繩模式是否能簡化轉換程序、增加效率？

12.3 各種行進與保護模式

無保護獨立行進 Solo

所謂無保護獨立行進，指的是攀登者以己身的專注力與攀爬能力，作為保障自我人身安全的第一道防線與唯一防線。攀登者願意獨立行進的程度會依個人對路徑感覺到的舒適程度而異，一般會考量個人對該路段是否有高度把握，以及失足的後果為何。

在令人有戒慎恐懼之感的路段選擇獨立行進時，必須審視該條路段的客觀障礙，例如是否有濕滑、鬆散的石塊。如果行進間可能會鬆動落石，比如說，沿著簡單的凹槽地形上升（loose gully），繩隊的成員最好一個接著一個通過（如下圖），等待的成員則需審視地貌，尋找對落石的障蔽性好，或能避開落石墜落軌跡（fall line）的地方等待，直到上方成員通過鬆動路段後，再從等待之處出來攀爬；又比如說上升碎石坡，繩隊的成員可以最小化彼此間的距離，避免上方啟動的落石累積動量。若距離拉開，下方的人則需避免進入上方落石的預期軌跡，必要時，在原地暫時等待。

▼ 當沿著簡單的凹槽地形上升或下撤，繩隊成員最好一個接著一個通過

在行進的速度上，選擇可小心、舒服、有效率地通過該路段的步調。如果衡量過後，對於通過該路段不太有自信，自忖會過分緊張，或者是路段的暴露感相當高、失誤的後果太嚴重等等，則考慮使用其他行進方式。

類抱石式確保 Spotting

抱石運動中，常見攀登者下方的人雙手上舉，在攀登者墜落的時候，協助抱石者安全著地。抱石式確保的廣義定義即為協助攀登者墜落到安全的區域，同時特別著重保護攀登者的頭、頸，以及脊椎。不過在多樣地形行進時，攀登者不會攜帶抱石運動中吸收衝擊的軟墊，實作上稍有不同。原則上，在多樣地形採用類抱石式確保時，旨在消除攀登者墜落的可能。

使用類抱石式確保時，確保者一定要有極穩定的站位，比如寬敞的平台，或是有地形能協助自己抵抗攀爬者的重力等。若確保者在攀爬者下方，在攀爬者離開穩定站位約一兩步之後，還未抵達下一個穩定站位，或是還未抵達讓攀爬者有足夠自信與能力可以無保護獨立行進的地方，確保者可將攀爬者的腳跟往岩壁方向推，增加攀爬者與岩壁間的摩擦力，幫助他抵達不再需要確保的區域。若確保者在攀爬者上方，可藉

▲ 若確保者在攀爬者上方，一定要確定自己在受力時還能穩定身形。若無把握，則應採取蹲姿或坐姿，並藉由地形穩住身形。若攀爬者穿著吊帶，可拉住較靠近攀爬者重心的吊帶確保環

著抵住地形穩定身形,再拉動攀爬者吊帶的確保環(因為接近身體重心),助其一臂之力。如果繩隊成員背負背包,可考慮卸下背包攀爬困難路段後,再傳遞背包。

人身確保之肩式確保 Shoulder Belay

使用肩式確保時,確保者在攀爬者上方,確保者的側面靠近需要保護的路段。假設確保者的左肩朝向需保護路段,繩子從攀爬者開始,會經過需保護路段,從確保者的左手繞過確保者的背與肩頭,抵達確保者的右手。當連到攀登者的主繩與確保者靠近攀登者的那條腿的角度愈小時(延續上例,則為左腿),肩式確保是最有效的。角度增加時,肩式確保即逐漸失去可靠性。肩式確保的適用範圍頗為受限,在人身確保的技巧上,不如腰式確保來得使用廣泛。

▲ 肩式確保

人身確保之腰式確保 Hip Belay

使用腰式確保時,確保者必須要有很好的站位,或者能夠坐下來,藉由抵住地勢來吸收攀登者墜落造成的衝擊。比如說,面對攀登者坐或站,並能用腳抵住前方的岩柱或大石的岩面。確保的方式是將主繩繞過腰際,確保時的輔助手往靠近身體方向、制動手往遠離身體方向收繩。輔助手抓住制動手前腰際兩端的主繩,制動手往靠近身體的方向滑動到原來的準備位置。跟攀者如果墜落了,可將制動手橫越身體前方,同時身體藉著利用地形來緩衝衝擊。

使用人身確保時,確保者的站位是制動墜落的防線,如果對站位沒有自信,可以

在墜落的相反方向、攀登者與自己的延長線上找尋恰當的地方，置放保護點，將自己繫入保護點後，再行確保。如此的作法，即進入了下下一節「短繩距確保」的範疇。

同時行進暨保護 Running Belay

使用同時行進的路段一般不如需要使用短繩距確保方式的路段來得困難（見下節），繩隊成員墜落的機率不高，只需要在關鍵地段運用保護點，以避免重大災情出現，建議由繩隊中對尋找恰當行進路線比較有經驗的成員擔任領路先鋒。「同時行進」自然比一動一靜的「輪流行進」來得快捷，但如果路段難度增加、風險變大、對同時行進產生猶豫時，就應該快速轉換成短繩距確保。

要增加同時行進的效率與效能，關鍵是善用天然地形與特徵，像是主繩在地形間造成的曲折，或是摩擦岩壁，都會增加許多摩擦力。此外，若途中有巨石、大樹、岩丘等，將主繩帶過天然物遠離墜落線的那一面，就等於讓那些天然特徵變成能制動繩隊墜落的保護點。也就是說，同時行進時，路徑的選擇考量不光是好走而已，偶爾多加幾個曲折，也很容易在不折損行進速度的前提下，平添多層保護。天然地形特徵很好用，但並非保護點的唯一選擇，也可恰當運用岩楔，自行創造保護點。同時行進時，如果繩隊成員之間沒有天然或岩楔保護點，當某一成員墜落，另一成員也就不能倖免。在沒有保護點的情況下，每個繩隊成員必須對獨立行進有高度自信，先鋒應該在恰當的時機為繩隊添加保護點，跟攀者在移除保護點前也可快速評估情況，必要時，提醒先鋒添加保護點。

短繩距確保 Short Pitching

短繩距確保的概念與前兩章討論的多繩距確保極為類似，但在三、四級路段，大多時候不需建立到可供五級攀登需求的固定點。常使用的模式為使用地形或天然物

來確保，或是置放單個保護點，確保者繫入後，再結合站位，使用人身確保，或是在吊帶確保環上使用繩結或確保器確保。但如果對這樣的方式還沒有把握，當然可以使用五級多繩距的方式確保，亦即使用兩到三個保護點構成的固定點，以此來確保攀登者。使用短繩距確保方式時，繩隊會從一個安全站位抵達下一個安全站位，如果站位的暴露感大，或是不容易穩住身形，可藉由繫入保護點來加強穩定度。

（一）使用天然保護點或地形來做短繩距確保：先鋒抵達目標安全地域後，若前方有大樹、巨石、岩柱或岩角等，可以直接將主繩繞過該天然保護點，確保時，輔助手往靠近保護點的方向、制動手往遠離保護點的方向收繩，輔助手再到制動手的後方抓住兩端主繩，制動手在主繩上朝靠近天然特徵的方向滑回原來的準備位置。又比如說，先鋒者翻過隆起的岩丘、抵達到另一面時，可以將身形放低，此時可以看到主繩貼著岩丘往下行，若摩擦力足夠，確保者只需在岩丘下方順著攀岩者的動作收繩，若要再加一層防護，可以坐下來，腳抵岩丘，使用腰式確保。

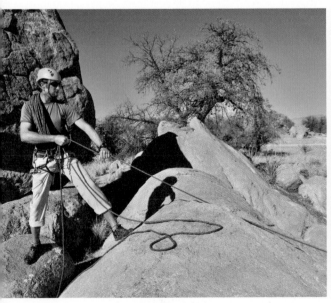

▲ 使用地形與站位來確保

▲ 使用天然保護點來確保

（二）使用岩楔與站位來做短繩距確保：若只在岩隙裡置放單一岩楔，除非對該岩楔有高度把握，否則極少直接使用單一岩楔確保攀登者，而會採取結合「岩楔保護點」與「確保者站位」的方式來確保。作法如下：置放好岩楔保護點後，使用主繩打雙套結、繫入該保護點，面對攀登者選擇能利用地形緩衝墜落的站位來確保。確保的方式可以是腰式確保，或在吊帶確保環上掛上梨形鉤環、打上義大利半扣來確保（此時第三章介紹的窗戶義大半扣就相當好用），也可在吊帶確保環上使用確保器來確保。

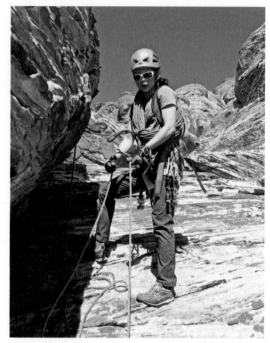

▲ 使用岩楔搭配站位和義大利半扣來確保

同時攀登 Simul-Climbing

　　同時攀登與上文「同時行進暨保護」的概念類似，都是繩隊同時移動、但成員間有保護點的行進方式。但同時攀登的實際操作常見於難度較高的路段，且繩隊成員間的路段乾淨，沒有鬆石危機。常見的應用時機通常是在多繩距攀登路線上遇到連續多段都是簡單的五級或較困難的四級路段；又或者是在許多五級的路段中間突然出現一段四級路段等，且都是岩面乾淨，不太容易因主繩牽動而產生落石危機。如果繩隊中的成員對於該難度都極有自信，為了縮短攀登的時間，可以選擇同時攀登。

　　同時攀登的兩繩隊成員會在某確保站（或地面）一同決定接下來的路段要同時攀登。先鋒開始先鋒，跟攀者確保，先鋒一路置放保護，跟攀者等到主繩即將用盡，

就開始清除固定點。待主繩間沒有鬆弛，跟攀者即開始攀登，一路清除保護（註）。先鋒會一路攀登到攜帶的保護點快要用完，或者是路段變得困難、想結束同時攀登為止。此時，先鋒會尋找地方架設固定點，然後使用該固定點確保跟攀者，直到跟攀者到達固定點，再決定接下來的行動。

同時攀登的兩人要有默契，需互相協調以維持攀登速度一致，主繩中才不會產生鬆弛的段落。同時攀登時，若先鋒者墜落，跟攀者會被拉往下一個保護點，和制動先鋒墜落的情況類似。若是跟攀者墜落，先鋒者則會突然從岩壁上被拉掉，是一種比較危險的情形。選擇同時攀登的繩隊，時常讓攀登能力較強的人殿後。不過攀登能力較強的人通常找尋路徑的能力也較佳，而讓尋找路徑能力較佳的人領頭，比較能夠增加行進的效率。繩隊必須在這兩個考量中取得平衡。

同時攀登的兩繩隊成員彼此之間的距離遠遠比上述同時行進的成員距離來得長，很有可能在路線上是看不到彼此的。兩人需溝通好，才不至於為了節省保護點，讓兩人之間沒有數量足夠的保護點。

註 同時攀登的確保者在開始攀登時，無須解除先鋒的確保，之後的路段若需要在某處等待，就可快速利用確保器收繩，以管理兩人間的主繩長度。

小結：練習與事前準備的重要

三、四級的多樣地形雖然攀爬難度不如五級高，處理起來卻比五級路段複雜。因為後者的攀登方式較為單純，一段一段地依照固定模式攀爬即可。而前者在操作系統的轉換上，數量和種類增加了許多，相當考驗攀登者的判斷能力。地形判讀很難靠著

在家練習就變得精深，但繩索處理以及不同的保護方式不用等到實際攀登的時候就能熟練。尤其剛進入多樣地形殿堂的攀登者，常對各種保護方式究竟有多少制動力量感覺模糊，如果能事先演練，對於何時該轉換確保方式也比較容易拿捏。居家鄰近的岩壁岩丘多少也能練習地形判讀，若要做實驗、感覺不同確保方式的制動能力時，可以尋找符合該種確保所要求的地形條件、但墜落後果無虞的地方，或事先架設作為第二防線的頂繩或固定繩來防範實驗失誤。

如果打算攀爬的多繩距路線有複雜的接近和下撤地形，或者技術性攀山是你的志向，建議一定要備妥事前的資料蒐集，並規劃好在地形過渡時的轉接過程，在尚未出發前，就針對各種轉接操作沙盤演練，尋找鄰近的小規模類似地形多加練習。那麼，在實際攀登時一定能節省不少時間，也增加繩隊的安全。

12.4 下撤

下攀一般而言比上攀困難，這是由於往上看的視野一般來說比往下看的視野來得好，且上攀比下攀感覺更為自然的緣故。不過在三四級的路段行進，就算是地形判讀能力強的高手，也時時會需要倒轉之前行進的路程，回到做決定的原點、重新選一條路。下攀雖然比上攀困難，但若是選錯路，倒轉會比較容易。而保持能回到原點、重新再來的可能，也是在三四級路線需要下撤時，優先考慮下攀、再考慮技術性下撤（如垂放與垂降）的原因，因為後者多半難以逆轉。考慮到下攀的困難度較高，在選擇保護模式上，會比確保上攀者來得保守（註）。

繩隊下攀時，在需要使用短繩距確保的地形時，上方成員確保所有其他成員下攀後，面對的問題就是：自己該如何下撤？如果對該路段有高度把握，可考慮無保護獨立行進。若要進一步保護，可以請下方成員以確保先鋒的方式給予確保，自己再以倒

轉先鋒的模式下攀。可在之前成員下攀時請他們一路置放保護點，比起自己一邊倒轉先鋒、一邊置放保護點，還要清除保護點，這樣的壓力比較輕。或者，將主繩繞過天然保護物，抓繩當作後備的支援力量，抵達安全地域後再將主繩抽回。也可考慮將主繩繞過天然保護點，或自架垂降固定點來垂降（自然，架設垂降固定點的裝備就無法回收了）。若選擇的方式最後有抽繩的動作，便需要注意主繩是否容易回收，若有疑慮，可以看看是否能將下撤的部分拆成數個小段落來操作。

攀爬者和確保者需有良好的溝通。在上方確保下攀者時，確保者需給予下攀者足夠的繩索，才不會限制下攀者的動作。但主繩也不能過分鬆弛，才不會讓攀登者的墜落創造過分的動能。如果下攀者倒轉先鋒，也就是一邊下攀、一邊清除保護，與確保者的溝通更形重要，尤其是在倒轉先鋒者下攀過保護點，然後清掉那個現在位於自己上方的保護點時，確保者需要快速收掉主繩的鬆弛，但不過分收繩，以免拉下攀登者。倒轉先鋒者必要時可以考慮掛在某個保護點上休息，同時倒轉先鋒時，也可以視情況再多放置新的保護點，不需要只執著於使用並清除之前成員下攀時事先置放的保護點。

> **註** ▶ 即使在第五級的技術攀岩路段，下攀也是有用的技巧。比如說先鋒置放保護點後繼續上攀，當接下來的路段變得困難，或者是保護點的置放變得詭異，如果對於度過該難關有些疑慮，就可以下攀回到前個休息點或保護點，重新審視策略，休息一下再出發。有時候，可能需要以頗累的姿勢才能置放保護點的時候，可以在置放完畢時往下攀一步，先退回比較舒服的地點，再掛繩子，不一定需要撐在原地，一口氣完成掛快扣與掛繩的動作，繼而冒上在拉繩時墜落的風險。因為保護點置放後，就算退回一步，還是可以觸碰到該保護點的最底端，如果退一步的站位較為舒服，這也是保存實力的方式。

12.5 三人繩隊

當繩隊從兩人變成三人繩隊，處理繩索與各種系統轉換的複雜度都會增加，更需要多加練習，才能將人數對行進效率的影響減到最小。在岩石環境，保護三人繩隊常見的模式為單主繩同時行進，以及同時行進暨短繩距確保。

單主繩同時行進 End Roping

單主繩同時行進適用於簡單五級以下的路段，且岩面乾淨、無落石危機，比如說長段岩板（Slab），跟攀者墜落的機率極低。許多多繩距路線在最後登頂的繩段常出現可以使用這種技巧的時機。此時，繩隊會在出發前的確保站收起一條繩。而在另外一條繩上，先鋒繫入一端繩尾，另一跟攀者在另一端繩尾，第二跟攀者則繫入距離第一跟攀者 2～3 公尺的前方主繩。基本上，兩跟攀者之間的距離不宜太長，才容易管理兩人間主繩的鬆弛。繩中跟攀者繫入的方式可選擇在主繩上打上繩耳八字結或單結，再使用兩個有鎖鉤環，以閘門相對的方式扣進吊帶確保環，或使用下文介紹的「牛尾繫入法」。

先鋒抵達下一個確保站後，繫入固定點，架設好確保跟攀者的系統，兩名跟攀者即開始攀登。兩人的行進速度要互相協調，注意讓兩者間的主繩沒有鬆弛。將兩名跟攀者繫入固定點的方式有二，可在繩中跟攀者抵達固定點時，在其繫入主繩處的上方打上雙套結繫入固定點，讓繩尾跟攀者停留在主繩無鬆弛的位置。若繩尾跟攀者要往上挪移一點才有舒服站位，可在兩跟攀者之間的主繩上打繩結，藉此吃掉兩者間的距離。另一種繫入方式則是直接使用兩名跟攀者間的主繩打上雙套結掛上固定點。如果覺得兩位跟攀者需要分別使用雙套結來繫入固定點才讓人安心的話，該地形的困難度就超過使用單主繩同時行進的範疇，應該採取更有保障的行進方式才對，可參見第十一章的介紹。

同時行進暨短繩距確保

　　此種方式適用於三四級難度為行進主軸的地形。領路先鋒依上文描述的繩索處理方式收掉不需要的繩索。繩尾攀登者繫入另一端繩尾，繩中跟攀者以牛尾繫入法繫入繩中。兩跟攀者的距離在能同時行進的地形處不宜相隔太遠，否則多餘的繩長容易造成過分的鬆弛，變成行進的窒礙，且在其中一人失去平衡時，會造成過多的動能。繩尾跟攀者伸長手臂的時候應該要能觸碰到繩中跟攀者，若變得陡峭，使得繩中跟攀者會在繩尾跟攀者的上方時，則需要放長兩人間的繩距。若需要個別確保兩人，以便讓兩人分別通過困難地形時，則需要重新配置繩索，等於處理兩次兩人繩隊的行進。

　　三人行進與保護的原則同上節所描述，同時行進時，善用地形抗衡重力線，地形較困難時，則採取短繩距確保，搭配地形、站位、與確保工具提供適宜的保護。

牛尾繫入法

　　使用牛尾繫入法主要是為繩中跟攀者製造多餘的活動空間，畢竟繩中與繩尾的兩名跟攀者極難達到同步行進速度，這分多餘的空間讓繩中跟攀者不會老是被拉扯，影響行進的韻律。方法一：從主繩中拉出約 30 公分的繩耳，打上繩耳單結。繫入時可在繩耳中央打上雙套結，再扣進吊帶確保環中。方法二（見下頁圖 ⓐ ～ ⓒ）：做出30 公分的繩耳，打繩耳單結，再在繩耳上距離該單結約 10 公分處打上另一個單結。將繩耳穿過吊帶的兩繫繩處，將第二個單結拉到緊靠著吊帶，再用繩耳順著該單結的走向走一次（概念和平常以八字結繫入主繩一樣，只是現在是單結）。剩下的繩尾要拉緊且夠長，如果不夠長，可用鉤環扣進吊帶確保環中。

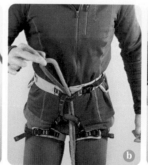
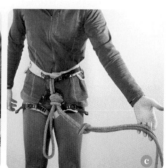

▲ 牛尾繫入法的方法二示意圖

　　同時行進暨短繩距確保時，需要確保的時間短暫，在轉換效率與風險衡量上，多數人可以接受只使用單個有鎖鉤環繫入牛尾。但使用單主繩同時行進時，需確保的時間較長，從地形墜落的風險也較高，便需要使用兩個有鎖鉤環，或一個有鎖鉤環搭配一個無鎖鉤環，以閘門相對的方式繫入牛尾。

快速調節兩名跟攀者間的主繩距離

　　若要快速縮短兩名跟攀者間的距離，可以使用兩名跟攀者間的主繩打個繩耳八字結，用鉤環掛進攀登者的吊帶確保環（見圖 d 、 e ）。或者，抓起一個繩耳，穿過攀登者的吊帶確保環後，轉回主繩處上打個單結收尾。若要回復原先的距離，則將繩結拆開即可（見圖 f 、 g ）。

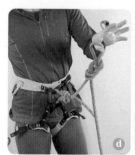
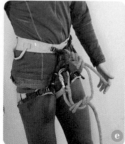

12.6 短繩行進 Short Roping

　　另外一個同時行進的方式為短繩行進，較常見到攀登嚮導在多樣地形中帶領客戶時使用。使用條件是在跟攀者基本上能夠無保護行進，但若一不小心失去平衡，後果就會很糟的地形，比如說，在岩板地形往下方滑落，就會因為中間沒有地形阻礙墜勢而掉下懸崖。確保的方式為徒手確保，也就是感覺客戶失去平衡的時候，抓住主繩的制動手會施力讓客戶穩住身形。而為了讓徒手確保有效，嚮導和客戶的距離愈近愈好，同時會時時保持制動手與客戶繫入主繩之間的張力，如此一來，才能在客戶失去平衡時，把兩者間主繩產生的動能最小化。此外，嚮導必須對自己身形的穩定度很有把握，要不然，很有可能和客戶一起從路徑上脫落。由於短繩行進能保護的範圍頗為狹隘，嚮導使用此類技巧的頻率不如外界想像得高。嚮導多半會善用地形，時時給予客戶沒意識到的快速確保。

12.7 接近鞋 Approach Shoes

　　在三四級難度為主軸的多樣地形行進時，有時使用保護，有時不使用保護，中間該怎麼權衡，兩者之間該怎麼過渡，都會影響到安全和效率。另外一個會製造類似煩惱的裝備，即為腳上穿的鞋子。在不同的地形上，恰當的鞋子會幫助攀登者立足穩固，進而增加自信心和行進能力，也減少意外發生的機率。

　　多樣地形中，踩跳大石堆、走過斜岩板，或是爬一些較難的四級路段時，如果穿的是健行鞋，可能會覺得抓岩力不夠，因為健行鞋的鞋底不像岩鞋使用黏性橡膠，鞋底也較硬，對地形的敏感度不夠。若換成岩鞋，馬上就能感覺有自信，能無保護獨立行進，只是這些路段不夠陡峭，岩鞋穿久了之後雙腳會很不舒服，也走不快，因為

▲ 善用地形製造的天然保護點來確保

岩鞋是設計在近乎垂直或更陡峭的岩壁上攀爬的。如果馬上又變成較簡單的類健行路線，則又得換回健行鞋。如此一來，經常穿穿脫脫，相當浪費時間。

由於上述的考量，「接近鞋」的概念產生了，接近鞋是介於健行鞋（或是越野跑鞋）和攀岩鞋之間的鞋。它和攀岩鞋一樣使用黏性較強的橡膠做鞋底，鞋底比健行鞋軟，但依舊會維持有支撐力的硬度。接近鞋的鞋跟處會有吊環，若沒有攜帶背包，在不穿接近鞋的時候，可以把鞋掛在吊帶裝備環上。

廠商設計接近鞋就是要在健行鞋與攀岩鞋之間的空間裡調整，至於要買靠近哪一端的接近鞋款，就看消費者的需要。如果常需要背負沉重的大包接近，也許需要考慮支撐力較好的鞋款。一般而言，對於接近鞋在岩石上的要求，需要貼踩（smear）性夠好的鞋款，而側踩力（edge）則可能無法太過苛求。如果在中級的第五級路段（5.6 ~ 5.8）就寧願換攀岩鞋攀登的話，也不需購買靠近攀岩鞋這一端的接近鞋。

除了接近和下撤，接近鞋也是大牆（big walls）攀登者常用的鞋款。爬大牆時，一般會有自由攀登的路段，也有人工攀登（aid climbing）的路段。人工攀登的路段會踩軟軟的繩梯（aiders），攀岩鞋太軟不好踩以外，踩久了腳也會很痛，所以大部分的攀登者都是穿硬底的接近鞋來爬人工攀登路段。與此同時，遇到簡單的自由攀登路段也就不需要換鞋，可以直接以接近鞋來攀登。

接近鞋除了鞋底有黏性橡膠，鞋頭和鞋側也都是黏性橡膠，而鞋頭和鞋側的橡膠只有黏上去的方式，而非像運動鞋或健行鞋兩側，能用縫合的方式相連。所以，如果鞋側往鞋跟方向的橡膠沒有覆蓋周延，容易產生側面開口。可以在購買新鞋之後，先使用類似 seam grip 的產品，塗蓋連接處，待其完全乾燥之後再使用，即可避免側面開口，幫助防水，增加接近鞋壽命。

Climbing Self Rescue

PART **IV**

垂直環境的自我救援

Chapter 13

自我救援（一）
Self Rescue I

攀岩者應瞭解攀岩活動的風險，對自己的決定與安全負起責任。攀岩者的風險管理包括詳盡的事前準備，例如客觀評估繩隊能力、理解攀登區的風險因子、熟悉當地的醫療與救難資源，並在攀登途中留心可能會發展成事故的徵兆，趁問題還小時就儘快解決，諸如此類。儘管如此，意外還是可能發生，比如說落石砸傷攀岩者，或是大幅度的墜落導致攀岩者劇烈撞擊岩壁而受傷、不能動彈等等，這時，該怎麼辦？答案當然要視情況而定。繩隊需要謹慎評估當時的狀況，規劃出救援的計畫，然後一步步地實施。

救援的大原則是**避免再增加受害者**。若評估之後確定能自行處理，就不必驚動外界，讓更多人進入險境，或浪費寶貴資源。但救援行動若超過繩隊所能負擔的極限，便該盡早通知救難人員，同時，要盡可能改善繩隊處境，想辦法抵達救難人員容易救援的地點。許多攀岩的環境十分艱險，若只是在原地等待救援，曠日廢時，反而會錯過急救的黃金時間，更遑論地處偏遠，無法與外界取得聯繫的情況了。舉例來說：（1）如意外發生在多繩距路線的中段，該處岩壁陡峭、救援難以到達，如果能夠自行設法回到地面或較大的平台處，會有較佳的機會成功救援。（2）如果是在深山裡頭攀岩而發生意外，光在路線上等待，增加暴露於環境因子的時間，可能會先因為失溫而喪失性命。

　　本章與第十四章將闡述在垂直環境下繩隊自我救援的原則和技術。攀岩時自然不會攜帶專職救難隊會準備的工具，因此，若在攀岩途中出現意外，能夠運用的工具僅僅是平常攀登會攜帶的裝備，也就是主繩、鉤環、輔繩、繩環等。誠然，在某些救援環境下，使用機械裝置，像是滑輪（pulley），可以節省許多力氣，許多廠商也有針對救援需求推出輕量工具，繩隊可以自行評估是否要攜帶額外裝備。有時候，受傷的攀登者也會需要醫護急救等措施，但這超出本書的涵蓋範圍，故不贅述。如果你經常從事戶外活動，可以考慮接受野外急救的訓練，會頗有助益。

　　抓住原則、掌握大方向後，自我救援其實並不複雜，但因為很少機會應用在真實情況上，多數人因為疏於練習，在出事的時候依然會無所適從，建議平常多作練習，備而不用。這兩章所分享的救援工具也不一定只有在出意外時才能使用，當攀登者遭遇難題、暫時卡關時，它們也可以是很好的輔助工具。以第八章為例，裡面便分享了快速給予攀岩者助力以及平衡垂降等輔助工具，等於是救援的第一步。而就像建立固定點一樣，攀岩者可以依循原則架設良好的固定點，但架設固定點不只有一種方法。自我救援也有許多不同的實作方式，本書會說明基本原則，並示範可行作法。你可能會在他處學到不同方式，不過，只要依循原則、顧及安全與效率，便都是可行的作法。

　　若要詳述救援的作法和討論不同的案例，自我救援這個主題可以寫成厚厚一本。但因為本書不是自我救援專書，提到這個主題的目的僅僅在給予讀者必要的工具，以解決可能面對的困境。儘管如此，要羅列必要的工具，篇幅還是頗為浩大，所以拆成兩章來闡述。本章涵蓋了基礎概念、救援繩結、大部分救援情況的第一步——確保脫出，以及往下行進等內容；在下一章裡，則會介紹往上行進（包括拖曳系統和固定繩上升）、越過中間結、討論如何將各種救援工具綜合起來運用，以及進修的建議。

13.1 基本概念

　　理解救援的基本概念，有助於在實作的過程中掌握大局、問出真正關鍵的問題，並管理救援過程的風險。在有實作經驗之前，這些概念可能稍微抽象了些，建議攀登者在練習時經常回頭參照書中內容，以便更加熟練。

1. 掌握大方向，使用最少的資源

　　展開救援行動前，先觀察周遭的地形與傷者的相對位置，再規劃出使用最少資源的救援計畫。救援常見的階段性目標是讓繩隊集合在大平台或固定點，之後，便可能在當地等待外界救援，前往集合處的方向可能是往上，也可能是往下。要如何使用最少的資源，需針對重力、轉換系統的次數，以及周遭是否有對當下處境有助益的地形等條件，進行綜合考量。

　　一般而言，在重力的幫助之下，往下自然是比往上省力。不過，如果傷者已經很接近固定點了，往上雖然比較費力，但考慮到操作系統的次數，估計下來，整體花的時間會比較少，那麼，往上也許會是較佳選項。此外，如果傷者下方有大平台，也可考慮先將傷者垂放到平台，再前往會合。

2. 救援者是在系統中還是系統外？

　　若救援者尚是系統中的一部分，則必須從系統中脫出，才能展開下一步行動。

　　什麼叫做在系統中？比如說，救援者原本是在地面使用吊帶確保環確保先鋒者，那麼，這就是在系統中。原因在於：制動手無法離開主繩，就算使用繩結綁住確保器、

讓雙手可自由活動，確保器還是在吊帶
上，人無法從原地離開。如果是架設固
定點，在固定點上使用盤狀確保器確保
跟攀者，那麼，這就是在系統之外了，
因為自身與確保器是獨立繫入固定點
的，只要在確保器下打個防災結，不但
制動手可以離開主繩，確保者自身也有
行動自由。

當救援者還在系統中的時候，除
非計畫的第一步是將傷者垂放回地面
或固定點（假設繩索足夠的話），要不
然，救援步驟的第一步通常都是從系統
中脫出。

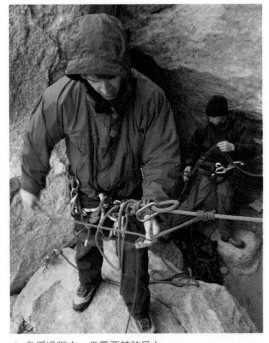

▲ 救援過程中，常需要轉移受力

3. 轉移受力的系統（transfer loads）

救援時，常見到將受力從一系統轉到另一系統的情況，比如說，確保者從系統中
脫出時，終極目標是將攀登者的重量從吊帶確保環的確保器上轉到新架設的固定點。

系統轉換的行動在一般攀岩狀況中經常上演，比如說，從上攀轉下撤時，攀登者
需先將受力從主繩轉到固定點，再從固定點轉回主繩。在一般攀岩情況下，由於攀岩
者有完全行為能力，可以靠著站起或拉手點等動作，解除對舊系統的受力，方便清除
舊系統，系統轉換的過程單純許多。

但換作是救援情況中的系統轉換就不同了。也許傷者沒有能力解除對舊系統的受

力，救援者需要多費周折。在前一個系統持續受力的情況下，要將受力轉到新的系統，需要採取兩個步驟：首先，將受力轉移到使用輔繩或繩環在主繩上打摩擦套結所架構成的過渡系統，接著，再轉移到能完成承重的系統，亦即讓主繩承力。

4. 過渡系統需備份

上一節描述在轉移受力的過程中，過渡階段會由輔繩或繩環受力，當然了，這並非理想狀態，救援者應該使用主繩來做過渡系統的備份。如此一來，若過渡系統失效，傷者在墜落一小段距離後，就會回復由主繩受力的狀態。而救援時的系統轉換若要真正完成，最終，還是要將受力轉移到能完全承力的系統。若需要離開傷者找尋外界救援，千萬不要只留下以輔繩或繩環所打的摩擦套結受力的過渡系統，就一走了之。

13.2 救援常用繩結

救援時，常見到一種情況，亦即傷者無法解除對系統的受力，以協助系統轉換。為了達成系統轉換的目的，救援者會利用重力的協助，將傷者的施力從舊系統「垂放到」新系統，以解除舊系統。那麼，此時會需要打一個「即使在承力狀況下都還能垂放傷者」的繩結── MMO（Munter Mule Overhand）繩結就成了救援的標準配備。義大利半扣（Munter）能用來確保與垂放，使用騾套結與單結的組合（Mule Overhand）將義大利半扣綁牢後，MMO 便類似繩耳八字結，可將繩子固定住。這樣做的好處是，一打開單結後，由於剩下的騾套結是一種在受力情況下也很容易解開的活結，一拉開就馬上可以使用義大利半扣垂放與確保。

MMO 可以使用主繩或輔繩來打，若身上沒有輔繩（舉例來說，繩隊帶上的輔繩都用在多繩距的固定點上），此時卻發生需要救援的情況，而救援者身上只有繩環可

利用，那麼，適用繩環的繩結可採用水手套結（Mariners' Hitch）。但水手套結不如MMO來得功能廣泛，這時也需要考慮是否完成部分的救援步驟後，就設法騰出輔繩，以供接下來的運用。

1. 騾套結＋單結 Mule Overhand，MO

騾套結之所以稱為套結，意謂必須綁在另外的物件上才能成型。它也是一種活結，因此若要綁死義大利半扣，還必須在騾套結之外再加個單結。騾套結＋單結的組合在使用吊帶確保環確保攀登者時，也能用來綁死確保器的制動端，讓確保者的雙手可以自由（hands free），以進一步從事接下來的救援行動。但 MO 並非唯一選項，還有許多不同方式可以達到讓雙手自由的目的。

這裡先示範在確保器上打 MO、讓確保手自由的方式（如下步驟與圖 ❶ ～ ❺），下一節則會介紹它如何和義大利半扣搭配：

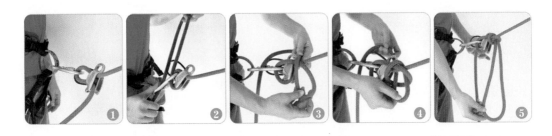

a. 維持制動端主繩的制動角度（注意圖片中主繩在確保器上形成的尖銳角度）。

b. 輔助手從制動端的主繩端（工作端）拉出一繩耳，穿過確保器扣入的有鎖鉤環。

c. 將該繩耳轉 180 度，變成一繩圈，置放在主繩的靜止端上。注意：此時離確保器制動端最近的那一截工作端主繩，被夾在較遠處的工作端主繩與靜止端之間。

d. 從工作端拉出一繩耳穿過步驟 c 的繩圈（這樣便完成了騾套結）。

e. 使用步驟 d 的繩耳以 360 度繞過靜止端，在靜止端上打上單結（註：初學者時常犯了只繞一半的錯誤）。

打單結的時候，請務必養成讓單結緊靠騾套結的習慣。如此一來，繩結受力時，才不會有多餘的滑動，同時也節省打結所使用的繩長，因為救援時，可能會遇到在輔繩的長度上尺寸必爭的情況。

如果要回復到原先制動的狀態，便解開單結，再拉掉騾套結即可。在這個過程中，一定要注意維持住制動主繩的角度，並提醒攀登者，他可能會在某刻（也就是騾套結拉掉的時候）感覺到輕微振動。

2. Munter Mule Overhand（MMO）

MMO 是需要自我救援時的靈魂繩結，是義大利半扣（Munter Hitch）和 MO 的組合。由於義大利半扣也是套結，考慮到繩結體積，還有主繩在確保時是否保有能順暢滑動的便利性，建議在此時使用梨形鉤環。

仔細觀察義大利半扣的結型，平行的兩股繩一為受力端，一為制動端；受力端的繩會從繩結的 U 形中央穿出，看起來像是吐舌頭一樣。若受力端跟制動端翻轉，繩結也會翻轉，新的受力端變成新的舌頭。因為義大利半扣的繩結會因為受力端的改變而翻轉，在使用 MO 綁死義大利半扣前，要預先確定義大利半扣將受力的方向，先將義大利半扣依照預期受力方向打好，如此在解開 MO 後，才不會出現翻轉的現象，帶給傷者不必要的晃動（註：可用小口訣「Brake Under Load」來幫助記憶，先將主繩掛入鉤環中，將制動端放在受力端之下，形成兩繩交叉，再將制動端扣回鉤環，即完成義大利半扣）。

以下步驟與圖解是使用 MO 綁死義大利半扣的方式。

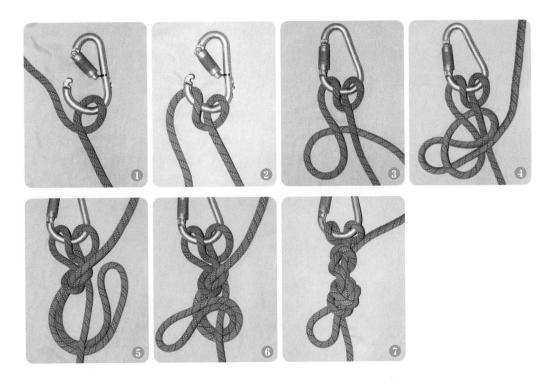

在鉤環上的義大利半扣一端為受力端，另一端為制動端。

a. 以義大利半扣的制動端為工作端，做一個繩圈，放在靜止端上。注意：此時
 離制動端最近的那截工作端主繩，被夾在較遠處的工作端主繩與靜止端之間。

b. 從工作端拉一繩耳穿過步驟 a 的繩圈，拉緊，即完成騾套結。

c. 將步驟 b 的繩耳以 360 度繞過靜止端，在靜止端上打上一個單結。即完成
 MMO。

4. 普魯士套結＋MMO（Prusik Munter Mule Overhand，PMMO）

此處的普魯士套結泛指摩擦套結，例如自動保險套結、K式套結（見第三章）、Bachmann等等。由於普魯士套結使用廣泛，在此就以其作為摩擦套結的代表繩結。摩擦套結通常以輔繩（較為常見）或繩環打在主繩上，不受力時可在主繩上自由滑動，受力時則會咬住主繩停止滑動。在主繩上打好摩擦套結之後，首先要先測試是否能有效制動。

我曾在第三章討論過不同套結的應用，一般而言，自動保險套結受力時較易重置，但抓力不如普魯士套結來得大，最適合用在垂降或垂放的備份。將普魯士套結和K式套結兩相比較，前者有雙方向性，且抓力略佳，經常是拖曳或是固定繩上升的首選。但普魯士套結只適用於輔繩，若打摩擦套結的材料是繩環，就需要採用輔繩繩環兩相宜的K式套結。此外，若打摩擦套結的繩很長，比如說，是將5～6公尺的輔繩對折，用一端的繩耳打結，那麼，打K式套結會比打普魯士套結快捷許多。

以下會看到許多使用PMMO的例子。基本上，救援時使用PMMO的方式為利用輔繩的一端在主繩上打上摩擦套結，輔繩的另一端則使用MMO連接到固定點。接著，就可以將受力從上一個系統轉換到這個系統。不過要注意的是，這個系統為輔繩受力，如之前的段落所解說的，它是過渡系統，所以需要備份。

5. 水手套結（Mariners' Hitch）

假設手上只有小繩圈，在主繩打上普魯士套結後，就沒有材料可在固定點上打MMO了。此時若有120公分以上的繩環，可以使用水手套結。首先，將繩環的一端掛上固定點，並在普魯士套結處掛上鉤環，將繩環的兩股攏成一股，在該鉤環上打上義大利半扣，使用繩環的活動端持續纏繞靜止端數圈後，將剩下約莫10公分左右的繩環尾從靜止端的兩股間穿過，即完成水手套結（見下圖 ❶ ～ ❹）。

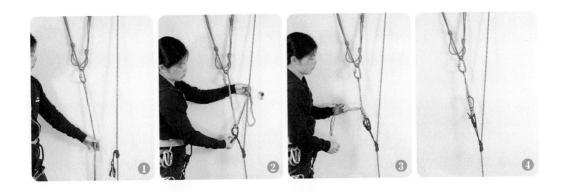

13.3 確保脫出 Belay Escape

【可能案例】在地面確保先鋒者，但先鋒突然墜落，撞擊到凸出的大石塊並受傷。由於攀爬的高度已超過主繩一半的長度，無法直接將他垂放回地面。此時，救援者決定先從系統中脫出，再去找另外一條繩來接繩垂放。這個脫出系統的動作，即為確保脫出。

步驟

1. 使用 MO 綁死確保器的制動端，讓制動手自由（參見上述「MO」一節）。
2. 使用輔繩的一端，在主繩上打上普魯士結。這個普魯士結的位置在步驟 1 的 MO 上方大約一兩公分即可。
3. 如果本來就是繫入地面的固定點，則將鉤環扣上固定點。如果沒有固定點，則在地面建立固定點後，將鉤環扣上固定點。
4. 使用步驟 2 所用的輔繩的另一端，在步驟 3 的鉤環上打上 MMO，便完成 PMMO。之後，再確定輔繩已是拉緊、沒有鬆弛的狀態。

⑤ 在固定點上扣進有鎖鉤環，使用主繩的制動端，在此鉤環上打上 MMO，鎖上鉤環（這個步驟同時備份了步驟 ④ 的過渡系統）。

⑥ 小心解開綁死確保器的 MO，慢慢地給繩，直到普魯士結完全受力。如果上述的 PMMO 綁得正確良好，就不會需要垂放攀登者太多距離，普魯士結即可完全受力（成功完成第一階段的受力轉移）。

⑦ 移除確保器。

⑧ 重新調整步驟 ⑤ 的 MMO，移除普魯士結到此 MMO 的主繩段之間的鬆弛。

⑨ 解開步驟 ④ 中 MMO（也就是輔繩在固定點上的 MMO）的 MO 部分，拉著義大利半扣的制動端，慢慢地給繩，直到主繩完全受力為止（成功完成第二階段的受力轉移）。這也是為什麼步驟 ② 中不把普魯士結綁得太高的緣故，除了要節省輔繩長度，也是怕在這個步驟中普魯士繩結上升到手搆不到的地方。

⑩ 清除主繩上的輔繩。

⑪ 完成確保脫出。

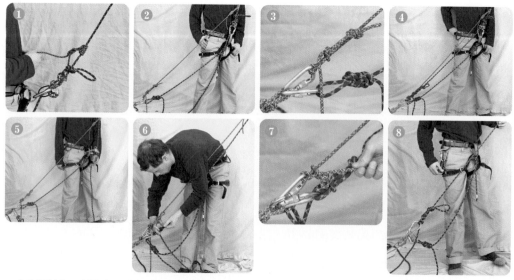

▲「確保脫出」步驟（ 照片中的確保者使用繩耳八字結繫入地面固定點）

在固定點上使用盤狀確保器的確保器脫出

在多繩距路線上確保跟攀者時，經常使用到盤狀確保器。使用盤狀確保器的確保者本身已在系統之外，不需要從事確保脫出。實作上，救援者可能會需要將受力的確保器從系統中移除，以從事接下來的救援步驟，比如需要使用該確保器來平衡垂降。以下敘述是將盤狀確保器的受力轉移到固定點的步驟：

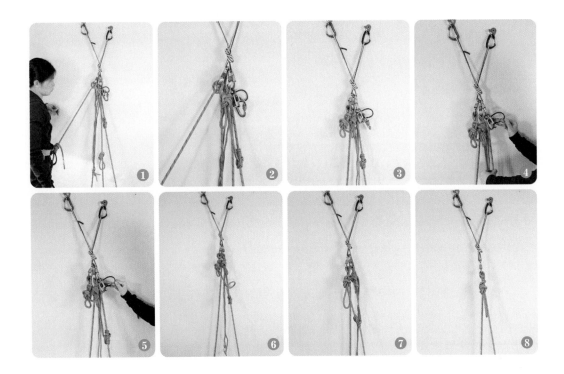

❶ 使用輔繩的一端在確保器的下方不遠處，在連接到跟攀者的主繩上打上普魯士結。

❷ 在固定點上掛上鉤環。

❸ 使用步驟 ❶ 的輔繩另一端在步驟 ❷ 的鉤環上打上 MMO，便完成 PMMO。完成後，確認輔繩沒有鬆弛。

④ 在固定點上掛上有鎖鉤環，拉起離確保器約一公尺的制動端主繩，在該鉤環上打上 MMO，鎖上鉤環（作為步驟 ③ 過渡系統的備份）。

⑤ 反覆上下搖晃確保器上扣繩的鉤環，讓普魯士套結完全受力（此處的概念相當於第十章「將嚮導模式的確保器切換成垂放模式」一節之內容。在這個步驟裡，搖晃鉤環應足以達成目的，亦即成功完成第一階段的受力轉移）。

⑥ 移除確保器。

⑦ 調整步驟 ④ 的 MMO，好讓主繩沒有鬆弛。

⑧ 解開輔繩 PMMO 的 MO，慢慢將受力轉移到主繩上（成功完成第二階段的受力轉移）。

⑨ 移除輔繩。

13.4 往下走 Lower and Rappel

平衡垂降與雙人同繩垂降
counterbalance rappel & tandem rappel

在攀岩環境需要自我救援時，面臨的抉擇通常為：往上走還是往下走？一般而言，除非往上走是唯一選擇，或者有很明顯的優勢，不然在多數情況下，往下走有重力的協助，會是較佳的選擇。

往下走的選擇有垂放和垂降。若有足夠的繩子能將傷者垂放到安全的地方，垂放便是第一首選。但若沒有足夠的繩子，或傷者隨時需要協助，救援者便需要考慮垂降到傷者處，再與傷者一起垂降。本節便要討論救援中常用的垂降方式（註）。

註 下述垂降方式在岩面極度外傾、攀登路線相當曲折，抑或是在橫渡路線上的時候實施起來的難度會較高，甚至可能無法使用。這時可能需要採取其他救援方案。

【可能案例】攀登多繩距路線，在第三繩距終點的固定點上使用盤狀確保器確保跟攀者時，落石擊中跟攀者的手臂導致骨折。此時，無法輕易地將傷者垂放回地面，傷者也沒有能力自建固定點。於是救援者決定先垂降到傷者身邊（平衡垂降），再一路垂降回地面（雙人同繩垂降）。

平衡垂降到跟攀者處 counterbalance rappel

在這裡，如果讀者還不是相當熟悉垂降的基本操作，請參閱第九章。垂降意指使用垂降裝置，在固定住的主繩上往下行進。比如說，在繩索的一端繩尾打上繩耳八字結，扣進固定點，即可垂降該條主繩。攀岩者在垂降時，為了能取回主繩、繼續下一段的垂降，會將主繩穿過環狀物（垂降環、鍊），然後將兩側的主繩都放進確保器中垂降；在垂降的過程中，因為主繩的兩端都受力，所以也是固定住的（fixed）。

平衡垂降則是利用己身的重量和另一方的重量來達到垂降時固定主繩的目的。在一般的攀岩狀況中（意指非救援情況），也可能出現需要平衡垂降的情況。以攀爬石柱為例，若頂端沒有固定的垂降環鍊，繩隊為了返回地面，便將繩索橫放在石柱上，之後再平衡垂降，亦即兩人在石柱的兩側，各把兩端的主繩放入確保器，在兩人都對主繩施力的情況下，同時垂降，確定兩人都抵達地面後，才解除對主繩的施力，移除主繩上的垂降裝置。但是，若非必要，在絕大部分的垂降情況中，都不建議使用平衡垂降，因為很容易發生意外。平衡垂降途中，若一方解除對主繩的施力，主繩便不再

是「固定住」的狀況，會開始向施力那方滑動。假設垂降途中，抵達下一個固定點時，其中一方繫入固定點後隨即解除垂降，而另一方卻還沒有繫入固定點，那麼，他就會直直往下墜落——直到撞上平台或地面為止。平衡垂降需要依賴另一方，就是這個方法的潛在風險。

在救援狀況中，當傷者無法動彈、只能懸掛在主繩上，傷者就是施力於主繩的另一方，救援者因此能平衡垂降抵達傷者處，再繼續接下來的救援步驟。在這段過程中，必須確定傷者的施力在可靠的系統間轉移，同時，在垂降中也要做好對自我的保護。

若以上述描述的案例來拆解，首先，必須轉移盤狀確保器的受力，再架設垂降。轉移盤狀確保器的受力步驟基本上便如上節所述，但因為我們已知接下來的步驟是平衡垂降，細節上會有些許更動。步驟如下：

❶ 用輔繩打 PMMO。將普魯士套結打在連接到跟攀者的主繩端，MMO 則在固定點上。

❷ 在確保器的制動端主繩打上垂降使用的「第三隻手」（常用自動保險套結），扣進吊帶確保環。

❸ 在固定點上掛上有鎖鉤環，將確保器與「第三隻手」之間的主繩掛上該鉤環，架設垂降（註 1）。

❹ 在「第三隻手」的下方大約一公尺處抓起主繩，打個繩耳八字結或單結，再使用有鎖鉤環掛到固定點上（此為防災結，亦為 PMMO 的備份）。

❺ 將確保器的受力轉移到 PMMO 上。

❻ 取出確保器。

❼ 延長確保器做垂降準備（參見第九章），從「第三隻手」上方的主繩抓出繩耳，放進確保器中，用有鎖鉤環扣進延長確保器的軟器材（救援者不需拆開繫入主繩的八字結，垂降系統是關閉的）。

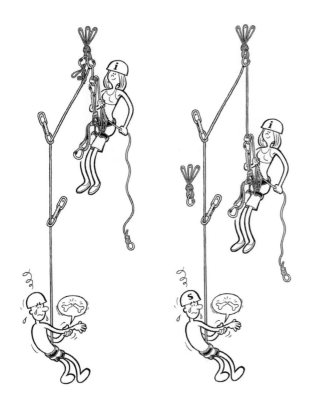

▲ 上面二圖示意步驟 ❶ 到步驟 ⓭。
步驟 ❶ 到步驟 ❻ 的詳細作法，請參考「在固定點上使用盤狀確保器的確保器脫出」一節的圖文。
上圖左為完成步驟 ❾ 的示意圖。上圖右為完成步驟 ⓭ 的示意圖（為了清晰度，圖中並沒有畫出步驟 ⓫）
（繪圖者：Mike Clelland）

❽ 將固定點上可以清除的裝備都拿走。

❾ 解開步驟 ❹ 的防災結。

❿ 解開 PMMO 的 MO，使用義大利半扣將受力轉移到自己身上。接下來，解開義大利半扣，清掉空出來的鉤環。

⓫ 將輔繩的普魯士結留在跟攀者那端的主繩上，並在輔繩的另一端打上繩結，使用有鎖鉤環扣在吊帶的確保環上（註 2）。之所以這樣做，目的有二：

a. 垂降路線是跟著重力線直下，但是攀登路線則不一定，如果攀登路線和垂降路線有一段距離，這個連結能讓救援者不會遠離跟攀者。

b. 如果因為某種因素，另一端的施力消失了（比如說，跟攀者突然發現前面有個小平台，因而決定站在小平台上），救援者也不會因為施力消失而突然往下掉。也就是說，這個連結有保護救援者的作用。

⓬ 解除自己與固定點的連接。

⓭ 垂降到傷者身邊。垂降的時候，一邊把「第三隻手」往下推，一邊把留在主繩上的普魯士結往下推（見步驟 ⓫）。

⓮ 如果主繩的長度足夠，可繼續垂降，和傷者一起回到地面。

302 / 303 ▶▶ 上吧！玩攀全攻略

<table>
<tr>
<td>註 1</td>
<td>此處假設使用自架的固定點當作垂降固定點，這時用上的裝備在垂降結束後將無法取回，必須捨棄。如果所在之處已有垂降環（鍊），可在確定繩隊成員皆連接到固定點後，照一般垂降的架設方式，將主繩穿過垂降環（鍊）以回收自己的裝備。</td>
</tr>
<tr>
<td>註 2</td>
<td>此連接線的長度不宜太長，必須能讓自己坐在吊帶上時，手還能搆得到普魯士結。</td>
</tr>
</table>

主繩不夠垂降到傷者身邊

如果在步驟 ⑬ 中，主繩的長度無法讓你垂降到傷者身邊，那麼，在主繩用完前，必須找到恰當的地方架設固定點，將自己繫入，接著使用 PMMO 把傷者的施力轉到新的固定點上，然後再次平衡垂降。步驟如下：

⑮ 架設固定點，將自己繫入固定點。

⑯ 將鉤環掛上固定點，使用傷者那端主繩上已打好普魯士結的輔繩另一端，在固定點上打好 MMO。

⑰ 慢慢地讓主繩穿過方才垂降時所使用的確保器，將傷者的施力從主繩轉到固定點上（受力轉移）。

⑱ 使用普魯士結上方、連接到自己這一端的主繩，打上繩耳八字結，以有鎖鉤環扣上固定點（此為防災結，PMMO 過渡系統的備份）。

⑲ 將確保器和垂降用的「第三隻手」從主繩上移除。

⑳ 解開繫入主繩的八字結，將主繩從上方的固定點拉下來。

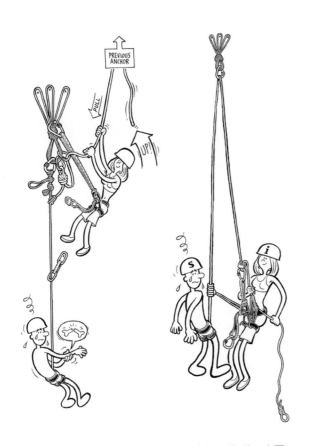

▲ 完成步驟 ㉒ 的示意圖
（繪圖者：Mike Clelland）

▲ 完成步驟 ㉗ 的示意圖

㉑ 在固定點上掛上有鎖鉤環，將主繩放入鉤環中，架設垂降。

㉒ 在主繩上打上「第三隻手」，掛進吊帶確保環。

㉓ 從「第三隻手」上方的主繩抓起繩耳，放進確保器中，用有鎖鉤環扣進延長確保器的軟器材。

㉔ 重新繫入主繩繩尾，或在這端主繩的末端打上繩尾結，以關閉垂降系統。

㉕ 解開步驟 ⑱ 的防災結，將多出來的主繩鬆弛段從確保器下方拉直。

㉖ 解開 PMMO 的 MO，使用義大利半扣將受力轉移到自己身上。接著，解開義大利半扣，清掉空出來的鉤環。將輔繩的普魯士結留在跟攀者那端的主繩上，並在輔繩的另一端打上繩結，使用有鎖鉤環扣在吊帶的確保環上。

㉗ 解除自己與固定點的連接。垂降到傷者身邊（回到步驟 ⑫）。

主繩長度不夠回到地面

　　如果在上述的步驟 ⑭ 中，主繩長度不夠讓兩個人回到地面，那麼，在主繩用完前，必須找到恰當的地方架設固定點。將自己和傷者繫入固定點後，再使用下一節「雙人同繩垂降回地面」的步驟，垂降回地面。

雙人同繩垂降回地面
Tandem Rappel

假設已利用平衡垂降抵達傷者所在之處，也繼續和傷者垂降了一段距離，但是主繩依然不夠回到地面，這時，可在恰當的地方架設固定點，利用「雙人同繩垂降」來繼續垂降。

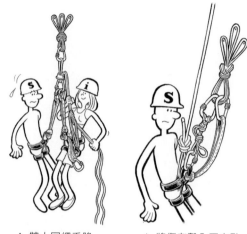

▲ 雙人同繩垂降
（繪圖者：Mike Clelland）　▲ 將傷者繫入固定點

繫入固定點

首先，需要將救援者自己和傷者繫入固定點。如果只需要再垂降一次即可，那就可以考慮分別繫入固定點。救援者因為有完全的行為能力，可以用一般方式繫入固定點；傷者則要視其行為能力而定，以此來決定繫入固定點的方式。但如果還需要垂降多次的話，便可考慮連結兩人，一起繫入固定點。

1. 分別繫入固定點，傷者能自主移除對主繩的施力

若傷者可以藉由抓點、站立等方式解除對主繩的施力，或僅需要救援者給予少量協助就可解除，那麼，救援者可以使用一般方式將傷者繫入固定點。比如說，將繩環繫入傷者的吊帶上，請傷者解除對主繩的施力，再使用有鎖鉤環將傷者繫入固定點。

2. 分別繫入固定點，傷者無法自己移除對主繩的施力

如果傷者已失去意識，或傷勢嚴重到無法自主解除對主繩的施力（註），那麼，就要採取容易轉移受力的方式，將傷者繫入固定點。MMO 自然是不二選擇，可參考

以下步驟：

 a. 救援者繫入固定點。

 b. 使用輔繩繩圈，將一端繫入傷者的吊帶上（可以使用拴牛結繫入吊帶的兩個繫繩處，或是使用有鎖鉤環扣進吊帶確保環）。

 c. 在固定點上掛上有鎖鉤環，用輔繩的另一端打上 MMO。

 d. 此時，可將傷者繫入主繩的八字結解開，繼續準備接下來的垂降。

3. 一起繫入固定點

 另外一個方式是使用以輔繩製作的「救援蜘蛛」，把自己和傷者一起繫入固定點中。若接下來還有連續多段的垂降，且傷者沒有自主能力，又或是需要攜帶重物一起垂降的話，救援蜘蛛簡化了繫入固定點的過程（只有單個物件需要繫入固定點，而非兩個），且繫入固定點端使用 MMO，當傷者失去行為能力，或是需要與沉重的背包或拖曳包（haul bag）一同垂降時，可利用重力轉移對固定點的施力。使用救援蜘蛛同繩垂降的方式詳見頁 309「使用救援蜘蛛垂降」一節的文字。

> 註
>
> 若傷者傷勢嚴重或失去意識，無法自主坐穩在吊帶上，救援者可製作簡單的胸式吊帶來幫助傷者維持直立狀態。胸式吊帶的作法很多，以下介紹一種作法：
>
> a. 使用 120 公分的繩環，從傷者的手臂套過去，垂掛在肩上；
>
> b. 拉起繩環橫越傷者背部，從另一側手臂的腋下拉到胸前；
>
> c. 將步驟 a 掛在肩上的繩環也拉到胸前，此時胸前會有繩環的兩繩耳，稱為繩耳 a 與繩耳 b；

> d. 將繩耳 b 壓在繩耳 a 上，此時兩繩耳會呈現一個 X 狀的交叉，接著，
> 將繩耳 b 往下繞過交叉後，穿過繩耳 a 拉緊，便完成胸式吊帶的製
> 作。完成的胸式吊帶必須合身，若 120 公分的繩環太長，可用繩結
> 調整繩圈大小。

　　完成的胸式吊帶前方會有個小繩圈，將鉤環掛進這個繩圈，再扣進傷者前方的主繩，便能幫助傷者維持直立狀態。若在雙人同繩垂降時是使用單肩繩環將傷者扣進確保器，則將胸式吊帶扣過單肩繩環，以維持傷者的直立坐姿。

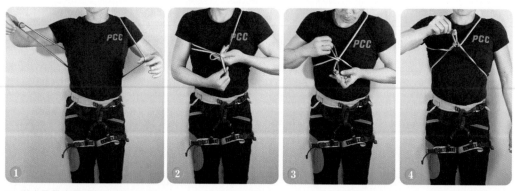

▲ 胸式吊帶步驟 ❶ ～ ❹

雙人同繩垂降

　　雙人同繩垂降的設置和一般攀岩情況中為自己設置的垂降沒什麼不同，只是要把傷者也連接到系統中。將傷者連接到系統中的方式有很多種，以下便闡述將救援者、傷者分別繫入，以及使用救援蜘蛛的作法。

① 依照上一節的方式將自己和傷者繫入固定點。

② 在固定點上掛上有鎖鉤環，把主繩從上一個固定點拉下，依照一般設置垂降的方式，將主繩的中間點掛在鉤環上。

③ 在兩端主繩上打上「第三隻手」，用有鎖鉤環將「第三隻手」扣上吊帶確保環。

④ 從「第三隻手」上方主繩的兩端抓出繩耳，置入確保器中，再用有鎖鉤環穿過兩個繩耳和確保器的鋼纜，扣進延長確保器的軟器材，鎖上鉤環。

⑤ 使用單肩繩環，用拴牛結固定在傷者的吊帶上，另一端使用有鎖鉤環，扣進步驟 ④ 的鉤環，接著鎖上鉤環。

⑥ 解開自己和傷者與固定點的連結。

⑦ 開始垂降。

　　步驟 ④ 和步驟 ⑤ 分別將救援者和傷者連接到垂降系統，可以使用繩結調整兩者連接到確保器軟器材的長度，以此來分出救援者和傷者的上下位置，比如說，需要支撐的傷者可以在救援者的上方。

救援蜘蛛 Rescue Spider

　　救援蜘蛛或許是因為形狀看似蜘蛛而得名，它是用輔繩和繩結做出來的小工具，在輔繩中段打繩結，做出長短不同的繩環供救援者和傷者繫入救援蜘蛛中，另一端則可在鉤環上打上 MMO。

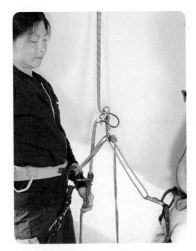

▲ 使用救援蜘蛛雙人同繩垂降

使用輔繩打救援蜘蛛

製作救援蜘蛛需要的材料頗多，如下：

❶ 拿一條至少5.5公尺長的輔繩（不要連接兩端結成繩圈），對折並找到中間點。

❷ 一手抓住中間點，另一手從中間點同時抓起兩繩往外滑大概70、80公分，然後提起該點並抓住四條繩，此時，另一手便可以放開中間點。

❸ 抓住四條繩的那隻手，往步驟 ❶ 對折時做出的繩耳方向滑去大概 30、40 公分，四條繩一起打上一個繩耳上的單結。

❹ 這時，可以看到步驟 ❸ 的單結的三邊，一邊是單一的繩圈，一邊是重疊的兩個繩圈，另一邊則是兩條很長的尾巴。如此一來，便完成救援蜘蛛的製作（註）。

| 註 | 製作救援蜘蛛時，要做出兩個繩圈和單一繩圈的長度差，這樣才能分出垂降時救援者和傷者的上下位置。 |

繫入固定點

❶ 將救援蜘蛛上單結一端的單一繩圈以拴牛結綁在傷者的吊帶上。

❷ 將有鎖鉤環同時套過救援蜘蛛上兩個重疊的繩圈，扣在自己的吊帶確保環上，鎖上鉤環。

❸ 把救援蜘蛛上的兩條長尾巴當作一條繩，在固定點上的有鎖鉤環上打上 MMO。如此一來，兩人便都繫入了固定點。

使用救援蜘蛛垂降

① 在兩端主繩上打上「第三隻手」，用有鎖鉤環將「第三隻手」扣上吊帶確保環。

② 從主繩的兩端抓起繩耳，放進確保器。

③ 將有鎖鉤環扣過兩繩耳、確保器的鋼纜、再扣過連到傷者的單一繩圈以及連到自己的兩重疊繩圈。

④ 解開 MO，使用義大利半扣緩緩將受力從固定點轉移到主繩上。

⑤ 移除固定點上之前救援蜘蛛打 MMO 的鉤環。

⑥ 開始垂降。

Chapter 14

自我救援（二）
Self Rescue II

在第三維行進的攀登活動中，自我救援的狀況無非是往上或往下。往下因有重力的協助，是救援者比較偏好的選項，上一章即詳述了往下行進的救援方式。不過也有一些時候，往下並不可行，又或者往上才是更好的選項。比如說，路線的起攀點為水域，本來就沒有立足之地，當初是步行到路線上方再垂降到起攀處的，那麼，若要從路線離開，只有往上走；再比如說，先鋒受傷，又沒有足夠的繩索將他垂放回自己所在的地面或固定點；也有可能要先往上爬到傷者處進行急救；又或者已經爬了十幾個繩段，離頂端相當近了，而到達頂端之後有簡單的步道可以撤退等等。

本章會詳細討論兩種往上的方式：（1）主動往上，也就是自主性地沿著固定繩上升（Rope Ascension）；（2）被動往上，架設拖曳系統（Haul System）來提高他人的高度。雖然方向不同，但是基本的救援概念和上一章所闡述的並沒有差異，也會繼續使用上一章介紹的救援常用繩結。除此之外，本章同樣假設能運用的裝備都是一般攀岩行程會攜帶的裝備，並不刻意使用滑輪等機械裝置。

學會了「往上救援」的方式之後，最後一個要教給讀者的救援工具是「越過中間結」（Knot Passing）。也許細心的讀者已經發現，我們一直只使用一條主繩，但是在許多攀岩情況中，身邊可能會有第二條繩，也許是三人繩隊，也許是使用雙繩系統攀登，也許是本來就多帶了一條繩以供結繩垂降。有第二條繩的時候，可以將兩條繩

連接起來、增加可移動的長度，但這也會衍生出新的問題，結繩用的繩結會對確保器或摩擦力套結造成路障，此時，救援者就需要「越過中間結」。

學會「越過中間結」之後，就等於掌握了所有自我救援的基本工具，絕大部分的救援情況都可以利用這兩章介紹的工具來尋求解決之道。不過，就好像有了鍋具刀具不一定炒得出好菜一樣，要想有效率地救援，平常必須多加練習，並以不同案例來思考救援策略。如此一來，當意外真的不幸發生時，才能處變不驚、從容不迫地完成救援，成功撤退。

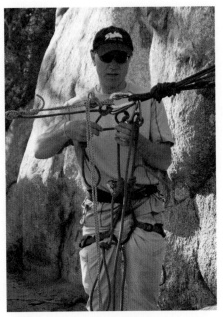

▲ 攀岩者先在地面熟練救援系統

固定繩上升 Rope Ascension（註）

【可能案例一】下方確保頂繩攀登時，當攀岩者抵達某種高度，因心理驚恐而無法動彈，確保者於是沿繩上升至攀岩者身邊，給予陪伴與鼓勵。

【可能案例二】爬完攀登路線，開始垂降下撤。結束某段的垂降且繩隊隊員都繫入固定點之後，想要把主繩拉下來，卻發現主繩卡住、無法拉動。因為對垂降主繩的兩股還保有掌控，於是決定沿繩上升以瞭解卡繩的原因。

以下，我將介紹幾種固定繩上升的方式，包括使用確保器搭配繩環或輔繩所做出的摩擦（力）套結，以及純用輔繩做出的簡單上升系統（ascension rig）。

很多人對「固定繩」的認知是在暴露的高山環境如聖母峰、丹奈利峰，由高山嚮導或當地協作架設給攀登客戶使用的一種系統。使用上述固定繩架設的攀登者往上的力道還是靠雙腿，他們連接到固定繩上是以防萬一，若滑跤失足，也不致墜落深淵。不過，這裡討論的固定繩上升，則是指在垂直或近乎垂直的地形上，且上升時固定繩會持續受力的情況。

固定繩上升的原則

1. 救援者附著藉以上升的繩子必須是固定的。

這一點相當重要，一定要再三確定主繩是固定住的，要不然繩子一受力，就可能連繩帶人一同脫離岩壁，往下墜落。固定主繩的方式有很多，可以是將主繩上端繫入固定點、主繩上下端都繫入固定點，或是設置垂降時將一端綁死或繫入己身、上升者上升另一端主繩等。設置垂降時是將兩端主繩當作一條固定繩，因為兩端同時受力，繩子才是固定住的。

2. 上升者和固定繩有兩個連接處，可讓上升者輪流對主繩施力。

假設兩個連接點為連接點 A 和連接點 B，在主繩的位置是一上一下，連接點受力時會卡在主繩上無法動彈，無受力時能在主繩上自由移動。因此，連接點既可以是輔繩或繩環在主繩上的有效摩擦套結，也可以是助煞式確保器或盤狀確保器的嚮導模式，抑或是機械裝置如上升器等。上升的時候，兩個連接點要能輪流受力，A 受力時，便將不受力的 B 往上推進，再將施力轉給 B，將不受力的 A 往上推進。反覆這樣的過程，救援者就能一段一段往上位移。

使用確保器搭配摩擦（力）套結

在第八章「頂繩攀登可能出現的狀況與協助方式」一節中，曾經介紹使用助煞式確保器 GriGri 搭配摩擦力套結沿繩上升的方式：頂繩攀登環境下，主繩掛在上方的固定點，一端主繩繫入攀登者，確保者暨救援者攀爬另一端的主繩。

盤狀確保器

多繩距環境中，時常見到不攜帶 GriGri 而使用盤狀確保器的狀況。使用盤狀確保器搭配摩擦力套結的固定繩上升，是使用盤狀確保器的嚮導模式來代替 GriGri 的角色，其他步驟則沒有不同。以下以 ATC Guide 確保器為例，說明在下方確保頂繩攀登者時，需要的爬繩步驟：

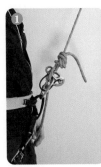 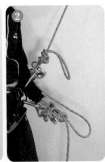 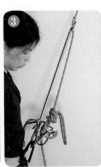 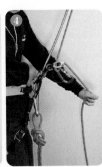 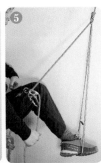

▲ 以 ATC Guide 確保器為例，在下方確保頂繩攀登者時所需要的爬繩步驟 ❶ ～ ❺

❶ 使用 MO 綁死確保器的制動端，讓制動手自由。

❷ 在確保器下方主繩打上繩耳單結或八字結（防災結），用有鎖鉤環繫入吊帶確保環。

❸ 使用 120 公分繩環在確保器上方打上 K 式套結，以單結調整繩環大小，繫入吊帶確保環。

④ 以身體重量讓步驟 ③ 的繩環受力。

⑤ 解開綁死確保器的 MO，使用有鎖鉤環將 ATC Guide 的耳朵扣進吊帶確保環，鎖上鉤環。

⑥ 打開原本 ATC Guide 上扣過鋼纜、主繩繩耳以及吊帶確保環的有鎖鉤環，將其從吊帶確保環處移除後，鎖上鉤環（此時鉤環依舊是穿過鋼纜與主繩繩耳）。

⑦ 讓 ATC Guide 受力。

⑧ 解除步驟 ③ 的繩環與吊帶確保環的連結，並解開繩環上調整大小的單結後，把它繞在某一腳上。如果需要縮短繩環長度，可以打結，或是在腳上多繞幾圈。

⑨ 把 K 式套結沿繩往上推。

⑩ 腳踩繩環站起，同時，在 ATC Guide 下方的制動手收繩，並盡量收緊。接下來，讓 ATC Guide 吃力，再將套結往上推。重複這個過程爬繩，每隔兩公尺左右就在 ATC Guide 的下方打上單結。這個單結是預防過程中制動手不小心離繩，或是 ATC Guide 的角度有變化，而脫離了嚮導模式。

垂降轉上升

若使用 ATC Guide 垂降，且設置垂降時有延長確保器，想將它改變為爬繩模式的話，可在設置好踩踏的腳環後，在 ATC Guide 下方打上備份用的繩耳單結，直接將 ATC Guide 的耳朵扣進吊帶確保環，解除原本垂降時使用的「第三隻手」，即可開始爬繩。

使用輔繩建立上升系統

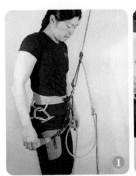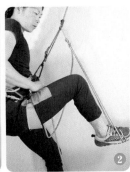

▲ 使用兩條獨立的輔繩或繩環來建立上升系統，須注意腰環與腿環的長度

　　若不使用確保器，可以使用兩條獨立的輔繩或繩環來建立上升系統。上升者的施力處一是腰間，一是腳下，兩個連接處常簡稱為腰環和腿環。須注意的，最主要還是腰環與腿環的長度，這兩個在主繩上的連接點需能不在同時受力，除此之外，將不受力的那個連接點往上推時，要能夠推至最長的距離。這個方法和使用確保器上升的不同點在於此時腰環在上，腿環在下。

　　儘管上升者有以腰環連接到系統，但由於連接點為摩擦力套結，不夠強壯，必須繫入主繩作為備份。可以在吊帶確保環上掛上有鎖鉤環，在兩個摩擦力套結下方的主繩打上單結，置入有鎖鉤環後再鎖上。之後，每上升兩公尺左右的距離，就再打個繩耳單結、置入吊帶確保環上的有鎖鉤環中。另一種備份方式，則使用可調節的雙套結，步驟如下：

❶ 使用小繩環在主繩上打上普魯士套結或 K 式套結後，以有鎖鉤環扣入吊帶確保環，鎖上鉤環，此為腰環。腰環要短，一般用來打垂降的「第三隻手」的輔繩繩環，或是市售的 Hollow Block 等產品，都頗為適用。

❷ 使用 120 公分繩環，在腰環下方打上 K 式套結。可以使用繩環在腳上套圈或以打結的方式來調整腿環的長度。

❸ 在腿環下方約 30 公分處的主繩上打上雙套結，用有鎖鉤環扣入吊帶確保環。

❹ 讓腰環受力，將腿環的 K 式套結往上推。

❺ 一手穩定主繩，用力踩住腿環站起，將解除受力的腰環往上推。

❻ 重複上述步驟來爬繩。並在腰環受力時，適時調整雙套結，不要讓雙套結與腿環連接點間出現過度的鬆弛。

練習固定繩上升時的提醒

平常練習時，在架設固定繩方面，必須謹慎小心。沿固定繩上升時，主繩會反覆受力，主繩若和岩壁有接觸，就會在岩壁平面上反覆摩擦，如果摩擦面有尖利的轉折處，主繩磨損還是小事，最怕的就是主繩被磨斷。在真實攀岩情況下，當需要架設固定繩的時候，架設者必須仔細觀察地形，利用中間保護點來避免主繩與岩壁的摩擦，使用護繩套或墊子來保護因地形轉折而與岩壁反覆摩擦的主繩部分。練習時，理想的狀況是架設懸空的固定繩，比如將主繩固定在外傾路線的固定點上。

拖曳 Raising

拖曳恐怕是攀岩救援情況中最累人的了。拖曳者經常會架設具有機械優勢（Mechanical Advantage）的系統，以便省力，所以在討論拖曳系統時，經常使用拖曳的重量和施力的比例來稱呼。舉例來說，假設要拖曳的重量為 90 公斤，1:1 的拖曳系統要用 90 公斤的力來拖，2:1 的系統便是 45 公斤，3:1 的系統是 30 公斤，以此類推。

不過，要把物件拖曳到目標位置，根據物理力學，拖曳者要做的功（公式：施力 × 位移）是一樣的。愈省力的系統，拖曳主繩行進的距離就愈長。此外，談論機械

優勢時，為了簡便起見，我們假設的是系統中的連接點都沒有摩擦力的理想狀況，實際上，在系統中，主繩要滑過的物件愈多，系統效率就折損得愈大。以經驗法則來說，一般認為超過9：1的系統折損程度已經遠超過省力的程度。

在第八章「頂繩攀登可能出現的狀況與協助方式」一節中，我們曾介紹3:1拖曳，以及3：1協力拖曳。本節則以比較完整的篇幅，綜合闡述以架設好的固定點為起點來建立不同拖曳系統的方式。

【可能案例】假設跟攀者受傷、無法自主上爬，而上方卻又是唯一出路，就必須架設拖曳系統，一路把他拉上來。在使用固定點來架設拖曳系統之前，通常要先做到「確保脫出」，然後，將傷者的施力轉移到拖曳系統上，再開始拖曳（關於「確保脫出」的步驟，請參見上一章）。如果使用盤狀確保器的嚮導模式確保跟攀者，可以使用該裝置，作為拖曳系統的一部分。

拖曳系統的裝備、術語與注意事項

※　使用有鎖鉤環作為系統和固定點的連接點。

※　可使用無鎖鉤環作為主繩上其他的連接點，或使用無鎖鉤環作為滑輪（如有攜帶滑輪裝置〔pulley〕，可用它取代鉤環以減少摩擦力）。

※　系統中使用的摩擦力套結（常用普魯士結或 K 式套結）根據功能性來區分，有作為棘輪的棘輪普魯士結（ratchet prusik），以及作為拖曳著力點的拖曳普魯士結（tractor prusik）。棘輪讓主繩單向移動，亦即往拖曳的方向行進，若受到另一方向的力時，棘輪會咬住主繩、使之無法移動，如此一來，才不會損失已拖曳的距離。拖曳普魯士結的功能則是讓拖曳的力量有著力點。

※ 可使用 tibloc 之類的裝置來代替拖曳普魯士結。

※ 可使用盤狀確保器的嚮導模式取代棘輪普魯士結。如此一來，該確保器就成為系統的一部分。

※ 若拖曳的距離比較長，必須在拖曳端主繩的適當長度以繩結（如繩耳八字結）掛進固定點，作為摩擦力套結的備份。若摩擦力套結失效，此處所保留的適當長度會讓被拖曳者墜落的距離不超過兩公尺。

不同的拖曳系統

2：1 系統

如果有足夠的主繩，可以快速架設 2：1 拖曳系統，亦即使用動滑輪來達到省力的效果，步驟如下：

❶ 確定雙手可以自由活動。在這個案例中，由於使用了盤狀確保器，因此這個步驟是沒有問題的。

❷ 從制動端的繩堆中拉出一段對折後仍足夠抵達傷者處的主繩，垂放至傷者處（此時，主繩從固定點到傷者再回到救援者，呈現出一個巨大的繩耳），讓傷者用有鎖鉤環將繩耳扣進吊帶確保環。

❸ 在拖曳端主繩的適當位置打上備份繩結（如繩耳八字結或雙套結），並用有鎖鉤環掛入固定點（所謂的適當位置，指的是如果救援者不小心脫手，傷者不會墜落超過兩公尺的長度，拖曳過程中會需要調整這個繩結）。

❹ 救援者開始拉繩。

　　如果救援者必須移除系統中的確保器，比如說需要把確保器用來垂降，那麼，要架設的 2：1 拖曳系統與上述稍有不同，步驟如下：

❶ 確保脫出。完成確保脫出之後，主繩此時以有鎖鉤環上的 MMO 掛在固定點，承擔跟攀者的重量。

❷ 從非受力端的繩堆中拉出一段對折後足夠抵達傷者處的主繩，垂放至傷者處（此時主繩從固定點到傷者再回到救援者，呈現出一個巨大的繩耳），讓傷者用有鎖鉤環將繩耳扣進吊帶確保環。

❸ 在拖曳端主繩的適當位置打上備份繩結（如繩耳八字結或雙套結），並用有鎖鉤環掛入固定點（所謂的適當位置，指的是如果步驟

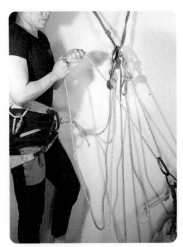

▲ 2：1 系統

❹ 的棘輪普魯士結失效，傷者不會墜落超過兩公尺的距離，拖曳過程中會需要調整這個繩結）。

❹ 在拖曳端主繩打上普魯士結，使用有鎖鉤環將繩圈掛進固定點。拖曳時，需要一邊拉繩，一邊將普魯士結往下推。

❺ 救援者開始拉繩。

3：1 系統

　　假設使用盤狀確保器從固定點確保跟攀者，該確保器可以作為系統的一分子，功能等同棘輪普魯士結。這個 3：1 的簡單拖曳系統曾在第八章介紹過，步驟重述如下：

❶ 在主繩的受力端，亦即連接到傷者的那端主繩，以輔繩繩圈在主繩上打上普魯士結（功能：拖曳普魯士結）。

❷ 使用鉤環扣過步驟 ❶ 的繩圈，並將制動端的主繩穿過鉤環，即可使用這端的主繩開始拖曳。

> **註** 若要改變拖曳的方向，可以在固定點上掛上一個鉤環，將拖曳端主繩穿過該鉤環，即改變拖曳方向。

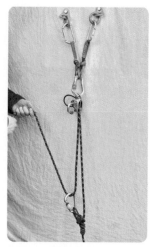

▲ 3：1 系統

如果救援者必須移除系統中的確保器，比如說需要把確保器用來垂降，那麼，要架設的 3：1 拖曳系統步驟變動如下：

❶ 使用輔繩繩圈在主繩受力端打上普魯士結，用鉤環將該繩圈繫入固定點（此普魯士結為拖曳系統中的棘輪普魯士）。

❷ 在固定點上放上有鎖鉤環，將拖曳端主繩的適當位置處以繩耳八字結掛進鉤環中（備份拖曳系統）。

❸ 反覆上下搖晃確保器上扣繩的鉤環，讓步驟 ❶ 的普魯士結受力。

❹ 移除確保器，並將普魯士結與步驟 ❷ 的備份繩結之間的主繩用鉤環掛進固定點。

❺ 在主繩的受力端、步驟 ❶ 的普魯士結下方，以輔繩繩圈在主繩上打上普魯士結（功能：

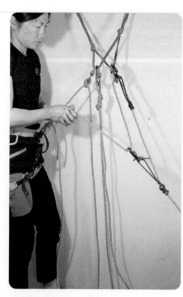

▲ 另一種 3：1 系統

拖曳普魯士結）。

⑥ 使用鉤環扣過步驟 ⑤ 的繩圈，並將拖曳端的主繩穿過鉤環。

⑦ 開始拖曳。在拖曳的過程中，需要推動棘輪普魯士結和拖曳普魯士結來重置拖曳。拖曳時，棘輪普魯士結會慢慢接近上方的鉤環，必須維持拖曳的力量，才能重置棘輪普魯士結。接著，讓棘輪普魯士結受力，即可重置拖曳普魯士結。

在許多救援情況中，2：1或3：1拖曳系統便應該足夠。接下來，將介紹如何在2：1和3：1拖曳系統的基礎上，繼續製作出5：1、6：1，以及9：1等形式的拖曳系統。在介紹詳細作法之前，有兩點提醒：

1. 簡單比複雜好。

設置任何的攀岩系統，都是簡單比複雜來得好，不但需要的材料少，系統也比較容易管理，減少出錯機率。在拖曳系統的選擇上，如果代價只是需要多花一點點力氣拖曳，倒不需要把心力花費在追求更省力的系統上面，因為考慮到耗費的時間，前者可能效益更高。

2. 要評估省力與效率的平衡點。

在現實情況中，摩擦力無所不在。就算把所有可取代的鉤環都用摩擦力、折損力較小的滑輪來取代，也捨棄了純粹為了改變拖曳方向而使用的鉤環，但系統愈複雜，摩擦力造成的效率折損就愈高。

5：1 系統

可以直接使用主繩或 120 公分繩環，快速地將上述的 3：1 系統轉成 5：1。基本原理便是在固定點上建立 2：1 拖曳系統，再將該系統加入 3：1 拖曳系統中。同樣的，拖曳系統必須以主繩來備份，若摩擦力套結失效，被拖曳者不會墜落超過兩公尺的距離。

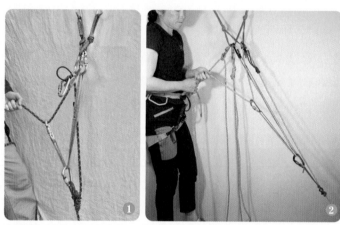

▲ 使用 120 公分繩環架設 5：1 系統，左圖使用盤狀確保器的嚮導模式作為棘輪普魯士

使用 120 公分繩環：

① 在固定點掛上鉤環，掛上 120 公分繩環。

② 從 3：1 系統中把掛在拖曳普魯士結鉤環上的主繩取出。

③ 將步驟 ① 的繩環兩股當作一股，扣進 3：1 系統中拖曳普魯士結上的鉤環。

④ 用鉤環扣進繩環的另一端。

⑤ 將拖曳端的主繩穿過步驟 ④ 的鉤環，即完成 5：1 拖曳系統的架設。

使用主繩（亦即使用拖曳者繫入固定點那端的主繩，來替代上述的 120 公分繩環）：

❶ 拖曳者使用主繩上的雙套結繫入固定點，從該雙套結開始拉出適當長度的主繩（約 60 公分），使用繩結（繩耳八字結或雙套結）將主繩扣入鉤環中。

❷ 從 3：1 系統中把掛在拖曳普魯士結鉤環上的主繩取出。

❸ 將步驟 ❶ 的那段主繩掛過 3：1 系統中拖曳普魯士結上的鉤環。

❹ 將拖曳端的主繩穿過步驟 ❶ 的鉤環，即完成 5：1 拖曳系統的架設。

6：1 系統

若上述的 2：1 系統不是加在固定點上，而是加在 3：1 系統上，那麼就變成 6：1 系統。也就是說，如果在 3：1 上疊加一個 3：1，結果就是 9：1 系統。

❶ 使用輔繩繩圈，在 3：1 系統的拖曳端主繩上打上普魯士結（功能：拖曳普魯士結），在繩圈上掛上鉤環。或者在 3：1 系統的拖曳端主繩適當位置處，使用繩結（如雙套結）將主繩固定在鉤環上。

❷ 從拖曳者繫入固定點處的那端，把主繩穿過步驟 ❶ 的鉤環中。這端主繩即為新的拖曳端。若不用主繩，也可將 120 公分繩環一端掛進固定點，再將繩環兩股做一股扣進步驟 ❶ 的鉤環中，使用繩環另一端作為拖曳端。

❸ 完成 6：1 拖曳系統。

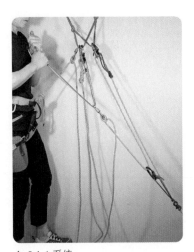

▲ 6：1 系統

9：1 系統

❶ 使用輔繩繩圈，在 3：1 系統的拖曳端主繩上打上普魯士結（功能：拖曳普魯士結），在繩圈上掛上鉤環。

❷ 在固定點上掛上鉤環，將拖曳端主繩扣過此鉤環。

❸ 再將拖曳端主繩扣過步驟 ❶ 的鉤環。

❹ 完成 9：1 拖曳系統。

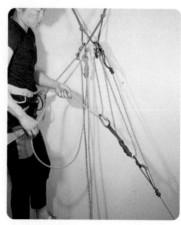

▲ 9：1 系統

越過中間結 Knot Passing

【可能案例】跟攀者在跟攀多繩段路線的第三繩段上受傷，必須撤退，但主繩的長度不夠將跟攀者垂放回地面。救援者手邊有為了結繩垂降而準備的第二條主繩，且兩條繩的長度足夠將跟攀者放回地面。只是在垂放的過程中，必須設法讓接繩結通過鉤環。越過中間結的步驟如下：

❶ 確保脫出，取出原本確保跟攀者的盤狀確保器。主繩（此為第一條繩）在固定點上以 MMO 承載跟攀者的重量。

❷ 順好第二條繩，分出上端、下端（將下端的繩尾打上繩結，用有鎖鉤環扣進固定點，關閉系統）。

❸ 找到制動端主繩的繩尾，將它和第二條繩的上端以繩結（如單平結）連接起來。

❹ 在固定點上掛上有鎖鉤環，使用第二條繩在接繩結下方不遠處的繩段，在鉤環上打上 MMO（也作為過渡系統的備份）。

❺ 在第一條繩的 MMO 下方、制動端主繩上打上「第三隻手」，扣進救援者的

　吊帶確保環（作為垂放的備份）。

⑥ 解開 MO，以義大利半扣繩結垂放跟攀者。

⑦ 當接繩結就快碰到「第三隻手」的時候（大約不到 15 公分），讓「第三隻手」接過制動端主繩的受力。

⑧ 使用輔繩在跟攀者端的主繩上打上普魯士結。另一端在固定點上的鉤環打上 MMO（完成 PMMO）。

⑨ 滑動「第三隻手」，將受力從主繩上轉到 PMMO。

⑩ 拆掉第一條繩上用來確保垂放的義大利半扣。

⑪ 把「第三隻手」移到第二條繩上。

⑫ 解開輔繩的 MO，用義大利半扣慢慢把施力轉移到主繩上。

⑬ 解開主繩上的普魯士結，收回輔繩。

⑭ 解開第二條繩的 MO，用義大利半扣繼續確保跟攀者，將其垂放回地面。

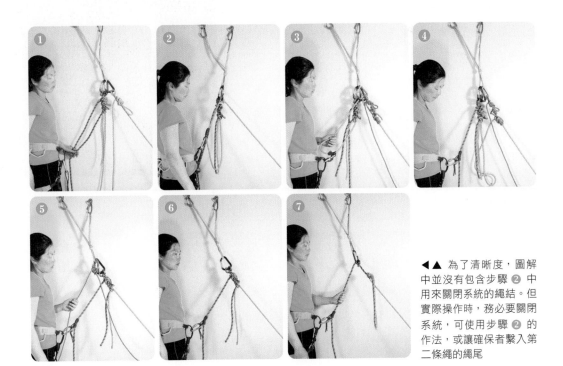

◀▲ 為了清晰度，圖解中並沒有包含步驟 ❷ 中用來關閉系統的繩結。但實際操作時，務必要關閉系統，可使用步驟 ❷ 的作法，或讓確保者繫入第二條繩的繩尾

救援先鋒

　　大部分情況下，救援先鋒比起救援跟攀者來得單純，就是把先鋒垂放回確保者所在的地面或固定點，再思考接下來的行動，比如說，是否要採取雙人同繩垂降直到抵達地面。但若攀爬高度超過剩下的主繩長度，或攀爬路徑有大幅度的地形變化，例如橫渡或外傾，救援先鋒的複雜度就會增加，要冒的風險也會變大。

　　救援先鋒必須觀察可利用的地形，一般來說，需要在先鋒與救援者之間找到能夠集合的地方架設固定點，再思考接下來的行動。為了抵達中途固定點，可能是救援者往上，或者結合救援者往上與先鋒垂放。救援者往上時，一樣是利用攀登者的重量固定住主繩，可以比照前述確保頂繩攀登者時需要爬繩的情況，架設相同的固定繩上升系統；或者將確保器綁死，並在確保器下方打上繩耳八字結，繫入吊帶確保環，在救援者往上攀爬的同時，也垂放先鋒者。

▲ 救援時 MMO 繩結是標準配備

　　要注意的是，此時懸掛主繩的只有單一保護點，也就是先鋒者最後置放的保護點，強度並不如懸掛頂繩攀登的固定點，而且救援者無從得知這個保護點的品質如何。若這個保護點在救援的過程中失效，整個繩隊會往下墜落到下一個保護點。由於繩隊與岩壁的連結就是繩隊成員間的保護點，而救援者往上走時會沿路清除保護點，為了降低風險，救援者不應過分往上，必須讓繩隊間至少有三到四個良好的保護點，

架設好固定點後，再將先鋒垂放到固定點處。

　　若先鋒先抵達恰當的固定點設置處，身上有足夠的裝備，並能自己架設固定點，可以請先鋒在該處架設固定點，再把連到救援者的主繩端繫入固定點，救援者即可一路上升到固定點，再思考接下來該如何行動。

結語

　　救援的工具並不複雜，但若在需要救援的情況真正發生時才首度實作，很容易因壓力而慌亂、犯錯。因此，務必在平時就多加練習，可以先從平面作模擬練習，再添加非人的施力因子（如重物、重包等）；初次移動到垂直環境上練習時，也建議在練習的救援系統之外，再架設備份系統、將繩隊繫入（比如架設獨立於救援系統之外的固定主繩，讓繩隊成員使用 GriGri 搭配防災結與固定繩連接）。

　　此外，許多救援狀況並不會單純只需要操作一種技巧，舉例來說，上述的救援先鋒，救援者可能首先需要「確保脫出」，然後是「固定繩上升」，接著架設固定點，重複「雙人同繩垂降」，直到回到地面為止。藉由真實的意外案例來討論可能的救援情形是相當好的練習。市面上有許多專門討論救援的專書，裡頭詳細分析了真實的救援案例，可當作進修的參考書籍。閱讀山難事件簿，或是攀登雜誌上的意外分析專欄時，也可拿上面的案例來跟繩伴討論預防這一類意外的可能，並規劃救援計畫。攀岩者安全的第一線在攀岩者的腦中，成功救援的第一線也是一樣。

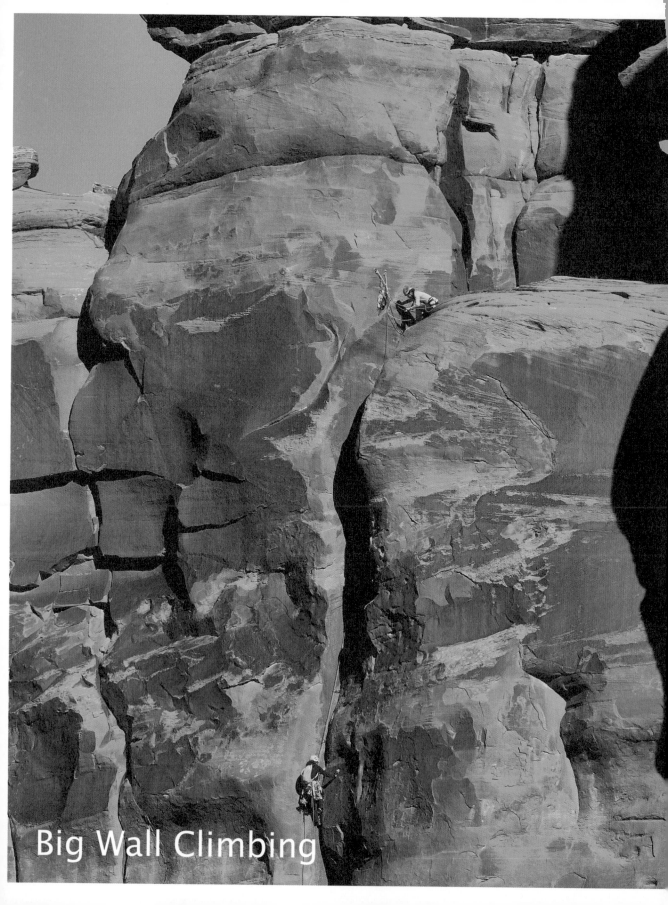

Big Wall Climbing

PART V

大牆攀登

Chapter 15

大牆攀登（一）
Big Wall Climbing I

許多攀登者心中都有一個攀登大牆的夢。站在巨大的岩壁腳下，總感覺自身無比渺小，但學會了攀登技術之後，發覺有望飛簷走壁數百公尺，萬物都在腳下，怎不讓人血脈賁張？

15.1 大牆攀登概述

什麼是大牆攀登？

從字面上來理解的話，攀登大牆，就是攀爬極高大的峭壁。但在攀登名詞的定義上，「大牆攀登」意指需要耗時一整天或以上的時間來攀爬的路線，也就是說，大牆攀登包含在岩壁上過夜的元素。大牆路線自然是多繩距路線，它的時間級數（見第十一章）為五級（Grade V）或以上。五級指的是至少需要過上一夜，六級則需要過上好幾夜，目前有紀錄的路線上，最高的時間級數為七級。

不過，攀登者攀爬的速度有快有慢，時間級數似乎有很大的模糊空間？比如位於美國加州優勝美地酋長岩（El Cap）上的知名大牆路線「The Nose」，在案的速攀紀錄已經不到兩小時。但是對「一般」攀登者，或說「統計上的多數」攀登者而言，這

▲ 大牆攀登包含在岩壁上過夜的元素

▲ 仰賴器械攀升的人工攀登

條路線仍然需要花上超過一天的功夫攀登，所以依然是一條大牆路線（「The Nose」的定級為 Grade VI）。

人工攀登與路線級數

如前一節所說，大牆攀登的定義很簡單，就是路線長到多數攀登者需要過夜的路線。但許多人有所誤解，以為「大牆攀登」＝「人工攀登」（Aid Climbing）。原因也許在於大牆攀登經常涵蓋了人工攀登的元素，畢竟路線那麼長，很有可能會遇到光靠人身力量無法爬升的路段，需得另闢蹊徑，在裝備的幫助下攀登。那麼，什麼是人工攀登呢？人工攀登的定義是倚賴器械攀升，與其相對的，則是只運用身體力量的「自由攀登」（Free Climbing）。若在先鋒運動攀登路線時，藉著拉了快扣度過了難關，這就是人工攀登，儘管成功登頂，卻無法稱為成功完攀（成功完攀的定義為：以自由攀登的方式先鋒登頂，且全程無墜落）。

頂尖的攀登者能全程以自由攀登的方式完攀大牆路線，完全不仰賴器械的幫助，在路線上所使用的裝備純粹是用來防範自由攀登時萬一墜落的風險。但這也不代表人工攀登就比自由攀登差，進階的人工攀登是門藝術。也許可以這樣形容：自由攀登是挑戰人體能力的極限，人工攀登則是挑戰器械的極致，有點像是踏入工程領域而偏離攀爬領域了。

人工攀登也有難度級數，從 A1 到 A5，A 指的是 Aid Climbing 的首個字母。人工攀登指拉扯裝備或在置入岩壁的裝備上掛上繩環或繩梯，再踩踏於上以增加高度，使用的裝備只要能承載人身的重量，即可達到目的。也因如此，有時會用到極小的裝備（如最大承力低於 5KN 的 cam 和 nut，往往會被廠商標示「只建議在人工攀登時使用」），或是無法留在岩壁上當作保護點、但能提升高度的裝備（比如說鉤子〔hook〕），那麼，繩段上能承受先鋒墜落的保護點之間的距離就會有長有短。人工攀登難度級數的數字愈大，就表示「可靠的」保護點之間的距離愈長，墜落的風險也跟著提高。我個人認為 3 或 3+ 以上的難度就開始讓人緊張，4 和 5 則是到了讓人害怕的程度，所以常開玩笑說人工攀登的難度級數是驚悚指標。

有很多人工攀登會使用到的傳統裝備需要動用岩鎚來置放與清除，但有的裝備無法移除，成了岩壁垃圾，而岩鎚反覆敲打裝備，也可能會造成岩壁毀損。隨著「無痕山林」（Leave No Trace）的觀念變得愈來愈普及，加上裝備技術也有很可觀的進步，許多裝備如今已經被不容易造成岩壁損耗且可使用人手移除的裝備取代，在標示人工攀登的難度級數上，也出現使用 C 來取代 A 的標示。C 是 Clean 的首個字母，亦即表示這條人工攀登路線可以「無痕攀爬」（Clean Climbing），不需要攜帶岩鎚。與自然界和平共處是資源永續的原則，現代的攀岩人務必要優先考慮無痕攀登，除非真的沒有別的選擇了，不然不考慮動用岩鎚。

　　大牆攀登路線的難度標示除了標明時間級數（一般為 Grade V 或 Grade VI，極少見 Grade VII），還會標明人工攀登的難度，以及自由攀登至少需要爬到的難度，因為並不是路線上的所有路段都能夠人工攀登，比如說長段岩板（slab）就只能自由攀登。如果那條路線已經被成功地自由攀登，那麼，還會標明純自由攀登的難度。舉例來說，酋長岩的「The Nose」路線為「Grade VI 5.9C2 或 5.14a」，意指需要過到好幾夜，若要人工攀登，它的難度為 C2，表示裝備能用手置放與移除，不需要帶岩鎚，可靠的保護點之間的距離合理，此外，還需要能自由攀登到 5.9 的難度；若全程都自由攀登，則需要能攀爬到 5.14a 的難度。

大牆攀登的流程

　　由於需要過夜，大牆攀登需要攜帶的東西非常多，不太可能把所有的東西都背在身上爬，所以會把攀登過程中不需要使用的裝備打包到拖包（haul bag）中，再於攀登過程告一段落時，將拖包拉上去。針對大牆攀登的模式，攀岩者發展出一套系統，包含先鋒（leading）、固定繩上升（jumaring 或 jugging），以及拖包（hauling）。

　　以兩人繩隊為例，大牆攀登的標準操作模式如下：

① 先鋒者以自由攀登或人工攀登（或兩者混合）的方式先鋒該段繩段，身後拖上連到拖包的繩索，在該段

▲ 大牆攀登需要攜帶的東西非常多，會把攀登過程中不需要的裝備打包到拖包中

▲ 先鋒時，身後拖上連到拖包的繩索　　▲ 跟攀者使用上升器攀爬先鋒固定的主繩，同時清除路線上的保護點

繩段的終點建立固定點。先鋒繫入固定點，接著將主繩固定在固定點，然後把拖曳繩固定在固定點且做好拖曳準備。

❷ 等跟攀者解除拖包與起點固定點的連結之後，先鋒者開始拖包。

❸ 跟攀者使用上升器攀爬先鋒固定住的攀爬主繩，同時清除路線上的保護點。若拖包被地形卡住，跟攀者可能要調整拖包的位置，協助拖曳的過程（註）。

❹ 拖包抵達終點固定點，先鋒將拖包繫入固定點。

❺ 跟攀者到達終點固定點，繫入固定點，與先鋒兩人整理繩索和裝備。

❻ 重複以上過程，直到抵達當天要過夜的地點。

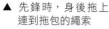

註

上述步驟 ❷ 與步驟 ❸ 中的先鋒者拖包與跟攀者爬繩是同時進行的動作。跟攀者是否能夠不爬繩，而像攀爬一般多繩距路線那樣自由攀登呢？畢竟自由攀登比爬繩有趣得多。針對這個問題，跟攀者若需要自由攀登，先鋒者必須幫他確保，如果先鋒者不需要拖包（比如繩隊挑戰一天爬完大牆路線而不帶過夜裝備），跟攀者自然可以選擇要爬繩或爬岩壁。如果先鋒者需要拖包，跟攀者就必須等待先鋒者完成拖包任務後，才能幫他確保，耗費的時間就會增加；此外，若拖包在途中卡關，也會增加推進該段繩距的複雜度。

本書介紹的大牆攀登範圍

大牆攀登路線所涵蓋的範圍極廣，我會在假設繩隊成員只有「兩人」的前提下，使用最基本、也適合初學者上手的裝備來講解大牆攀登的操作。使用本書的內容，已足夠繩隊攀爬到 C2+ 的難度，在這個難度範圍內的路線已經非常多，包含許多經典路線，例如上面所提到的「The Nose」。關於需要使用岩鎚的裝備，以及三人繩隊的變化等等，便不在本書的介紹範圍之內。

關於大牆攀登使用的基本裝備，如繩梯（aiders）、菊鏈（daisy chains）、上升器（ascenders）、拖曳器（hauler）等，市面上的選擇極多，本章無意在此深入比較，僅介紹大原則。一般而言，若在路線上使用的機率很高，以上裝備就建議選擇耐用且能流暢操作的型號，儘管會比較重；如果路線上只有少量的人工攀登，拖包也不沉重，則不妨選擇輕量、好收納的型號。

大牆攀登的操作內容包括先鋒、跟攀（爬固定繩與回收裝備）與拖曳。在先鋒方面，聚焦於人工攀登先鋒（自由攀登先鋒請參考第七章），會討論裝備、效率、如何因應地形變化、如何達到最高高度、有效的彈跳測試、擺盪（pendulum）、架設固定繩的考量、人工與自由攀登的切換。在跟攀方面，會討論操作方式、風險管理、效率、跟攀橫渡與擺盪地形的作法與考量。在拖曳方面，則討論如何準備拖包、架設拖曳系統、將拖包繫入固定點，以及與拖包一起撤退的方式。最後，再進一步討論如何增進轉換與行進的效率、繩索與確保站的管理、繩隊的溝通、岩壁上的拉撒與過夜，以及攀爬大牆的策略與事前準備等。

15.2 人工攀登先鋒 Aid Climbing

　　在同樣的繩段上，若攀登者有能力自由攀登，也有能力人工攀登，人工攀登的速度會比較慢。自由攀登時，建議每隔一到兩個人身的距離就置放一個保護點；人工攀登時，由於要施力於前一個保護點，才能置放下一個保護點，所以保護點間的距離到不了一個人身的長度，且通常比一個人身短上許多。也就是說，人工攀登要置放的保護點數量遠比自由攀登要來得多，而置放保護點需要時間，再加上需要多帶的裝備重量會影響動作，速度就慢了。許多 A4、A5 難度的人工攀登繩段，由於保護點的置放更需要費心琢磨，一天只能爬一到兩個繩距的情況其實很常見。

　　如果路線上只有幾步路是自由攀登過不去的，拉拉裝備或是在裝備上掛上繩環踩高、以便能搆到下一個良好岩點再繼續自由攀登，這種短暫的人工攀登倒不需要特別學習，就算沒效率，浪費的時間還算可以忽略。但若路線長，或路線上人工攀登的路段多，那麼就一定要致力於增進效率，讓人工攀登的過程標準化。試想，經典路線「The Nose」總共有 31 段，若慢慢摸，就算每個繩段只多花 15 分鐘，但加總起來就是將近 8 個小時，等於要多一天攀爬；這也就表示要多帶一天的食物飲水，光算飲水就好了，即使氣候涼爽，一人一天也要 3 公升，兩人繩隊就等於要多拖曳 6 公斤的水。除此之外，多在牆上待一分，疲倦就多累積一分，也許便導致最後無法完成路線，必須黯然撤退。

　　要增進人工攀登的效率，必須將流程標準化。在攜帶裝備上，要找出自己順手的方式，之後就固定採用，什麼東西放在哪裡都要瞭如指掌，用掉什麼、還剩什麼，都要心裡有數。上攀時，怎麼踩繩梯，什麼時候掛繩，方式順序都要保持一致，不需要停頓的時候就不要停。此外，人工攀登時，等於是用裝備創造了新的手腳點，但往上爬升時，不要忘了岩壁上本來就有的岩點，要以自由攀登的心態來進行人工攀登。

15.2.1 裝備

　　標準的人工攀登先鋒，在自由攀登會使用到的裝備以外，還需要一對繩梯、一對菊鏈，要因應外傾的地形時，也建議再購買飛飛鉤（fifi hook）。繩梯和菊鏈建議買不同顏色的以增加辨識度，比如說一黃一藍的繩梯，一紅一綠的菊鏈。人工攀登的路段若很長，建議使用露指手套，並穿著接近鞋。要攀爬到 C2+ 的路段，除了藉力於傳統自由攀登所使用的岩楔外，還可能會使用到鉤子，扭矩鉤（cam hook），以及鳥喙（bird beak）類的岩釘（piton），關於這些，會在最後一節「其他裝備」介紹。

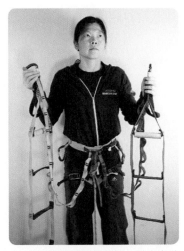

▲ 人工攀登的標準架設：攀岩者將兩條菊鏈繫入吊帶，再以鉤環分別連接兩個繩梯，先鋒外傾地形時，會再帶上飛飛鉤

繩梯

　　繩梯故名思義，就是使用繩環材料縫製成像梯子般的結構，最上方的小圈可掛鉤環，再掛到裝備上，之後攀岩者可踩踏繩梯增加高度。掛鉤環的小圈旁有個大圈，方便讓手穿過去抓著。建議初學者使用梯階一格一格直直往上的繩梯，而非左右對開的；繩梯也不要買太短的，要在掛上裝備後，至少能舒服踩進最下階的長度，市售的大約就是六到八階的繩梯，這樣踩起來會比較順暢。最高一階的繩梯建議使用 PVC 管子撐開（市面上也有販售已附 PVC 管子的繩梯），目的是讓最高繩階不會因為繩梯下方的吃重而下陷成 V 型，在少數需要踩到最高階的路段時，會比較容易踩上。之後等到經驗更多，便可根據路線與己身的需求，購買輕量或較短小的繩梯，又或者直接裁掉原有的繩梯。

菊鏈

菊鏈是用扁帶縫製成的一
長串小繩環，供攀登者調節自
己與保護點的距離。菊鏈一端
繫在吊帶上，另一端掛上鉤環，
與繩梯一起掛上保護點。菊鏈
是針對人工攀登開發出來的裝
備，最原始的設計只建議靜態

▲ 傳統菊鏈

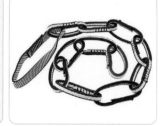
▲ 個別繩環連成串的菊鏈

承受人身重量，不建議用來繫入固定點，也不建議使用在可能需要承受動態墜落力道
的情況，在攀岩系統中，攀登者需要讓主繩吸收動態墜落的衝擊。此外，由於縫線的
位置和方式，若鉤環同時穿過菊鏈上的兩個繩環，而縫線脫離時，鉤環就有脫出的危
機。也就是說，正確使用菊鏈的方式是靜態承力，且鉤環只穿過單個繩環。由於太多
攀岩者使用菊鏈的方式錯誤，導致意外頻傳，有些廠商便以個別繩環連成串的方式來
製作菊鏈，後者繩環之間的間距較長，在外傾路線上比較難微調與保護點間的距離。
購買菊鏈要注意長度，不宜太短，需要能讓攀登者在踩上繩梯最高階之餘，還能舉手
高放保護點，不會受到菊鏈的牽制。

飛飛鉤

飛飛鉤看起來像個問號，鉤子摸起來圓滑不尖利，
可用來鉤進保護點或菊鏈上的繩環等，作用是調整自己
與保護點的距離與吊掛休息，特別適合用在外傾路線。
底端的圓圈以繩環穿過，再繫入吊帶。市面上有的飛
飛鉤已內建繩環。飛飛鉤與吊帶的最佳距離，是能幫助
攀登者從輕易就能舒服踩到的梯階再往上一梯階的長度

▲ 飛飛鉤

（見之後的「高踩繩梯」一節）。

15.2.2 人工攀登流程

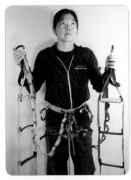
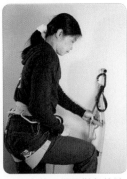

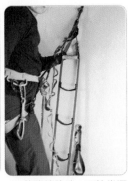

▲ 攀登者做好人工攀登準備

▲ 掛上第一個繩梯與菊鏈組合

▲ 踩到第一繩梯能輕鬆踩到的最高階，掛上第二繩梯

▲ 若路線陡峭，可恰當運用飛飛鉤掛到菊鏈最高能掛到的地方休息

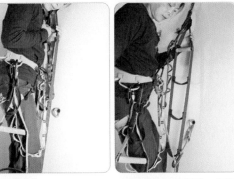

▲踩上第二個繩梯後，取下第一個繩梯

▲ 將繩掛入之前第一個繩梯菊鏈組合使用的保護點

❶ 順好主繩，先鋒者繫入主繩上端，確保者繫入主繩另一端，做好確保準備。

❷ 先鋒者將兩條不同顏色的菊鏈繫入吊帶（建議分別繫在主繩的兩側。菊鏈也許繫入吊帶的兩繫繩處或確保環，請參考廠商在產品說明書上的建議）。

❸ 將兩鉤環分別扣進菊鏈最尾端的繩環（建議使用大口徑的梨形鉤環，方便讓

穿著手套的手伸進去並抓著）。

④ 將兩繩梯分別掛進步驟 ❸ 的鉤環，然後將鉤環分掛吊帶兩側的裝備環（見補充說明一），帶上該繩段需要的裝備（岩楔、繩環、輔繩等）。

⑤ 置放保護點，確定保護點能靜態承受體重（見補充說明二），掛上一菊鏈繩梯組合（見補充說明三）。

⑥ 踩到能輕鬆踩到的最高階繩梯（根據繩梯及岩壁角度的不同，一般來說，可踩到從上面數來的第三或第四階）（見補充說明四）。

⑦ 放入下一個保護點，確定保護點能靜態承受體重，掛上另一組菊鏈繩梯組合。

⑧ 踩進另一個繩梯，解除對上一個繩梯的施力，將前一組菊鏈繩梯組合取下，掛回原處的裝備環上（若繩梯菊鏈出現嚴重纏繞的情況，建議先順好後再掛回原處）。

⑨ 將主繩掛進前一個保護點（見補充說明五）。

⑩ 重複步驟 ⑥ 到步驟 ⑨ ，直到抵達固定點（見補充說明六）。

補充說明一：人工攀登需要攜帶的裝備繁多，有些攀岩者會採用背心式的裝備繩環來攜帶裝備，也有可能會把掛菊鏈繩梯的鉤環掛在裝備繩環上。不論將繩梯菊鏈的組合掛在哪裡，重點是要有一致的系統，也就是固定掛在同一地點，才能將之後頻繁的取放訓練成肌肉記憶，以增進人工攀登的效率。

補充說明二：人工攀登置放的保護點，最低要求是承受體重，才能往上推進度。當然，若能超過這樣的標準，那是更好，畢竟人工攀登還是有可能墜落，路線上最好有能夠承受墜落衝擊的保護點。如果不確定新放的保護點能不能承受體重，就必須測試（見之後「彈跳測試」一節）。

補充說明三：人工攀登時，在保護點上掛菊鏈繩梯的位置可能和掛主繩的位置稍微不一樣。基本上，人工攀登時，要盡量掛高，比如說許多 cam 在末端有個環（thumb

loop），環上再接繩環，人工攀登時就該直接掛在環上，這就比掛在尾端繩環多了幾公分的高度。看起來也許不多，但累積下來就不少。不是每家廠商的 cam 都有高掛的選擇，有些廠商的 cam 也許會有不同的高掛選擇，請詳閱廠商說明書。

　　補充說明四：開始踩繩梯時，不要踩一階、停一停、看一看，要乾脆地一口氣踩到能踩到的最高階，再看要放什麼保護點。如果在這裡就能放下一個保護點（盡量放高），就不用貪心再繼續踩到繩梯的更高階。因為再往上踩不是那麼容易，為了增加那點高度而損耗效率，相抵之下並不划算。但有時候伸手所及沒有適合放保護點的地方，只有再往上踩才有辦法搆到，那麼，就要想法子往上踩（見之後「高踩繩梯」一節）。

　　補充說明五：在掛繩的時機方面，建議讓後一個繩梯承力，移除前一個繩梯後、再掛繩於前一個保護點上，並且延續第七章描述的原則，評估是否需要延長保護點再掛繩。這樣的方式能增加系統的清晰度，因為同一個保護點上不會過分擁擠雜亂，而又因為下一個保護點能承受體重，無墜落疑慮。這也就是為什麼強調需確定保護點能承受體重的原因。的確，有些裝備（如鉤子）很難以下文描述的「彈跳測試」方式進行有效測試，若擔心墜落距離過長，可以考慮先掛繩在前一個保護點上，再將重量轉移到下一個保護點。

　　補充說明六：先鋒抵達繩段終點、接著架設好固定點，再來是將自己以主繩上的雙套結繫入固定點。之後有兩個任務：一是架設固定繩，二是拖曳。若該段繩段沒有擺盪，建議將主繩拉緊後再固定於固定點上；反之，就需要確定跟攀者有足夠的主繩長度以跟攀擺盪路段（見之後「張力橫渡與擺盪」一節）。

15.2.3 不同地形

　　優勝美地的早期攀爬者對大牆操作系統的開發和完善功不可沒。當年的人工攀登者甚至沒有使用菊鏈，只使用兩個繩梯，因為優勝美地的大牆路線少見仰角。在外傾路線上，增加垂直高度，會需要更多的上半身力量，菊鏈讓攀登者能夠分段休息，是很好用的工具。但在岩壁角度為俯角，或近乎垂直時，可靠雙腿與核心的力量維持平衡，如果過分依賴菊鏈休息，結果反而會影響行進速度。也就是說，許多大牆路線由於沒有外傾路段，不攜帶菊鏈攀爬是相當可行的，不過繫在吊帶上的菊鏈扣著繩梯，的確有防範失手讓繩梯墜落的風險。

　　先鋒非仰角路段時，由於繩梯會靠在岩壁上，建議雙腳以約 45 度的斜角踩進繩梯，會比較好踩。同時可以忽略身上有菊鏈這件事，往上踩繩梯踩到舒服、能抵達的最高梯階後，將踩在繩梯中的一腳以及懸空的另一腳足跟互相抵住，形成外八角度。身體往岩壁方向稍傾，讓足尖碰觸岩壁，就能維持平衡，再放置下一個保護點。非仰角路線幾乎用不上飛飛鉤，建議收納在口袋中，免得誤鉤裝備礙事。

　　先鋒外傾路段時，飛飛鉤和菊鏈就成為好用的工具。由於繩梯懸空，可以正面踩進繩梯。若無法一鼓作氣爬到能抵達的最高階梯，可分段往上爬，比如爬兩階後，儘

▲ 先鋒非仰角路段時，建議雙腳以約　▲ 在非仰角路段的岩壁，雙腳以外八方式維持平衡
　45 度的斜角踩進繩梯，會較好踩

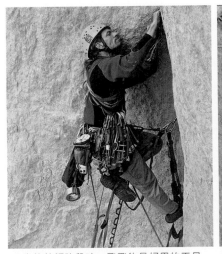
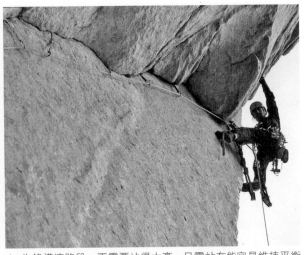

▲ 先鋒外傾路段時，飛飛鉤是好用的工具　　▲ 先鋒橫渡路段，不需要站得太高，只需站在能容易維持平衡的梯階即可

速將飛飛鉤掛進連接保護點的菊鏈上能鉤到的最高繩環後，即可稍坐在吊帶上休息喘口氣，再重複往上踩與往上鉤的步驟，直到抵達不用過分費力即可抵達的最高梯階，再放置下一個保護點。

先鋒橫渡路段時，則不需要站得太高。只需要站在能容易維持平衡的梯階處即可。

先鋒需要注意保護點的消耗與庫存，有時會出現踩過保護點後，不掛繩而回收的情況，因為預期接下來的路段還會使用到回收的保護點。但在外傾或橫渡路段，過分回收則會拉長兩個保護點的距離，造成跟攀者攀爬與清除保護點的困難度。先鋒者必須對此有所警覺（註）。

註　這個狀況的成因在下一章理解跟攀過程後會更加清晰。

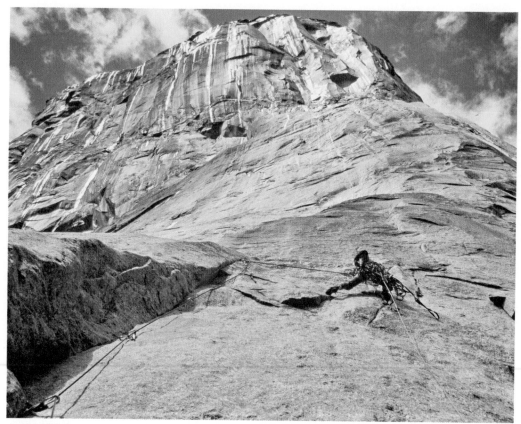

▲ 張力橫渡

15.2.4 張力橫渡與擺盪 Tension traverse & Pendulum

　　大牆攀登的路線長，頗常攀登到某個高度時就再也找不到能放保護點的岩壁破綻，無法再藉人工攀登的方式前進。若接下來的「空白路段」也無法自由攀登，那麼就必須另闢蹊徑。常見的作法是，看繩隊停滯地點的兩側岩壁是否能找到連續的破綻線。若新的破綻線離自己的水平距離不遠，便可以藉著張力橫渡抵達，但若距離長，就得藉由擺盪的方式抵達。新起點的垂直高度會在原本停滯點的下方。

張力橫渡的作法如下：先鋒抵達目前路線能置放保護點的最高處時，請確保者拉緊主繩，根據需要橫渡的距離，估計需要確保者垂放的長度。等確保者將先鋒者垂放到適當處後，再拉緊繩子，此時先鋒者藉著主繩的張力與兩腳推岩壁的摩擦力，逐漸橫移到新的破綻線，藉由抓點或置放保護點的方式穩定好身形後，再請確保者恢復確保模式，放鬆主繩，開始沿新的破綻線往上攀登。由於新的起點會在垂放點，也就是最後的掛繩處下方，為了主繩行走的順暢度，若是人工攀登，在新的破綻線上，起頭置放的幾個保護點必須在完成上升的目的後就回收掉。等攀登到高於垂放點，且能確保主繩的行走軌跡順暢後，再開始將主繩掛進保護點。但如果對該條路段沒什麼把握，想要先將保護點留在岩壁上且掛繩，那麼，就必須等到抵達品質極佳的保護點時，再請確保者垂放下來，回收那些會造成主繩行走窒礙的保護點，接著繼續往上。如果是自由攀登，則是等抵達高於垂放點的恰當處，再開始置放保護點與掛繩。

擺盪的作法如下：先鋒抵達目前路線能置放保護點的最高處時，請確保者拉緊主繩，根據需要橫移的距離，估計需要確保者垂放的長度，待確保者將先鋒者垂放到適當處後，請確保者拉緊繩子。先鋒者可藉著蹬牆往目的地的相反方向盪去，等到抵達最高處，再藉著重力往目的方向盪去。過程中，雙足可在岩壁上小跑以增加動能，一次一次增加擺盪的幅度，最後看準岩點、趁勢抓住，並盡快置放保護點以穩定身形。此時，就可請確保者恢復確保模式，開始攀登。而新的起點在垂放點下方，考慮到主繩行走的順暢度，在保護點處理的考量上，便如同上一段「張力橫渡」的作法。

15.2.5 高踩繩梯 Top stepping

考慮到行進的效率，人工攀登時，建議繩梯只踩到能舒服踩到的最高階就放下一個保護點。但有時在該處找不到置放保護點的地方，而必須多踩高一階、兩階、甚至踩到最高階，才有辦法搆到下一個能置放的地方，那麼，也只好再持續踩高。此時，根據岩壁角度以及還要繼續踩到的高度，開始考驗先鋒者的平衡感。

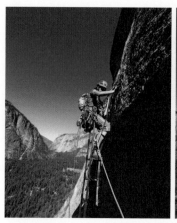
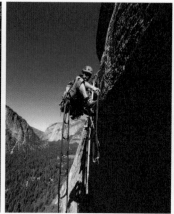
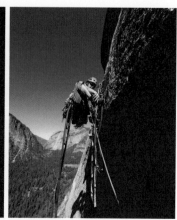

▲ 天然路線上，有時候需要盡量站高，才有辦法構到下一個能置放保護點的地方

若岩壁角度不陡，且岩壁
上還有手點可供運用，可以將
繩梯當腳點，使用類似自由攀
登的方式輕巧地一階一階踩上
去。但若岩壁垂直，甚至外傾，
岩壁上也光溜溜的沒地方可以
抓，那麼，就要運用工具和張
力了。

▲ 使用飛飛鉤的幫助可以多踩高一階

使用飛飛鉤的幫助可以多踩高一階，作法如下：將飛飛鉤扣進繩梯掛保護點的鉤
環上，該鉤環的閘門需面向岩壁，如此一來，飛飛鉤才能扣在鉤環的脊柱上，方便滑
動。先鋒者往後傾，施力於飛飛鉤上，腳踏進目標梯階，持續施力於飛飛鉤上維持張
力，同時把腿用力踩直。在這過程中，飛飛鉤會從鉤環的下方滑動到上方。維持住對
飛飛鉤的施力以置放下一個保護點，等到移動到下一個保護點後，才能解除對飛飛鉤
的施力。

若要再多踩高一階，飛飛鉤就太短了，也許需要使用較短的快扣，挑選連接繩環（暱稱狗骨頭〔dog bone〕）硬實的快扣會比較順手。作法如下：將快扣一端扣進吊帶確保環，另一端扣進繩梯掛保護點的鉤環上，往後傾、施力於快扣上，腳踏進目標梯階，把腿用力踩直，身體同時維持對快扣的施力。在置放下一個保護點後，移動到下一個保護點。

由於整個過程中需要維持對飛飛鉤或對快扣的張力，因此飛飛鉤與快扣的距離非常重要，可能會出現第一次高踩但發現距離不甚理想，需要調節，或是換個較長或較短的快扣的情況。若需要回到原點重新開始，必須維持張力，逆轉上踩的過程，以便回到之前懸掛在前一個保護點的起始位置。因為飛飛鉤一旦失去張力就容易脫出，而若失去對快扣的張力、不慎墜落在快扣上時，墜落係數會過大，對保護點與身體都造成極不理想的衝擊。

一般而言，當路線垂直或內傾，還能踩得到最高階，如果最高階曾用塑膠管硬化過，會比較容易踩入。岩壁愈外傾，踩高就愈難，也許踩不到最高階，但通常還是踩得到第二階。

15.2.6 架設固定繩

先鋒抵達固定點後，需要使用繩結（常用的是繩耳八字結），以有鎖鉤環將主繩固定住，跟攀者接下來會攀爬這條固定繩，且一路回收裝備，直到抵達固定點。第十四章「練習固定繩上升時的提醒」一節中，曾強調架設固定繩必須注意主繩與岩壁的接觸面，如果該接觸面過於尖利，在爬繩造成的反覆摩擦下，輕則毀傷主繩，重則割斷主繩，危及跟攀者性命。

要避免上述風險，先鋒必須對可能造成風險的地形有所警醒，以便預先防範。一

般說來，會造成主繩摩擦岩壁的情況大多發生在地形轉折處，比如說先是垂直地形，然後要翻過天花板，之後角度變緩、繼續垂直往上；或是從右向內角，往左橫渡外角後，再從左向內角往上；又或是垂直往上攀爬抵達平台，並在平台繼續往內前進後，才抵達固定點等。

　　解決的方案一般是利用保護點來改變主繩行走的軌跡或鬆緊度，或是隔絕主繩與岩壁的直接接觸。比如說，在內角橫渡外角再進內角的情況（實例：「The Nose」路線的 Changing Corners 繩段），先鋒可全程回收第一內角的所有保護點，或是全程回收第二內角的保護點，那麼，主繩就會沿著第二內角上的保護點一路抵達固定點，或是沿著第一內角的保護點一路抵達固定點，而不至於翻過凸起的外角，造成摩擦機會。當然，這樣的作法，先鋒冒的是墜落距離變大的風險。另外一個權宜之計，則是讓跟攀者爬先鋒帶上去連著拖包的拖曳繩，因為拖曳繩並沒通過任何保護點，也就是說，它是條空繩，自然沒有與凸起外角摩擦的機會。但拖曳繩和主繩的軌跡不同，若兩條繩的距離太遠，這個方案就行不通。因為跟攀者無法回收裝備，且先鋒必須等跟攀者抵達，才能拖包，整體時間上會有折損；如果拖包在中途卡住，下方也沒有跟攀者可以幫忙解決問題，調整拖包位置。

　　除了靠回收保護點改變主繩軌跡，有時也可使用加入保護點的方式來解決問題。比如在垂直往上抵達平台，但固定點位於內側，也就是離轉折處有段距離的狀況下，若直接固定主繩、不採取任何額外處置，會有磨繩問題。面對這種情況，先鋒者可以拉繩到還不到完全拉緊的程度，先以繩耳八字結固定住主繩，再延長自己繫入固定點的雙套結，抵達轉折處。接著，在岩壁的垂直面上置放保護點，將主繩以雙套結扣進該保護點，並確定從該保護點到固定點處的主繩是鬆弛的。如此一來，跟攀者爬繩時，持續受力的是該保護點，主繩就沒有摩擦疑慮。若該保護點失效，後方固定主繩的繩耳八字結即是備份。

延續上段的案例，先鋒也可以拉緊主繩，再延長自己抵達轉折處，使用護繩套（rope protector）將與岩壁接觸的主繩段包裹住。但若與岩壁接觸的地段是在該繩段的中央，則無法使用護繩套，因為繩索還在持續移動中。若無法以配置保護點的方式改變主繩軌跡，可使用膠布（常見大力膠布 Duct Tape）將接觸地段的岩壁貼好貼滿，等到跟攀者抵達該處時，再移除膠布即可。

15.2.7 彈跳測試 Bounce Test

在之前「人工攀登流程」一節中，曾提及要「確定保護點能靜態承受體重」。基本上，如果使用自由攀登的保護點，並以第四章介紹的原則來置放，那些保護點就應該能夠承擔先鋒墜落，自然也能靜態承受體重，通常不需要再特別測試。但是，當置放的保護點愈來愈小，接觸面愈來愈怪，看起來愈來愈不可靠時，那就應該測試，才能放心地施力其上。

為什麼「確定保護點能靜態承受體重」很重要？試想，如果有一個可疑保護點，攀登者戰戰兢兢地站上去了，結果沒脫出，但下一個保護點看起來也很可疑，這時，是要站還是不站呢？如果先測試，萬一下一個保護點失效了，人會回到前一個保護點上；但如果當初沒有測試前一個保護點，也許方才只是好運才會站上去沒事，接著搞不好也會失效，那就會墜落到再前一個保護點上。若不測試，又戰戰兢兢站上去了，一失效，沒有人能知道前一個會不會也跟著脫出；若沒失效，萬一下

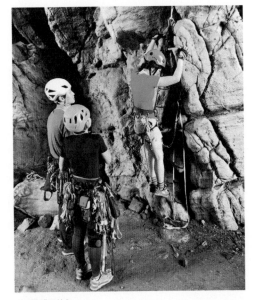

▲ 彈跳測試

一個保護點又很可疑，這就進了無間道。

因此，當無法確定剛置放的保護點是否能承受體重時，會使用彈跳測試來確定。原則上，彈跳測試模擬的是微型的墜落，亦即比靜態的體重還要大的力道，如果該保護點能夠承受微型的墜落，就能夠靜態承受體重。

彈跳測試的時機

基本上，當不信任目標保護點的時候，就是做彈跳測試的時機。若個個都不信任，就個個都要測試。當然了，有些裝備極難進行真正的彈跳測試，比如說各種鉤類，但若不確定鉤子置放的品質，還是會用腳踏繩梯往下輕踩數次，來確定鉤子的穩定度。

彈跳測試

在做彈跳測試時，腰際不要超過前一個保護點的高度，這樣一來，如果測試的保護點失效，體重才能輕易地轉移回前一個保護點上，也就是說，前一個保護點不會承受超過體重的力量。根據兩個保護點間的距離來看，有時候需要踩在目標保護點上的繩梯最低階，或是先以繩環延長該保護點，再掛繩梯，才有辦法達到腰際不超過前一個保護點的要求。

測試的時候，微微低頭，讓頭盔的正上方對準「若目標保護點失效，脫出岩壁後會墜落」的方向，千萬不要看著目標保護點，免得眼睛被砸到。手可以抓住前一個保護點以維持平衡，把重心轉移到目標保護點上的繩梯時，另一腳雖然放鬆，但依然在前一個保護點上的繩梯中，維持新繩梯上的腳施力，並沿著目標保護點應當受力的方向上下猛力地跳躍數次（須注意不要往外拉扯）。如果該保護點失效，施力的腳就會落空，但憑著手抓，以及還在前一個繩梯中的那隻腳，便能將重心轉回到前一個保護點上。

　　除了可以使用繩梯測試，也可以使用菊鏈測試，使用菊鏈測試能產生更大的力道，測試的原則是一樣的，也必須準備好讓自己在測試失敗時，能輕柔地回到原先的保護點上。

注意事項

1. 測試不要過分溫柔，需要製造超過體重的力道

　　許多初學者常犯的錯誤就是過分溫柔，因為害怕裝備失效。但這樣就等於白測試了，會無法建立往上的信心。攀登者應該秉持著「就是要讓你失效」的心態來測試，如果保護點最後仍固守崗位，往上踩自然就毫無遲疑。

2. 測試的結果自然有正反兩面，目標保護點可能會失效，需要有後路可退

　　另一個初學者常犯的錯誤，就是心想不可太過溫柔，所以就大開大闔地完全信任目標保護點，用力彈跳，忘了做好裝備失效的準備。如果信任該保護點，就不需要彈跳測試，如果做測試，就表示該保護點有失效的可能，一定要做好準備，讓自己可以輕巧地回到原先保護點。當然，原先的保護點一定得要是你信任的才行。

3. 測試的時候千萬不要看目標保護點

　　目標保護點可能會失效，失效的時候，會從岩隙中蹦出來。很多人因為怕它失效，就死盯著它瞧，但很可能會被它擊中眼睛，造成傷害。

彈跳測試的其他應用

除了人工攀登，其他攀登情況也有可能使用彈跳測試。測試的前提是一樣的，就是不確定某保護點的品質，且若該保護點失效，會有很大的後果效應，所以必須先測試。

1. 自由攀登的首個保護點

如第七章所述，首個保護點非常重要，也許可以在放好保護點之後掛繩、再下攀回地面。此時因為有地面，可以用比較暴力的彈跳測試，確認保護點無虞、建立信心之後，再開始攀登。

2. 垂降下撤時，測試固定點可靠度

有時候攀爬多繩段路線，會出現計畫外的撤退，或者是首攀新路線登頂後要下撤，又或者是中途需要撤退，得自建垂降固定點。若預期會有多段的垂降，考慮到攜帶的裝備有限，必須省著點用，也許會出現只使用兩個或一個岩楔來架設垂降固定點的情況。垂降固定點不能失效，此時可以先做好備份，比如說加放一兩個很好的保護點，或是另架一個堅固的固定點，將主繩架設在垂降固定點後，再另用繩環鉤環將主繩扣進備份保護點或固定點（注意：必須讓這繩環有些許鬆弛，彈跳時才會測試到垂降固定點），然後就可以使用彈跳測試來測試垂降固定點了。彈跳測試產生的力道雖然只能比擬微型墜落，但是垂降者若能正確順暢地垂降，垂降固定點也只需要靜態承受體重。待測試無虞，便可讓最後一個垂降的繩隊成員清除備份用的裝備。

15.2.8 其他裝備與攀登倫理 other gear & ethics

在現代的岩楔發明前，最早期的人工攀登大量使用岩釘。岩釘也分大小，置放時，要根據裂隙的寬度，選擇適當大小的岩釘，估計用手置放能讓岩釘沒入約三分之二的長度，再以岩鎚敲打使岩釘深入，根據敲打時發出聲響的清脆度來判斷置放品質。跟攀者回收岩釘時，需要以岩鎚

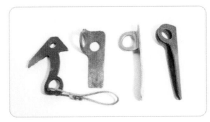

▲ 各色岩釘，最左側為鳥喙岩釘

上下敲擊，好讓岩釘鬆脫，這個過程很容易毀損岩壁，讓置放處的岩隙向兩側鼓漲起來，變成類似豆莢狀的開口（pin scar）。許多優勝美地的路線就有很多這樣的開口，使得現代自由攀登需使用特殊設計的岩楔才能保護那些路段，如 offset cam。

現代岩楔發明後，由於它不損害岩質且容易置放，便取代了適用大小範圍差不多的那些岩釘。在現代岩楔無法保護、但路線上已有過去使用岩釘所造成的鼓漲裂隙上，也鼓勵使用「手置岩釘」（見下節）的方式來保護，以避免進一步破壞岩質。

除了現代岩楔沒有涵蓋到的大小範圍外，岩釘在技術攀山（alpine climbing）領域仍有重要的一席之地。除了岩釘外，高段的人工攀登尚會用到其他會使用到岩鎚的裝備。不過，由於本書介紹的範圍主旨在於涵蓋並鼓勵無痕人工攀登，以下便介紹現代自由攀登常用的 cam 和 nut 外，能用來無痕人工攀登的裝備：

手置岩釘 hand placed pitons

若路線上已有過去使用岩釘造成的鼓漲裂隙，可以採用手置岩釘的方式利用該保護點。將過去置放在該處的同類岩釘的前段鋸掉約三分之一，再用手將岩釘推入岩隙，即可使用該岩釘藉力上升。

另一類可手置的岩釘呈薄片狀，末端則是形似鳥喙的鉤，稱為鳥喙岩釘（bird beak piton）。使用鳥喙岩釘的標準作法就跟其他岩釘一樣，需要使用岩鎚，但因為它末端的鳥喙形狀，讓它能被當作鉤子來徒手置放。使用方式為尋找能讓鳥喙處沒入的收縮岩隙，用手置放。

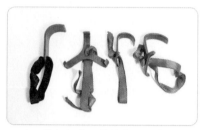

▲ 左一為扭矩鉤，其餘為不同大小深度的岩鉤

岩鉤 hooks

人工攀登用的岩鉤，和岩壁的接觸面有三點：一點是鉤住岩壁破綻的銳利端，另兩點則抵住岩壁，維持穩定度。能使用鉤子的破綻一般是有往內往下的凹陷，或是小平點上有些能讓銳利端卡住的凸起，或者是大型岩片（flake）。鉤子有不同的大小與深度（銳利端與鉤子主體的距離），根據岩壁破綻的特徵來尋找恰當大小時，務求鉤點穩固，且另外兩點能無縫抵住岩壁，使岩鉤在承受往下施力時無法晃動。置放岩鉤後，若有疑慮，可先輕踩繩梯測試穩定度，再完全踩上繩梯。

岩鉤上有小洞可供綁上扁帶，以供攜帶且懸掛繩梯，打結時，要將結打在主體外側，置放岩鉤時，繩結才不會接觸到岩壁，妨礙穩定度。若沒有立即要使用，可用小收納袋將岩鉤包住、再掛在裝備環，免得攀爬時與其他裝備糾纏。使用岩鉤時，建議將繩梯先掛上岩鉤再置放，避免失手遺落岩鉤或砸傷下方的人。

扭矩鉤 cam hooks

扭矩鉤之所以得名在於其末端亦成鉤狀，但它與岩鉤的使用方式和原理大相逕庭。扭矩鉤看起來像是彎折的金屬條，末端有小洞綁扁帶（市面上也有已附繩環的產

品），有不同大小，鉤狀端有不同寬
度。以 Moses 廠牌的扭矩鉤為例，最
常用的大小為 #2。扭矩鉤的使用方式
如下：尋找能讓鉤狀端沒入的岩隙，
攀登者踩上繩梯後，製造的力矩讓扭
矩鉤卡在岩隙中，若扭矩鉤沒有受力，
便容易從岩隙掉出或用手移除。使用
扭矩鉤時，建議先把繩梯掛上再置放，
避免失手遺落或砸傷下方的人。

　　扭矩鉤的優勢在於適合細縫以及
移動效率高，有些扭矩鉤能進去的地
方，也能夠置放迷你 cam 或 nut，但在
岩隙微小處，要將 cam 和 nut 放得好，
需要耗費較多時間，而清除小 nut 不容
易，也容易在清除的過程中彎折鋼纜，
在效率上，比不上扭矩鉤可以一放就
走。若要快速通過長段細縫，可以考慮
使用一對扭矩鉤；但當岩質偏軟，扭矩

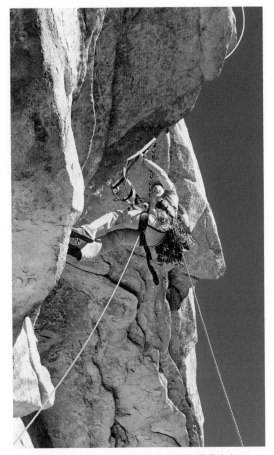

▲ 先鋒仰角路段，可能需要搭配飛飛鉤慢慢往上

鉤對岩壁的施力仍有可能破壞岩隙，比如說在岩質脆弱、強度遠不如優勝美地花崗岩
的錫安砂岩，就只能捨棄扭矩鉤而遷就小 nut 了。

Chapter 16

大牆攀登（二）
Big Wall Climbing II

　　前一章描述大牆攀登的流程，以及先鋒的任務。當先鋒抵達固定點、架設並繫入固定點後，若該繩距沒有擺盪，先鋒便可依循攀登一般多繩距路線的流程，將主繩往上拉緊，直到抵達跟攀者，再以繩結（常用繩耳八字結）將主繩固定在固定點，減少跟攀者需要管理的主繩長度。但若該段繩距有擺盪，由於跟攀擺盪路段需要使用主繩垂放（lower out），根據擺盪點在該段繩距的哪個位置以及擺盪的幅度，先鋒者必須確定跟攀者有足夠長度的主繩可供運用（如果是幅度極大的擺盪，也許還需要用上另一條繩），若無法精準計算，保守起見，先鋒可以選擇不拉繩就固定主繩。

　　在跟攀者能爬繩並回收裝備前，先鋒必須將拖曳繩拉緊，做好拖曳準備，並知會跟攀者、讓對方解除拖包與固定點的連結。一般而言，拖包移動的速度比跟攀者快，當拖包因為地形卡住，跟攀者若能碰得到拖包，可試著挪鬆拖包，以協助先鋒者重啟拖曳過程。

　　本章將會先描述爬繩、回收裝備，以及拖曳的流程。剖析完大牆攀登的三大元素：先鋒、跟攀，與拖包之後，接下來會進行整合討論，內容包括確保站的管理與繩隊的溝通，並說明大牆上有哪些民生問題，以及討論大牆攀登時常見的策略。

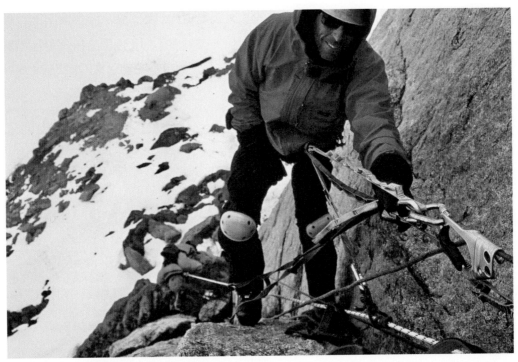

▲ 拖曳大概是所有大牆攀登者最不愛幹的活

16.1 爬固定繩與回收裝備

上升器

　　在第十四章討論垂直環境救援時，已經描述過爬繩的標準程序。救援情況發生的機率低，因此該章著重在探討如何使用手邊常帶的裝備如輔繩、確保器、鉤環等來操作爬繩。不過，換成大牆攀登時，由於爬繩是常態，值得攜帶專門工具以增加效率。一般來說，大牆攀登者會使用一左一右的一對上升器來爬繩。打

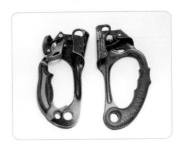

▲ 上升器

開上升器的開關，會看到其中有咬齒，將繩置入上升器的溝槽、關上開關後，上升器在繩上便只能單方向行進。此外，上升器有方便抓握的大手把，上下方各有洞孔，在下方洞孔掛好鉤環後，再掛繩梯與菊鏈組合。上方洞孔則可穿上鉤環後，再扣過主繩。

一般而言，上升器在正常受力時，幾乎無法從主繩上鬆脫或滑動。但當上升器不受力，或主繩並非順著上升器的置繩凹槽移動（亦即主繩的移動出現角度偏離情況），推動上升器期間，上升器就會有鬆脫滑動的風險。若將鉤環扣過上升器的上方洞孔再扣過主繩，即可克服主繩偏離的危機。此外，當主繩沾到泥土或苔蘚，又或是結冰，上升器也會出現咬不住的情況。攀登者與主繩的連結不能只有單個上升器，必須至少有兩個上升器，並視情況以繩結或確保器備份。

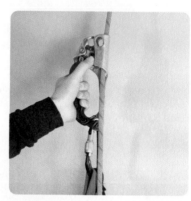

▲ 練習使用拇指輕壓開關（但不完全打開開關），藉此稍微鬆動上升器的咬齒，讓上升器往回退幾公分的距離

雖然上升器的操作簡單，但也應該在地面先做些基本的操作練習。比如說，使用單手將上升器裝設在繩上，維持順著主繩的方向，以便順暢地推動上升器。在實際應用時，常出現將上升器推過頭而卡在裝備處的情況，可練習使用拇指輕壓開關（但不完全打開開關），藉此稍微鬆動上升器的咬齒，讓上升器往回退幾公分的距離等。

架設上升器與爬空繩

大牆攀登中，最常使用上升器的情況，就是跟攀者爬繩兼回收先鋒者置放的裝備時。但也有爬空繩的機會，亦即爬繩的起點與終點間沒有裝備，這類狀況一般出現在繩隊將某個路段的固定繩架好、回到地面或之前較佳的平台處棲息時，那麼，繩隊就會先回收裝備，之後再爬空繩到最高點，繼續推進度。

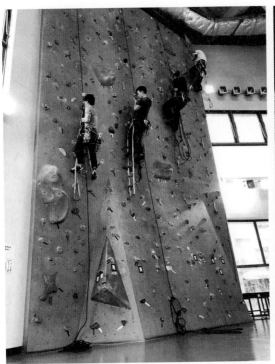

▲ 學習爬繩時，可先從爬空繩開始練習

▲ 若岩壁尚未到垂直，努力「走」上岩壁

　　學習爬繩時，可先從爬空繩開始練習。至於爬法，就要視岩壁的角度是內傾或外傾，兩者稍有不同。若岩壁角度不大，可努力「走」上岩壁，但若岩壁外傾，那就只能做體力活了。爬空繩可能是爬動力繩，也可能是爬靜力繩，大牆跟攀者則會爬先鋒繩——也就表示一定會是動力繩。動力繩的延展性高，在繩上裝配好上升器、開始爬繩

▲ 攀爬外傾地形時，上方上升器的菊鏈長短極為關鍵，大約是爬繩者坐在吊帶上時可將上升器推到手肘幾乎打直、但尚有微微彎曲的狀態

前，必須先反覆讓主繩吃重數次，將延展吃掉，之後爬繩才會順暢。也就是說，要重複幾次先將上升器推高、再坐回吊帶的過程後，才能真正開始爬繩。接近終點時，推動上升器要留點餘力，不要推進固定主繩的繩結，要不然很可能會出現上升器卡住、難以移除的狀況。

　　架設時，慣用手的上升器在上，另一個上升器在下（但也可以反過來練習，若需要長時間爬繩，左右側交換有助於破除單調感，減輕疲乏），兩個上升器的下方洞孔掛上有鎖鉤環，再掛上繩梯與菊鏈組合（攀爬外傾地形的話，則可考慮收起上方繩梯，只掛菊鏈）。攀爬外傾地形時，上方上升器的菊鏈長短極為關鍵，大約是爬繩者坐在吊帶上時可將上升器推到手肘幾乎打直、但尚有微微彎曲的狀態。若菊鏈太短，上升距離有限、效率太差；若菊鏈太長，在猛力一推時，可能不慎造成運動傷害，在接下來的操作也難以搆著。攀爬內傾地形時，菊鏈長度只需不要過短即可，可維持在最長長度。爬空繩時，由於繩上沒有需要回收的裝備，上升器可一路往上推，過程中沒有拆除上升器再重置於主繩上的可能，所以建議使用鉤環穿過上升器的上方洞孔、再扣過主繩，以多一分保障。

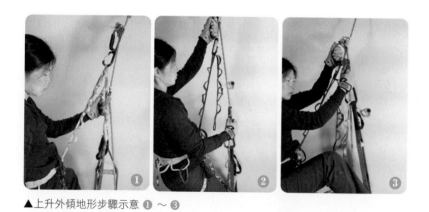

▲上升外傾地形步驟示意 ❶ ～ ❸

上升外傾地形時，下方上升器那側的腳（以下皆簡稱下方腳）先踩進能輕鬆踩上的最高梯階，下方腳用力站起的同時，上方手則將上升器推到最高；坐回吊帶上後，將下方上升器推到上方上升器的下方，接著重複以上過程，直到終點。

上升小於垂直角度的地形時，需要視岩壁角度來選擇該踩進繩梯的哪一個梯階，而關鍵取決於之後是否能「走」得順暢。開始的時候，兩腳大約在同樣高度，也就是說，若下方腳踩進第 N 梯階，上方腳就踩進第 N+1 梯階，身體往岩壁方向傾，上方手與上方腳同上之後，換成下方手與下方腳同上。單次推進的距離不用太長，因為如果太長，反而容易造成兩個上升器間的主繩彎曲，使得下方上升器不容易推動。操作的重點在於維持左側、右側、左側、右側機械般的韻律。

▲ 上升內傾或近乎垂直的地形時，身體要盡量靠近岩壁，上方手可不握手把，而是握住上升器最上方的部分來推繩，較不易造成兩個上升器主繩間的彎曲

因動力繩柔軟，主繩有可能彎曲，發生這種情況時，上升器就會不容易推。容易產生彎曲的情況常見於下：位於外傾地形，在坐回吊帶後，上下方上升器彼此的距離長；位於內傾地形，剛開始上升時，由於下方的主繩距離不長，尚無足夠的重量拉直主繩；上升內傾地形時推進的幅度過大，造成上下上升器的距離過長等。克服的方式則有以下幾種：推上升器時不要過猛，較容易順著繩推；位於內傾地形時，上方手不握握把，而是環繞上升器的最上方來推繩；如果主繩彎曲的問題難以克服，則用另一隻手輕拉上升器下方的主繩，再推上升器。

跟攀者爬繩與回收裝備

先鋒抵達固定點，將主繩固定好之後，跟攀者即可依據岩壁的角度來架設上升器（如上節所述）。跟攀者將主繩的延展吃掉之後，便可開始爬繩，並一路回收裝備。由於沿路的裝備會造成主繩的轉折，與爬空繩相較之下，上升器更有可能偏離與主繩平行的角度；此外，若地形轉折（如內傾變外傾或上升轉橫渡等），跟攀者可能需要拆卸上方的上升器，再將其重置到保護點上方的主繩上，以回收裝備（見下文）。在重置上升器的過程中，跟攀者就少掉一處與主繩的連結，也因如此，跟攀者爬繩並回收裝備時，在兩個上升器之外，還會多加一處備份。

備份方式

一般來說，備份方式分為繩結備份法與確保器備份法。

1. 繩結備份法

▲ 繩結備份法

跟攀者本就以八字結繫入主繩一端，先在吊帶確保環上掛上大型的梨狀有鎖鉤環、做好備份準備（有時可能需要掛兩個有鎖鉤環才夠）。上升的過程中，繫入點與兩個上升器間的距離會拉開，等到兩者間的主繩距離累積至 3 到 5 公尺左右，便在上升器的主繩下方打上繩耳單結，掛進吊帶上的有鎖鉤環。如此一來，跟攀者增加了新的繫入點，若上升器失效，會縮短墜落的距離，不至於一路墜到繫入繩尾端的八字結。重複這樣的過程，一直到抵達固定點為止。跟攀者吊帶確保環上的鉤環上，會慢慢累積起好幾個繩耳的主繩，因此會漸漸感覺主繩愈來愈沉重，但由於主繩都在幾乎伸手可及的地方，不用擔心最後回收不易。

2. 確保器備份法

許多人也使用助煞式確保器（ABD，如 Petzl 的 GriGri）來做備份。如前所述，跟攀者本就以八字結繫入主繩一端，然後將確保器裝在繫入點與兩個上升器之間，在上升的過程中，繫入點與兩個上升器間的距離會拉開，所以每隔一陣子，就要將確保器往上推到接近上升器的地方，再在確保器下方打上阻擋的繩結（如繩耳單結），此時，便可解開之前打的阻擋繩結。也就是說，這等於是將助煞式確保器視為新的繫入點。抵達固定點時，跟攀者下方會掛著極大的繩耳，在拉繩到固定點時，要注意那段繩耳不會被地形卡住，造成回收困難。

回收裝備

在岩壁角度不大（例如垂直或內傾）、路線轉折不大時（基本上為持續往上走），回收裝備極為單純。先一路推上升器爬繩，快到下一個保護點時，記住不要將上方上升器推得太猛，在準備回收的保護點與上方上升器間留些多餘的距離，然後踩穩繩梯；有時可能還需要抓住岩點穩住身形，接著再解除主繩對該保護點的張力，即可回收保護點裝備，然後繼續推進上升器往上。

外傾或橫渡地形

當岩壁外傾，或出現橫渡地形時，跟攀者所受的重力造成主繩與欲回收的保護點之間的持續張力，若跟攀者無法或找不到岩點來解除張力，就必須靠「過上升器」（pass jumar）的方式來回收裝備。作法如下：把上升器推到極接近保護點時，施力於下方上升器以解除上方上升器的受力，將上方上升器從主繩上移除，重置在保護點另一端的主繩後，將它繼續往前推離保護點，就可施力於上方上升器上。由於下方上升器不再受力，此時，兩個上升器間的主繩產生鬆弛，解除保護點所受的張力，於是即可回收裝備，繼續前進。

有些地形並不是那麼容易過上升器，比如說跟攀近乎水平的橫渡路段時，此時可採用重新人工攀登的模式（re-aid）來清裝備。作法如下：抵達欲重新人工攀登的路段時，首先，將不受力的上升器從主繩上移除，再將一對菊鏈繩梯組合掛上保護點，施力於該保護點上。接著，將另一個上升器從主繩上移除，再將另一對菊鏈繩梯組合掛到下一個保護點上，施力於該保護點後，解除對前一個保護點的施力，就可以將前一對菊鏈繩梯組合從前一個保護點上移除，回收該保護點。重複這個過程，直到橫渡路段結束，再將上升器陸續重置在主繩上，轉回爬繩模式。

▲ 跟攀外傾或橫渡地形，當上升空繩遇到連接主繩的繩結時，會需要移除上方的上升器，再將其重新置放到保護點或繩結上方的主繩，攀岩術語稱為「過上升器」（pass jumar）

擺盪 pendulum

要跟攀之前先鋒使用擺盪方式渡過的路段，跟攀者則必須自我垂放，才能繼續推上升器，而垂放點也是之前先鋒要求確保者垂放再開始擺盪的同一個位置。作為垂放點的裝備無法回收，因此在成熟的路線上，一般會看到固定裝備（fixed gear），多半是類似垂降固定點使用的金屬環。使用固定裝備前，必須檢視其可靠程度，若有疑慮，則還是留下自己的裝備為妙。以下假設使用垂放點處的金屬環，來說明跟攀擺盪的方式。

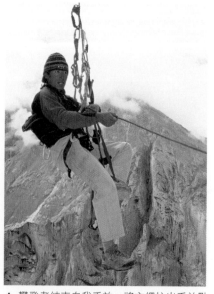

▲ 攀登者結束自我垂放，將主繩拉出垂放點

跟攀擺盪路段的作法如下：

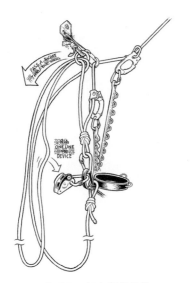 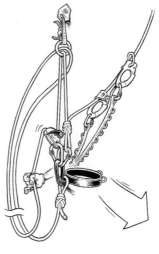

跟攀擺盪路段操作示意圖
為了圖片的清晰度，攀登者繫入
垂放點的連接以及攀登者使用的
繩梯並未畫出

▲ 在兩個上升器下打上備份結後，
將之前打的備份結都解開，主
繩上抓出繩耳，穿過垂放點處
的金屬環，架設確保器

▲ 清除裝備後，開始自我垂放，
直到抵達下一個保護點的下
方 鉛 直 線（ 繪 圖 者：Mike
Clelland）

　　將上升器推到接近垂放點處，但預留些許距離，以免上升器卡進垂放點處的裝
備，使用繩環或專屬產品（如 Metolius PAS 或 Petzl Connect）扣入垂放點。在兩個上
升器的下方主繩上打上備份繩結（繩尾八字結或繩耳單結），用有鎖鉤環扣入吊帶確
保環，鎖上鉤環。若之前爬繩時採用繩結備份法，便將之前打的備份繩結都解開，只
留下繫入繩尾的八字結。若使用確保器備份法，則解開確保器下的阻擋結，將確保器
從主繩上拆下備用。

　　將兩個上升器從主繩上移除，再設置到垂放點之上的主繩上，將上升器推高。使
用備份結下方的主繩做出繩耳，將繩耳穿過垂放點處的金屬環後，將確保器設置在該
繩耳上（靠近垂放點的那端主繩為攀登端，另一端為制動端），再將確保器扣進吊帶

確保環，確定確保器正確受力。此時，原先繫入垂放點的繩環產生鬆弛，要維持確保器下制動手對主繩的控制，再解開繫入垂放點的繩環。下一步則是清除其他掛在垂放點上尚未清除的裝備後，操作確保器，開始自我垂放，直到抵達下一個保護點的下方鉛直線。接著，將確保器從主繩上移除，拉動主繩、使其脫出垂放點處的金屬環，整理主繩回復原先爬繩的備份模式後，繼續推進上升器爬繩，並回收裝備。

藉由以上方式操作，可垂放的距離為新備份結到繩尾八字結間主繩長度的三分之一。若距離不夠，可解開繫入繩尾的八字結，繼續垂放，那麼，可垂放的距離就變成備份繩結到繩尾間主繩長度的二分之一。這是能垂放的最長距離。當擺盪幅度極大時，有可能需要另備一條繩以供跟攀該路段，攀爬大牆路線的前期準備中，必須將這件事列入考量。

16.2 拖包

當先鋒抵達確保站，架設好固定點，也固定好先鋒主繩供跟攀者爬繩，並回收裝備後，下一個任務就是將裝有團隊飲食與露營等裝備的包給拖曳上來。本節將介紹拖包需要使用到的裝備、如何準備拖包，以及拖曳的方式。

16.2.1 裝備

拖包 haul bag

攀登大牆代表需要過夜，除了攀登裝備外，還必須準備飲水、食物、炊煮跟露營的裝備等。這些物資十分沉重，攀登者無法隨身攜帶，於是就先打包，再一段一段拖曳上來。由於沿途要拖曳，除非整條路線外傾，否則包裹時常會與岩壁碰撞，因此不

會使用一般的背包，而會使用如圓桶形狀的拖包。製作拖包的材料比一般背包硬實耐磨，圓滾滾的形狀也比較不容易被地形卡住。拖包的其中一側會有可拆卸的腰帶與可收納的肩帶，攀登者將拖包背負到路線起攀處後，須將腰帶拆下、放入拖包中，肩帶也要收納起來，好讓拖包保持外緣光滑，沒有能勾住地形的凸出物。拖包上方內緣有收束帶，上方有兩條拖曳帶，作用是最後要與拖曳繩連接。拖包有不同大小，小型的拖包拖曳帶一般是兩條等長，中大型的拖包則常將拖曳帶做成一長一短，裝置得當的拖包，在掛上固定點時，會容易鬆開短的那條拖曳帶，便於讓攀登者打開拖包取出物件（見之後「設置拖包」一節）。

拖曳裝置 hauler

拖曳裝備基本上為滑輪與咬齒的組合，滑輪減少摩擦力帶來的損耗，咬齒讓拖曳繩只能往單一方向前進，有效保持拖曳進度。比如 Petzl 的 Pro Traxion 或 Micro Traxion 皆是。

▲ 拖曳裝置

▲ 轉環

轉環 swivel

拖包撞擊到岩壁上會滾動、也會扭轉拖曳繩，輕則減低拖曳效率，重則導致無法拖曳。因此，要使用能自由旋轉的轉環來克服。若拖曳路線全程外傾，拖包始終懸空，則不需使用轉環。

進站繩 docking line

一般來說，要準備 12 到 15 公尺的輔繩，用途是將拖包繫入固定點，以及垂放拖

包離開固定點。

拖曳繩 haul line

一般會準備和先鋒繩一樣長度的靜力繩，作為拖曳繩。

16.2.2 離地前的準備功夫

打包

除非路線外傾，否則拖包在拖曳的過程中，經常會撞擊岩壁，或在岩壁上滾動。打包拖包時，建議在內圍再加緩衝材料作為保護，許多攀岩者會使用夜晚睡覺時的泡棉睡墊，一物兩用。也有許多攀岩者使用壓平的紙箱當作防護材料。由於拖包只有上方開口，打包時，記得先將攀登時不需要、露營時才會使用到的裝備放入，如額外的食物飲水、衣物，睡袋炊具等，再將攀登時可能要取用的零食、飲水、衣物，以及之後繩段可能會用到的攀登裝備置放在上層。打包時，需將空間填滿，那麼，就算碰撞，拖包也容易維持圓滾滾的狀態。背負拖包抵達路線起點之後，再拆卸腰帶、放入拖包，收納好肩帶。

設置拖包

拖曳繩與拖包連接的繩結因為凸起，容易與岩壁反覆摩擦、造成磨損，建議另加保護。可將飲料的保特瓶橫切開來，只留上方有瓶口的那半截，順好拖曳繩後，先將在繩堆下端的繩尾從瓶口上方穿過，再打上繩尾八字結。如此一來，拖曳時，繩結就會被傘狀的半截保特瓶罩住。

在拖曳繩的繩尾八字結上，置入有鎖鉤環，扣進轉環的一端。在轉環的另一端，扣進另一個有鎖鉤環（稱鉤環 A），再扣進拖包的主拖曳帶。接著，再取另一個鉤環，扣過拖包的另一條拖曳帶（較短那條），再扣進鉤環 A，如此一來，兩條拖曳帶都掛在轉環上，也方便在攀登途中打開拖包取物。

在進站繩的一端打上繩耳八字結，掛上有鎖鉤環，再扣進鉤環 A 上。拖曳時，進站繩一般會垂在拖包旁，進站後，把沒用到的進站繩段落整理好放在拖包上，可避免牽扯到其他裝備。

在拖曳繩端的上方繩尾打上繩耳八字結，將拖曳裝置依照使用說明架設在繩上，以有鎖鉤環（稱鉤環 B）穿過拖曳裝置，再以另一個鉤環（鉤環 C）扣過八字結，再扣在鉤環 B 上。將鉤環 B 掛在先鋒者吊帶的拖曳環上，即完成拖包的準備。

16.2.3 拖包流程

拖包流程示意圖
為了圖片的清晰度，省略了鉤環 B、C 以及多餘的主繩，並以綠色菊鏈代表拖曳端主繩上升器與拖曳者的連結

▲ 架設拖曳裝置　　▲ 使用快扣備份拖曳　　▲ 拖包接近確保站　　▲ 拉近圖　　▲ 使用進站繩以及
　　　　　　　　　　　裝置，在拖曳端主　　　　　　　　　　　　　　　　　　　　　　　MMO 將拖包連到
　　　　　　　　　　　繩上架設上升器連　　　　　　　　　　　　　　　　　　　　　　　固定點上
　　　　　　　　　　　接到拖曳者

先鋒者任務

① 先鋒者抵達確保站，架設好固定點後，先以雙套結將自己繫入固定點，再把鉤環 C 連同八字結掛進固定點上。接著取下鉤環 B，連同拖曳裝置掛進固定點。這樣的步驟可確保先鋒者不會意外失去拖曳繩，若途中拖曳系統失效，拖包會落在固定點上。

② 要確定拖曳裝置是打開的，先鋒拉上多餘的拖曳繩，直到抵達拖包。拉繩時，一邊以蝴蝶式收繩法收好繩，抵達拖包時，將順好的繩用繩環兜起、掛好，接著關起拖曳裝置，讓咬齒咬住拖曳繩。

③ 在拖曳端繩上、拖曳裝置下的不遠處裝設上升器，用鉤環扣進吊帶確保環。

④ 使用快扣扣進固定點，再扣過拖曳端繩，作為拖曳裝置失效的備份。

⑤ 雙腳抵牆，用力往下坐，將自己的體重當作抗衡拖包的籌碼，拉升拖包（註）。

⑥ 站起來，同時將上升器推回接近拖曳裝置的初始位置。

⑦ 重複步驟 ⑤ 和 ⑥，以此方式將拖包拉到確保站。拖曳的過程中，一邊將拖曳繩照之前的蝴蝶式收繩法收進繩兜。

⑧ 當拖包接近確保站時，最後的一拉要小心不要拉太猛，必須讓拖包和拖曳裝置間有些額外的距離（若沒有預留額外距離，會無法操作步驟 ⑩）。

⑨ 在固定點上掛上梨形有鎖鉤環，使用拖包上的進站繩在該鉤環上打上 MMO，將拖包繫入固定點（進站繩上不該有鬆弛）。

⑩ 施力於上升器上，打開拖曳裝置，慢慢地讓身體跟著拖包的重力走，直到進站繩受力。

⑪ 拆開拖曳裝置，依照「設置拖包」一節的說明，將拖曳裝置重置在先鋒者攜帶的拖曳繩端。

⑫ 翻轉繩兜中的拖曳繩，讓先鋒者攜帶的那端拖曳繩在上，連接到拖包的那端拖曳繩在下。

註 為了讓每次坐下來都能盡量拉升拖包，可以利用繩梯穩定身形，且讓自己站起時，吊帶確保環約莫保持在拖曳裝置的高度，站起時也可以用手拉繩梯，當作輔助。記得延長與繫入固定點的雙套結間的主繩長度，務必讓自己猛力坐下時能下到最長距離，而不會受到阻礙。

跟攀者任務

若先鋒者只是將拖包拖離地面，拖包並沒有繫入任何地方時，跟攀者的任務就很單純，只要在拖曳繩拉緊並抵達拖包時，告知先鋒者即可。但大部分的情況中，拖包都是以 MMO 繫入固定點，而跟攀者與先鋒者所在的兩個確保站鮮少在同一條鉛直線上，如果跟攀者逕行解除拖包與固定點的連結，拖包會隨著重力猛然滾到先鋒者確保站的鉛直線下，除了給予系統不必要的施力，也容易損害拖包與內容物。跟攀者正確的作法是慢慢垂放拖包。這也是使用 MMO 的優勢，一來利用重力去釋放拖包，畢竟拖包通常沉重、難以提起；二來可以用 MMO 中的義大利半扣來垂放拖包。步驟如下：

❶ 先鋒者拉緊拖曳繩抵達拖包，跟攀者告知：「那是拖包！」（That's haul bag!）

❷ 先鋒者做好拖包準備（見上節步驟 ❷ ～ ❹），對跟攀者呼喊：「做好拖曳準備！」（Ready to Haul!）

❸ 跟攀者解開進站繩上 MMO 的 MO 部分，只留下義大利半扣，再以義大利半扣慢慢垂放拖包，直到拖包抵達先鋒者確保站的鉛直線，進站繩出現鬆弛為止。最後，拆開義大利半扣，釋放進站繩，讓進站繩掉落到拖包旁，並告知先鋒者：「請拖包！」（Haul Away!）

16.2.4 拖包常見問題

拖包卡住

　　拖包的過程中，拖包可能會因為地形卡住，比如說卡到小型天花板等，無法通過。若跟攀者的爬繩路徑是可以碰觸到拖包的，便可在抵達拖包時將其拉出，同時告知先鋒者往上拉。若跟攀者的爬繩路徑與拖包有一段距離，可未雨綢繆，在垂放完拖包後，不釋放進站繩，而將進站繩的一端以繩結掛在吊帶的裝備環或拖曳環上（註），那麼，在拖包卡住時，就可以藉由拉扯進站繩來釋放拖包。

　　若跟攀者與拖包的距離遙遠，先鋒者必須自力救濟，有以下幾種方式可以嘗試：先鋒者維持對上升器的施力，打開拖曳裝置，讓拖包往下掉落些許距離，再立即猛力往上拉。一次不成，可反覆數次，通常可以見效。另外，也可在下放些許距離後，搖晃拖曳繩，造成拖包的輕微擺盪，再搭配猛力提升。

> **註**　相對於強壯的確保環，裝備環與拖曳環的最大承力為 0 千牛頓（0 kn），所以若拖包不幸墜落，裝備環或拖曳環會失效，讓拖包不會拉扯跟攀者，造成傷害。

攜帶拖包撤退

　　若攀爬到中途需要垂降撤退，或是完成攀登後返回地面的途徑需要垂降，由於拖包沉重，若將之背負在背上一起垂降，不只不舒服，也難以維持對重心的控制，造成操作困難、也增加風險。可參考第十三章「雙人同繩垂降」的概念來攜帶拖包撤退，

也就是說，將拖包視作無行為能力的另一人。由於拖包已有進站繩，可使用繩環或輔繩，將拖包掛進垂降時使用的確保器，接著，使用進站繩與義大利半扣將拖包的施力從確保站轉移到確保器，再於抵達下一個確保站時，使用進站繩與 MMO 將拖包繫入固定點，再繼續操作垂降，直到拖包的施力轉移到下一個確保站即可。

拖包沉重

　　若考慮四天三夜的大牆攀登，兩人繩隊四天的飲水以 30 公斤來估算好了，再盡量把露營和炊具輕量化，這樣一來，應該可把拖包的重量壓到 50 公斤以下。上述重量，以拖曳者的體重作為抗衡的 1：1 拖包方式已經足夠，

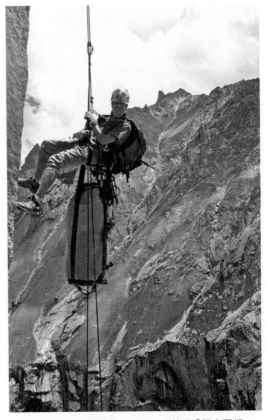

▲ 拖包沉重，若攜帶拖包下撤，可使用「雙人同繩垂降」的概念

也不至於耗費太多時間，是最建議的方式。而拖包隨著飲水的減少，只會愈來愈輕。若繩隊超過三人，或大牆路線規模巨大，有可能需要拖曳的重量超過單一拖曳者的體重，常見的方式是：（1）攜帶兩個拖包、再分別拖曳，（2）讓繩隊的成員以團隊的方式同在拖曳端，當作抗衡拖包的重量，或者（3）使用 2：1、甚至 3：1 的拖曳方式來拖包。不過，這已超過本書涵蓋的範圍，讀者若有需要，還請自行在網上搜尋參考資訊，或參考 Andy Kirkpatrick 的著作：*Higher Education*：*A Big Wall Manual*。

16.3 大牆攀登統整

16.3.1 確保站與繩索管理

大牆攀登的裝備繁多，一個輕忽就可能亂了秩序，得要抽絲剝繭地處理，因此浪費了寶貴的時間、減低了效率。若能在確保站稍微多花一點心思，讓身上帶的、固定點上掛的裝備都有條不紊，展現確保站的明晰條理，那麼，不但不容易意外解除繩隊成員與固定點的連結，也能把轉換的過程流線化。

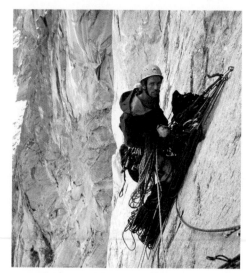

▲攀登大牆時，繩索數量多，繩索管理非常重要

根據攀登多繩距路線的原則，先鋒抵達確保站時，要思考接下來路線的走向與成員出站的次序，以此來規劃繩隊成員以及先鋒繩和拖曳繩的位置。架設固定點時，可以考慮做出兩個主點，或利用第一主點與第二主點的概念來分開先鋒繩與拖曳繩。拖包抵達時，將它以緊靠岩壁的方式繫入固定點，亦即不讓拖包壓在其他裝備之上，要不然沉重的拖包會成為釋放裝備的巨大阻礙。

可善用繩包（rope bag）或繩環來協助繩索管理。許多廠商都有販售或客製大牆攀登使用的繩包，也可採用大小適宜的收納袋（stuff sack），並將開口處加上硬塑膠片，以便撐開、維持打開狀態。

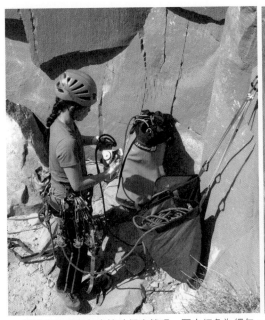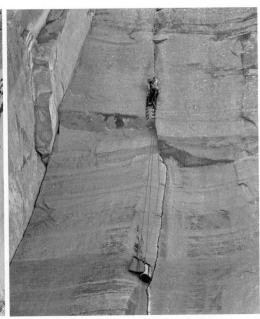

▲ 攀登者利用繩包來協助繩索管理，圖中紅色為繩包，藍色為拖包

　　若使用繩環，那麼，在收拉先鋒繩與拖曳繩時，先以蝴蝶式收繩法做出繩堆，待拉緊後，用繩環從繩堆中央兜住，再掛在固定點上的恰當位置。暫時懸掛裝備或繩堆時，只使用單個保護點已足夠，不需要占用主點位置。跟攀者爬繩抵達確保站、繫入固定點後，需要繼續整理跟攀者到固定點間的繩段，再根據接下來是誰先鋒來決定是否翻轉整理好的先鋒繩堆。先鋒者拖包時，需將拖曳繩的鬆弛整理到繩包，或等到累積了一定長度後，繼續使用蝴蝶式收繩法把繩理入繩兜中。等到拖包進站後，必須將整理好的拖曳繩堆翻轉。

16.3.2 溝通

　　大牆攀登繩隊的溝通也有約定俗成的信號，除了攀登多繩距時使用的信號外，還加上固定先鋒繩以及拖包時所用的信號。

固定先鋒繩

先鋒抵達確保站，架設好固定點後，會根據繩段間是否有擺盪路段來決定先鋒繩的拉繩量，若決定拉緊先鋒繩，等抵達跟攀者時，跟攀者可喊：「那是我！」（That's Me!）

先鋒固定住先鋒繩後，要告知跟攀者：「繩子固定了！」（Rope is Fixed!）此時，跟攀者就可以開始在先鋒繩上架設上升器，做好爬繩準備，等到釋放拖包後，即可開始爬繩。

拖包

先鋒將拖曳繩拉緊後，跟攀者告知：「那是拖包！」（That's Haul Bag!）

先鋒做好拖曳準備後，告知跟攀者：「做好拖曳準備！」（Ready to Haul!）

跟攀者解開拖包、繫入固定點 MMO 繩結的 MO 部分，維持對進站繩的控制，慢慢以義大利半扣垂放拖包，等到拖包抵達位置，要告知先鋒者：「請拖包！」（Haul Away!）

溝通裝備

大牆攀登過程中，可能出現比一般多繩距環境更多的狀況，比如在拖包的過程中，拖包因為地形卡住，先鋒者需要跟攀者的協助。也有可能身處人來人往交通繁忙的岩壁上，或是距離遙遠、風勢強大，導致就算大聲喊話也無法辨識彼此的要求，這時，可考慮攜帶輕量的對講機，以利繩隊的溝通。

16.4 大牆生活

　　與其他型態的攀登比較起來，大牆攀登多了在岩壁上處理民生問題的部分。而在垂直環境上吃喝拉撒睡，的確比在平地上多了許多挑戰，尤其是如廁和睡臥這幾件事。

如廁

　　一般攀爬超過 Grade 3 的多繩距路線時，多半會需要解決小號的問題。攀爬長路線上的大小號問題，基本上，會根據以下條件來思考：

❶ 需要花在路線上的時間長短，是單純一天內可爬完的多繩距路線？還是需要過夜的大牆路線？

❷ 攀爬路線的形式，是純自由攀登？還是有大量的人工攀登？這會影響到身上攜帶裝備的多寡。

❸ 確保站處的地形，是只能懸掛著的確保站，還是有地方可供站立？

　　如果不需要過夜，那麼，在出發前就把大號的問題解決掉，這樣是最好的。小號對男性來說，通常不是大問題，只要記得注意下方是否有人，並觀察風向，解放時避開攀岩路線即可。女性則稍微麻煩一點，如果攜帶的東西不多，路線上有足夠的非懸掛式確保站的話，倒也不需要特別攜帶輔助裝置。可先把身上礙事的裝備掛在固定點上，調整自己與固定點連接線的長度，在可以稍微蹲站的地方，解開吊帶後側腰環與腿環的連結，把腿環往下推一些，就可以拉下褲子解放。之後整理行裝，連好腰環和腿環，便可以繼續攀登。

　　如果身上的裝備很多，或是路線上的確保站都是懸掛固定點，可以買個小裝備，基本上是個漏斗加上可伸縮的導管。使用時把導管拉直，褲子前方稍微拉下，就足夠將漏斗滑入盛接尿液，像男性一般小便。攜帶時則將導管縮短，放入小袋子，在小袋子綁上或縫上細的小輔繩圈，用鉤環掛在吊帶上（建議新手先在家裡練習幾次，這樣在岩壁上使用時，才能果斷解放，無後顧之憂）。

　　不過，如果需要過夜，不論男女，大號就變成不能迴避的問題。岩壁上過夜一般都是在天然的平台上，或是在繩隊拖吊上去的吊帳（portaledge）上，都有可以蹲著的地方。規律的排便習慣非常重要，最好在當天的攀登開始前或在攀登結束後排便。

　　許多熱門的地方人滿為患，但其他地方就算不擁擠，每年攀登季的人流依舊頻繁。根據無痕山林的環保原則，固體排泄物須得帶回平地處理。早期攀登大牆的攀登者，基本上就是大在牛皮紙袋中，撒上一些貓砂或小蘇打之類的除臭劑，然後放入可密封的塑膠容器裡（許多大牆產品商也會專售小型的專裝糞便的拖包），掛在拖包下方一起拖曳，攀登結束後再帶回平地處理。

　　現在的作法也是大同小異，並且有許多專用產品，內含可分解排泄物的化學物品的袋子、拉鍊袋、衛生紙，以及殺菌紙巾等。因為袋子相當大，最大的挑戰並不是瞄準，而是控制括約肌，確定固液體分離，別讓尿液落入糞便袋中，要不然需要拖吊的重量變重，也增加整理的困難（所以，建議在排便前先徹底上完小號）。排便完後，雙手要在塑膠袋外按摩，均勻混合糞便和化學物品，如此可有效地降低臭味，也加速分解的速度。

過夜

　　有些大牆路線會經過面積夠大的天然平台，可以布置為暫時的居所。要不然就要拖曳吊帳（portaledge）。

不管使用天然平台或吊帳，都要布置出懸掛區域，將裝備有條不紊地整理好

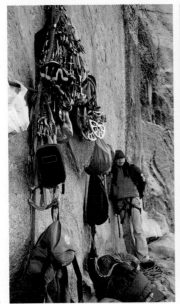

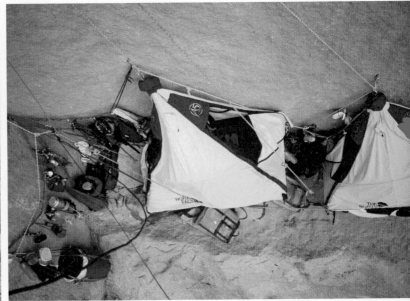

▲ 使用天然平台過夜　　　　　▲ 使用吊帳過夜

　　當所有人抵達天然平台，繩隊繫入固定點後，先利用裝備與繩索做出類似曬衣繩的懸掛區域，然後在攀登裝備中找出足夠數量的鉤環掛在繩上，再拆拖包，拿出炊具寢具等物品。需謹記在大牆攀登中會使用到的物品，都要能找到方式懸掛，若找不到方式懸掛，則應該事先自製並安裝套圈。凡是沒穩穩拿在走上或穿戴在身上的物品，就該掛上懸掛區域、與固定點產生連結，才不至於失手推落，或因突發的天氣狀況而折損。當物品皆已懸掛妥當後，如此一來，就沒有丟失裝備的隱憂，也不至於誤傷下方的攀登者。若是睡吊帳，就不必擔心，因為吊帳的設計本身便已包含懸掛區域。

　　如果天然平台並不太平坦，可以發揮創意，用空的拖包與繩索補坑，再鋪上睡墊。若平台已經很平坦，建議先把繩索順好，再有條不紊地掛好。

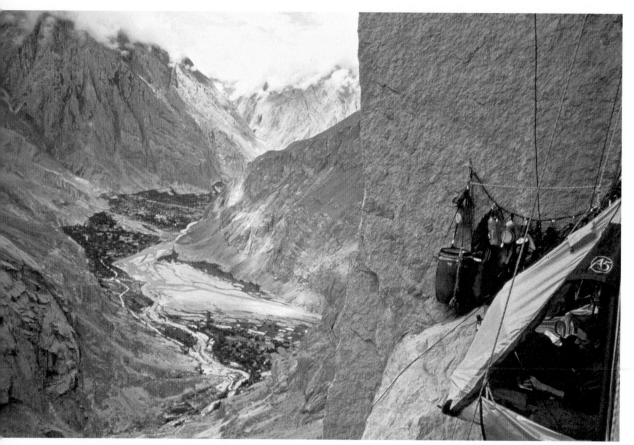

▲ 保持懸掛區域的條理分明非常重要

　　市面上的吊帳選擇多樣，不過，一般會使用吊帳的地方都是懸掛確保站，建議出發前先練習如何在懸掛的狀態下架設吊帳。為了讓攀登者取出吊帳時不會失手遺落，從吊帳袋取出吊帳主體時，應該先拉出懸掛點，掛上固定點後，就可以從容架設了。

　　另外，除非棲息處是個超級超級寬敞的平台，是一處無論怎麼翻身亂走都不可能失足摔入懸崖的地方，不然的話，攀登者必須全程維持與固定點的連結。

16.5 大牆攀登常見的策略與討論

出發前

　　在事前的功課上，大牆攀登和其他多繩距路線一樣，必須對路線和攀登環境有詳細的理解，包括氣候、溫度、日出日落時間、岩壁朝向與陽光照射岩壁的時間、上升路線是否在某些路段有其他行進方式，以及正常的下撤路線為何。另外，也要確認是否需要參考其他人的攀登報告，或是下載路線圖與地圖等。

　　在思考中途如果需要撤退的因應方式時，可與繩隊同伴沙盤推演不同的可能與選項，找出對撤退條件的共識與最佳解法。有些路線隨處都可以垂降，有些路線也許在前段皆可隨處垂降，之後卻必須登頂後才能下撤，也或許有些必須自己架設垂降站，自然，那些垂降站的裝備就得留在岩壁上了。

裝備攜帶

　　在指南書與前人的攀登報告中，一般都會詳述路線需要的保護裝備，以供參考。此外，必須注意路線上擺盪路段的長度，藉此來推估跟攀者需要多長的繩索。攀登者需要中肯評估攀登的時間與氣候，計算需要攜帶多少飲水。若路線上有天然平台，則要思考是否需攜帶吊帳。若不攜帶吊帳，自然少了需要拖曳的重量，但也代表每天的攀登都必須要抵達有天然平台的地方，導致有可能會需要在夜間攀登。此外，每個天然平台的容納人數有限，若路線的人流繁多，也有可能在到達之後發現平台已被占據。若攜帶吊帳，好處是隨地都可以建立棲息處，壞處則是多了重量，也可能造成心態上的鬆懈。

拖包路徑

拖包的行進路徑是從拖曳點的正下方沿著重力線直上，和攀爬路徑並不一樣。拖包路徑愈陡、愈乾淨，就愈容易拖吊。一般攀登時是爬一段拖一段，但若能有效改善拖包路徑，就值得延遲拖包時機。比如說，將兩段併成一段爬（combine pitches），或是讓拖包走預架固定繩路徑（見下節）。

預架固定繩

在大牆攀登上，若考慮預架固定繩，多半是因為想要回到比較舒服的地方過夜或休息。若固定繩路徑是比較輕鬆的拖包路徑，也可等到爬繩回到最高進度時再拖包。

舉例來說，攀爬酋長岩的「The Nose」路線，第四段上就有天然平台（Sickle Ledge）可供過夜，而下一個天然平台是第九段的「Dolt Tower」。基於考慮到一天的時間不該只爬四段就休息，但又怕天黑前到不了「Dolt Tower」，許多人會預爬並將拖包拖吊到「Sickle Ledge」，將拖包和部分裝備留在當地，垂降回到地面休息，並建立「Sickle Ledge」到地面的固定繩。隔天，再於天亮前爬固定繩抵達「Sickle Ledge」。這樣做的優點是隔天有一整天的時間可供運用，且在地面上休息比在岩壁上休息來得舒服。缺點自然是額外增加了爬固定繩的功夫，多耗費精神體力。

預架固定繩時，必須考慮需要的繩長與繩子數量，延續上段所舉例子，從地面到「Sickle Ledge」需要三條60公尺的繩子，但兩人繩隊只需要兩條繩（一條先鋒繩，一條拖曳繩），若將一條繩釋放回地面，需得拜託朋友將那條繩收走。

切換自由與人工攀登

單一繩段上常會出現自由攀登與人工攀登的切換，由於兩者的節奏相當不同，容易對攀岩者的心理調適上造成挑戰，出發前應該先在腦海中預演，以減輕現場壓力。若是自由攀登，要盡量減少身上的重量，可考慮將部分裝備留在前一個確保站，等到需要時，再用拖曳繩拖吊上來。由於拖曳繩的尾端必須留在拖包上，攀爬超過拖曳繩一半的長度時，將無法用此法取得裝備。人工攀登時，穿著接近鞋比較舒適，也會比較有效率，但攀岩者若穿接近鞋，以自由攀登方式能爬到的難度會不如穿攀岩鞋來得高，攀岩者需要評估該如何減少在路線上換鞋的頻率。

16.6 進階大牆攀登課題

以上是基本大牆攀登的介紹，但大牆路線覆蓋的地形廣、長度長，變化也會隨之增加，包括三人繩隊、大牆獨攀（rope solo）、速攀（speed climbing）等等。在參考資料方面，除了網路上的文章之外，英國作者 Andy Kirkpatrick 撰寫了許多大牆攀登的專書，除了前一章介紹的 *Higher Education* 外，還有針對大牆獨攀的 *Me, Myself & I*。此外，還有 Fabio Elli 和 Peter Zabrok 合著的 *Hooking Up the Ultimate Big Wall and Aid Climbing Manual*；曾經是數次「The Nose」速攀記錄的保持者 Hans Florine 也著有 *Speed Climbing* 一書，在此列出，供有心挑戰大牆攀登的讀者參考。

不歸類 201

上吧！
玩攀全攻略

從攀登基礎技術到進階完攀策略，最新野外攀岩全指南

作　　　　者／易思婷（小Po）
責 任 編 輯／賴逸娟
國 際 版 權／吳玲緯
行　　　　銷／何維民　吳宇軒　陳欣岑　林欣平
業　　　　務／李再星　陳紫晴　陳美燕　葉晉源
副 總 經 理／何維民
編 輯 總 監／劉麗真
總　經　　理／陳逸瑛
發　行　　人／涂玉雲
出　　　　版／麥田出版
　　　　　　　城邦文化事業股份有限公司
　　　　　　　台北市民生東路二段141號5樓
　　　　　　　電話：(886)2-2500-7696　傳真：(886)2-2500-1967
發　　　　行／英屬蓋曼群島商家庭傳媒股份有限公司城邦分公司
　　　　　　　10483臺北市民生東路二段141 號11樓
　　　　　　　客服服務專線：(886) 2-2500-7718、2500-7719
　　　　　　　24小時傳真服務：(886) 2-2500-1990、2500-1991
　　　　　　　服務時間：週一至週五09:30-12:00、13:30-17:00
　　　　　　　郵撥帳號：19863813　戶名：書虫股份有限公司
　　　　　　　讀者服務信箱E-mail：service@readingclub.com.tw
　　　　　　　麥田網址／https://www.facebook.com/RyeField.Cite/

香港發行所／城邦（香港）出版集團有限公司
　　　　　　　香港灣仔駱克道193 號東超商業中心1 樓
　　　　　　　電話：(852)2508-6231　傳真：(852)2578-9337
　　　　　　　E-mail：hkcite@biznetvigator.com

新馬發行所／城邦（馬新）出版集團【Cite(M) Sdn. Bhd. (458372U)】
　　　　　　　41, Jalan Radin Anum, Bandar Baru Sri Petaling, 57000 Kuala Lumpur, Malaysia.
　　　　　　　電話：(603)9057-8822　傳真：(603)9057-6622
　　　　　　　電郵：cite@cite.com.my

封面設計・內文排版／傅婉琪

初 版 一 刷／2021年(民110) 10月28日
ISBN／978-626-310-095-4

國家圖書館出版品預行編目資料

上吧！玩攀全攻略：從攀登基礎技術到進階完攀策略，最
新野外攀岩全指南/易思婷（小Po）著 . - 初版 .-- 臺北
市：麥田出版：家庭傳媒城邦分公司發行, 民110.10
面；　公分. --（不歸類；201）
ISBN 978-626-310-095-4（平裝）

1.攀岩　　　　　　　　　　　　993.93　　110013638